明清人物画服饰图符的
形式提取与意涵解读

MINGQING RENWUHUA FUSHI TUFU DE
XINGSHI TIQU YU YIHAN JIEDU

高明君 著

东北师范大学出版社
长 春

图书在版编目（CIP）数据

明清人物画服饰图符的形式提取与意涵解读/高明
君著. —长春：东北师范大学出版社，2024.1
ISBN 978 - 7 - 5771 - 0702 - 8

Ⅰ. ①明… Ⅱ. ①高… Ⅲ. ①中国画－人物画－服
装艺术－绘画研究－中国－明清时代　Ⅳ. ①J212.25

中国国家版本馆 CIP 数据核字（2023）第 204170 号

□责任编辑：吴永彤　□封面设计：张　然
□责任校对：李国中　□责任印制：许　冰

东北师范大学出版社出版发行
长春净月经济开发区金宝街 118 号（邮政编码：130117）
电话：0431－85690289
网址：http：//www.nenup.com
东北师范大学音像出版社制版
吉林省吉广国际广告股份有限公司印装
长春市净月区生态东街 3330 号（邮政编码：130000）
2024 年 1 月第 1 版　2024 年 1 月第 1 次印刷
幅面尺寸：170 mm×240 mm　印张：19　字数：372 千

定价：112.00 元

前　　言

　　服饰图符是中国古代人物画中的典型艺术标识。明清人物画中的服饰图符突破了汉唐以来人物服饰绘制的传统，在技法表现和人文意涵上呈现出新的美学形态。本书按照入画人物的身份差异，参照美术史上的人物画分类习惯，择取明清时期帝后、官员、文士、道释、仕女、平民共六类人物画中的服饰图像，逐类提取相关服饰图符的形式语言并解读其象征意义，通过 50 个代表性服饰图符文图互读式的举证细描，期待由点及面地勾勒明清人物画画面之上的服饰图符美学特征及画面背后的象征隐喻与文化底蕴。

　　本书主要使用三种研究方法：一为符号学方法。本书借鉴中外符号学研究成果，结合明清人物画的艺术创作与传播实际，力争提炼当时人物画服饰图符的"历史信息所指"和"象征意义能指"。二是类型学方法。本书无意漫无边际地辑录所有服饰图符，而是着意从六类人物画切入，尝试解读明清时期不同社会阶层人物在画面图景中的衣冠之别。这种类型划分，既尊重中国美术史的人物画命名传统，亦符合明清社会结构分层的历史实际。三是史料学方法。无论是服饰图符的对象所指，还是其深层能指，都植根于明清史的原貌，都需要史料实证。为此，本书高度重视从《三才图会》《钦定大清会典图》等原始史料中汲取图像史料和文字史料，通过二重证据的互证揭示明清服饰图符的真意与深意。

　　本书共分五章。第一章叙述明清人物画发展概貌及其服饰信息解读的符号学原理，以此为后续各章的展开铺垫基本的美术史与方法论背景。第二章聚焦明清帝后与官员人物画中的服饰图符，探讨其中彰显的宫廷威仪与君臣之道。第三章聚焦明清文士和道释人物画中的服饰图符，揭示其中隐喻的丰富精神世界和道德主张。第四章聚焦仕女和平民人物画中的服饰图符，深究其中所传达的处在封建专制体系边缘和底层的"她者/他者"的生存与生活境遇。第五章进行总结和提升，旨在通过六类 50 个明清人物服饰图符理解中国传统儒家文化的要义，展望中华传统服饰图符激活的现时前景。从行文逻辑上讲，本书的五章构成三大板块，按照"背景—过程—反思"的思路和"总—分—总"的格局，由浅入深，依次探讨服饰图符解读的方法论模型，实现六类三层服饰图符的图文提取与象征意涵阐释（此为本书的主体部分，包括二、三、四章，核心工作是"符号提取"和

"象征解读"），阐释传统服饰图符的文化意义与现代启迪。

　　本书的核心结论有三点。第一，明清人物画中的服饰图符展现了"艺"。服饰的绘画师古但不泥古，由艺术本心出发，创造出"行云流水描"和"书法笔势绘"等新的人物服饰表现技法，开逸笔与大写意人物画之新风。第二，明清人物画中的服饰图符承载了"意"。各具造型之美与五色之彩的服饰图符，或隐或显地折射出明清社会不同社会阶层人物的生活境遇、社会地位、审美追求与世俗理想，构成了中国传统封建社会晚期生存图景的生动写照。第三，"艺"与"意"的并茂互动充分彰显明清人物画服饰图像的"符号性"。六类 50 个服饰图符为明清人物画典型服饰图符检索系统的构建提供了可参照的坐标。以艺表意和以意丰艺的服饰图符建构印证了唯物美学及符号学的一个基本原理，即作为艺术想象与美学表达的图像符号深植于时代的历史语境与生活的真实情景之中，抽象的"意义之网"源于实践与行动的本真。

引　言

　　人物画是中国传统绘画艺术的宝贵遗产。人物画所呈现出来的美术信息，需要借助新视角和新观念来予以深度发掘和阐释。本书聚焦于明清时期人物画的服饰美学和服饰文化，在符号学视角下对人物画和人物服饰展开系统研究，阐释其中隐含的审美趣味和隐喻的文化内涵。具体表现在以下几个层面：

　　第一层，传统文化和中华美学的当下化。中国人物画的当代发展不但需要创新而且需要传承，既要继承人物画传统技法，更要继承优秀传统文化，以保证中国人物画的中华文化特色和中华美学精神。习近平总书记在《在文艺工作座谈会上的讲话》中指出："中华优秀传统文化中有很多思想理念和道德规范，不论过去还是现在，都有其永不褪色的价值。我们要结合新的时代条件传承和弘扬中华优秀传统文化，传承和弘扬中华美学精神。中华美学讲求托物言志、寓理于情，讲求言简意赅、凝练节制，讲求形神兼备、意境深远，强调知、情、意、行相统一。我们要坚守中华文化立场、传承中华文化基因，展现中华审美风范。"① 中国人物画的长远发展需要对中华优秀传统文化和中华美学精神进行激发、坚守、传承和展现，在对传统文化深度挖掘的基础上重新认识中华民族思想文化和道德规范的根源，发现中国传统的文化基因。

　　中国人物画在不断发展的过程中承载了中华文化的核心思想和道德规范，形成了托物言志、寓理于情、意境深远的美学思想。在当今全球化背景下，应当以世界性视野重新审视中国"过去的人物画"，探寻历代画家如何在人物画中实现托物言志、以情促理、表达深刻意义，深度挖掘传统人物画中所蕴含的适用于当下的优秀传统文化，固本溯源，使之更好地服务于新时代的文艺工作和当代人物画的创研。

　　第二层，以人物画为支点，实现优秀传统文化的代际传承。中国人物画源远流长，离不开中华优秀传统文化的滋养，传承和发展中华优秀传统文化是中国人物画能够在世界文艺之林坚实矗立的一个根本原因。2017 年，在中华优秀传统文化艺术传承与发展论坛上，国内学者和艺术家共聚一堂，就传统艺术如何传承与发展中华优秀传统文化、如何推动中华文化走出去、如何促进中华文化大发展

　　①　习近平. 在文艺工作座谈会上的讲话 [N]. 人民日报，2015-10-15（002）：8.

和大繁荣等问题发表了各自的见解。牛克诚认为："临摹是中国画的传承方式，具体包括四个方面：材、技、理、道。通过临摹，人们形成了对笔墨纸砚等材料的亲和感，也形成了笔墨的语言结构和审美关怀，并掌握了中国画的基本原理和规律，最终凝结成天人合一的哲学观、中庸优雅的审美观以及正大气象的艺术观。"① 连辑指出："中华优秀传统文化具有思想性、学术性、精致性和礼仪性，利于安邦、便于辅政、易于化民是优秀传统文化思想性的核心。天人合一的哲学观、中和风雅的美学观则体现在优秀传统文化的学术性上。"② 连辑认为，传承优秀传统文化需要深度挖掘其精神内涵。贾磊磊认为："传统文化实际上是我们在记忆中不断回溯的时间场合，上面寄予着我们对国家、民族、社会、历史的一系列认同标志，同时寄予我们对是非、善恶、荣誉、生死的一系列价值观念……中国优秀传统文化的传承和发展，应该要将传统文化的历史人文引入当今现实生活，无论这个文本是以社会的方式存在，还是以艺术的方式存在，这样才能兑现传统文化的现实意义和价值。"③ 这些观点都说明，历代艺术作品不仅能够体现出前人精湛的技艺，更重要的是展现其中所蕴含的思想、文化和艺术观念，对中华优秀传统文化的传承势必需要对历代文化艺术作品展开系而深入的研究。因此，本书对历代人物画中服饰细节进行的专题研究，在艺术领域内具有一定学术价值，关系到中国人物画文化精髓的挖掘与传承，能够从人物画研究领域促进中华优秀传统文化在当代社会的传播。

第三层，历史题材人物画的时代价值。中国古代诞生了诸多思想家和民族英雄，他们的思想观念形成了中国文化，他们的事迹树立了中国精神，长久地影响着每一个中国人。对这些彰显中国文化和中国精神的历史人物的艺术塑造，是历史题材人物画的重要使命。新时代，历史题材人物画的创作意图发生了重要转变，不再以抨击封建落后的传统社会为目的，也不再是画家托历史人物以抒发自我理想的渠道，而是借助历史人物的高尚品德或警世思想去反映时代要求和人民心声。明清时期，是中国社会深处新旧交替、多民族纷争与融合的复杂历史阶段。此时期涌现出众多的民族英雄，例如戚继光、林则徐、邓世昌等，这些民族英雄仍是新时代需要我们讴歌的对象。因此，从画中服饰的角度准确再现历史人物的外在形象和内在精神，亦是非常重要的细节研究。2006 年 6 月，在国家重大历史题材美术创作工程中国画创作研讨会上，多位学者和画家就中国人物画创作的国家重大历史题材问题提出了各自的建议。韩硕认为："无论对于画家还是评选者，都将面临一个关于'标准'的问题，画家对历史的认识存在着一个标

① 李东明. 中华优秀传统文化艺术传承与发展论坛举行［N］. 深圳特区报，2017-05-13（A06）：2.
② 李东明. 中华优秀传统文化艺术传承与发展论坛举行［N］. 深圳特区报，2017-05-13（A06）：2.
③ 李东明. 中华优秀传统文化艺术传承与发展论坛举行［N］. 深圳特区报，2017-05-13（A06）：3.

准，而评选者的衡量标准也可能出现差异，因此必须求同存异。"① 杨立舟认为："重大历史题材创作中要发扬民族传统绘画的美学精神，人物形象的塑造，不仅要形似，更要神似。"② 李翔指出："画家在创作中必须深入了解历史，关注必要的细节，最后找到恰当的切入点。"③ 任惠中认为："历史画中人物形象的塑造，必须抓住人物的气质，不能画成一个穿着旧时服装，处于旧时环境里的今人。"④ 苗再新提出："重大历史题材的创作需要解决四个方面的问题：一是历史的真实性，二是表现的准确性，三是思想的深刻性，四是艺术的创造性。"⑤ 虽然国家重大历史题材美术创作工程早已圆满结束，但人物画创作对于国家重大历史题材的表现并不会就此终止，而是迸发出更加强大的生命力，画家和学者在历史题材人物画创作过程中所发现、指出的问题依然需要后学者孜孜不倦地求解。例如，画家对历史认识的"标准"问题，画中人物的形神兼备问题，画中历史人物的细节切入点问题，画中人物服饰与内在精神的问题，等等。本书重点研究明清时期人物画的服饰细节，这同样关系到历史题材人物画创作中的指事绘形、形神兼备、寓理于情、托物言志等问题，涉及画家对明清人物的准确再现问题，是从服饰文化的视角助力历史题材人物画创作的实际问题。

第四层，明清人物画的重要意义与研究价值。中国人物画有着漫长的历史，"中国人物画如果从原始岩画上的人物图像开始算起一直到 20 世纪中叶，已有 10000 余年的漫长历史了"⑥。本书之所以将传统人物画中服饰细节的文化内涵研究定位在明清时期，主要原因有三点：首先，因为"明清两代不乏可圈可点的人物画名家，他们在承袭隋唐以来人物画基础上，各有千秋，延续了中国人物画的发展传统"⑦。这使得明清人物画在发展过程中，既有师法于古者，又有创新立异者，二者共同促成明清人物画发展的丰富性，使之具有承前启后的纽带作用。其次，明清两代是封建社会由盛转衰的时期，是中国封建社会的重要转折时期，这一时期的文化与绘画皆面临继承传统与遭受外来冲击的问题。且这一时期中华多元民族文化进一步交融，使得明清人物画中所表现出来的传统服饰类别相对全面，蕴含的优秀传统文化更为丰富，从中能够窥视到古代人物画中更加深远的传统服饰文化。最后，明清时期的时间选择可以为今后学术研究提供中西方文化比较的对等时间坐标，即以明清人物画中服饰类细节的文化含义对标西方文艺复兴

① 戈声. 国家重大历史题材美术创作工程中国画创作研讨会纪要 [J]. 美术观察，2006（08）：28.
② 戈声. 国家重大历史题材美术创作工程中国画创作研讨会纪要 [J]. 美术观察，2006（08）：29.
③ 戈声. 国家重大历史题材美术创作工程中国画创作研讨会纪要 [J]. 美术观察，2006（08）：29.
④ 戈声. 国家重大历史题材美术创作工程中国画创作研讨会纪要 [J]. 美术观察，2006（08）：29.
⑤ 戈声. 国家重大历史题材美术创作工程中国画创作研讨会纪要 [J]. 美术观察，2006（08）：29.
⑥ 樊波. 中国人物画史 [M]. 南昌：江西美术出版社，2017：15.
⑦ 朱万章. 从文人画到世俗画：明清人物画的嬗变与演进（上）[J]. 中国书画，2011（11）：4.

至近代绘画作品中服饰类细节的文化含义，滋生出更长远的学术生命。

综上所述，历代人物画虽然已是中国人物画的过去，却是中国人物画发展的根基所在，是中国人物画传统文化的源泉，仍有许多宝贵的创作资源尚待挖掘。历代人物画中的服饰因素承载了关键的文化内涵，在人物画创作中承载了指事绘形、托物言志、寓理于情、形神兼备的重要细节，是塑造历史人物外在形象和内在精神的主要符号。本书试图将明清时期人物画中的服饰元素视作图像符号，以"古为今用，洋为中用"的思想重组符号学研究理论，形成适合本书的研究框架，以此逐级递进地分析明清时期人物画中服饰图符的再现对象，及其所指涉的叙事信息，阐述人物画中服饰图符的内在含义，检验服饰图符对人物画的解读效力，构建明清人物画中主要服饰图符的检索列表，最终"激活"该时期人物画中服饰图符所蕴含的中华优秀传统文化，为中国人物画的学术发展抛砖引玉、添砖加瓦。

目　　录

第一章　图像的隐喻：人物画服饰解读的符号学原理 ……………………… 1

　第一节　美术史传统中的明清人物画 ……………………………… 1

　　一、明代人物画的发展 …………………………………………… 2

　　二、清代人物画的新貌 …………………………………………… 4

　第二节　明清画论中的"人物服饰"论 ……………………………… 6

　　一、衣冠有别：服饰描绘的独立审美价值 ……………………… 6

　　二、记忆与摹写：服饰描绘的观察与表现方式 ………………… 8

　　三、明清人物画中服饰图像的隐喻性 …………………………… 10

　第三节　绘画中服饰图像的符号化 ………………………………… 12

　　一、"符号"释义 ………………………………………………… 13

　　二、服饰图符：从罗兰·巴特出发 ……………………………… 17

　　三、绘画中的服饰符号化 ………………………………………… 20

　第四节　服饰图符解读模式的建构 ………………………………… 22

　　一、模式建构的三个直接理论来源 ……………………………… 22

　　二、服饰图符解读模型中的要素提取 …………………………… 29

　　三、本书所使用的服饰图符解读模型 …………………………… 35

　本章小结 ……………………………………………………………… 37

第二章　威仪的宣示：帝后与官员人物画中的服饰图符 ……………… 38

　第一节　明清帝后与官员人物画概貌 ……………………………… 38

　　一、帝后题材人物画 ……………………………………………… 38

　　二、官员题材人物画 ……………………………………………… 43

　第二节　帝后与官员人物画中服饰图符的提取 …………………… 47

　　一、明代帝后人物画中的服饰图符 ……………………………… 47

　　二、清代帝后人物画中的服饰图符 ……………………………… 55

　　三、明代官员人物画中的服饰图符 ……………………………… 64

 四、清代官员人物画中的服饰图符 ················· 73

 第三节　帝后与官员人物画中服饰图符的象征解读 ········· 81

 一、文治武功的君威之志 ······················· 81

 二、附庸风雅的帝王品好 ······················· 84

 三、辅圣安民的坤极之尊 ······················· 86

 四、忠君尽诚的臣僚之道 ······················· 87

 本章小结 ····································· 90

第三章　风骨的象征：文士与道释人物画中的服饰图符 ······ 92

 第一节　明清文士与道释人物画概貌 ················· 92

 一、文士题材人物画 ··························· 92

 二、道释题材人物画 ··························· 95

 第二节　文士与道释人物画中服饰图符的提取 ··········· 100

 一、文士人物画中的首服类服饰图符 ··············· 100

 二、文士人物画中的衣服类服饰图符 ··············· 112

 三、道教人物画中的服饰图符 ····················· 119

 四、佛教人物画中的服饰图符 ····················· 127

 第三节　文士与道释人物画中服饰图符的象征解读 ········ 137

 一、文人雅集的生活品位 ······················· 137

 二、俯仰天地的气节彰显 ······················· 140

 三、"道法自然"的道教观念 ····················· 144

 四、"超凡无碍"的佛教信仰 ····················· 147

 五、"儒释道"融合的精神向往 ··················· 149

 本章小结 ····································· 151

第四章　境遇的传达：仕女与平民人物画中的服饰图符 ······ 153

 第一节　明清仕女与平民人物画概貌 ················· 153

 一、仕女题材人物画 ··························· 154

 二、平民题材人物画 ··························· 156

 第二节　仕女与平民人物画中服饰图符的提取 ··········· 157

 一、仕女人物画中的首服类服饰图符 ··············· 157

 二、仕女人物画中的衣服类服饰图符 ··············· 160

 三、平民人物画中的首服类服饰图符 ··············· 170

 四、平民人物画中的衣服类服饰图符 ··············· 173

第三节 仕女与平民人物画中服饰图符的象征解读 …………… 174

　　一、通文知理的才女风度 ………………………… 175

　　二、蕙心纨质的妇德彰表 ………………………… 177

　　三、市井维艰的庶民境遇 ………………………… 178

本章小结 …………………………………………………… 179

第五章　传统的再认：华夏文化与人物画服饰图符创作 …………… 180

第一节 "服章之美"：华夏文化的魅力 …………………… 181

　　一、"服章之美为华"：服饰的华夏之意 ………… 181

　　二、"天人合一"与"宽衣大袖" ……………… 184

　　三、貂裘与"衣衽"：服饰图符的地域性与民族性 … 186

第二节 华夏服饰图符与儒释道精神的表达 …………… 193

　　一、儒家文化的"秩然有序" …………………… 193

　　二、道家文化的"顺物自然" …………………… 196

　　三、佛教文化的"真空妙有" …………………… 199

　　四、"三教合一"的融通境界 …………………… 202

第三节 人物画的图式再构：服饰图符应用的展望 ……… 205

　　一、符号表达与人物画创作的探索 ……………… 205

　　二、人物画服饰图符创作的新方向 ……………… 209

　　三、人物画服饰图符检索系统初建的构想 ……… 211

本章小结 …………………………………………………… 214

结　语 ………………………………………………………… 215

参考文献 ……………………………………………………… 219

附录一　明清人物画典型服饰图符信息简表 ……………… 228

附录二　明清人物画参考 …………………………………… 242

第一章　图像的隐喻：人物画服饰解读的符号学原理

人物画是中国传统绘画的重要组成部分，是以人物活动为主要描写对象的中国画传统画科。人物画一直是中国传统绘画的重要门类，《历代名画记》中有"人物、屋宇、山水、鞍马、鬼神和花鸟"① 六个门类，《宣和画谱》中分有"道释门、人物门、宫室门、番族门、龙鱼门、山水门、畜兽门、花鸟门、墨竹门和蔬果门"② 十个门类。可以说历代画论中皆是将"人物"独立为一个门类，即便是现代通行的中国画分类亦是如此。

本章聚焦两个相互关联的问题：一是美术史传统中明清人物画的概貌；二是针对明清人物画中服饰描绘所具有的隐喻性，在符号学一般原理的前提下，为解读人物画中的服饰图符建构具体模型。

第一节　美术史传统中的明清人物画

卢沉先生认为："人物画出现最早。最初，花鸟、山水只作为人物的配景，是依附于人物的，直到魏晋以后，花鸟、山水才摆脱从属地位，成为独立的画种。"③ 纵观中国古代美术史，先秦时期奠定了人物画的造型手法，魏晋南北朝时期是人物画发展的承前启后阶段，隋唐时期是人物画发展的升华阶段，五代两宋时期是人物画发展的成熟阶段，明清时期人物画形成具有时代风格的新画风。而服饰一直都是中国古代人物画的重要组成内容，是画家在创作之时需要考虑的重要象征因素，也是观者解读画面的重要视觉渠道。中国古代绘画在几千年的发展历程中，留下了大量的人物画作品，这些人物画中的服饰能够反映出画面背后的艺术风格、文化内涵、思想观念、社会形态，以及生产力水平等时代特征，是中华优秀传统文化的高度凝练。

① 张彦远. 历代名画记 [M]. 杭州：浙江人民美术出版社，2011：10.
② 佚名. 宣和画谱 [M]. 王群栗，点校. 杭州：浙江人民美术出版社，2012：4—5.
③ 卢沉. 卢沉谈中国人物画 [J]. 国画家，1995（01）：3.

人物画发展至隋唐时期，已经达到较高的艺术水平，之后在明清时期再次焕发鲜活的艺术生命力。虽然画史上还存在另一种声音，认为明清时期的人物画"由于功能的局限和塑造的难度，呈现出相对式微的态势"①，但这并不是说明清时期的人物画水平衰落，这种观点只是对同一时期内中国画不同门类之间发展势头的一种比较。纵观传统人物画的发展历程，明清时期的人物画明显表现出复苏的发展态势，这种态势的成因主要在于画家们的自我独创意识。自我独创并不是说画家在创作中完全抛弃传统的法度，而是强调画家在继承传统的同时，能够主动探索个性化的创作风格。

在对明清人物画中服饰图符进行深度解析前，需要深入了解明清时期的社会背景与人物画发展概况。社会背景能够反映出当时的历史问题、风俗习惯和时代精神，属于特定时期的精神气候，它虽然不产生艺术家，但是对艺术家和艺术活动有着至关重要的影响。任何时期艺术家都是社会的一分子，必然要分担社会的命运，社会的苦难、快乐或是介于二者之间的混杂状态，都会直接作用于艺术家，使其作品形成鲜明的时代特征。艺术家惯于辨别事物的基本质地和特色，能够在整体与细节之间自如地切换观察视角，善于抓住时代精神。正如丹纳所言："不管在复杂的还是简单的情形之下，总是环境，就是风俗习惯与时代精神，决定艺术品的种类；环境只接受同它一致的品种而淘汰其余品种；环境用重重障碍和不断的攻击，阻止别的品种发展。"②

一、明代人物画的发展

1368 年，朱元璋在应天（今南京）即皇帝位，定国号为"大明"，年号洪武，开始了明朝的统治。明朝建立之始，经济凋敝，全国各地出现大量荒地，小规模的农民起义不断发生。朱元璋意识到与民休息关乎政权的稳固，"明初统治者认识到要恢复发展经济，就要创造宽松的条件，调动广大农民的生产积极性。因此，1368 年，朱元璋便采取一系列恢复经济和稳定社会的措施，他下令农民归耕，积极劝课农桑，承认已被农民开垦耕种或即将开垦的土地归其自有，并分别免除 3 年徭役或赋税。次年，又将北方各城市附近荒闲的土地分给无地者耕种。1394 年，明朝政府又颁布了'额外垦荒，永不起科'的诏令，极大地提高了农民的生产积极性，出现了大批的自耕农，对明初农业生产的恢复和迅速发展起了积极的作用"③。与此同时，明朝也推行一些有利于手工业发展的措施，一改元朝工匠终年在官营作坊中劳作的情况，将工匠分为轮值匠和

① 邓锋. 秋风纨扇 [M]. 上海：上海书画出版社，2011：2.

② 丹纳. 艺术哲学 [M]. 傅雷，译. 北京：人民文学出版社，1983：39.

③ 翦伯赞. 中国史纲要（增订本）：下 [M]. 北京：北京大学出版社，2006：486—487.

住坐匠两种，在规定的劳作时间内为官营作坊服役，其余时间可以自由支配，给予手工业者一定的发展空间。"明朝政府在商税征收上也推行了一些利于农业、手工业和商业发展的措施，不同程度地保护了工商业的发展。这些措施切实提高了农业生产，促进了手工业发展，也使商业逐渐发达起来。北京、南京、苏州、松江、杭州、宁波、福州、泉州、广州、武昌、南昌、开封、济南、太原、成都等，都成为商业发达的城市。粮食、棉花、生丝、茶叶、蔗糖、丝绸、棉布、瓷器、纸张，以及各种手工艺品，已成为重要商品。书画家多结集于这些商业城市，其作品也成为交易的商品之一。"① 在一系列举措之后，明代商品经济得到快速发展。

明代社会商品经济的发展促使人物画创作产生了新的艺术生命，尤其是在商品经济发达地区活动的人物画家，他们不仅善于描绘现实生活中的人物，还开始描绘当时广受欢迎的市民文学作品中的人物，"一些传统固有的题材被赋予新的时代内涵，并在新的艺术表达中透露出新的审美面貌和趣味"②，使明代人物画迸发出新的生机。于是，人物画在明朝初期经过短暂低迷之后进入一个快速发展时期。

这一时期，人物画家们对传统艺术手法和风格语言的重新审视，是促使明代人物画呈现出复苏态势的另一重要原因。"这一时期不少重要的人物画家，如戴进、唐寅、仇英、陈洪绶，他们在风格建构中都能很好地汇融传统诸家因素，其中有的人虽然分属不同的流派，但他们往往能不受门派的狭隘局限，突破成见，对传统的各种艺术手法和风格语言广摄博取，不拘一格，无论是院体格调，还是文人作风，或是民间画法，皆能多方参取，吸纳熔铸。"③ 在明代特定历史条件的影响下，人物画家对待传统表现技法和审美风格的心态是松弛的，这明显不同于之前的宋元时期。原因在于，宋代人物画家紧邻隋唐人物画家，他们直接面对着隋唐人物画高峰所带来的压力，对待人物画传统难免会有所苛刻；元代人物画家虽然力求摹仿传统的艺术手法和风格语言，但因朝代短暂，尚未形成对传统艺术的完整吸收与创新；而明代人物画家与传统之间形成了天然的时间距离，这使得他们可以更加冷静地分析和把握传统，并做出适合时代的审美创造。正如樊波所言："当传统不再成为一种压力，而是作为一种积极的艺术资源被有效、充分地融入新的审美创造中，情况就不同了。"④ 如果说时代距离削弱了明代人物画家面对传统时的压力，倒不如说更加久远的时代距离赋予传统更加丰富的艺术经

①　王伯敏. 中国美术通史：第五卷［M］. 济南：山东教育出版社，1996：208.
②　樊波. 中国人物画史［M］. 南昌：江西美术出版社，2017：506.
③　樊波. 中国人物画史［M］. 南昌：江西美术出版社，2017：505.
④　樊波. 中国人物画史［M］. 南昌：江西美术出版社，2017：506.

验，使明代人物画家在从容继承传统的同时，在传统的艺术经验中意识到审美创新的时代需求。

人物画种类与表现形式的不断丰富，是明代人物画呈现出复苏态势的又一关键因素。一方面，明代人物画种类除了传统的卷轴画和壁画之外，版画的人物创作也得到发展。明代版画是中国古代美术史上版画的"黄金时代"。明代中后期，随着市民文学的发展，在各种传奇、戏剧、小说中出现大量插图，著名画家为雕版作画的情况十分常见，陈洪绶就大量创作了被称之为"叶子"的木刻人物画。另一方面，继"1581 年意大利传教士利玛窦来华献圣母像之后，罗儒望、汤若望等西方传教士相继来华"①，他们在传教的同时也传播了西方的绘画艺术，为中国人物画吸收西方绘画语言创造了条件，并逐渐体现在曾鲸等画家的作品之中，形成了明代之后肖像画艺术手法的新风。此外，"明代人物画不仅有静丽工致的形态（如仇英），有笔调激越的'写法'（如吴伟），有以'线'见著的精湛的白描，还发展出一种率性旷达的'写意'风调（如徐渭）"②，明代这些丰富多样的人物画表现形式皆是其生机所在。

总体来看，明代人物画从初期的继承到后期的创新，虽然都是以隋唐和宋元时期的传统为标准，但也展现出充满生机的时代创新。即便相对于山水和花鸟等占主导地位的题材而言"人物画由于功能的局限以及塑造的难度，呈现出相对式微的态势"③，却依然涌现出商喜、戴进、吴伟、杜堇、唐寅、仇英、陈洪绶、崔子忠、丁云鹏、吴彬等人物画大家。他们不断地拓展人物画题材，尝试创新人物画语言，丰富人物画朴实而厚重的审美形态，振兴了明代人物画创作。

二、清代人物画的新貌

清代是传统人物画发展的最后一个历史阶段，"明代人物画的复苏和生机在清代人物画中进一步延伸，并在更为变动的时代条件和更为错综的文化格局中以更加斑斓、迷离而奇异的审美方式扩展开来"④，使得清代人物画同样表现出蓬勃而持久的生命力。

清代初中期政局的稳定和商品经济的恢复，都为人物画的发展奠定了良好的社会基础。康熙、雍正、乾隆三朝统治时期，农业生产有了显著的恢复和发展。这一方面源自耕地面积的扩大，另一方面源自水利工程建设所取得的成绩。大量的荒地被垦辟，原本因战争而废弃的土地重新栽种了各种作物，水利得到了兴

① 王伯敏. 中国美术通史：第五卷［M］. 济南：山东教育出版社，1996：208.
② 樊波. 中国人物画史［M］. 南昌：江西美术出版社，2017：506.
③ 邓锋. 秋风纨扇［M］//中国人物画通鉴. 上海：上海书画出版社，2011：2.
④ 樊波. 中国人物画史［M］. 南昌：江西美术出版社，2017：507.

修，商品经济在农业中也有了一定的发展，这些都为清代的文化发展奠定了良好的物质基础。乾隆时期，资本主义萌芽又得到了些许恢复，许多城市的商业出现了繁荣的景象，各地、各民族之间的经济、文化、艺术往来进一步加强。尤其"在南方一些城市，商品经济高度发达，世俗文化兴盛，这些都影响了文化艺术"①。这些社会因素影响了清代人物画的创作题材和风格旨趣，影响了人物画家的创作动机和审美心态，使清代人物画进一步突破传统的语言程式和审美格调，将传统人物画推向一个更加蓬勃的发展态势。

清代统治者对绘画艺术的雅好与支持，是人物画持续发展的重要因素。清代的宫廷绘画活动从顺治到嘉庆时期的一个半世纪里，频繁且丰富，比之明代有过之而无不及，甚至个别帝王对于绘画艺术的喜好程度堪比唐宋帝王。可以说，"清最高统治者和明一样，特别重视为政教服务的作品，除创作帝后像，反映宫廷生活的绘画，装饰宫廷的山水、花鸟外，重点组织创作了反映重大政治事件的作品，如绘制《康熙南巡图》、《万寿盛典图卷》、乾隆《南巡盛典图卷》、《平定准部回部战图》、《万树园赐宴图卷》等"②。清代统治者对绘画艺术的重视，不仅造就了宫廷绘画的繁荣，还自上而下地推动了清代绘画的发展。

西方绘画技法的进一步引介，是清代人物画持续创新的关键因素。西方绘画技法及艺术风格在清代的传播影响比明代更为显著，尤其是宫廷画家普遍都接受了西方绘画技法，将其与传统相融合。这要得益于清代初中期统治者对西方绘画与文化所采取的开放态度，"他们有的对西方科技知识能做较深的研究（如康熙），有的则热衷于西方绘画并在宫廷画院中加以推广"③。由此，清代涌现出多位受西方绘画技法影响的宫廷人物画家，其中较为杰出的有焦秉贞、冷枚、丁观鹏等。从积极的角度来看，西方绘画技法与艺术风格的传入，为中国传统人物画带来了创新的宽阔视域，使其能够突破传统的束缚，在题材表现、技法表现和形式表现等方面求新求变，展露出中国传统人物画在近代以前该有的艺术高度。

综上所述，清代人物画保持发展的态势，宫廷画家、传教士画家、遗民画家、文人画家、民间画家等纷纷出现，其中既有焦秉贞、郎世宁、冷枚、丁观鹏等杰出的院体派人物画家，也有金农、黄慎、闵贞、任伯年等杰出的"扬州画派"和"海上画派"人物画家，呈现出交相辉映、流派纷呈的时代面貌。

① 范胜利. 砚田百亩 [M] //中国人物画通鉴. 上海：上海书画出版社，2011：1.
② 王伯敏. 中国美术通史：第六卷 [M]. 济南：山东教育出版社，1996：82.
③ 樊波. 中国人物画史 [M]. 南昌：江西美术出版社，2017：603.

第二节　明清画论中的"人物服饰"论

服饰之于人物画的重要性早在唐代便引起画坛的关注，张彦远在《历代名画记》中谈道："若论衣服、车舆、风土、人物，年代各异，南北有殊，观画之宜，在乎详审。"① 他以吴道子与阎令公为例，阐述了人物画中的服饰与时代不符是为"画之一病也"，进而指出："详辩古今之物，商较风土之宜，指事绘形，可验时代。"② 可见，唐代的画坛已经意识到人物画中的服饰承载了时代特征，提示画家在创作过程中应该能够以服饰的样式、色彩、图案等审美特征准确表达画中人物的基本身份，通过服饰所蕴含的文化内涵传递作品的时代精神。由于"中国人物画理论在明清时期已呈现为一种总结形态"③，鉴赏家与人物画家也关注到人物画中的服饰问题，并在大体继承前人观点的基础上形成了新的认识。

一、衣冠有别：服饰描绘的独立审美价值

清人姜绍书撰写的《无声诗史》是一部收录明代画家的画史著作。"无声诗"的典故出自黄庭坚"淡墨写出无声诗"，借苏东坡"韩干丹青不语诗"之意，以"无声诗"指"画"。全书共收录元末明初至明末清初的画家四百七十九人，其中不乏擅画人物的画家，亦有关于服饰的只言片语，一般都夹杂在对画家的介绍当中，虽然内容涉猎较少，但也能说明一些问题。在谈及沈遇时指出："其所居雅趣堂多列图史，衣冠古雅，有晋唐风致，非世之画史比。"④ 此处提到"衣冠古雅"和"晋唐风致"。在谈及周官时，借用王弇州的评论："周官所图《饮中八仙歌》，不惟衣冠器饰古雅，而醉乡意态，种种可念。"⑤ 此处提到"衣冠器饰古雅"。谈及孙克弘时认为："好写笠屐小像，仿佛皆晋唐遗风，非近代以下人物也。"⑥ 此处提到"晋唐遗风"。谈及崔子忠时指出："悬想倪迂高致，以意为《洗桐图》，貌云林着古衣冠，注视苍头盥树，具透迤宽博之概。"⑦ 此处提到"着古衣冠"。由此可见，明清之际的画家在画古人清士时，确实关注到了画中服饰的问题，他们对于画中服饰的普遍审美追求是"古雅"，其风格仿效的时代是

① 张彦远. 历代名画记 [M]. 杭州：浙江人民美术出版社，2011：25.
② 张彦远. 历代名画记 [M]. 杭州：浙江人民美术出版社，2011：25.
③ 樊波. 中国人物画史 [M]. 南昌：江西美术出版社，2017：604.
④ 姜绍书. 无声诗史 [M]. 张裔，校注. 太原：山西教育出版社，2015：16.
⑤ 姜绍书. 无声诗史 [M]. 张裔，校注. 太原：山西教育出版社，2015：60.
⑥ 姜绍书. 无声诗史 [M]. 张裔，校注. 太原：山西教育出版社，2015：65－66.
⑦ 姜绍书. 无声诗史 [M]. 张裔，校注. 太原：山西教育出版社，2015：92.

"晋唐"。这就间接说明，明清人物画中的服饰塑造势必有一部分承袭于前代，明清时期的画家同样需要钻研何为画中服饰之"衣冠古雅"和"晋唐风致"，而这个钻研画中服饰的渠道便是传世画作，以及图史，这就不可避免地造成画中服饰的程式化问题。

很多画家的个人文集也表达了对于画中服饰的关注。明代的唐寅工诗文书画，后世集唐寅诗、书、曲、序、谱、跋等文。在唐寅看来，诗画创作的意境是相通的，他赞同前人所言"诗是无形画，画是有形诗"。因此，在唐寅的五言律诗和七言绝句当中经常能看到关于画中人物的服饰借喻。他在《题自画洞宾卷》中写道："黄衣冠子翠云裘，四海三山挟弹游。"① 诗句中只见服饰，不见洞宾，是以服饰的文字语言为符号再现吕洞宾。《题自画韩熙载图》中写道："衲衣乞食自行歌，十院烧灯拥翠娥。"② 衲衣可以理解为僧衣或者是缝有补丁的旧衣，在这里即是暗指韩熙载装扮成乞丐向自家妓妾乞讨一事。句中亦是只见服饰，不见熙载，是以服饰的文字语言为符号，再现韩熙载，以掉书袋的方式隐喻了韩熙载的一段趣事。《题东坡小像》中写道："人尽不堪公转乐，满头明月脱纱巾。"③ 唐寅为苏东坡小像题诗，同样是借"纱巾"为符号再现"东坡"。唐寅如此熟稔服饰的借喻关系，能以服饰之文字语言形式的符号应用于诗学，在"诗是无形画，画是有形诗"理念的推动下，其画中服饰应该也存有视觉语言形式的符号意义。关于人物画及画中服饰的相关问题，唐寅在《画谱卷》当中也有论及，其中多是对前人画论的赞同与引用。例如：他借用宋人郭若虚的"画人物必分贵贱气貌衣冠"④，强调人物画中衣冠的重要性；用《世说》所载戴安道与范宣的典故，"安道乃取南都赋为宣画赋内前代衣冠宫室，人物鸟兽，草木山川，莫不毕具，而一一有所证据征考"⑤，同时又引"郭熙为试官，尝出尧民击壤题，其间人物，却作今人巾帻，此不学之弊，不知古人作画之大意也"⑥，意在强调对画中之物必须经过认真掌握和考证，尤其是人物画的服饰，画中之物皆涵盖古人作画的意旨，不可以忽视，是谓"品意物色，便当分解，况其间各有趣哉？"⑦

明清时期的书画鉴赏家对画中服饰问题也有阐述。明末清初之人孙承泽，晚年退居后作《庚子销夏记》，记其所藏、所见书画等作品，每条先标其名，然后再加以评骘。其中一篇记录了《北齐勘书图》，提到黄伯思跋云："仆顷岁尝见此

① 唐寅. 唐伯虎全集［M］. 杭州：中国美术学院出版社，2001：127.
② 唐寅. 唐伯虎全集［M］. 杭州：中国美术学院出版社，2001：129.
③ 唐寅. 唐伯虎全集［M］. 杭州：中国美术学院出版社，2001：132.
④ 唐寅. 唐伯虎全集［M］. 杭州：中国美术学院出版社，2001：294.
⑤ 唐寅. 唐伯虎全集［M］. 杭州：中国美术学院出版社，2001：306.
⑥ 唐寅. 唐伯虎全集［M］. 杭州：中国美术学院出版社，2001：306.
⑦ 唐寅. 唐伯虎全集［M］. 杭州：中国美术学院出版社，2001：306.

图别本，虽未审画者主名，特观其人物衣冠，华虏相杂，意谓后魏北齐间人作。"① 这就是说，宋代黄伯思初见一幅古画时，仅凭画中人物服饰就可以判断出作品年代，足以证明他对各个历史时期的服饰特征了如指掌。后世如孙承泽等观画者见其题跋，则会更加确信该画为北齐杨子华所作，可见明清时期的画评者同样认同掌握历代画中服饰文化的重要性。明清时期虽没有服饰图符一说，但已有人对画中服饰进行提取标注。明代胡敬著有《南薰殿图像考》二卷、《国朝院画录》二卷、《西清札记》四卷，合集为《胡氏书画考三种》八卷，其中记录了诸多殿藏、院藏人物画，并详细撰述画中的服饰渊源。如记载《明成祖像一轴》曰："坐像，高四尺九寸，面深赤，虬髯，颏旁别出二绺向上，翼善冠，黄袍，地敷氍毹。"② 这段撰述提到的"翼善冠"和"黄袍"对应着"明成祖"，所有信息的指涉完全无误，可见明清人物画理论领域对于画中服饰考证及撰述的详实严谨，对当世及后世的绘画研究者影响颇深。

通过上述分析可知，明清人物画领域对于画中服饰问题有所关注，一方面他们会关注到历代画史、画论中所提及的服饰问题，另一方面他们还会关注到特定的历史人物与服饰之间的关联性，甚至鉴赏家还会详细记述画中人物的服饰称谓。虽然符号之说是现代发明，不能以今度古，但由明清画论中可见，当时的书画鉴赏中已经注意到服饰之于人物画的独立审美特征与深层意味。

二、记忆与摹写：服饰描绘的观察与表现方式

服饰在人物画中的塑造需要借助特定的观察方式和表现方式，其中最为关键的是"目识心记"与"传移模写"。"目识心记"是画家在人物画创作时对表现对象的艺术观察方式，是一种具有独特中国艺术精神的观察与创作方法，是人物画写神的关键，能使画家在创作时更加自由地"以形写神"，甚至在作品中赋予画家的主观情感改造。"目识心记"绝非"看到了记在心里"那般简单，而是一个复杂的方式。苏百钧先生在谈论写生时提到："写生过程中，艺术家要面对和处理复杂丰富的客观世界，通过对对象的观察、了解、熟知、感情交流后将对象的结构、动态等作绘画的记录。"③ 此中，"观察、了解、熟知"恰是"目识心记"的精髓，尤其是最后升华至"感情交流"，便已远远超出简单的观察。"目识心记"在中国画创作领域应用较为普遍，人物、山水、花鸟等画科都有涉及。

"传移模写"出自南齐谢赫《古画品录》的画之"六法"，在《历代名画记》

① 孙承泽. 庚子销夏记 [M]. 白云波，古玉清，点校. 杭州：浙江人民美术出版社，2012：200—201.

② 胡敬. 胡氏书画考三种 [M]. 刘英，点校. 杭州：浙江人民美术出版社，2015：49.

③ 苏百钧. 写生：苏百钧中国工笔花鸟画教学纲要 1 [J]. 国画家，2018（01）：16.

和《宣和画谱》中将画之"六法"又称作"传模移写"。王伯敏先生认为："当以《历代名画记》所引'传模移写'为是，因见此书中评刘绍祖一条，有'移画'之称。"① 即是说明"传模移写"是临摹古人的优秀作品，是为了向前人学习而进行的一种练习方式。我们也可以将"传模移写"进行拆分阐释。"传，授也"②；"移，变也，易也"③；"模，法也，象也"④；"写，摹画也"⑤。四个字各有其义，每字的个体释义都是成立的，"移"和"模"位置的偏移，致使词义发生明显差异。在"传"和"写"位置不变的前提下，"传"什么、如何"写"，便涉及古代画学的教学问题。"传模移写"的基本释义基本认同了"摹画"过程中有"象"也有"变"。吴甲丰先生认为，"传移模写"的词义并不深奥难解，它相当于我们现在通常说的"临摹"。"传移模写"（临摹）的基本操作方法不外乎画家将一幅原作（多半是前代或当代绘画大师的手笔，有时也是自己的作品）照样描绘成另一幅画，并要求酷肖原作。⑥ 古代画家从事临摹，大体上采用两种方法：一种是"映写"；一种是"对临"。不论哪一种方法，都应该是基于对原作的再现，即使其中存在临摹者巧思而成之"变"，而在画家临摹前代人物画时，画中服饰自然也是再现的对象之一。

在人物画服饰创作中，"目识心记"与"传移模写"各有效用。"目识心记"在人物画创作中具有一定的历史，《宣和画谱》有关于顾闳中的记载："（李氏）乃命闳中夜至其第，窃窥之，目识心记，图绘以上之，故世有《韩熙载夜宴图》。"⑦ 顾闳中在韩熙载的宅第内"目识心记"：既包括宴会的场景、屋内的家具、使用的器皿、饮食的酒菜、侍奉的雅伎、表演的曲目、演奏的乐器、出席的宾客、主客的神态，也包括各色人物的服饰。从北京故宫博物院藏《韩熙载夜宴图》来看，画中韩熙载所戴首服由黑纱制成，有外墙上翻，形似乌角巾的样式，暗喻佩戴者有"隐退之心"。韩熙载所戴的首服要比常见的乌角巾稍高一些，属于造型特殊的乌角巾，它的产生既可能是韩熙载自创的高乌角巾，也可能是画家为了突显韩熙载的"隐退之心"而夸张表现了乌角巾。重庆市博物馆藏明代唐寅《临韩熙载夜宴图》中，韩熙载所戴首服与北京故宫版中的极其相似，同样是稍高的乌角巾，高度还原了原著中的服饰图符。乌角巾这一视觉语言形式的服饰，先由"目识心记"形成于五代时期的画面，后随"传移模写"得以延续至明代，

① 谢赫，姚最. 古画品录续画品录 [M]. 王伯敏，标点注释. 北京：人民美术出版社，2016：6.
② 陆费逵，欧阳溥存，等. 中华大字典 [M]. 北京：中华书局，1978：76.
③ 陆费逵，欧阳溥存，等. 中华大字典 [M]. 北京：中华书局，1978：1498.
④ 陆费逵，欧阳溥存，等. 中华大字典 [M]. 北京：中华书局，1978：1214.
⑤ 陆费逵，欧阳溥存，等. 中华大字典 [M]. 北京：中华书局，1978：361.
⑥ 吴甲丰. 临摹·译解·演奏：略伦"传移模写"的演变 [J]. 中国文化，1990（02）：47.
⑦ 佚名. 宣和画谱 [M]. 王群栗，点校. 杭州：浙江人民美术出版社，2012：72.

直至被今人所见。

画中服饰图符随"传移模写"得以继承的例子比比皆是。明代沈周作《临戴进谢安东山图》，画中所绘东晋人物谢安头戴幞头，该幞头两侧展脚造型与明代"乌纱帽"相似，东晋时期的人物冠以明代式样的展脚幞头，这属于认知上的"张冠李戴"。而在沈周所临摹的画作中出现这个表达有误的意象服饰，则说明临摹对象的作者必然也是沈周之前的明代人，这与戴进所处时期恰好是相符的。虽然戴进版《谢安东山图》已经散佚，但沈周"传移模写"而成的《临戴进谢安东山图》却得以传世，画中谢安不合时宜的意象服饰也随之得以延续。清代任熊的《临陈洪绶钟馗图》，画中人物服饰造型与陈版一般无二，对于画中服饰来说，同样属于一种被延续的表现。

综上所述，"目识心记"与"传移模写"不仅是中国画重要的传统方法，还为人物画中服饰的形成与延续提供了理论依据。"目识心记"的观察方法使得服饰由物质系统转为精神系统，最终成为画中蕴涵内在意义的服饰图符。"传移模写"的绘画方法使服饰图符能够跨越时空和画派，一直延续至今。

三、明清人物画中服饰图像的隐喻性

"托物言志"是假借他物来含蓄地表达意图或意境，这种风格在中国古代被称为"隐"，"含蓄在中国古代是备受推崇的风格范畴，它具有深厚的理论渊源，《毛诗序》《左转》和《易传》等文献中皆有对义理之'隐'的理论"[①]。魏晋时期，对于隐意的理论研究更为精深，刘勰《文心雕龙》曰："'讔'者，'隐'也，遁词以隐意，谲譬以指事也。"[②] 这是指"把真实的意思隐藏起来而不直接明言，即用隐约的言辞把意思隐藏起来，用曲折的比喻来暗示事情"[③]。比如：楚国大夫伍举用隐语"大鸟"讽刺楚庄王，楚国庄姬用"龙无尾"启发楚襄王早立太子，鲁国大夫臧文仲在信中用"羊裘"暗示国君备战迎敌，等等，都是为了说明隐语在讽谏规诫中的重要作用。在《文心雕龙·隐修第四十》中还指出，"'隐'也者，文外之重旨者也"，"隐以复意为工"[④]。"隐"在传世文章中除了字面意思之外还应有言外之意，以曲折重复的意旨为工。刘勰提出的"重旨"和"复意"思想，不但启发了诗论家，对画家亦有深刻的影响，而人物画中的服饰同样具有隐语和隐意之用。

明清人物画中常借用载义服饰来隐喻画中主角的内在意志，这在叙事人物画

① 张兰芳. 中国古代艺术风格论 [M]. 太原：山西教育出版社，2017：138.
② 刘勰. 文心雕龙 [M]. 徐正英，罗家湘，注译. 郑州：中州古籍出版社，2017：146.
③ 刘勰. 文心雕龙 [M]. 徐正英，罗家湘，注译. 郑州：中州古籍出版社，2017：148.
④ 刘勰. 文心雕龙 [M]. 徐正英，罗家湘，注译. 郑州：中州古籍出版社，2017：373.

中尤其明显。以头巾一类的图符为例，"东坡巾"与苏轼直接相关，可以隐喻如苏轼般博通经史、文采斐然，为官忠规谠论、挺挺大节，却萌生隐退之心或已隐退的文人士大夫；"漉酒巾"与陶渊明直接相关，可以隐喻如陶渊明般固穷守节、正直不阿、淳朴率真的高洁品格，以及辞官归隐、专注诗文的自然追求。此类服饰图符隐喻画中主角不但文采斐然、品德高尚，还拥有隐士之志、归隐之心。这一托物言志的巧用在明清人物画中多有表现。如明代画家郭诩作《琵琶行图》，是"根据唐代大诗人白居易的长诗内容而创作，画中不设背景，仅画诗人白居易与歌女邂逅相逢的场景，歌女倾诉自己不幸的身世，诗人似在倾听诉说，突出表现了二者'同是天涯沦落人'的主题"①。白居易作《琵琶行》借以抒发自己遭诽谤、被贬官的愤懑之情，这种情况下往往会萌生归隐之心，画家在表现白居易的形象时借"仪巾"隐喻白居易的情绪。而郭诩于弘治中征入京师，被授予锦衣官，却固辞不就。可见，画中服饰"仪巾"既用来隐喻白居易的情感，又用来表达画家的归隐之志。明代张路作《听琴图》，伯牙为子期弹琴，画中听琴者头戴"仪巾"，以隐喻文人隐逸的生活，恰如画家本人也是未入仕途者。清代上官周作人物故事图《孤山放鹤》，表现北宋诗人林逋隐居西湖孤山养鹤的故事，画中林逋头戴"幅巾"，同样隐喻了画中主角和画家的隐士之志。

宫廷肖像画中的服饰图符同样充满隐喻。画家对皇帝、皇后以及上层贵族的描绘，一方面是对"目识心记"的真实写照，另一方面则借由服饰或家具等身外之物隐喻画中人物的志向和情感，这在明清人物画中比比皆是。虽然这种论调多少有些形而上的成分，也存在被辩证的可能，但当我们探究到这些画中服饰所蕴含的深意之后，却是可以在今天的历史题材人物画中巧妙发挥它们托物言志、指事绘形、寓理于情的艺术风格，古为今用，服务于当代的人物画创作。

诚如上述，正是由于历代人物画领域对于画中服饰问题的理论著述，以及传统画法中存在着益于图像服饰形成和延续的理论方法，才使得画中服饰能够承载的艺术价值、文化价值和历史价值延续至今，成为中华优秀传统文化的一个组成部分。古人对于人物画中的服饰问题尚且如此关注，留下宝贵的理论与方法，今人更应该深挖和发扬人物画中服饰图符的优秀文化资源。

需要强调的是，人物画中的服饰元素可以被符号化为视觉语言形式的服饰图符，但并不代表所有出现在明清人物画作品中的服饰元素都可以被提炼出服饰图符。我们应该回归绘画的研究视角，在明清时期的社会背景以及人物画的创作背景下，细致地划分明清人物画中服饰图符特定存在的类别与样式。这就涉及明清人物画中与服饰相关的几个具体问题：首先，明清时期的画评或画论是否关注过

① 杨建峰. 中国人物画全集：下卷［M］. 北京：外文出版社，2011：230.

人物画中服饰的问题？这不仅决定了本书在绘画领域的研究价值，还将帮助我们了解当时画坛对于画中服饰的关注点。其次，明清时期的人物画如何进行分类？这使我们可以清晰地划分明清人物画中服饰图符的类项。最后，明清时期各类人物画中对服饰的塑造和程式问题。这将决定明清人物画中具有哪些特质的服饰可以成为被研究的图符。

第三节　绘画中服饰图像的符号化

明清人物画中通常含有诸多细节内容，较常见的有服饰、建筑、植物、鸟兽、家具、器皿等，除了画中人物的本体之外，最重要的细节应该就是人物身上的服饰。人物画中的服饰细节不仅指涉画中人物的关键身份信息，还隐含着画中人物具体的事件信息，甚至承载着画家和画中人物内在的思想文化观念。对明清人物画中服饰细节丰富内涵的系统研究，需要将人物画中的服饰作为一个单独类项提取出来，观察它所呈现的绘画特征，识别它所再现的真实对象，研判它在画中所指涉的事件信息，阐释它所承载的文化内涵，探讨它所影响的程式美学。因此，对于明清人物画中人物服饰的研究需要建立一个主导性的理论框架。这个理论框架必须是科学的、严谨的、开放的，能够被普遍应用的，并且具有跨学科性特征，以保证在绘画与文化之间搭建起行之有效的沟通纽带，满足研究对象文化涵义阐释的多元渠道。

基于明清人物画中服饰细节的研究需求，作者尝试采用符号学作为研究的基本理论体系，以当代符号学的核心理论为指导，并根据研究的实际需要对符号学概念进行参考和借鉴。作者以符号学作为理论基础的主要原因在于：第一，符号学是一门严谨的学科，它"作为哲学的一个分支，既是一门形式科学，也是一门规范科学，它特别关注真相的问题，热衷于确立符号的特性和用途赖以成立的必要和基本条件，是在真值问题上关注符号，它不仅仅涉及对符号的描述和定性，而且涉及符号在探究中的应用，以及符号被用来劝说和达成共识的手段"[1]，能够为绘画研究提供深层、有效的理论支持；第二，当代符号学理论适用于绘画研究与视觉分析，它更加"注重学科跨界，能够突破形式主义的局限，将西方符号学以法语著述的欧洲学派、英语著述的美国学派、俄语著述的俄国学派合而为一，形成内在研究与外围研究相贯通的学术理念"[2]。符号学极为契合本书的总

① 皮尔斯. 皮尔斯：论符号　李斯卡：皮尔斯符号学导论［M］. 赵星植，译. 成都：四川大学出版社，2014：154.

② 米克·巴尔. 段炼，编. 绘画中的符号叙述：艺术研究与视觉分析·编者的话［M］. 成都：四川大学出版社，2017：2—3.

体研究需要。

本节通过符号学的基本理论体系和研究框架，从明清人物画中服饰的符号化问题出发，论证绘画中人物服饰的能指与所指，在综合考量符号学核心理论的基础上探索明清人物画中服饰图符解读的具体模型。

一、"符号"释义

在符号学视域下对明清人物画中服饰元素的系统研究，首先要明确"符号"和"服饰图符"这两个基本概念，继而探讨明清人物画中的服饰元素需要满足哪些条件才能够被视为"服饰图符"。这虽然是一个前置的基础性问题，但它的重要性却不低于后续的任何问题。其原因在于，"符号"概念广泛应用于诸多学科领域，每个学科领域对于符号的界定或多或少都存在一定差异。本书是在"绘画"领域对"符号"进行概念界定，试图提炼出绘画作品中服装元素能够被符号化的基本条件。

"符号"一词属于西方的舶来品，在《辞源》和《汉语外来词词典》等专门工具书中，对该词都没有录入。《汉语大词典》对"符号"的释义为"记号"和"标记"①，并例举近代章炳麟和柔石文献中的语段作为考源。章炳麟在《驳中国用万国新语说》中谈道："今之欲用万国新语者，亦何以异是耶。且汉字所以独用象形，不用合音者，虑亦有故。原其名言符号，皆以一音成立，故音同义殊者众。"② 这是中文文献使用"符号"一词比较早的出处，出现在语言学研究领域。20 世纪以来，诸多学术领域都在使用"符号"这一关键词，但对它的溯源和定义却并不清晰。我们在综合各种有关符号概念的基础上，总结与绘画（图像）领域关系最为密切的符号概念。

符号继承了共相理论问题，柏拉图关于理念的学说便是"是强调共相这一问题的最早的理论，从此之后共相问题便以各种不同的形式一直流传到今天"③。柏拉图在《理想国》中巧妙地借用"床"来表达自己关于理念和形式的理解。柏拉图在对话中将"床"归纳为三种形式，即"神造的""木匠做的"和"画家画的"，神"只造了一张唯一的床"，相当于是"床"唯一的理念，而木匠是床的"制作者"，画家则是对床的"摹仿者"。④ 柏拉图关于"床"的案例分析同最初的符号概念具有同质关系，"木匠们所制造的许多张床"和"画家们所描绘的许多张床"之间的关系，很容易引人思考绘画作品中所再现的、作为现象而存在的

① 罗竹风，主编. 汉语大词典：第八卷 [M]. 上海：上海辞书出版社，1991：1125.
② 章炳麟. 驳中国用万国新语说（拼音文字史料丛书）[M]. 北京：文字改革出版社，1957：11.
③ 罗素. 西方哲学史：上卷 [M]. 何兆武，李约瑟，译. 北京：商务印书馆，1963：160.
④ 柏拉图. 柏拉图对话集 [M]. 王太庆，译. 北京：商务印书馆，2019：468.

诸种问题。共相问题是古希腊哲学构建符号的基础理念，且对后世关于符号的思辨式研究产生深入影响。柏拉图之后，亚里士多德在《解释篇》中指出："口语是内心经验的符号，文字是口语的符号。"① 亚里士多德建立起语言和符号之间的关联，使语言学家"看到语言是作为符号而存在于心理语境当中的"，语言"拥有一般符号所具有的共性，像服装、建筑、餐饮一样，语言是组合与系统交叉统一体"②。在柏拉图和亚里士多德之后，符号、语言、意义等术语就形成了一种逻辑关联，陆续出现在希腊化时代的哲学理论之中，如斯多葛主义。

语言学家索绪尔注重符号的语言功能，认为"语言符号是一种两面的心理实体"③，它"连接的不是事物和名称，而是概念和音响形象"④。索绪尔将概念和音响形象的结合视为符号。索绪尔为了消除名称在表示概念过程中所产生的歧义，"建议保留用符号这个词表示整体，用所指和能指分别代替概念和音响形象"⑤，即"符号是指能指和所指相连接所产生的整体"⑥。哲学家皮尔斯在符号学论述中创造了大量的符号学术语，并多次对"符号"进行定义，试图说明符号的三分构造。其中具有纲领性的观点是："符号是任何一种事物，它可以使别的东西（它的解释项）去指称一个对象，并且这个符号自身也可以用同样的方式去指涉（它的对象）；解释项不停地变成（新的）符号，如此延绵以致无穷。"⑦ 这充分表明，皮尔斯对于符号的研究都是围绕着符号（再现体）、对象和解释项之间的三元关系为基础进行理论构建的。借用皮尔斯的观点再次凝练这一定义，那就是："符号是一个再现体，它发挥出巨大的学术效力的某个解释项是心灵的一个认知。"⑧ 在索绪尔和皮尔斯之后，卡西尔将符号定义为："人的本性之提示，认为所有人类文化形式都是符号形式，应当把人定义为符号的动物来取代把人定义为理性的动物。"⑨ 其后出现的结构主义和符号学继承、发展和重构了索绪尔、

① 亚里士多德. 亚里士多德全集：第一卷［M］. 北京：中国人民大学出版社，1990：49.

② 裴文. 索绪尔：本真状态及其张力［M］. 北京：商务印书馆，2003：40.

③ 费尔迪南·德·索绪尔. 普通语言学教程［M］. 岑麒祥，叶蜚声，高名凯，译. 北京：商务印书馆，1980：106.

④ 费尔迪南·德·索绪尔. 普通语言学教程［M］. 岑麒祥，叶蜚声，高名凯，译. 北京：商务印书馆，1980：106.

⑤ 费尔迪南·德·索绪尔. 普通语言学教程［M］. 岑麒祥，叶蜚声，高名凯，译. 北京：商务印书馆，1980：107.

⑥ 费尔迪南·德·索绪尔. 普通语言学教程［M］. 岑麒祥，叶蜚声，高名凯，译. 北京：商务印书馆，1980：107.

⑦ 皮尔斯. 皮尔斯：论符号 李斯卡：皮尔斯符号学导论［M］. 赵星植，译. 成都：四川大学出版社，2014：32.

⑧ 皮尔斯. 皮尔斯：论符号 李斯卡：皮尔斯符号学导论［M］. 赵星植，译. 成都：四川大学出版社，2014：33.

⑨ 恩斯特·卡西尔. 人论［M］. 甘阳，译. 上海：上海译文出版社，1985：31—34.

皮尔斯以及卡西尔等人的符号概念。霍克斯在谈论符号时曾表示："在图像中，符号和对象的关系，或者能指和所指的关系，用皮尔斯的话来说，表现出'某种性质的共同性'：由符号显示的关于图像的一种一致性或'适合性'被接受者所承认。"① 很明显，霍克斯对图像符号的理解借鉴于索绪尔和皮尔斯的符号概念。由此可见，索绪尔等人对符号的语言学、哲学、逻辑学解释，同样可以应用到视觉语言领域的符号学研究。

围绕绘画艺术和视觉艺术，在视觉语言领域也形成了关于符号象征意义的研究成果，有助于人们理解视觉符号的概念。米特福德和威尔金森在《符号与象征》中为每一个符号都提供了图示，这些图示本身就属于视觉语言。他们认为，就功能而言，"符号的作用很直接：符号可能构成文字语言、视觉语言的一部分，前方路况信息的警示标识，或是某种令人印象深刻的产品介绍、商品包装，等等。符号向我们传递的是一种可以瞬间知觉检索的简单信息"②。米特福德和威尔金森对符号的定义，明确指出了符号的一个重要功能，即符号必须承载能够被人瞬间感知的简单信息。克罗在符号学视角下探究视觉语言机制时，认为视觉符号"既是一个'图像符号'，也是一个'象征符号'，又是一个'指示符号'"③。从中可以看出，克罗对皮尔斯符号分类高度认同和接受。霍尔在谈论符号学及符号的概念时指出，符号"可以表达出事物的'言外之意'，它记载了人类所有的沟通形式，它的系统十分丰富"④。由此可见，学界对于符号的定义基本一致，那就是符号一定具有某种意义，视觉符号同样如此。但是，学界并未关注到视觉符号的具象与抽象问题，或许在他们看来，照片中具象的"红玫瑰"和绘画中抽象的"红玫瑰"都是能够指涉"爱情"的符号。

关于符号学，西方语言学家和符号学家并未给出明确而精练的定义。在符号学尚未正式成为一门系统学科前，索绪尔曾设想过："有一门研究社会生活中符号生命的科学；它将构成社会心理学的一部分，因而也是普通心理学的一部分；我们管它叫符号学。它将告诉我们符号是由什么构成的，受什么规律支配。"⑤

① 特伦斯·霍克斯. 结构主义和符号学 [M]. 瞿铁鹏，译. 刘锋，校. 上海：上海译文出版社，1987：132.

② 布鲁斯·米特福德，威尔金森. 符号与象征 [M]. 周继岚，译. 北京：生活·读书·新知三联书店，2014：6.

③ 大卫·克罗. 视觉符号：视觉艺术中的符号学导论 [M]. 宫万琳，译. 北京：中国建筑工业出版社，2017：36.

④ 肖恩·霍尔. 这是什么意思？符号学的 75 个基本概念 [M]. 郭珊珊，译. 北京：中央编译出版社，2010：5.

⑤ 费尔迪南·德·索绪尔. 普通语言学教程 [M]. 岑麒祥，叶蜚声，高名凯，译. 北京：商务印书馆，1980：36.

索绪尔的解释对符号学定义产生了较大的影响，很多西方学者以"符号学是研究符号的学说"作为基本定义，并且指明了符号学研究应该具备跨学科的重要特点。与索绪尔同时期的皮尔斯认为：所谓的符号学"是一门研究有关各种可能的符号过程之本质特性及其基本种类的学说，所有的思想都是借助符号得以表达的，因此，逻辑学可以被看作一门有关符号之普遍规律的科学，而逻辑学仅仅是符号学的另一个名字。它是符号形式规律之学，是对所有符号均遵循之基本条件的分析研究。从狭义上说，它是一门研究获得真相所需之必要条件的科学；从广义上说，它是一门研究思想之必然法则的科学；或者更准确一点说，它是一般符号学，它不仅研究真相，而且还研究符号作为符号的一般条件"①。基于索绪尔的符号学设想，罗兰·巴特在《符号学美学》中指出："符号学的目的在于吸收一些符号系统，而不论它们的内容和范围；绘画、姿势、音乐声响、物体和所有这些因素的复杂联系，它们构成了仪式的内容、约定的内容或公共娱乐的内容，这些如果不是构成语言的话，至少构成了词义的系统。"②

索绪尔和罗兰·巴特将符号学与语言学紧密联系在一起，罗兰·巴特甚至明确地将符号学归属于语言学范畴，非语言类的符号终将回到语言环节。与此相比，皮尔斯的符号学观点更具有开放性，他对符号的研究指向符号的本质与条件，构建了形、义并重的理论立场。对于今天的符号学来讲，它已经与语言学、逻辑学、心理学等学科形成了平等、交叉的关系，而在语言符号研究与非语言符号研究之间也存在着差异、重叠和转换的关系，只有具有开放的观念才能使符号学形成更好的外延和内涵机制。正如丁尔苏先生所指出的那样："（符号学）将一切形态的符号活动作为研究对象或观察角度，力求恢复学科与学科、理论与生活世界之间的联系和对话。"③

在符号学发展过程中，学者们逐渐将符号学"看作关于所有语言和意义系统的理论"④，符号学越来越强调表达意义的重要性，符号学也逐渐由对意义活动的研究扩展至对内在涵义的研究。格雷马斯曾指出："唯有把所有作为构件的符号对象都纳入体系，我们才可能描绘出一门关于文化内涵的社会学的真实面貌。"⑤ 在符号学观念的扩展下，符号学的研究对象变得更加广泛，可以是任何形式的文化表征。正如米克·巴尔在给出"符号学是关于符号和符号运用（包括

① 皮尔斯. 皮尔斯：论符号　李斯卡：皮尔斯符号学导论 ［M］. 赵星植，译. 成都：四川大学出版社，2014：3－5.

② 罗兰·巴特. 符号学美学 ［M］. 董学文，王葵，译. 沈阳：辽宁人民出版社，1987：1.

③ 丁尔苏. 符号与意义 ［M］. 南京：南京大学出版社，2012：9.

④ 格雷马斯. 论意义：符号学论文集 ［M］. 吴泓缈，冯学俊，译. 天津：百花文艺出版社，2011：49.

⑤ 格雷马斯. 论意义：符号学论文集 ［M］. 吴泓缈，冯学俊，译. 天津：百花文艺出版社，2011：99.

看见符号）的理论”①的定义之后，还特意强调"符号学也偏重对涵义的研究，以及涵义被生成的各种方法，把诸多的方面和细节看作符号，而不只是看作形式或者材料的因素"②。学界对于符号学定义的扩展，明确了符号学研究不仅关注符号的意指关系，还应该探索内在涵义，同时也使视觉语言（包括绘画）的符号研究获得了持续发展的学术条件。

国内学者在研究符号学或者编译符号学相关专著时，也给出了符号学的定义和理解。董学文认为："所谓符号学，按一般理解，就是研究符号的一般理论的学科。它研究事物符号的本质、符号的发展变化规律、符号的各种意义以及符号与人类多种活动之间的关系。它与哲学上的认识论有内在联系。"③他对于符号学的解释几乎概括和综合了西方著述中对于符号学定义的主要观点，其中也反映出符号学对符号意义的研究。赵毅衡认为"符号学是研究意义活动的学说"④，因此可以说"符号学即意义学，符号与意义的环环相扣，是符号学最基本的出发点"⑤。赵毅衡关于符号学的定义可以使我们避开芜杂概念的干扰，将研究目标直接指向符号与意义之间混合关系的阐释上。

根据上述国内外学者对于符号学的定义或解释，本书更加明确了在符号学视角下的研究方法应该是跨学科式的，其基本研究目标是理解、探讨明清人物画中服饰图符的意指现象，进而扩展至挖掘服饰图符深层的文化内涵。

综上所述，通过语言学家和哲学家对符号的定义不难发现符号最基本的特质：任何形式的符号都必须是承载意义和传播感知的结合体，即"符号是携带意义的感知"⑥。因此，本书的研究对象"明清人物画中的服饰"必须是"携带意义的感知"，方可被符号化。

二、服饰图符：从罗兰·巴特出发

"服饰图符"是本书的关键聚焦对象，首要问题是完成服饰图符的学术梳理工作，探寻与归纳"服饰图符"的界定，说明服饰图符具有哪些符号的形式与特征。只有论证了这一枢纽问题，才能以符号学的理论和方法进一步开展对明清人物画中服饰元素的学术研究。关于服饰图符的问题讨论可以分成三点：

① 米克·巴尔. 绘画中的符号叙述：艺术研究与视觉分析 [M]. 段炼，编. 成都：四川大学出版社，2017：5.

② 米克·巴尔. 绘画中的符号叙述：艺术研究与视觉分析 [M]. 段炼，编. 成都：四川大学出版社，2017：5.

③ 罗兰·巴特. 符号学美学 [M]. 董学文，王葵，译. 沈阳：辽宁人民出版社，1987：5.

④ 赵毅衡. 符号学：原理与推演 [M]. 南京：南京大学出版社，2016：3.

⑤ 赵毅衡. 符号学：原理与推演 [M]. 南京：南京大学出版社，2016：3.

⑥ 胡易容，赵毅衡. 符号学—传媒学词典 [M]. 南京：南京大学出版社，2012：55.

第一，符号学领域内服饰符号的出现与界定。罗兰·巴特于 1957 年至 1963 年期间完成了《流行体系》一书的撰写，该书选择了一个出人意料的研究对象——服装，试图以符号学理论去建构服饰图符体系，由此推出了"服饰符号"的学术概念。《流行体系》第十五章的题目即为"服饰符号"，罗兰·巴特分别从符号的定义、符号的武断性和符号的动机三个方面对服饰符号进行了系统的论述。在定义部分，罗兰·巴特重点重申，"服饰符号的单元（即，服饰符码的符号的单元，摆脱了其修辞机构）是由其意指关系的唯一性，而不是由其能指或所指的唯一性决定的"①。很显然，罗兰·巴特所研究的服饰符号属于文字语言类型的符号，其理论受索绪尔的影响很大，偏向于语言学符号的研究。虽然罗兰·巴特所提出的服饰符号指向文学描述或流行描述的服装，但却赋予"服饰符号"这一专业术语存在的合理性。在《符号学—传媒学词典》中收录了"服饰"一词，虽然并未以"服饰符号"一词呈现，但明确说明服饰是"人类社会生活符号化的重要方式"②。同时，该词典还引用霍恩的《服饰：人的第二皮肤》和罗兰·巴特的《流行体系》当中对服饰的观点，表明服饰是能够传递复杂信息的"符号语言"，并且与一般符号一样必须存在意指关系。

第二，服饰类的符号应该以文字语言或视觉语言的形式存在。罗兰·巴特在《流行体系》当中的研究对象虽然是服装，但并非广泛意义上的服装，而是他所提出的"书写服装"。罗兰·巴特在该书开篇部分便将服装分为三种类型：意象服装、书写服装和真实服装。他认为：意象服装是"以摄影或绘图的形式呈现"③、书写服装是"将衣服描述出来转化为语言"④，真实服装是"引导前两种服装信息传送的原型"⑤。这三种类型结构之间存在转换关系，可供研究者支配，"即从真实到意象、从真实到语言，以及从意象到语言"⑥。罗兰·巴特的结构转换关系还可以继续完善，即在意象和语言之间可以相互转换，甚至在语言到意象的过程中会形成令人意想不到的转换结果。罗兰·巴特对服装的分类很容易让我们联想到柏拉图著名的"床喻"，并且意象服装与书写服装之间的确也存在着共相关系，它们至少都属于被表现的服装。罗兰·巴特最终决定以书写服装作为研究的符号类型，原因在于他认为"真实服装受制于实际生活的考虑（遮身蔽体、朴素、装饰），而在'表现'的服装中，这些终极目标都消失了。但意象服装仍

① 罗兰·巴特. 流行体系：符号学与服饰符码 [M]. 敖军，译. 上海：上海人民出版社，2000：240.

② 胡易容，赵毅衡. 符号学—传媒学词典 [M]. 南京：南京大学出版社，2012：54.

③ 罗兰·巴特. 流行体系：符号学与服饰符码 [M]. 敖军，译. 上海：上海人民出版社，2000：3.

④ 罗兰·巴特. 流行体系：符号学与服饰符码 [M]. 敖军，译. 上海：上海人民出版社，2000：3.

⑤ 罗兰·巴特. 流行体系：符号学与服饰符码 [M]. 敖军，译. 上海：上海人民出版社，2000：4.

⑥ 罗兰·巴特. 流行体系：符号学与服饰符码 [M]. 敖军，译. 上海：上海人民出版社，2000：6.

保留着它的形体特性，这使得它的分析有进一步复杂化的危险。只有书写服装没有实际的或审美的功能，它完全是针对一种意指作用而构建起来的"①。依据罗兰·巴特的观点，"表现的服装"的两种形式"意象服装"和"书写服装"都可以作为符号对象进行研究，或者说，这两种表现形态的服装比真实服装更具有研究价值，因为"有了意象服装的形体结构和书写服装的文字结构，真实服装的结构也只能是技术性的"②。因此，从符号学研究的视角来看，这就形成了"服饰"作为"符号"的存在形式的限定条件，即文字语言（书写或描述）和视觉语言（摄影或绘画）形式的"服装"，文字语言（书写或描述）的"服装"可划定为"服饰符号"，视觉语言（摄影或绘画）形式的"服装"则划定为"服饰图符"。

第三，服饰图符在绘画视域下是接近具象的存在，服饰符号在语言学视域下是接近抽象的存在。服饰类的符号是具象还是抽象这一问题，同样是关系到服饰图符基本特征的重要问题，甚至将决定文学作品或绘画作品中何种风格的服饰可以被符号化。首先，基于"服饰类的符号应该是以文字语言或视觉语言的形式存在"这一观点来判断，服饰图符在符号研究领域是抽象的，因为不论是文字语言的服饰还是视觉语言的服饰，都属于对真实服饰的模仿或再现，在此过程中势必会造成或多或少的抽象，即便是一幅摄影作品或者超写实绘画，依然无法完整地再现真实服饰在三维空间里的全貌，而是将真实服饰抽象为某个特定的视角或线条、色彩、质地的组合。其次，服饰图符体现出来的是抽象形式的美，因为"表现的服饰"符合抽象的外在因素的"整齐一律、平衡对称、和谐"，正如黑格尔所言："在绘画里，整齐一律和平衡对称也有它们的地位，例如在全体的结构、人物的组合、姿态、动作、衣褶等等方面。"③ 同时，"由于和谐开始解脱定性的纯然外在性，所以它能吸取而且表现一种较为广大的心灵性的内容。例如古代画师画主要人物的服装多用纯粹的基本颜色，而画次要人物的服装才用混合的颜色"④。抽象的外在因素使得"表现的服饰"形成了一定的程式，而理想的艺术作品需是在这个程式之上形成更高的超越。最后，服饰图符需注意抽象的程度，即文字语言形式的服饰图符可以高度抽象，而视觉语言形式的服饰图符则需要具备一定的再现性，使观看者能够识别出它所再现的自然对象。从这一角度来看，视觉语言形式的服饰图符应该是接近具象的艺术表现。例如：一件真实的服饰在文字语言形式下可以被高度抽象为一个名称——"圆领袍"，而在视觉语言形式（绘画）下若想让观看者清晰识别出这是"圆领袍"而非"圆领的连衣裙"，就需

① 罗兰·巴特. 流行体系：符号学与服饰符码 [M]. 敖军，译. 上海：上海人民出版社，2000：8.
② 罗兰·巴特. 流行体系：符号学与服饰符码 [M]. 敖军，译. 上海：上海人民出版社，2000：5.
③ 黑格尔. 美学：第一卷 [M]. 朱光潜，译. 北京：商务印书馆，1996：317.
④ 黑格尔. 美学：第一卷 [M]. 朱光潜，译. 北京：商务印书馆，1996：320.

要综合运用相对复杂的线条、色彩、图案、质地去表现它的外在形态，这时服饰图符已不再是高度抽象的存在了，而是具象或接近具象的存在。当然，绘画中高度抽象的服饰也可以成为服饰图符，前提是它必须能被观者普遍识别。

综上所述，我们可以将"服饰图符"的基本特征归纳为："服饰图符"必须是携带意义的感知（存在意指关系），它一般以视觉语言的形式存在，且大多是具象的或接近具象的存在，需要具备普遍的外在形象辨识度。

三、绘画中的服饰符号化

在明确了服饰符号与服饰图符的基本特征之后，就需要解决一个关键性问题，即明清人物画中服饰元素的符号化问题。明清时期的人物画领域不存在"服饰图符"的说法，但是古代人物画中服饰元素若能满足服饰图符的基本条件，则可以在当下的研究过程中将其转换为符号，进而对其展开系统而深入的符号研究。

如果以皮尔斯和卡西尔的"泛符号化"观点来看，符号是"代替或被再现出来代替另一个东西"①，"所有人类文化形式都是符号形式"②，那么绘画作品中所模仿或再现的服饰必然属于符号。然而，我们不能如此简单地论证绘画作品中服饰的符号化问题，而是需要总结出绘画作品中服饰的符号化转换所需的若干形式条件，这些形式条件与服饰图符的定义及基本特征相关，尤其是要确定绘画中的服饰能够被解释出来的具体意义。正如赵毅衡关于符号化的定义："符号化，即对感知进行意义解释，是人对付经验的基本方式。"③

从服饰图符的界定来看，绘画中的服饰必须能够携带某种意义并被人感知，方可被符号化。根据索绪尔的观点，语言符号"是能指和所指相联结所产生的整体"④，那么绘画作品中的服饰元素（即视觉符号）也必须同样具备能指和所指。我们以"帽子"举例，来理解这一语言符号的形式条件。当我们读"帽子"这一词语时，能指的"读音"使它为人所知，它的概念"戴在头上保暖，防雨、遮日光或装饰的用品"⑤ 则是所指，两者同时起作用就产生了语言符号。继续以这种语言符号的形式条件来审视绘画作品中的服饰，看明代沈俊《明陆文定公像》中

① 皮尔斯. 皮尔斯：论符号 李斯卡：皮尔斯符号学导论［M］. 赵星植，译. 成都：四川大学出版社，2014：31.

② 恩斯特·卡西尔. 人论［M］. 甘阳，译. 上海：上海译文出版社，1985：34.

③ 赵毅衡. 符号学：原理与推演［M］. 南京：南京大学出版社，2016：33.

④ 费尔迪南·德·索绪尔. 普通语言学教程［M］. 岑麒祥，叶蜚声，高名凯，译. 北京：商务印书馆，1980：107.

⑤ 汉语大词典编辑委员会，汉语大词典编纂处，编纂. 汉语大词典：第三卷［M］. 上海：上海辞书出版社，1986：750.

陆树声头上佩戴的服饰（如图 1-1）。

　　该服饰的图像形象由视觉系统传递至神经系统，经大脑分析后被我们认知为"帽子"的一类，这是该服饰图像的能指；而判断它可以"戴在头上保暖、防雨、遮日光或装饰"则是所指，这就使绘画作品中的服饰图像具备了携带意义的感知，由此判断它可以被符号化。

　　这应该是论证绘画作品中服饰元素可以被符号化的最简单的形式条件，因为绘画作品中的服饰还蕴含着更深的意指关系，甚至可以包括多个能指断片和多个所指断片。皮尔斯将符号的一般形式条件细化为四点："（1）一个符号必须与一个对象相互关联，或者它必须能再现一个对象。（2）符号必须在某个方面或在某种能力上（在其基础之上）再现

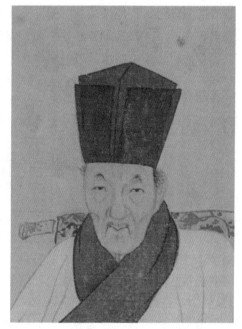

图 1-1　《明陆文定公像》局部
明代　沈俊　普林斯顿大学艺术博物馆藏

那个对象，或者与那个对象相互关联。　（3）符号必须能够决定一个解释项。（4）符号、对象以及解释项这三者间的关系必须是一种三元关系。"① 我们按照这个形式条件再来论证图 1-1 中的服饰：人们视觉所见画中的"帽子"（图像）再现了现实中真实的"帽子"，甚至可以确切指出它所再现的是文人士大夫所戴的"东坡巾"；画中的"帽子"是在"绘画的表现能力"的基础之上再现了"东坡巾"；画中的这个"帽子"决定了画中人物是"文人士大夫"。而只有画中的"帽子"被认定为再现了"东坡巾"之后，才能判断画中人物是"文人士大夫"。这就形成了一种三元关系，且完全符合皮尔斯所提出的符号的四点形式条件，同样也满足了"携带意义的感知"。虽然这个论证过程并没有展开中间研判被再现对象的细节，也没有继续深入阐释符号的文化涵义，但应该已经从符号定义的角度充分证实了画中的服饰可以被符号化。

　　最后，从服饰图符的基本特征来看，画中服饰本身即属于视觉语言形象，符合服饰图符的基本特征要求。同时，具体到明清人物画领域来看，画中既有工笔表现的人物服饰，也有写意表现的人物服饰，尤其是工笔表现的人物服饰可以通

　　① 皮尔斯. 皮尔斯：论符号　李斯卡：皮尔斯符号学导论［M］. 赵星植，译. 成都：四川大学出版社，2014：159.

过线条和设色清楚地再现真实服饰，能够被鉴赏者们准确辨识，并且存在一定的表现程式或范式，具有普遍性特征，亦满足被符号化的特征条件。

综上所述，绘画作品中的服饰作为视觉语言形式的存在，同样具有完整的符号效力，完全符合作为符号的一般形式条件，甚至它所携带的内在意义更加丰富，并且可以根据研究的需求而灵活地转换为文字语言符号。因此，本书将明清人物画中的服饰元素进行符号化转换，是符合学术规范的概念转化。

第四节　服饰图符解读模式的建构

绘画作品中的服饰元素能够被转化为视觉语言的服饰图符，这意味着我们可以运用符号学理论对明清人物画中的服饰图符展开系统而深入的研究，因此我们必须探寻最适合服饰图符研究的符号学理论，建构服饰图符的研究模式。这就需要我们首先明确符号学的概念，知晓符号学的主要研究内容和方法，进而比较符号学各个发展阶段的核心理论，思考不同时期、不同学派的符号学理论对本书产生的效力，最后以问题为导向，尝试建构一种适合明清人物画中服饰图符提取与解读的具体模式。

一、模式建构的三个直接理论来源

符号学大体可以划分为三个重要的发展阶段：第一阶段是以索绪尔和皮尔斯为代表的现代符号学；第二阶段是以罗兰·巴特、福柯、拉康等人为代表的后结构符号学；第三阶段是解构主义之后发展起来的当代符号学。符号学发展的任何一个发展阶段所出现的核心理念都具有一定的学术价值，这与它产生的时间无关，关键要看它用于何种研究目标，且是否能对其产生适用的效力。因此，本书将对符号学的三个重要发展阶段做简单回顾，并在此过程中提取适用于本研究的最直接的符号学理论。

（一）现代符号学：对象与意义

现代符号学主要以瑞士语言学教授索绪尔和美国哲学家皮尔斯为代表，他们都把符号作为自己的研究对象，将符号的结构模式作为研究的首要目标，形成了较为系统的结构主义语言学和符号学理论。

索绪尔提出"语言学的基本研究方向，阐明了语言学的任务，在他看来，语言是由单位和关系构成的系统"[1]。尽管索绪尔的研究主要致力于现代语言学，这看似与明清人物画中的服饰图符研究并没有直接关联，但实际上在本书的研究

① 裴文．索绪尔：本真状态及其张力·前言［M］．北京：商务印书馆，2003：1.

过程中，最无法回避的就是"语言"的问题。在我们敲下第一个字符的时候，文字语言的效力就已经悄然发生。当我们以文章的形式去讨论一幅人物画时（或画中的某个细节），至少形成了"观察—思考—描述"这样一种过程，该过程势必会产生由"视觉语言"到"文字语言"的转译。在索绪尔的理论中，语言是有本真状态和张力的，所以合理地进行"图像"到"语言"的转译，为"图像"建立对应的文本语境，对我们进一步深入开展视觉语言的符号研究至关重要。

皮尔斯的符号学理论认为，"符号所代替的那种东西被称为它的对象；它所传达的东西，是它的意义；它所引起的观念，是它的解释项"①。时至今日，皮尔斯的符号学理论仍被当代符号学研究者高度认可，为我们提供了丰富的概念术语。在皮尔斯的符号学理论框架下，明清人物画中的服饰元素可以转化为服饰图符，服饰图符能通过绘画的形式再现真实服饰，却又不完全等同于那个真实服饰，即人物画中的服饰图符有其自身的符号活动过程，并产生了品质独特的指示项。明清人物画中的服饰图符以视觉语言的形式存在，可以经由视觉系统被人感知。当我们的大脑接收到服饰图符的视觉形象之后，会生成比视觉形象更丰富的信息，例如服饰图符所关联的人物意志、性格、品德之类的信息。这既是解释项，也超出了解释项，或许更符合皮尔斯所说的"终极解释项"。绘画中服饰图符所代表的事物本身，或说是对象，一方面是它抽象的那个真实服饰，另一方面是它代表的相关人物属性，这也是需要厘定和重新组合的地方。

苏珊·朗格为研究艺术活动中符号所呈现的人类情感问题提供了理论源泉。在《情感与形式》中，苏珊·朗格指出："一件艺术品，经常是情感的自发表现，即艺术家内心状况的征兆。如果它再现的是人，那么它或许就是某种面部表情的复制，示意着这些人应有的情感。也可以说它表现着情感赖以发生的社会生活，即表明了人们的习俗、衣着、行为，反映了社会的混乱与秩序，暴力与和平。此外，它无疑可以表现作者的无意识愿望和梦魇。如果我们愿意关注，所有这一切都可以在博物馆和画廊中找到。"② 人物画中表现的服饰与真实服饰之间的本质差异，即人物画作品中的服饰作为艺术符号，承载了艺术家的情感，或艺术家所表现之人的情感，而我们在研究明清人物画中的服饰图符时，就应该有意识地去分析这种情感的体现。对此，董学文先生认为："她从人类发展的角度看，认为表现性符号体系的产生甚至比推论性符号体系的产生具有更大的可能性和历史必然性。艺术这种表现性符号的出现，为人类情感的种种特征赋予了形式，从而使

① 皮尔斯. 皮尔斯：论符号　李斯卡：皮尔斯符号学导论［M］. 赵星植，译. 成都：四川大学出版社，2014：49.

② 苏珊·朗格. 情感与形式［M］. 刘大基，傅志强，周发祥，译. 北京：中国社会科学出版社，1986：35.

人类实现了对其内在生命的表达与交流。"①

文艺符号学不是一般意义上的社会批评，不是对文艺认识作用的泛论，而是把文艺作品当作一个符号系统进行认识作用的分析和研究。文艺符号学家的某些见解寓意深远，"他们不仅认为符号是真相的一个方面，而且认为符号就是真相，在符号中，主体和客体才达到完美的统一"②。因此，我们在研究明清时期人物画服饰图符的过程中，应对艺术符号真相引起重视，通过符号学所构筑起来的多维研究视角，兼顾思维科学、语言科学和脑科学的运用，从而使分析结果最大限度地接近真相。

文艺符号学将艺术本质的探讨直接同人的本质的探讨结合在一起，力图从对人的本质的新解释中找到艺术本质的答案。"艺术是解释人类经验的特殊符号形式这一文艺符号学观点，就是从人是'符号的动物'这一人性论观点中合乎逻辑地引申出来的。文艺符号学把人类文化的各种形式——神话、宗教、历史、语言、科学、艺术、工业品等，都看作是人以他自己的符号化活动创造出来的'产品'。人的本质即表现在他能利用符号去创造文化。因此，一切文化形式，既是符号活动的现实化，又是人的本质的对象化。"③ 这种思想特征虽然暴露了把人及其本性完全消融在"符号活动"中的理论局限，但却给予本书一个重要的启示，即画家在创作人物画中的服饰时，可能直接或间接地创造与其相关联的文化，若将这种"可能"变为"肯定"，便会是明清人物画中服饰图符将要激活的重点文化内涵。

现代符号学阶段的文艺符号学研究者已经把全人类的各种文化活动和文化形式看作一个有机的整体，认为它们是被一个共同的纽带结合在一起的思想。他们将艺术明确视作人类文化世界的组成部分，试图从人类文化活动的总体上揭示艺术的本质与功能。这使我们更加关注艺术符号内在的文化涵义，将其从每一个单独符号的文化个体，最终汇聚为一个民族、一个国家甚至是人类层面的文化表征。我们将要研究的每一个明清人物画中的服饰图符，都应该是具有特定文化涵义的符号或符号体系。为了更好地理解明清时期的人物画作品，就必须理解其中的艺术形象，而要理解这个艺术形象，最好是理解构成该艺术形象的相关细节符号。因此，通过分析、理解这一阶段的符号学理论可知，语言学、文学和艺术学视域下的符号问题，对于本书来说都是不可忽视的，我们不能排斥从任何一个符号学角度认识绘画特性和把握绘画创作规律。

① 罗兰·巴特. 符号学美学·前言［M］. 董学文，王葵，译. 沈阳：辽宁人民出版社，1987：12.
② 罗兰·巴特. 符号学美学·前言［M］. 董学文，王葵，译. 沈阳：辽宁人民出版社，1987：12—13.
③ 罗兰·巴特. 符号学美学·前言［M］. 董学文，王葵，译. 沈阳：辽宁人民出版社，1987：13.

（二）后结构符号学：言语与类项

后结构符号学阶段，以罗兰·巴特、福柯、拉康等人为代表，其中与服饰图符有直接关联的是罗兰·巴特。在罗兰·巴特的符号学理论当中有两个极为重要的概念，即符号的被表示成分和表示成分。罗兰·巴特通过对比黑格尔、皮尔斯、荣格以及沃龙等人的理论，不但列出了"预兆""标志""图像""语符""符号""象征"等术语的分类特征，还着重指出索绪尔语言学理论术语中的观点："被表示成分（所指）和表示成分（能指）是符号的组成部分。"① 虽然这源于索绪尔语言学理论对符号的定义，但罗兰·巴特对此还是自有建树的。他"反对仅仅把符号理解为表示成分（能指），认为符号是一个具有两方面的存在物，是一种表示成分（能指）和一种被表示成分（所指）的混合物，表示成分（能指）方面组成了表达方面，而被表示成分（所指）方敏则构成了内容方面"②。如此一来，他就把符号因素扩展到主体和客体两个方面，且将形式和内容分为两个层次：一个是表达的内容，一个是内容的形式。这可以说是罗兰·巴特的一个独创。除此之外，罗兰·巴特认为符号学的符号和语言学的符号一样，也是被表示成分和表示成分所复合生成的产物，只是符号学符号在内容层次上和语言学符号有所不同。罗兰·巴特建议将那些起点是功利主义的和可使用的符号学符号称为"功能符号"，这种功能符号能够证明双重倾向的存在，使符号的功能可以变为充满意义的东西。这有助于我们对符号意义的思考，任何一个研究的客体都不可避免地是一种模式、一种语言的言语、一种有意义形式的内容的现实化，能够重新发现目标符号的意义极为重要。当这个被重新发现意义的符号被构成，就会被社会所用，正如罗兰·巴特所言："一旦符号被构成，社会集团就可以很好地使用它，并且论及它，好像它是为了使用而被制作的客体。"③ 我们对于明清人物画中服饰图符的研究，就是要重现或构成绘画中服饰图符的意义，使其能够继续在人物画创作和研究领域发挥效力。

罗兰·巴特关于服饰图符的研究主要应用语言学和符号学方面的专门知识，将服装杂志看作一种"书写服装"来进行分析。他在论述中以符号学方法提出服装的三种存在形式，即意象服装、书写服装和真实服装。"第一种所谓意象服装，是以摄影或绘图的形式呈现的服装，它的实体是样式、线条、表面、效果、色彩等，它的结构单元停留在形式层面上；第二种所谓书写服装，是将衣服描述出来，转化为语言的服装，它的实体是语词，它的结构单元停留在语词层面上；第三种所谓真实服装，是引导前两种服装信息传送的原型，它的结构单元只能是技

① 罗兰·巴特. 符号学美学 [M]. 董学文，王葵，译. 沈阳：辽宁人民出版社，1987：30.

② 罗兰·巴特. 符号学美学 [M]. 董学文，王葵，译. 沈阳：辽宁人民出版社，1987：35.

③ 罗兰·巴特. 符号学美学 [M]. 董学文，王葵，译. 沈阳：辽宁人民出版社，1987：37.

术性的，是生产活动的不同轨迹。"① 由此，会有三种转换语言供转译者支配，"即从真实到意象、从真实到语言，以及从意象到语言"②。这种转译的符号研究方法，对我们研究明清人物画中的服饰图符是一个关键启发。既然可以由真实的转译为意象的，那就应该同样可以由意象的转译为真实的以及语言的，这就形成了一个符号间可以根据研究的需要而相互转译的操作模式。

罗兰·巴特在对服饰图符的研究中认为："既然研究中讨论的是一件通过'言语'转达的衣服，那么，整理归类的就必须是语言用以指称服装的语词表。简言之，就是需要整理的是衣服的名称，包括整个服装体、个人服装、服装部件、细节及饰品，即类项。"③ 他提出："如果我们希望对类项进行分类的话，就必须努力找到依附于类项之上的特殊变项。尽管在原则上对象物和支撑物的清单应该居于这种变项清单之前，但我们仍需要首先研究这种变项，之后再回到类项的分类。"④ 这就提示我们，对于明清人物画中服饰图符的整理归类，首先要考虑到绘画的题材分类，即研究它的变项，毕竟我们所要研究的服饰图符是依附于绘画作品之上的，然后才是真实服饰本身的分类，并且不宜过于琐碎，应该抓住在画面表现中比较重要的主体类别。

最后，罗兰·巴特关于意指、所指和能指间关系的表述，有助于我们思考服饰图符的研究框架。罗兰·巴特在讨论所指的结构时认为："在研究服饰符码的所指之前，必须回溯到意指表述的两种类型，即能指指涉明确的世事所指，以及能指以整体的方式指向隐含所指，两组之间的区别来源于所指表现的方式。在语言中，由于同构的存在，所指的某些单元与能指的某些单元是完全一致的。从而，研究者把能指表述分解为更小的单元（意指单元），就能界定共生所指的单元。"⑤ 这即是说，服饰图符的单元是由其意指关系的唯一性，而不是由其能指或所指的唯一性决定的。因此，能指和所指之间的关系应该全方位地加以观察，服饰图符是由要素的句法所形成的完整语段。虽然本书的研究对象是视觉语言形式的符号存在，但它同样具有完整的符号组织关系。为了清晰而准确地判断符号的所指关系，我们可以借鉴罗兰·巴特"分解"和"表述"的思路，对所要研究的服饰图符进行客观、细致的语段表述，并将必要的能指或所指分解为简单明确的意指单元。

① 罗兰·巴特. 流行体系：符号学与服饰符码 [M]. 敖军，译. 上海：上海人民出版社，2000：3—6.
② 罗兰·巴特. 流行体系：符号学与服饰符码 [M]. 敖军，译. 上海：上海人民出版社，2000：6.
③ 罗兰·巴特. 流行体系：符号学与服饰符码 [M]. 敖军，译. 上海：上海人民出版社，2000：99.
④ 罗兰·巴特. 流行体系：符号学与服饰符码 [M]. 敖军，译. 上海：上海人民出版社，2000：101.
⑤ 罗兰·巴特. 流行体系：符号学与服饰符码 [M]. 敖军，译. 上海：上海人民出版社，2000：216—219.

（三）当代符号学：视觉与叙事

当代符号学是指"解构主义之后西方学者所重建的跨学科符号学"①。当代符号学是一种理念，它一方面强调研究理念的包容性，将西方符号学的欧洲学派、美国学派、俄国学派合而为一；另一方面强调突破形式主义的局限，重视跨学科研究模式的建立。艺术史、视觉文化和文学研究等领域的符号学代表人物是米克·巴尔，米克·巴尔的符号学研究对于本书来说至关重要，因为她成功地构建了对绘画作品中图像符号进行研究的理论框架。

米克·巴尔将符号学看作"一种有帮助的、额外的工具，而不是某种应该替代其他一切理论的唯一理论"②。她将符号学作为一套工具，其所提供的概念对于详尽地分析作品十分有效，她认为："这些概念可能源自于精神分析、叙事学和修辞理论，但它们提供的真知灼见与传统的艺术史学之间并不存在矛盾。"③甚至可以说，这些概念在互为主体性的方法下，能够使研究者对作品产生多样的阐释。在米克·巴尔看来："基于一种严谨的态度，符号学有助于避免各种谬误，比如被过度解读的写实主义、意象主义，以及对那些被奉为'具有历史意义'的错误断代的成见，及其毫无反思的肯定。"④符号学既能详尽地分析作品，也可以详尽地分析作品中的任何符号，其开放的、互为主体性的方法，不会限制我们从任意角度对绘画作品中的服饰图符进行阐释。尤其是米克·巴尔提到的"严谨的态度"对服饰图符的解释环节至关重要，这一观点提示我们要尊重客观事实，将服饰图符的阐释建立在科学的论述上，以避免个人主观的解读。米克·巴尔的观点是我们选择符号学作为核心研究视角的根本原因。

米克·巴尔重视研究符号的叙事性，她指出"从符号学的视角看，关于叙事的各种各样的理论，已经发展到了可以运用于视觉艺术的地步，而无须先入为主地认为叙事在视觉艺术中多少是一种外来的模式"⑤，进而在解读图像符号的过程中引发了"读者导向"的问题，即图像符号的研究要以读者的视角去解读作品。她认为："图像'解读'的结果是'涵义'，这一涵义是通过貌似无关的视觉

① 米克·巴尔. 绘画中的符号叙述：艺术研究与视觉分析·编者的话 [M]. 段炼，编. 成都：四川大学出版社，2017：2.

② 米克·巴尔. 绘画中的符号叙述：艺术研究与视觉分析 [M]. 段炼，编. 成都：四川大学出版社，2017：5.

③ 米克·巴尔. 绘画中的符号叙述：艺术研究与视觉分析 [M]. 段炼，编. 成都：四川大学出版社，2017：5.

④ 米克·巴尔. 绘画中的符号叙述：艺术研究与视觉分析 [M]. 段炼，编. 成都：四川大学出版社，2017：5.

⑤ 米克·巴尔. 绘画中的符号叙述：艺术研究与视觉分析 [M]. 段炼，编. 成都：四川大学出版社，2017：9.

'符号'来确定的，这是图像解读方法所起的作用；涵义的确定即是'诠释'，而诠释则受制于'编码'的规则；进一步说，进行诠释的主体，即读者或观画者，在解读图像涵义的过程中是起决定作用的因素。另外，每一解读的行为都发生在社会历史的语境中或者所谓的'框架'中，这语境和框架制约了可能被解读出来的涵义。"① 在米克·巴尔看来，无论是哪一种解读导向最终都要回到读者的立场，读者导向视角的运作是符号学的方法问题，是将作品植入读者选定的新语境，使读者可以重新聚焦。米克·巴尔的这部分理论触发了本书对明清人物画中服饰图符的最终解读目标——涵义，也为我们提供了以读者为导向的研究视角。

米克·巴尔的视觉叙事符号学目的是对视觉图像做出令人满意的阐释，而视觉图像中所包含的每一个细节都应在阐释的过程中各司其职，正如她所说的那样："细节其实都是符号，是生成作品涵义的触发事件。"② 米克·巴尔认为："符号学的视角有助于研究者把涵义附加于各种因素（如细节因素）之上，而不是对其无视、不予考虑，或者一带而过。这诱使她把这些绘画作为叙事的一个整体而悬置起来，以便让这些因素在图像之外与其他因素一起形成结扣，或者互联文本。"③ 同时，米克·巴尔举出了五种符码的构架，它们共同产生了符号的叙事，其中"行为符码是一系列的行为范本，帮助读者把细节放置于情节的连续片段之中，从某种意义上讲，这是叙事版本的图像学符码；阐释符码预先设想一种密码，然后引导我们去寻找有助于解开密码的细节；符号符码插入文化的刻板偏见，亦即观者引入的'背景信息'，以便弄明白图像中人物的阶级、性别、族裔、年龄等；规约符码帮助观者引入象征的阐释，去阅读某些特定的细节；指涉符码引入文化性知识，比如一幅肖像画中人物的身份、某个艺术运动的计划，或者所再现的人物的社会地位"④。这无疑为本书将明清人物画作品中的服饰细节转化为符号提供了充分的理论依据。沿着当代符号学及米克·巴尔视觉叙事符号学的所指方向，我们能够清晰地意识到这一类细节符号同样蕴含着行为范本、细节陈述、背景信息、象征阐释、文化内涵等叙事因素，这也形成了本书研究的基本框架。

至此，我们选择性地分析了符号学各发展阶段中与本书相关的概念和理论，

① 米克·巴尔. 绘画中的符号叙述：艺术研究与视觉分析 [M]. 段炼，编. 成都：四川大学出版社，2017：73.

② 米克·巴尔. 绘画中的符号叙述：艺术研究与视觉分析 [M]. 段炼，编. 成都：四川大学出版社，2017：91.

③ 米克·巴尔. 绘画中的符号叙述：艺术研究与视觉分析 [M]. 段炼，编. 成都：四川大学出版社，2017：21.

④ 米克·巴尔. 绘画中的符号叙述：艺术研究与视觉分析 [M]. 段炼，编. 成都：四川大学出版社，2017：10.

重点了解了这些符号学概念和理论对明清人物画中服饰图符研究的启示。当然，这并不是符号学理论的全部，也并不是说以符号学视角开展对明清人物画中服饰元素的系统研究就没有局限之处。所以，我们在运用符号学理论时，绝不能偏离唯物辩证法和历史唯物论的轨道，要意识到符号系统不仅是人的主体性的展现，更是对与人相关的客观世界的特殊反映。因此，我们对于符号学研究方法的使用要辩证地、具体地借鉴，避免形式的教条，要根据研究的实际需要来灵活地进行概念模式组合，使符号学理论能够更好地为研究发挥效力，也为相同视角的美术学研究提供符号学研究模式。

二、服饰图符解读模型中的要素提取

为了使明清人物画中的服饰图符得到系统而深入的研究，本书决定对符号学研究模式进行恰当的摘选，选择当代符号学领域内的视觉叙事符号学作为指导理念，并根据本书服饰图符的研究需要，从模式建构的直接理论来源中进一步提炼出供本书研究直接使用的七个"模型建构源要素"。

（一）图像符号

即视觉语言形式的符号本质，抑或再现体。明清人物画中的服饰元素是携带意义的感知，具有能够被普遍识别的类项，属于视觉语言形式的符号，可以被符号化为"服饰图符"，视觉语言所呈现出的图像即是它的本质。皮尔斯指出："符号并不是一种实在之物。它存在于副本之中，这是它的一个本质。"[1] 对于明清人物画中的服饰图符而言，"人物画"便可以看作它的"副本"，画中的意象服饰属于真实服饰的再现体，符合视觉语言形式符号的本质特征，这是本书研究对象的第一性符号。我们将为提取出的每一个服饰图符设定一个编码，这个编码不介入研究范围，仅作为该服饰图符的代称。

（二）符号陈述

为阐释需要，我们设置了符码转译——图像符号向文字语言形式的转译。针对我们在明清人物画中所提取的视觉语言形式的服饰图符，需要用简明扼要的文字去客观陈述它的视觉艺术特征，形成该服饰图符的"符号陈述"。符号陈述并不是对符号的高级阐释或解释，仅是对符号外在特征的客观审美分析，是图像符号通过视觉传递到大脑之后所形成的基础认知。例如：我们仍从明代沈俊《明陆文定公像》中截取陆树声佩戴的"帽子"作为符号（如图 1 - 2）。当这个服饰图符的图像通过我们的视觉传递到大脑之后，会产生一些共性的认知：帽子（首服），黑、黄两色相间，后侧绘有远山状展筒，正前方绘有五道竖线，额前绘有

① 皮尔斯. 皮尔斯：论符号　李斯卡：皮尔斯符号学导论 [M]. 赵星植，译. 成都：四川大学出版社，2014：37.

花纹。这种程度的认知，具有一定的基础性、客观性、普遍性和稳定性，即是该服饰图符的符号陈述。我们可以将符号陈述与服饰图符的图像符号相结合，作为下一步研判服饰图符所代表的再现事物，即"动力对象"或"指示符"的严谨参照。同时，符号陈述对于符号阐释十分重要，客观准确的符号陈述能够衍生出对该符号较为合理的阐释，即便这个阐释仍然带有一定的主观性色彩，但仍可以被普遍认可。因为符号陈述的过程中必然

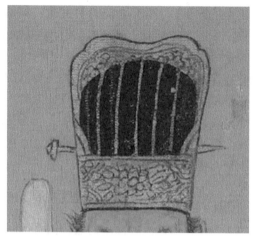

图 1-2《明陆文定公像》局部
明代　沈俊　普林斯顿大学艺术博物馆藏

存在语言行为，涉及语法、句法、修辞等问题，这势必会影响人们对涵义的探问，"符号与阐释体之间的关系可以关联到作为语用学一部分的修辞问题，其原因在于这样的理念，即一种思想可以导向另外一种思想"①。如我们所例举的服饰图符的陈述，"正前方绘有五道竖线"可以感性地阐释为"正直"或"支撑"，这将在符号阐释过程中起到重要的参照作用。

（三）动力对象

通过服饰图符的视觉形象与符号陈述的文字，经由文献考证，严谨地研判出服饰图符所再现的真实服饰的专有名词，亦即"指示符"。皮尔斯指出："任何东西为了成为符号，都必须'再现'其他的事物，这种事物就叫作它的'对象'。"②但在皮尔斯的理论体系内，我们必须"将对象区分为直接对象（或被符号所再现的对象）与动力对象（或实际上具有效力，但并非直接再现的对象）"。③这是因为，在皮尔斯的符号论观点中，一个符号通常具有两个对象，或两个以上的解释项，即直接对象和动力对象。皮尔斯认为："前者是一种符号自身再现的对象，因此它的存在取决于它在符号中如何再现；而后者是一种实

① 米克·巴尔. 绘画中的符号叙述：艺术研究与视觉分析 [M]. 段炼，编. 成都：四川大学出版社，2017：7.

② 皮尔斯. 皮尔斯：论符号　李斯卡：皮尔斯符号学导论 [M]. 赵星植，译. 成都：四川大学出版社，2014：41.

③ 皮尔斯. 皮尔斯：论符号　李斯卡：皮尔斯符号学导论 [M]. 赵星植，译. 成都：四川大学出版社，2014：40.

在，它设法通过某种方式来使符号成为它的再现。"① 对于视觉语言形式的服饰图符来讲，它所再现的可能是实际存在或曾经存在过的真实服饰，也可能再现的是真实服饰的文字语言形式的符号。这个真实服饰就是它的直接对象，而这个真实服饰会有一个或多个相对应的专有名词（指示符），以文字语言的形式成为真实服饰以及意象服饰的另一种再现对象。人物画中服饰图符的直接对象可以在博物馆的展柜中，或者任何实际存在的现实环境中，也可以通过图像符号和符号陈述映射在我们的大脑中，但无法被真实地放置在文本里，虽然它已经在我们的大脑中生成，我们可以替代它而放置在文本中的是它的专有名词，即该视觉语言形式的服饰图符所再现的动力对象。

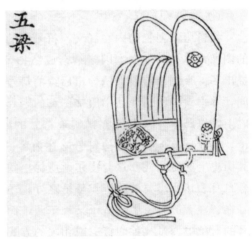

图 1 - 3　五梁冠 《明宫冠服仪仗图》
（冠服卷一）插图

　　继续以图 1 - 2 的服饰图符为研究示例。根据该服饰图符的图像符号与其符号陈述，我们能够在服饰史的相关文献中准确找到它所对应的图像（如图 1 - 3）与文字描述："郊庙社稷，群臣分献陪祀，则具祭服，……国家大庆会则用朝服，……三品五梁冠。"② 还能够在《明史·舆服三》中找到"文武官员朝服。洪武二十六年定，凡大祀、庆成、正旦、冬至、圣节及颁诏、开读、进表、传制，俱用梁冠，……一品至九品，以冠上梁数为差。……三品，五梁"③。进而，通过这两段文献可以确定该服饰图符的动力对象为"五梁冠"，属于"梁冠"品类。

　　（四）符号符码

　　绘画作品中服饰图符所承载的背景信息——画中人物的阶级、性别、族裔、事件等，亦即"被表示成分"或"所指"。罗兰·巴特在讨论被表示成分（所指）的本质时指出："被表示成分（所指）不是'一个事物'，而是这个'事物'的内在表现。"④ 在罗兰·巴特强调的符号学被表示成分（所指）的"第三个观察"中，对于部分系统的读者而言，被表示成分（所指）的群团暗示着不同的理解程

　　① 皮尔斯. 皮尔斯：论符号　李斯卡：皮尔斯符号学导论 [M]. 赵星植，译. 成都：四川大学出版社，2014：40.

　　② 北京市文物局图书资料中心. 明宫冠服仪仗图·冠服卷一 [M]. 北京：北京燕山出版社，2015：45—48.

　　③ 张廷玉，等. 明史：卷六十七·志第四十三 [M]. 北京：中华书局，1974：1634.

　　④ 罗兰·巴特. 符号学美学·前言 [M]. 董学文，王葵，译. 沈阳：辽宁人民出版社，1987：38.

度，这是读者的文化程度导致的，我们这里要做的就是研判出服饰图符可以被大多数读者理解和认可的被表示成分（所指）。对于这点，米克·巴尔在"符号符码"的界定中明确指出："符号符码插入文化的刻板偏见，亦即观者引入的'背景信息'，以便弄明白图像中人物的阶级、性别、族裔、年龄等。"① 这正是我们要研究人物画中服饰图符内在信息的准确概念表述。那么，根据我们所查到的文献内容可知，研究图1-2示例的服饰图符所承载的时代信息是"明代"，人物阶级为"文武官员"，事件信息为"大祀、庆成、正旦、冬至、圣节及颁诏、开读、进表、传制"，即"郊庙社稷与国家大庆会"，所以其符号符码应是"明代文武官员在郊庙社稷与国家大庆会时所戴首服"。

（五）符号阐释

探讨服饰图符的内在涵义。符号学的研究视角使我们将绘画作品中服饰图符的图像本体与其他文本因素结合成结扣，或叫"互联文本"，这相当于我们预先提出了一个阐释符码，诱导出后续的符号阐释。与研究对象是完整的绘画作品不同，本书对于绘画作品中服饰图符的阐释，更多是要聚焦在这些转译的互联文本之上，以跨学科叙事的方式实现符号的解读。按照罗兰·巴特的叙事符号学理论，在此环节要显示图像符号陈述内容的严肃性、相关性和"深度"，就要重视其历史上的可读性。这与皮尔斯所提出阐释观点较为接近，符号阐释是"除了符号自身表达所需要的语境与环境之外，还明确显现在符号中的那种东西"②，"符号在解释者的心灵中创造了某种东西，而这种东西是由符号创造出来的，并且符号的对象也通过某种间接的或相关的方式创造了这种东西。符号的这一产物叫作'解释项'"③。皮尔斯的符号阐释表现出形而上的性质，基于主体"心灵"各异及认识程度的不同，而本书要寻求的是更普遍的意义与认知，因此我们在提取每一个服饰图符时都尽量追根溯源，形成各个阐释符码，从图像和文字双重角度阐释符号的动力对象与符号符码的原因。

可以换一个视角，从英国学者霍尔的研究中寻找更为简单的符号解读方式。霍尔指出："符号学是关于记号的理论，源于古希腊文，本意是'记号解说员'。"④ 他认为："记号系统十分重要，因为它们可以表达出事物的'言外之

① 米克·巴尔. 绘画中的符号叙述：艺术研究与视觉分析 [M]. 段炼，编. 成都：四川大学出版社，2017：10.

② 皮尔斯. 皮尔斯：论符号　李斯卡：皮尔斯符号学导论 [M]. 赵星植，译. 成都：四川大学出版社，2014：44-45.

③ 皮尔斯. 皮尔斯：论符号　李斯卡：皮尔斯符号学导论 [M]. 赵星植，译. 成都：四川大学出版社，2014：43.

④ 肖恩·霍尔. 这是什么意思？　符号学的75个基本概念 [M]. 郭珊珊，译. 北京：中央编译出版社，2010：5.

意'。胸口上的斑点代表你病了；雷达上闪烁的光点代表飞机将要遇见危险。"①
霍尔所举的这两个例子正是皮尔斯所说的逻辑解释项，源自于人们的心灵效
力，即"习惯改变"。人们发现胸口从没有斑点变为出现斑点，意识到自己病
了，即是习惯了没有斑点时属于健康状态，这个习惯由于斑点的出现而被改
变，从而产生"病了"的心灵效力。霍尔还提到："标记的产生有两种：一种
是自然形成的，另一种是在社会习俗中形成。举例来说，我们知道天冷加衣是
很自然的事情。可是，我们穿什么样的衣服以及如何去穿就是习俗问题了（也
就是说，这取决于我们立足其中的特定社会的潜规则）。"② 同样，前者"天冷
加衣"是自然形成的，也就是皮尔斯所说的情绪解释项；后者"穿衣方式"则
是在不同社会语境下由"习惯"或"习俗"形成的，即皮尔斯所说的逻辑解释
项。这里我们提到了"社会语境"一词，它在阐释的形成过程中至关重要。同
样的一个符号，在不同的社会语境中可能会形成不同的阐释，或更丰富的涵
义。这就需要我们确定一个特定的社会语境，它对于所要阐释的符号来说，必
须具有合理的文化背景和社会传统。以明清人物画中的服饰图符来说，虽然我
们使用的是西方的符号学理论框架，但对其进行阐释的社会语境则必须放在东
方，更精确地来说是放在中国的历史、文化背景之下。这是毋庸置疑的，否则
就会形成失准的观念阐释。

　　在阐释一个符号的过程中，霍尔认为必须完成两件事："首先，我们必须说
明一事物是如何来表达另一事物的。这些概念可以帮助我们阐释，其中包括能指
和所指、记号、肖似记号、指号、象征。这些都是构成意义的基本要素。其次，
我们将详细描述信息从发者到受者的传递过程。"③ 通过拆解讯息阐述应发者、
意向、信息、传递、噪声、受者、目的地等符号学概念的最终涵义，这种方式是
本书接下来的工作中要借鉴使用的。

　　确定了服饰图符的动力对象和符号符码，实际已经找出了基础的、客观的所
指，甚至是描述了一半的传递过程，即米克·巴尔所说的："走到前面的符码是
阐释符码，它预先提出一种密码，诱导我们去找出能够指向答案的细节。"④ 例
如：一个服饰图符的再现对象被判断为"梁冠"时，便拆解出"梁"这个关键的

　　① 肖恩·霍尔. 这是什么意思？　符号学的 75 个基本概念 [M]. 郭珊珊，译. 北京：中央编译出
版社，2010：5.
　　② 肖恩·霍尔. 这是什么意思？　符号学的 75 个基本概念 [M]. 郭珊珊，译. 北京：中央编译出
版社，2010：7.
　　③ 肖恩·霍尔. 这是什么意思？　符号学的 75 个基本概念 [M]. 郭珊珊，译. 北京：中央编译出版
社，2010：8.
　　④ 米克·巴尔. 绘画中的符号叙述：艺术研究与视觉分析 [M]. 段炼，编. 成都：四川大学出版社，
2017：16.

信息符码，再由其符号符码"明代文武官员在郊庙社稷与国家大庆会时所戴首服"还可以拆解出更多的信息符码。而这里我们要做的就是在此基础之上，根据这些信息符码进一步研判出该服饰图符在特定社会语境下所形成的思想文化观念。贾玺增教授指出："明代不用进贤冠之名而改称梁冠。"① 并且，"进贤冠不仅是群臣之冠，也是古代文儒圣贤的一种标志，因古代文职官吏有向朝廷荐引能人贤士的责任，故以'进贤'名之"②。既然梁冠承袭自汉代开始出现的进贤冠，那么梁冠应该也具备向朝廷荐引能人贤士的释义。"梁，水桥也、堤防也、信也、屋大梁也、冠上横脊也、屋栋也。"③ 我们可以将"梁"理解为承受外力，起到肩负重责、防患未然的作用。因此，当梁与栋合为"栋梁"时，也常用来比喻负担国家重大责任的人。至此，我们完成了一个服饰图符的系统阐释，可以研判该服饰图符的阐释项为：明代文武官员有向朝廷荐引能人贤士、防患未然、担负国家重任之责。

（六）解读图像

对上述服饰图符研究结果进行验证，考据是否适用于该时期人物画的研赏，即解读图像。米克·巴尔认为："可以将图像中的细节看作一个符号，当我们熟悉这个符号的内在涵义之后，它可以帮助我们去解读这个图像。"④ 既然我们已经通过一系列的研究提取且阐释画中的服饰符码，那么我们还应该尝试借助这些服饰图符去解读明清时期的人物画，验证这些服饰图符的客观准确性。

米克·巴尔的视觉叙事符号学重在艺术史研究实践，其符号理论和符号方法皆"以读图实践为基础，以图像阐述为前提"⑤，即视觉文化符号的理论提炼最终要应用到读图实践中，对图像进行符号学阐释。段炼在《绘画图像的符号化问题——视觉文化符号学的读图实践》一文中强调了绘画图像符号在读图实践中应用的必要性与操作性，"在文本、语境、作者、读者的四角关系中……强调读者的解读作用"⑥，绘画图像的符号学提炼与认知最终目的在于读图实践，将符号学理论应用到绘画作品的解读与分析过程中。艾布拉姆斯在《镜与灯——浪漫主义文论及批评传统》中提出了艺术作品的四个要素，即作品、艺术家、世界与欣赏者⑦，而绘画图像符号的读图实践则是将关注点落在欣赏者身上，重点研究读

① 贾玺增. 中国服饰艺术史 [M]. 天津：天津人民美术出版社，2009：37.
② 贾玺增. 中国服饰艺术史 [M]. 天津：天津人民美术出版社，2009：37.
③ 陆费逵，欧阳溥存，等编. 中华大字典 [M]. 北京：中华书局，1978：1172.
④ 米克·巴尔. 绘画中的符号叙述：艺术研究与视觉分析 [M]. 段炼，编. 成都：四川大学出版社，2017：15.
⑤ 米克·巴尔. 绘画中的符号叙述：艺术研究与视觉分析 [M]. 段炼，编. 成都：四川大学出版社，2017：143.
⑥ 段炼. 绘画图像的符号化问题：视觉文化符号学的读图实践 [J]. 美术研究. 2013（4）：59.
⑦ M.H.艾布拉姆斯. 镜与灯：浪漫主义文论及批评传统 [M]. 北京：北京大学出版社，2004：4.

者接受过程中采用的符号学理论和解读方法，这也是西方文论的第三次转向，向
读者接受美学的转向。

我们在对服饰图符进行提取与阐释的同时，同样需要进行读图实践，这也是
验证服饰图符研究成果的最佳方式。美术学关于绘画作品的主要议题包括图像、
属性和体裁的发展，而服饰图符所阐释出的相关信息正是对人物画属性的辅助判
断。这是本书所重构的符号学理论框架中的一个理论实践环节，即以论证过的服
饰图符研究成果去解读人物画作品，将解读的视线聚焦于画中人物的服饰之上，
通过服饰图符的所属人物和所在场景与符号阐释，解读画中人物的外在身份属性
和内在政治功用或精神意志。

（七）文化激活

引入文化性知识，归纳绘画作品中各模块服饰图符的研究结果，将话题从图
像转向文化信仰和程式化美学。基于当代叙事符号学理论，符号不是物而是在具
体的历史和社会情境中发生的事件，其中蕴含着有效文化传统和创作范式。我们
对于明清人物画中服饰图符的研究，重点在于对该时期人物画中服饰图符的文化
内涵和创作程式的深入思考。

综上，由皮尔斯、罗兰·巴特、米克·巴尔等符号学家的理论中所构建出的
"图像符号—符号陈述—动力对象—符号符码—符号阐释—解读图像—文化激活"
逐级递进的一般意义上的符号学阐释原理，为本书研究明清人物画中的服饰图符
提供了具有启发性的思路。

三、本书所使用的服饰图符解读模型

根据上述"七要素"服饰图符解读的框架提示，本书结合中国古代人物绘画
的美术传统实际，立足于本书搜集到的明清人物画图像史料及相关文字史料，考
虑到中国学界的术语表述习惯，构建了以"外观样式—所属人物—所现场合—象
征意义"为核心分析要点的"四要素明清人物画服饰图符提取与阐释模型"。这
个模型是本书研究具体服饰图符的最基本的方法，它既汲取了符号学一般原理，
又充分考虑到美术学实际以及中国学术界的术语习惯，将容易望文生义或产生歧
义的"动力对象"等符号学抽象术语转译成意义更为直接、严谨和朴实的适用于
明清服饰图符的具体术语，如"外观样式""象征意义"等，通过"符号提取"
与"符号阐释"两项核心学术工作，力争清晰准确地再现这些服饰图符的"能
指"与"所指"。"七要素一般结构"与本书使用的"四要素明清人物画服饰图符
提取与阐释模型"之间的对应关系，如下图所示（如图 1 - 4）。

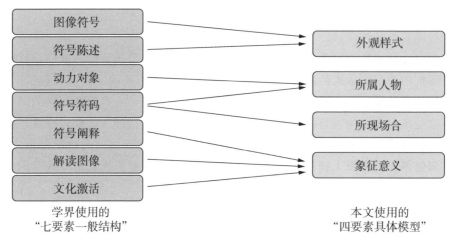

学界使用的
"七要素一般结构"

本文使用的
"四要素具体模型"

图 1-4 服饰图符解读模型中 "七要素" 与 "四要素" 对应关系简图

　　根据上述模型，本书拟用 "人物符号插图卡片" 的形式，提取典型的明清人物画中的具体服饰图符，将每一个符号的图文信息集中于一个插图卡片当中。信息项包括：（1）服饰图符编号及符号名称；（2）作为符号所指的明清原始人物画图像及其文献出处；（3）本书作者根据原始图像用电脑手绘而成的 "服饰图符"；（4）服饰图符的外观样式描述；（5）服饰所属人物身份、地位的描述；（6）着服人物所现场景的描述，包括时间、地点、仪礼活动及相关人群等；（7）符号能指的象征意义。具体范例（如图 1-5）如下：

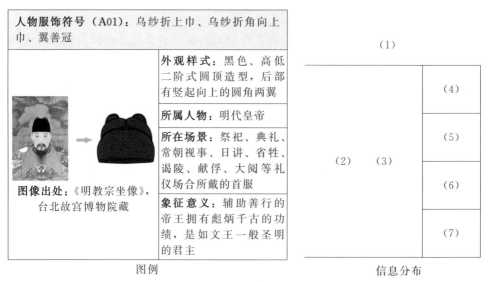

图例　　　　　　　　　　　　　　信息分布

图 1-5 "人物符号插图卡片" 与 "信息项" 对应关系简图

本书依据传统画论的分类方法，将明清时期的人物画按照角色的身份分成帝

后、官员、文士、道释、仕女、平民六类题材，进而细致分析每一类题材及其代表性的人物画作品，并归纳出每一类题材人物画中典型服饰图符的历史信息和深层象征意义，最终完成 50 个服饰图符的提取与阐释工作。具体数量分布如下表：

表 1 - 1　本书拟提取和阐释的明清服饰图符数量汇总表

人物类型	帝后	官员	文士	道释	仕女	平民
编号代码	A	B	C	D	E	F
符号数量	8 个	9 个	11 个	11 个	8 个	3 个
	总计 50 个					

注：在本书中，分别以 A—F 共 6 个大写字母分别指代"帝后"等六类人物画中的服饰图符。"字母＋数字"依次代表本书中 50 个服饰图符的代码。如"A01"代表明清帝后人物画中的第一个服饰图符，以此类推。

本章小结

我们以历史学的方法，在中国美术史中认识与定位明清人物画，以及明清人物画中的服饰描绘，进而发现明清人物画创作对于传统绘画的继承与创新，梳理出人物画中服饰描绘的发生发展脉络，历史地审视明清人物画中的服饰问题；整理出中国古代对于人物画，尤其是人物画中服饰问题的研究文献，了解中国人物画中服饰研究的整体思路；以社会学的方法，去观察明清时期人物画兴起与发展的社会原因与文化动力，形成对明清人物画风貌的整体认识。明清时期，中国社会商品经济的发展促进了人物画创作的繁荣，市井人物的现实生活也进入了艺术视野，成为人物画表现对象。而社会因素也影响到明清人物画创作的题材、风格、动机和审美心理，最终使明清人物画突破传统语言程式和审美格调，形成新的审美范式。

在对明清人物画整体认识的基础上，我们以符号学作为理论基础建构人物画中服饰图符的具体模型，发掘人物画中服饰图符的隐喻性。基于明清人物画中服饰细节的研究需求，我们试图以符号学作为研究的基本理论体系，以当代符号学的核心理论为指导，并根据研究的实际需要对符号学研究框架进行适当重组，以使其能够满足明清人物画服饰图符的研究需要；通过在符号学与人物画间建构起符号与服饰的内在关联，从而形成服饰图符的概念。而在明清人物画中建构起来的服饰图符指涉了画中人物的关键身份信息和具体事件信息，承载着画家抑或画中人物内在的思想情感和文化观念。我们通过对明清人物画中服饰图符的提取和分类，使其成为一种新的理论模式，从而能够运用它去研判明清人物画中的人物信息和事件信息，阐释人物画背后的文化内涵。

第二章　威仪的宣示：帝后与官员人物画中的服饰图符

中国古代封建社会是典型的"分层社会"。在社会等级体系中，封建君主拥有至高无上的统治地位，由封建君主及其身边的后妃与官员大臣所构成的宫廷贵胄构成了传统中国社会的统治阶层。明清时期，封建君主专制更趋加强，上层统治者的统治地位也辗转体现于以他们为作画对象的人物画中。以君主、后妃及重臣官僚为描绘对象的宫廷贵胄人物画中各式各样的服饰图像，彰显了明清社会统治阶层的权力欲望与审美品位。本章将以明清时期的帝后人物画和官员人物画为基本分析对象，提取其中的服饰图符并对其象征意义予以解读。

第一节　明清帝后与官员人物画概貌

一、帝后题材人物画

帝后画是明清人物画中的重要题材，以明清时期的皇帝和皇后为描绘对象，由宫廷画家绘制而成，直接体现了明清时期院体派人物画和宫廷肖像画的绘画水平。明清帝后题材人物画隶属于宫廷肖像画，"肖像"一词是今人对于人像类绘画题材的普遍认识，它专注于对人的体貌描绘。所谓肖像画"应该是中国画各个门类中最为古老的一个画科"①，它在我国古代画论中的称呼多样，专有名词长期未被统一。例如：《历代名画记》中用的是"写貌"一词，《宣和画谱》中用的是"写真"一词，《图画见闻志》和《画继》中用的都是"传写"一词。今天使用的"肖像"一词，意指专门描绘人像的画作。肖像画在发展之初，主要目的是道德教化，使观看者通过欣赏能够"见善足以戒恶，见恶足以思贤。留于形容，或昭盛德之事；具其成败，以传既往之迹"②，这便是肖像画最初的主要功能——祭祀性，明清时期的肖像画还出现了另一种功能——娱乐性，祭祀性的肖

① 朱万章. 从文人画到世俗画：明清人物画的嬗变与演进（上）[J]. 中国书画，2011（11）：4.
② 张彦远. 历代名画记 [M]. 杭州：浙江人民美术出版社，2011：3.

像画多由宫廷画家完成，娱乐性的肖像画则多由民间画家完成。因此，明清时期的肖像画可以分成宫廷肖像画和民间肖像画两类，其中帝后题材出自宫廷肖像画，由"院体派"宫廷画家绘制。

明代建立之初，皇室的审美趣味改变了院体风格的发展趋势：一方面，明政权的建立者对肖像画的审美趣味体现出明显的民间通俗文化特质，"具体而言，则是'图'是否'像'以及画面给予视觉的感官刺激，而缺少和忽略了图像背后的心理触动和人文情绪"①；另一方面，明代皇室深知肖像画的政治功能，对宫廷肖像画有着严苛的规范，宫廷画家对皇室成员的容貌描绘要有所美化，必须突显出皇室成员的仪表端庄，尤其强调画中皇家服饰的繁复华丽，通过描摹精细的服饰纹样，尽显皇家威仪。因此，明代为皇室成员绘制肖像的宫廷画家必须"具备高超的写实能力，熟知皇家服饰的形制特征，并且还要了解皇室成员的审美喜好，甚至是洞察他们希望通过肖像画传递出的某种意图，进而使御容像达到形与神的和谐统一"②。明代开始，这种服饰的装饰性和符号性极强的御容风格，一直延续到清代，是明清时期皇帝、皇后和其他皇室成员肖像画的标准程式。

明代著名宫廷画家有商喜、刘俊、倪端等人，为朱元璋图写御容者有孙文宗、沈希远、陈遇等人，但传世明代帝后题材的宫廷肖像画大多注为"佚名"，具体画家已很难考据，这些"佚名"画家为明代宫廷肖像画中的帝后服饰规范了标准程式。以台北故宫博物院藏《明太祖坐像》（如图 2-1）和《明成祖坐像》（如图 2-2）来看，画中所绘的明代皇帝头戴黑色圆顶纱冠，纱冠上小下大，且后面有两个直竖向上的翼翅造型，身上穿着明黄色的圆领右衽袍服，袍服上半身部分工细地描绘着团龙纹。这种再现的服饰样式已经成为明代帝王像的标准程式，其后的明代帝王像都延续这种基本的服饰程式，只是在服饰的装饰性表达方面愈演愈烈，甚至开始极其精细地去刻画袍服面料上的织锦云纹，以期突显皇家的富贵气度。然而，明代宫廷肖像画中皇帝服饰程式的装饰语言并未就此止步，而是继续朝向极尽烦琐的形式演进，通过袍服样式的替换使原本画中服饰留有"空白"的部分进一步被图案和纹样填充，强化了皇家的威严气象。即使有学者指出，这种过度的装饰之风已"沦为琐细、萎靡的巧趣，失去了皇家的大度、雍容"③，但却使得明代宫廷肖像画中皇帝服饰的符号特征更加清晰，画中丰富而清晰的服饰细节能够让欣赏者辨识出它所指涉的人物身份。在《明英宗坐像》（如图 2-3）和《明孝宗坐像》（如图 2-4）中，皇帝的首服较之以往没有变化，而袍服之上明显可见多出了六个团龙纹和"日、月、华虫、宗彝、藻、火、粉

① 邓锋. 秋风纨扇 [M]. 上海：上海书画出版社，2011：13.
② 邓锋. 秋风纨扇 [M]. 上海：上海书画出版社，2011：18.
③ 邓锋. 秋风纨扇 [M]. 上海：上海书画出版社，2011：20.

米、黻、黼"① 等纹样，虽然这是画中不同服饰之间的替换现象，但此类装饰性更强的服饰自明英宗开始便成了明代帝王像的标准程式。

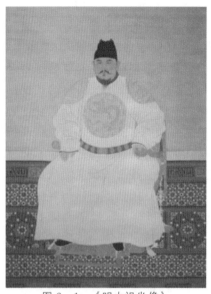

图 2-1 《明太祖坐像》
台北故宫博物院藏

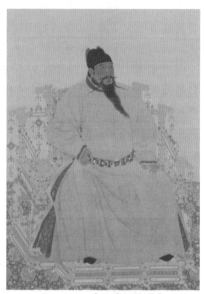

图 2-2 《明成祖坐像》
台北故宫博物院藏

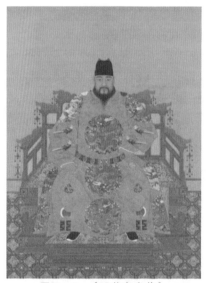

图 2-3 《明英宗坐像》
台北故宫博物院藏

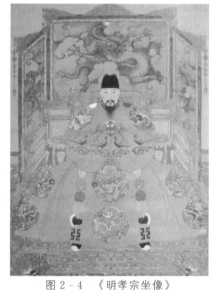

图 2-4 《明孝宗坐像》
台北故宫博物院藏

① 贾玺增. 中国服饰艺术史［M］. 天津：天津人民美术出版社，2009：20.

明代宫廷肖像画中描绘皇后的既有半身像，也有全身坐像，采用工笔重彩的形式，线条紧劲，设色华丽，画中服饰同样表现出极强的装饰风格。我们通过对《孝洁肃皇后半身像》（如图 2-5）和《孝端显皇后坐像》（如图 2-6）的观察与分析，可以归纳出宫廷肖像画中明代皇后服饰的标准程式：冠饰轮廓呈现为圆球状，主体使用翠蓝色，其上绘有凤鸟、花树等装饰图案，且冠后左右两侧有展脚；衣身对襟，正面披挂装饰，整体造型为宽大的丘堆状，主体采用明黄色，间以大红、精白、玄色、藏青、碧绿等其他颜色，其上主要表现了行龙与祥云等图案。

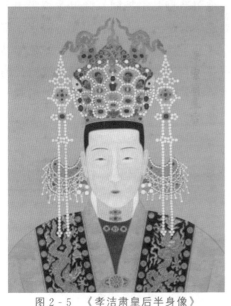

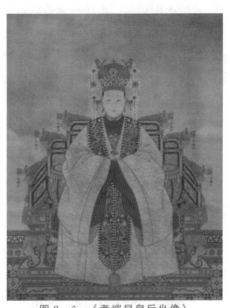

图 2-5　《孝洁肃皇后半身像》
台北故宫博物院藏

图 2-6　《孝端显皇后坐像》
台北故宫博物院藏

清代自顺治皇帝开始，康熙、雍正、乾隆等都嗜好书画艺术，甚至能亲自作画。因此，清代宫廷对于绘画艺术更为重视，曾设有"画画处"和"画院处"，还"设有与'画院'职能类似的机构'如意馆'，招纳各类画家为宫廷服务"[①]，甚至有来自欧洲的画家，西学东渐，形成了清代宫廷绘画的新风格，尤其是对宫廷人物画的影响最为明显。"清代的宫廷画家主要分为三类：第一类是师徒相承、父子相继的宫廷职业画工，地位和工匠相当；第二类是士流画家，由科举而入官场，因工书善画供奉内廷，又有通过献画受举荐而入宫者，这类画家的地位要比宫廷职业画工高出一截，待遇悬殊；第三类是外国传教士画家，如郎世宁、王致诚、艾启蒙、贺清泰、安德义等，地位独特。"[②] 这些宫廷画家为皇室成员绘制了大量的肖像画，

① 范胜利. 砚田百亩［M］//中国人物画通鉴：9. 上海：上海书画出版社，2011：2.

② 范胜利. 砚田百亩［M］//中国人物画通鉴：9. 上海：上海书画出版社，2011：21—22.

清代的宫廷肖像画多偏向于写实风格，画中服饰亦是皇家服饰的真实写照。

清代帝后题材的宫廷肖像画同样是为了凸显其政治功能，发挥替统治者歌功颂德的独特作用，"这些作品逼真传神，同时还能展示出帝王的尊贵肃穆气象"①，而画中服饰则是统治者"尊贵肃穆气象"的显著符号标识。纵观清代宫廷肖像画，最能够凸显皇帝尊贵身份的是朝服像，其画中的服饰程式基本是统一的，仅在细节处有冬、夏朝服样式的季节之分。我们以《弘历朝服像》（如图2-7）和《胤禛朝服像》（如图2-8）为例，画中皇帝冬季服饰的标准程式为：首服顶端有直竖的装饰，冠体的轮廓呈扇面状；袍服造型基本相同，皆以龙纹为主要图案，大小不一地分布在各个部位，细节处还绘有祥云、火焰、山崖、海水、宗彝、黻、黼等图案，以明黄色为主体色调，穿插了红色、石青、蓝色、绿色等其他颜色作为点缀。不难发现，清代彰显皇帝尊贵身份的服饰程式仍是延续明代的写实风格，以工笔重彩的技法描绘，线条工整细劲，设色鲜明，对细节的刻画一丝不苟，其严苛程度比以往任何一个朝代更甚。

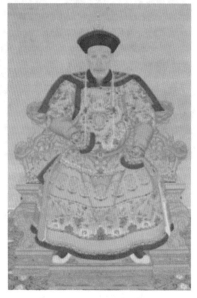 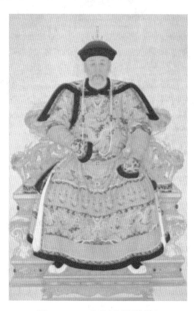

图2-7 《弘历朝服像》　　　　　图2-8 《胤禛朝服像》
故宫博物院藏　　　　　　　　　故宫博物院藏

清代描绘皇后的肖像画也有半身像和全身坐像两类，其中全身坐像中所绘服饰更显皇后的威仪气象。正如《孝仪纯皇后朝服像》（如图2-9）和《孝全成皇后朝服像》（如图2-10）当中所见，清代朝服像中皇后服饰的标准程式为：冠饰

① 樊波. 中国人物画史［M］. 南昌：江西美术出版社，2017：614.

都是"翻沿"的造型，整体呈扇面状，冠顶精美装饰直耸向上；衣身的主要图案都是行龙纹，间以祥云、火焰、汉字等纹样，五色俱全，色相丰富，体现了中国古代人物画中色彩应用的极致之美。

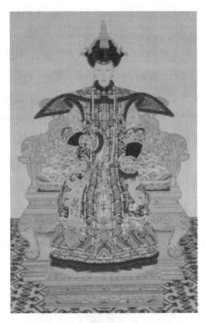 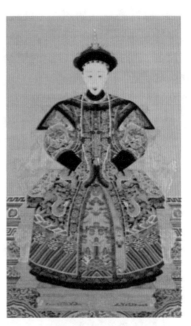

图 2 - 9　《孝仪纯皇后朝服像》　　　　图 2 - 10　《孝全成皇后朝服像》
故宫博物院藏　　　　　　　　　　　故宫博物院藏

二、官员题材人物画

明清人物画中的官员题材同样常见于肖像画类别，但是与帝后题材不同，官员题材不仅出现在宫廷肖像画中，也可见于民间肖像画或叙事人物画当中。但能够明确突出画中人物官员身份的仍是宫廷肖像画，是在皇帝的旨意下绘制而成的，"乾隆年间，画院画家姚文瀚就曾奉旨在紫光阁为 50 名功臣绘像，表彰他们的'勋绩显著'"[1]，基本上能够反映出统治者借助人物画来加强、巩固君臣关系，发挥人物画所特有的政治作用。而在民间肖像画或叙事人物画中的官员，则多以文人雅士的形象出现，其官员身份并不突出。

明代官员题材人物画的服饰程式呈现多样化特征，不同官员的类别、官阶、活动等因素都会影响到服饰程式的形成。就明代人物画中官员题材的作品来看，服饰程式的差异之处主要在于官员的首服，而官员衣服的程式则相对较少。我们

① 樊波. 中国人物画史［M］. 南昌：江西美术出版社，2017：614.

可以从明代官员题材的人物画中选取具有代表性的、不同官服样式的作品，分析出其中较为常见的明代官员服饰程式。

佛利尔美术馆出版的《祭祖：中国纪念性肖像画》中刊登了一幅描绘"明代监察官"[①]的肖像画（如图2-11），画中官员的服饰程式具有明显的时代特征，是明代最常见的一类官员题材人物画。画中明代官员的标准服饰程式为：首服为黑色圆顶的二阶式纱冠，后面两侧绘有水平展开的圆角矩形状的展翅；袍服为圆领右衽的样式，通身以大红设色为主，前身绘有一方形的动物纹图案，腰间绘有镶嵌着装饰物的束带。通常情况下，此类官员题材人物画中服饰程式的可变性只存在于身前方形图案的内容和基本服色这两个方面。身前方形图案的内容可以分为"禽"和"兽"两类，主要根据明代官员常服"文官绣双禽，比翼而飞，以示文明；武官绣兽，或蹲或立，以示威武"[②]。这里提到了一个非常关键的细节信息——"双禽"，在该服饰程式的标准下，表示文官身份的方形图案当中一定要描绘出两只禽鸟，且这两只禽鸟一般是做盘旋飞翔状，首首相对，互为呼应。服色则根据官员的品级选用不同的杂色文绮、绫罗或彩绣。一般情况下，此类官员题材的人物画不会过度表现服饰的材质细节，仅以简洁、准确的线条表达出服饰的衣褶关系，画中服饰的装饰程度略低于帝后题材。

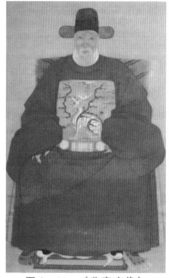

图2-11 《监察官像》
明代 佚名 佛利尔美术馆藏

图2-12 《陆昶像》
明代 佚名 南京博物院藏

① JanStuart，EvelynS. Rawski. Worshiping the ancestors：Chinese commemorative portraits［M］. Published by the Freer Gallery of Artand the Arthur M. Sackler Gallery. 2001：107.

② 贾玺增. 中国服饰艺术史［M］. 天津：天津人民美术出版社，2009：140.

南京博物院收藏有一幅明代无款的《陆昶像》（如图2-12）①，从画面的表现风格来看，应该是由明代宫廷画家所绘，且画中官员的服饰是明代官员题材中的又一程式，尤其以官员的首服为极具特色的符号标识。画中明代官员的标准服饰程式为：首服为黑色方顶二阶式纱冠，直线轮廓呈现出基本的透视关系，使首服产生了一定的立体感，其后两侧所绘展脚呈水平、扁平状，末端一段向斜上方倾斜，形成了别致的造型；袍服绘为圆领右衽的样式，大红设色，无任何装饰性的图案和底纹刻画，注重对衣褶线条的表现与渲染，重点突出了衣身正前方的一道中线。

佛利尔美术馆出版的《祭祖：中国纪念性肖像画》中还有一幅"明代官员杨洪"②的肖像画（如图2-13），画中出现了另外一种明代官员的服饰程式，虽然该程式在明代官员题材人物画中的出现频率不是太高，但画中官员的级别一般都比较高。画中明代官员服饰的程式为：首服整体呈箱形，两侧垂至耳部，平顶，顶上绘有一红色火焰状饰物，前额绘有团花状饰物，其他部位的结构也都刻画精细；衣裳绘为二部式结构，交领右衽，下裳前可见矩形蔽膝，局部可见对配饰的描绘，衣裳整体使用大红傅色，领、袖、底摆等衣缘部位使用藏蓝傅色，表现衣

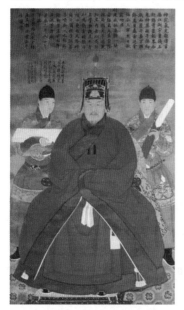

图2-13 《杨洪像》

明代 佚名 佛利尔美术馆藏

褶的线描主要集中在袖子部位。除这些特征之外，衣裳本身再无其他图案、底纹等烦琐的装饰性绘画表达。这种官员题材的服饰程式总体上仍是固守着明代初期院体派的基本格调，更加侧重于对周边景物的极致装饰，而对于人物服饰则趋向于严谨而简古的表现。

通过对以上三幅明代官员题材人物画中服饰程式的归纳分析，可以得出四个方面的程式特征：第一，首服的造型较为丰富，既有承袭自前代的基础造型，又有时代特色鲜明的局部造型。衣服以圆领和交领这两种样式为主，衣身与衣袖宽大，呈现出饱满、稳定的视觉效果；第二，图案运用简洁，仅在局部集中表现；第三，画中服饰的色彩组合明晰，多以绯红为主色（虽然主色的色相与官员类别、等级有关），间以藏蓝、群青、青绿、赭黄等辅色；第四，以"院体"风格为主，线条绘制工细，傅色

① 徐湖平，主编. 明清肖像画选 [M]. 天津：天津人民美术出版社，2003：60.

② JanStuart, EvelynS. Rawski. Worshiping the ancestors: Chinese commemorative portraits [M]. Published by the Freer Gallery of Artand the Arthur M. Sackler Gallery. 2001：89.

沉稳。

清代官员题材的宫廷肖像画在明代的基础之
上进一步强化了色彩的绚丽和装饰的细致，并以
带有满族特点的官服为标准服饰程式，且与帝后
服饰一样，也有冬、夏的季节之分。佛利尔美术
馆出版的《祭祖：中国纪念性肖像画》中载有一
幅"清代官员于成龙"[①]的肖像画（如图2-
14）。画中服饰即为清代官员常见的夏装程式，
具体的程式特征为：首服呈三角形的笠帽造型，
顶端绘有直竖的珠宝装饰物，冠身绘有较厚的大
红色绒线；衣身为套装结构，肩部绘有披领，外
层绘对襟长衣，衣身正前方绘有精致的方形禽鸟
图案，内层为通身连属的袍服，袖口与袍裙部分
可见大量描绘繁丽的装饰图案，以蓝色为主色，
以五彩绚烂的色彩为间色。

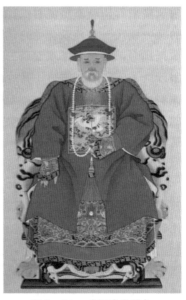

图2-14 《于成龙像》
清代 佚名 佛利尔美术馆藏

下面再通过
《祭祖：中国纪
念性肖像画》中所载的"清代官员弘明"[②]的肖
像画（如图2-15）来审视清代官员常见的冬装
程式，具体的程式特征为：首服整体绘为扇面
状、上宽下窄的造型，顶部绘有一圆珠状的宝石
饰物，可见一小部分红绒；衣身部分外层绘对襟
长衣，领、襟、袖口等部位强调毛皮质感的表
现，前身绘有一圆形的复杂装饰图案，里层袍服
所露出的袖口和袍裙部分皆绘以精美烦琐的纹
饰，几乎完全遮盖了衣料原本的颜色。

下面根据两位清代官员的肖像画，从造型、
色彩、图案和风格四个方面来综合分析画中服饰
的程式特征：第一，从造型上来看，清代官员题
材肖像画中的首服大致可以分为两种形态，即呈
三角形的笠帽形态和呈扇面状的翻檐帽形态。画

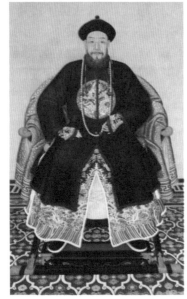

图2-15 《弘明像》
清代 佚名 佛利尔美术馆藏

① JanStuart，EvelynS. Rawski. Worshiping the ancestors：Chinese commemorative portraits［M］.
Published by the Freer Gallery of Artand the Arthur M. Sackler Gallery. 2001：109.

② JanStuart，EvelynS. Rawski. Worshiping the ancestors：Chinese commemorative portraits［M］.
Published by the Freer Gallery of Artand the Arthur M. Sackler Gallery. 2001：109.

中官服的外轮廓略显宽大，多以对襟长衣和袍服的套装搭配为主，偶有绘披领者。第二，清代官员题材肖像画的用色丰富，多以蓝色、石青色、墨青色、墨红色或熟褐色等深色系为主色，间以青绿色、土红色、朱红色、赭黄色等配色，且鲜明的色彩多集中于图案部分。第三，清代官员题材肖像画中的核心图案位于最外层长衣正中的补子上，分方形和圆形两种，有飞禽和走兽两类，且常见"单禽"的图案，其余衣缘、袖口和下摆处一般绘有祥云和海水江崖纹。第四，清代官员题材肖像画的绘画风格除了沿袭院体派的工细之外，还体现出对褶皱部位光影关系的强调，使画中服饰更具立体感，进一步摆脱了完全平面化的设色风格。

第二节　帝后与官员人物画中服饰图符的提取

明清帝后题材肖像画的服饰程式可以分为两个时期：一个是明代帝后的服饰程式，另一个是清代帝后服饰程式。基于此，我们将分别提取明代和清代帝后题材肖像画中的服饰图符进行研究。

一、明代帝后人物画中的服饰图符

根据明代皇帝肖像画中的基本服饰程式，我们可以提炼出该时期人物画中与明代皇帝相关的两个服饰图符：一个是在肖像画中经常出现的黑色首服；另一个是色彩与造型相同，但服饰纹样更加丰富的袍服。

A01服饰图符提取自《明孝宗坐像》的首服部分（如图2-16），其外观样式为：首服，黑色，高低二阶式圆顶造型，后部有竖起向上的圆角两翼。该服饰图符与《三才图会》中所画"乌纱折上巾"[①]的造型极为相似（如图2-17），乌纱折上巾在《三才图会》中被归纳在"御用冠服"一栏，即为皇帝的首服。《明史·舆服志》中记载："洪武三年定，乌纱折角向上巾，……永乐三年更定，冠以乌纱冒之，折角向上，其后名翼善冠。"[②] 这段记载中提到的"乌纱"和"折角向上"，与该服饰图符的描述相符，都属于明代皇帝穿着衮服或常服时佩戴的首服。《中国历代服饰艺术》关于明代幞头的介绍中描述："明代官帽也采用幞头样式，只不过在外形上有所改变，制作时用铁丝编成框架，在外面蒙上乌纱，左右各插一个帽翅。皇帝所戴的幞头在形制上有所不同，它的两脚短而朝上，不像普通的官帽之脚长而平展。"[③] 因此，当我们在人物画中看到这种黑纱制成、展脚向上的首服时，便能够确定该服饰图符的符号称谓是乌纱折上巾、乌纱折角向

① ［明］王圻，王思义，编集. 三才图会（中）：影印本 ［M］. 上海：上海古籍出版社，1988：1514.

② ［清］张廷玉，等. 明史（卷六十六·志第四十二）［M］. 北京：中华书局，1974：1620.

③ 高春明. 中国历代服饰艺术 ［M］. 北京：中国青年出版社，2009：71.

上巾或翼善冠。同时，它对应的所属人物和所在场景应该为：明代皇帝祭祀、典礼、常朝视事等礼仪场合所戴的首服。

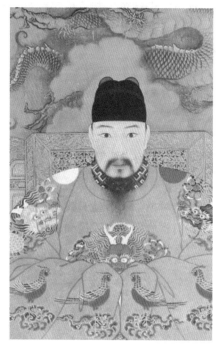

图 2-16 《明孝宗坐像》
台北故宫博物院藏

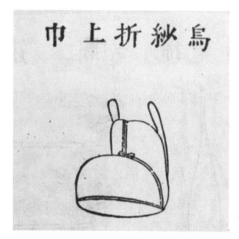

图 2-17 《三才图会》
乌纱折上巾图示

　　根据该服饰图符所再现的对象，我们可以继续抽取出一些关键的信息符码，如"向上""翼善""皇帝"等，将这些符码作为符号阐释的出发点。乌纱的展脚造型"向上"，便是指向了"天"。《释名》中有："天，豫、司、兖、冀以舌腹言之。天，显也，在上高显也。"① 此处便有"天"与"上"的指向关联。中国传统文化里能够关联"天"的便是"皇帝"，所以"皇帝"又被称为"天子"。《尔雅》曰："林、烝、天、帝、皇、王、后、辟、公、侯，君也。"② 其中所言与《诗》中的"有壬有林"与"文王烝哉"相同，可以理解为帝王有彪炳千古的功绩，是如文王一般圣明的君主。此外，"翼善"二字有"辅助善行"③ 之意，可算作补充的逻辑解释。将上述二者合而为一后，符号的象征意义即为：辅助善行的帝王拥有彪炳千古的功绩，是如文王一般圣明的君主。

① ［汉］刘熙，撰. 释名：附音序、笔画索引［M］. 北京：中华书局，2016：1.
② ［晋］郭璞，注. 王世伟，校点. 尔雅［M］. 上海：上海古籍出版社，2015：1.
③ 罗竹风，主编. 汉语大词典（第九卷）［M］. 上海：上海辞书出版社，1991：680.

表 2 - 1 服饰图符 A01 提取结果

服饰图符（A01）：乌纱折上巾、乌纱折角向上巾、翼善冠	
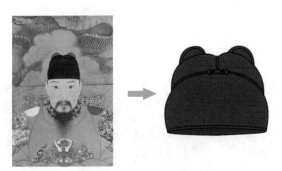 **图像出处**：《明孝宗坐像》，台北故宫博物院藏	**外观样式**：黑色，高低二阶式圆顶造型，后部有竖起向上的圆角两翼
	所属人物：明代皇帝
	所在场景：祭祀、典礼、常朝视事等礼仪场合所戴的首服
	象征意义：辅助善行的帝王拥有彪炳千古的功绩，是如文王一般圣明的君主

A02 服饰图符提取自《明孝宗坐像》的衣服部分（如图 2 - 18），其外观样式为：圆领右衽袍服，领上有"亞"形纹样，黄色带祥云底纹，正面可见九个盘龙图案，袖饰鸟纹和云纹，两肩及衣身有日、月、水藻、火等多种纹样。通过视觉比对，该服饰图符与"北京定陵出土明万历皇帝十二章圆领衮服复制件（由苏州刺绣艺术研究所复制）"[①]的正面特征高度相似（如图 2 - 19），可沿明代皇帝的衮服查找相关文献。《明史》记载："衮，玄衣黄裳，十二章，日、月、星辰、山、龙、华虫六章织于衣，宗彝、藻、火、粉米、黼、黻六章绣于裳。白罗大带，红里。蔽膝随裳色，绣龙、火、山文。玉革带，玉佩。大绶六采，赤、黄、黑、白、缥、绿，小绶三，色同大绶。间施三玉环。白罗中单，黻领，青缘襈。黄袜黄舄，金饰。"[②] 明代皇帝冕服的制度自洪武元年（1368 年）始，于洪武十六年（1383 年）、洪武二十六年（1393 年）、永乐三年（1405 年）、嘉靖八年（1529 年）进行过多次的修订，但衮服上的一些纹饰特征保留完整，其中以"盘龙"和"十二章"最具代表，这可以证实该服饰图符上面的日、月、星辰等图案即是十二章纹样。这段文献记载当中的一些图案特征与符号陈述基本吻合，如部分十二章纹样、黻领（有"亞"形纹的领子）等。但我们要注意到的是，《明史》记载中的"衮"是"上衣下裳"的制式，即上为"玄衣"下为"纁裳"的古制，而该服饰图符则明显为圆领、通身连属制的袍式，且无绶带、蔽膝等配饰。这种样式的明代帝王服饰在《明史》以及《大明会典》等文献中未被记载，最早出现于明英宗的肖像画，其后的明代帝王全身肖像画都采用这种样式的服饰。定陵出

① 黄能馥，陈娟娟，编著. 中华服饰艺术源流 [M]. 北京：高等教育出版社，1994：346.
② [清] 张廷玉，等. 明史（卷六十六·志第四十二）[M]. 北京：中华书局，1974：1615-1616.

土了若干件带有十二章纹样的袍服，其上标签明确注明这种样式的袍服为"衮服"。该服饰图符不是明代帝王严格意义上的最高规格衮服，而应该属于在明英宗之后开始出现的袍式衮服。这种袍式衮服沿用衮服的盘龙纹及十二章纹样，其服制等级应该介于衮服和常服之间，应属于明代皇帝的次级礼服。因此，我们能够研判该服饰图符的符号称谓是袍式衮服，其所属人物和所在场景是：明代皇帝在祭祀、典礼或其他重大国事活动中用于替代衮服的次级礼服。

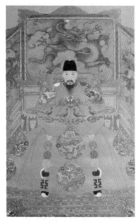 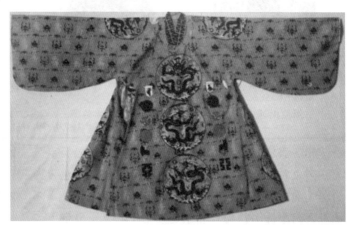

图 2 - 18《明孝宗坐像》 　　　　图 2 - 19　万历皇帝衮服复制件
台北故宫博物院藏 　　　　　　　明代　北京定陵出土

　　该服饰图符的符号称谓、所属人物和所在场景提及的信息当中，比较核心的是"十二章""盘龙"和"衮服"。"十二章"是中国古代服饰体系中的十二种文饰，具体包括日、月、辰、山、龙、华虫、宗彝、粉米、藻、火、黼、黻，每一种纹饰都有象征意义。例如：日、月、辰象征帝王皇恩浩荡、普照四方；山象征帝王能治理四方水土；龙，取其应变，象征帝王们善于审时度势地处理国家大事和对人民的教诲；华虫象征王者要"文采昭著"；火象征帝王处理政务光明磊落；等等。总体而言，"十二章的使用反映了中国古人'万物服体'的思想观念"[①]。"万物服体"可见于《礼记·仲尼燕居第二十八》，子曰："诸侯朝，万物服体，而百官莫敢不承事矣。"[②] 其后陈澔注释："万物服体，谓万事者皆从其理。"[③] 这大概是说，世间万事、万物都有其瑞应和道理，都具有生命力和意志力，君主或臣子都应该秉承这些美德而行事。"衮服"中提到的"衮"，卷也，画卷龙于衣

①　贾玺增. 中国服饰艺术史［M］. 天津：天津人民美术出版社，2009：20.

②　［汉］戴圣，编. 礼记［M］.［元］陈澔，注. 金晓东，校点. 上海：上海古籍出版社，2016：579.

③　［汉］戴圣，编. 礼记［M］.［元］陈澔，注. 金晓东，校点. 上海：上海古籍出版社，2016：580.

也。^①"衮"是指帝王服饰上的盘龙图案，它象征帝王审时度势地处理国事。而明代帝王"袍式衮服"的使用场合非常广泛，祭祀、典礼、常朝视事、日讲、省牲、谒陵、献俘、大阅等礼仪场合都可以使用。因此，该服饰图符的象征意义可以阐释为：彰显明代帝王处理国事能够审时度势，秉承儒家的万物服体之理。

表 2 - 2 服饰图符 A02 提取结果

服饰图符（A02）：袍式衮服	
图像出处：《明孝宗坐像》，台北故宫博物院藏	**外观样式**：圆领右衽袍服，领上有"亞"形纹样，黄色带祥云底纹，正面可见九个盘龙图案，袖饰鸟纹和云纹，两肩及衣身有日、月、水藻、火等多种纹样
	所属人物：明代皇帝
	所在场景：祭祀、典礼或其他重大国事活动中的次级礼服
	象征意义：彰显明代帝王处理国事能够审时度势，秉承儒家的万物服体之理

根据我们对明代帝后题材肖像画中服饰程式的归纳可知，画中最能标识明代皇后身份的服饰是绘制精美的圆顶冠饰以及对襟、披挂饰的长衫。接下来，我们便将这两个标示性极强的服饰提取为符号，并做出阐释。

A03 服饰图符提取自明代《孝贞纯皇后半身像》的首服部分（如图 2 - 20），其外观样式为：圆顶冠饰，顶部绘金龙衔珠，冠身左右对称绘饰凤鸟、翠云、花树及各色宝石，后侧有三对嵌珠展翅。通过图像分析后所总结的外观描述来看，金龙和凤鸟无疑是该服饰图符最为关键的外在特征。同时，该服饰图符与"明代孝靖皇后之六龙九凤冠的出土实物"^②相似度较高（如图 2 - 21），使我们可以将研究线索准确指向明代皇后带有龙凤装饰的冠类。《明史》记载："皇后冠服。洪武三年定，受册、谒庙、朝会，服礼服。其冠，圆匡冒以翡→翠，上饰九龙四凤，大花十二树，小花数如之。两博鬓，十二钿。"^③"永乐三年定制，其冠饰翠龙九，金凤四，中一龙衔大珠，上有翠盖，下垂珠结，余皆口衔珠滴，珠翠云四十片，大珠花、小珠花数如旧。三博鬓，饰以金龙、翠云，皆垂珠滴。"^④由此

① 刘熙，撰. 释名：附音序、笔画索引 [M]. 北京：中华书局，2016：66.

② 黄能馥，陈娟娟，编著. 中华服饰艺术源流 [M]. 北京：高等教育出版社，1994：318.

③ 张廷玉，等. 明史（卷六十六·志第四十二）[M]. 北京：中华书局，1974：1621.

④ 张廷玉，等. 明史（卷六十六·志第四十二）[M]. 北京：中华书局，1974：1621-1622.

说明，该服饰图符与明代皇后的礼服冠特征一致，可以确定该服饰图符的符号称谓是九龙四凤冠，其所属人物和所在场景是：永乐三年开始，皇后受册、谒庙、朝会时所戴的礼服冠。

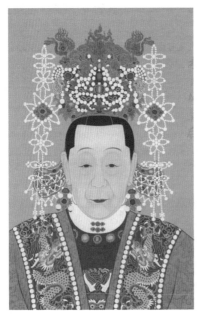

图 2 - 20 《孝贞纯皇后半身像》
台北故宫博物院藏

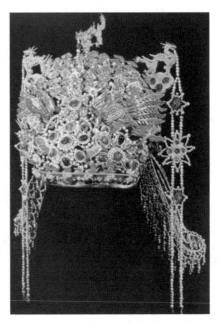

图 2 - 21 孝靖皇后六龙九凤冠
明代 定陵出土

根据该服饰图符所再现的对象，可以归纳出一些重要的阐释符码，如"凤""龙""冠""皇后"等，其中"冠"属于发者，"凤""龙"之类属于信息，"皇后"则属于受者。《释名》曰："冠，贯也，所以贯帽发也。"[①] 《说文》解释："凤，神鸟也。老天曰：凤之象也，鸿前麟后，蛇颈鱼尾，鹳颡鸳思，龙文虎背，燕颔鸡喙，五色备举。出于东方君子之国，翱翔四海之外，过昆仑，饮砥柱，濯羽弱水，莫宿凤穴，见则天下大安宁。"[②] "龙，鳞虫之长，能幽能明，能细能巨，能短能长，春分而登天，秋分而潜渊。从肉飞之形，童省声。"[③] 在我国传统文化中，凤和龙都属于地位极其尊崇的图腾，它们的内涵信息是美好的也是宏大的。凤，占了"神"字，集多种动物的特征于一身，五色兼备，有"君子"之度，有"翱翔"之气，能过险阻，能成砥柱，尤其是"见则天下大安宁"最为关键。龙，其幽明、细巨、短长皆指应变，春分登天是为降雨助耕耘，秋分潜渊是

① 刘熙. 释名：附音序、笔画索引 [M]. 北京：中华书局，2016：66.
② 许慎. 说文解字 [M]. 徐铉，等校. 上海：上海古籍出版社，2007：177.
③ 许慎. 说文解字 [M]. 徐铉，等校. 上海：上海古籍出版社，2007：587.

为保丰收，归根结底仍是为了"天下大安宁"。因此，以凤龙二物为饰，其最核心的观念应该就是"天下大安宁"。当然，观者在面对该服饰图符时还会产生一些自然而然的情绪解释。有些人在画中看到该服饰图符时可能会感觉到"奢华""尊位""权势"等意指效力，有的人或许会产生"怪诞""夸张""戏装"等意指效力，这就是皮尔斯所说的"事实基础往往非常薄弱"的原因。但是，从"皇后"这样的信息中解释出"至高无上的女权"还是具有普遍性的。综合上述分析，人物画中该服饰图符的象征意义可以阐释为：明代拥有至高无上权力的女性，庇佑天下之大安宁。

表 2 - 3　服饰图符 A03 提取结果

服饰图符（A03）：九龙四凤冠	
 图像出处：《孝贞纯皇后半身像》，台北故宫博物院藏	**外观样式**：圆顶冠饰，顶部绘金龙衔珠，冠身左右对称绘饰凤鸟、翠云、花树及各色宝石，后侧有三对嵌珠展翅
	所属人物：明代皇后
	所在场景：永乐三年开始，皇后受册、谒庙、朝会时所戴的礼服冠
	象征意义：明代拥有至高无上权力的女性，庇佑天下之大安宁

A04 服饰图符提取自明代《孝端显皇后坐像》的衣服部分（如图 2 - 22），其外观样式为：对襟大袖连身衣衫，明黄色，两肩至前身绘有深蓝色、饰行龙纹的长帔，内里可见红色饰龙纹的圆领大袖袍服。该服饰图符的长帔与《三才图会》中"霞帔"[①]的造型特征一致（如图 2 - 23），其上的行龙纹也能够明确告诉观者它属于皇家服饰。在《明史》的记载中，使用霞帔的有皇后常服、皇妃燕居服以及命妇冠服，而霞帔之上饰以龙纹者，仅皇后常服。明代皇后常服在永乐三年更定："大衫霞帔，衫黄，霞帔深青，织金云霞龙文，或绣或铺翠圈金，饰以珠玉坠子，璚龙文。四襟袄子，即褡子。深青，金绣团龙纹。鞠衣红色，前后织金云龙文，或绣或铺翠圈金，饰以珠。大带红线罗为之，有缘，馀或青或绿，各随鞠衣色。缘襈袄子，黄色，红领褾襈裾，皆织金采色云龙文。缘襈裙，红色，绿缘襈，织金采色云龙文。"[②]文献所描述的关键特征与该图像符号及符号陈述都能

① 王圻，王思义，编集. 三才图会（中）影印本 [M]. 上海：上海古籍出版社，1988：1538.

② 张廷玉，等. 明史（卷六十六·志第四十二）[M]. 北京：中华书局，1974：1622.

一一对应，符号所再现的对象明显是"大衫霞帔"。因此，当我们在人物画中看到这种绘有深青色龙纹霞帔、黄色对襟大衫、金色祥云和龙纹时，就可以断定该服饰图符的符号称谓是大衫霞帔，其所属人物和所在场景是：明代皇后在一般礼仪场合所穿着的服饰。

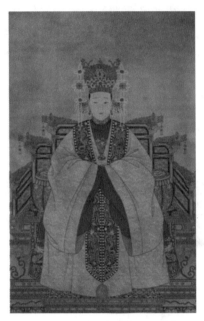

图 2-22 《孝端显皇后坐像》
台北故宫博物院藏

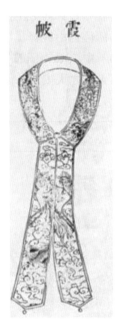

图 2-23 《三才图会》
霞帔图示

根据该服饰图符所再现的对象，"大衫"与"霞帔"将成为符号阐释的重要线索。"衫，芟也，衫末无袖端也。"① "衫"原本是泛指没有袖端的对襟外套，在《释名》中被释为"芟"，"芟，刈艸也"②。此外，芟还有除草、割草之镰、杀之意；同"芟"字时，有"草之皇荣"③ 之意。杂草对于庄稼是有害的，除草即是铲除祸害，以使农作物生长饱满，秋时才能五谷丰登。因此，衫应该隐含了祈盼五谷丰登之意。然而，我们还需注意到"衫"为女子穿着时，有"尊一之义"。④ 这在中国的传统文化背景下，同样是非常重要的女德之一。霞帔，亦属于"帔"，"霞帔，名始于晋矣，名义考、说文弘农谓裙，为帔玉篇在肩背也。今

① 刘熙. 释名：附音序、笔画索引 [M]. 北京：中华书局，2016：74.
② 许慎. 说文解字 [M]. 徐铉，等校. 上海：上海古籍出版社，2007：40.
③ 陆费逵，欧阳溥存，等编. 中华大字典 [M]. 北京：中华书局，1978：1825.
④ 陈元龙，撰. 格致镜原 [M] //景印文渊阁四库全书. 台北：台湾商务印书馆发行，1986：1031－206.

命妇衣外以织文一幅，前后如其衣长，中分而前两开之，在肩背之间，谓之霞帔，即古之帔也。事物原始唐制，士庶女子在室搭披帛，出嫁披帔子，以别出处之意"[①]。可见，霞帔除了被恩赐才可佩戴之外，作为出嫁的服饰有提醒已婚女子与本家分离之意。这恰好也与"衫"的"尊一"之意相吻合，大概是暗示女子婚后应与本家分离，专心为人妇之德。同时，作为皇后的霞帔，上面的龙纹也有权势至高和应变国事的指涉，应该可以暗合"衫"的"五谷丰登"之意。因此，人物画中该服饰图符的象征意义可以阐释为：权势至高的女性以尊一之德祈盼国家五谷丰登。除皇后、皇妃的大衫霞帔之外，命妇及一般士庶妇女所服大衫霞帔，则可以简单阐释为：与本家分离，专心为妇之德。

表 2 - 4　服饰图符 A04 提取结果

服饰图符（A04）：大衫霞帔	
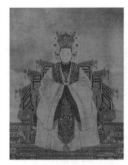	**外观样式**：对襟大袖连身衣衫，明黄色，两肩至前身绘有深蓝色、饰行龙纹的长帔，内里可见红色饰龙纹的圆领大袖袍服
	所属人物：明代皇后
	所在场景：一般礼仪场合所穿着的服饰
图像出处：《孝端显皇后坐像》，台北故宫博物院藏	**象征意义**：权势至高的女性以尊一之德祈盼国家五谷丰登

二、清代帝后人物画中的服饰图符

清代皇室对于绘画十分重视，不但招募了许多士流画家，还有一些西方传教士画家被宫廷供奉，这就使得宫廷肖像画同其他画科一样发达，在继承前代宫廷肖像画细致写实风格的基础之上亦形成了宫廷写真肖像画的新风。在此背景下，有数量较多的清代帝后肖像传世，且画中呈现出的服饰类别更加细致，这就更需要我们分析、提取出最具符号效力的服饰图符，以点概面地阐释清代帝后题材肖像画中服饰图符的意义与内涵。

A05 服饰图符提取自《胤禛朝服像》（如图 2 - 24），其外观样式为：冠饰，顶端绘有嵌珠的柱状装饰，上部有较厚一层红缨，下部黑色帽檐上仰。通过图像

[①]　陈元龙，撰. 格致镜原［M］//景印文渊阁四库全书. 台北：台湾商务印书馆发行，1986：1031－210.

的视觉比对也能够确认该服饰图符与故宫博物院藏"清代皇帝的冬季朝冠"[①] 实物相同（如图 2 - 25）。《清史稿》中记载："皇帝朝冠，冬用薰貂，十一月朔至上元用黑狐。上缀朱纬。顶三层，贯东珠各一，皆承以金龙四，饰东珠如其数，上衔大珍珠一。夏织玉草或藤竹丝为之，缘石青片金二层，里用红片金或红纱。上缀朱纬，前缀金佛，饰东珠十五。"[②] 这段关于清代皇帝朝冠的文献描述明确提到冠顶分为三层，装饰有东珠和珍珠，并缀有朱纬，与我们从画中所提取的服饰图符完全相同。同时还指出，此类冠饰如有貂、狐等材质便是用于冬季，若是由玉草、藤竹丝制成的二层者则用于夏季。我们判断一幅画中服饰图符的指涉对象时，关注点应该在冠顶，符合此类条件的指涉对象就是皇帝。而判断它所指涉的季节时，关注点应该在冠身的材质及造型。分析至此，可以确定该服饰图符的符号称谓就是皇帝朝冠，其符号符码是：清代皇帝冬季参加朝祀典礼等活动时所戴的首服。

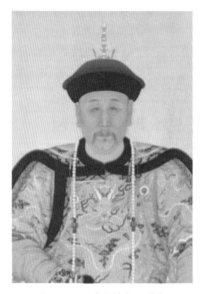

图 2 - 24 　《胤禛朝服像》
故宫博物院藏

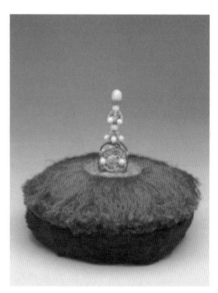

图 2 - 25 　朝冠实物
故宫博物院藏

该服饰图符的动力对象和符号符码所提供的阐释信息较为清晰，"朝""祀""清代""皇帝"等文本词语，以及该服饰图符本身的造型特征都可以成为释义的关键。关于"朝"，《礼记》记载："天子无事与诸侯相见曰朝。"[③] 陈澔又将其中

①　故宫博物院数字文物库 [EB/OL]. https：//digicol. dpm. org. cn/

②　赵尔巽，等撰. 清史稿（卷一百三·志七十八）[M]. 北京：中华书局，1976：3034.

③　戴圣，编. 礼记 [M]. [元] 陈澔，注. 金晓东，校点. 上海：上海古籍出版社，2016：145.

"无事"二字注释为"无死丧寇戎之事也"。① 天子与臣子班朝治军，莅官行法，使天下无死丧寇戎之事，就是国家最大的安宁。而天子诸多祭祀活动的根本目的，则是祈愿天下太平、风调雨顺。清代皇帝都是满族，将"清代皇帝"阐释为"满族至高无上皇权的拥有者"应该是准确的，使符号阐释与民族相关。该服饰图符的上部造型特征为"笠帽"样式，尤其夏季使用的朝冠更符合笠帽的特征。在汉族的服饰系统中，笠帽是庶民至文人士大夫阶层的服饰，多用来遮日避雨。而在北方少数民族地区，它还可以作为游牧民族的礼冠，尤其在金元时期，北方游牧民族的贵族男子都戴笠帽。清代满族作为金代女真人的延续，传承了这种首服的特征，并将其作为一种正式的礼仪、公务用首服，可见其中隐含了浓郁的民族情结。综上所述，该服饰图符的内在涵义可以阐释为：满族至高无上的皇权拥有者祈盼天下大治，无死、丧、寇、戎之事。

表 2 - 5　服饰图符 A05 提取结果

服饰图符（A05）：皇帝朝冠	
	外观样式：冠饰，顶端绘有嵌珠的柱状装饰，上部有较厚一层红缨，下部黑色帽檐上仰
	所属人物：清代皇帝
	所在场景：清代皇帝冬季参加朝祀典礼等活动时所戴的首服
图像出处：《胤禛朝服像》，故宫博物院藏	**象征意义**：满族至高无上的皇权拥有者祈盼天下大治，无死、丧、寇、戎之事

A06 服饰图符提取自《胤禛朝服像》（如图 2 - 26），其符号陈述为：圆领右衽袍服，短披肩，挂珠串，黄色袍身，两肩与前胸绘有盘龙纹，石青色马蹄状袖口，袍裙部分绘有大小不等的各类龙纹，边缘皆绘有裘皮。通过图像特征的分析比对，可以发现该服饰图符与故宫博物院藏清代康熙年间的"明黄色彩云金龙纹妆花缎男皮朝袍"② 基本相同（如图 2 - 27）。《清史稿》记载："（皇帝）朝服，色用明黄，惟祀天用蓝，朝日用红，夕月用月白。披领及袖皆石青，缘用片金，冬加海龙缘。绣文两肩，前、后正龙各一，腰帷行龙五，衽正龙一，襞积前、后团龙各九，裳正龙二、行龙四，披领行龙二，袖端正龙各一。列十二章，日、月、星、辰、山、

① 戴圣，编. 礼记 [M]. 陈澔，注. 金晓东，校点. 上海：上海古籍出版社，2016：145.

② 故宫博物院数字文物库 [EB/OL]. https：//digicol. dpm. org. cn/

龙、华、虫、黼黻在衣，宗彝、藻火、粉米在裳，间以五色云。下幅八宝平水。十一月朔至上元，披领及裳俱表以紫貂，袖端薰貂。绣文两肩，前、后正龙各一，襞积行龙六。列十二章，俱在衣，间以五色云。"① 以文献对照图像符号和外观样式，可以总结出三个方面的造型经验：第一，我们可以通过文献考证该服饰图符即为"朝服"，且冬季朝服与夏季朝服的主要画面差异在于是否绘有裘皮缘边；第二，在画中朝服款式相同的情况下，蓝色服饰代表祭祀天，红色服饰代表祭祀朝日，月白色服饰代表祭祀夕月；第三，我们通过图文对比，能够更加清晰、准确地掌握该服饰图符所特有的色彩、图案、饰品等绘画细节。因此，当我们在人物画中看到该服饰图符时，就可以确定它的符号称谓是皇帝朝服，其所属人物和所在场景是：清代皇帝（冬季）参朝与祭祀活动时所穿的礼服。

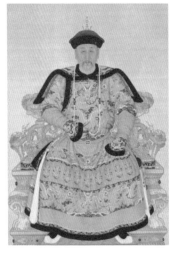

图 2 - 26　《胤禛朝服像》
故宫博物院藏

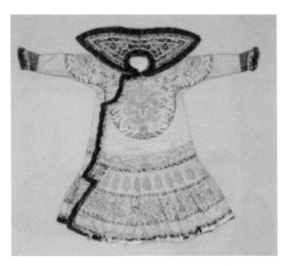

图 2 - 27　冬季朝服实物
故宫博物院藏

首先，从该服饰图符的符号称谓、所属人物和所在场景来看，文本阐释的核心信息在于"朝"和"祭祀"。"朝"乃"天子与臣子相见，班朝治军，分职莅官，谨守行法，使天下无死丧寇戎之事。天子祭天地，祭四方，祭山川，祭五祀，岁遍"②。祭祀是一种天地信仰和祖先信仰，通过祭祀活动来祈求神明和祖先的护佑。另外，从该服饰图符之图像符号的视觉特征来看，既有披领、马蹄袖等满族风格鲜明的服饰特征，也有黄色、龙纹等代表至尊地位的服饰元素，说明"满族"和"最高权力的统治者"必然也是该服饰图符的阐释项。综上所述，人

① 赵尔巽，等撰. 清史稿（卷一百三·志七十八）[M]. 北京：中华书局，1976：3049－3051.
② 戴圣，编. 礼记 [M]. 陈澔，注. 金晓东，校点. 上海：上海古籍出版社，2016：51.

物画中该服饰图符的象征意义可以阐释为：满族最高统治者有班朝治军、莅官行法，祭天地、四方、山川、五祀之权责。

表 2 - 6 服饰图符 A06 提取结果

服饰图符（A06）：皇帝朝服	
 图像出处：《胤禛朝服像》，故宫博物院藏	**外观样式**：圆领右衽袍服，短披肩，挂珠串，黄色袍身，两肩与前胸绘有盘龙纹，石青色马蹄状袖口，袍裙部分绘有大小不等的各类龙纹，边缘皆绘有裘皮
	所属人物：清代皇帝
	所在场景：清代皇帝冬季参加朝祀活动时所穿的礼服
	象征意义：满族最高统治者有班朝治军、莅官行法，祭天地、四方、山川、五祀之权责

清代描绘皇后身着礼服的肖像画主要有半身像和坐像两类。多数情况下，半身像中所绘服饰为吉服，全身坐像中所绘服饰为朝服，可以从皇后身份的朝服像的服饰细节中提取冠饰和袍服，作为清代皇后题材肖像画中重要的服饰图符。

A07 服饰图符提取自清代《孝仪纯皇后朝服像》（如图 2 - 28），其外观样式为：冠饰，金色顶饰分三层，绘有大小不一的凤鸟、珍珠与猫眼，上部为红缨满缀，下部为黑色裘皮帽檐上翻。《清史稿》中记载："皇后朝冠，冬用薰貂，夏以青绒为之，上缀朱纬。顶三层，贯东珠各一，皆承以金凤，饰东珠各三，珍珠各十七，上衔大东珠一。朱纬上周缀金凤七，饰东珠九，猫睛石一，珍珠二十一。……太皇太后、皇太后冠服诸制与皇后同。"[①] 这段文献所描述的清代皇后朝冠与该服饰图符基本一致，金凤、东珠等细节匹配，可以确定该服饰图符所再现的对象即是"皇后朝冠"。其中提到的"东珠"，实际上也属于珍珠一类，只不过所谓东珠者乃是河蚌所生，且产于东北地区的松花江下游和支流。所以，当我们在画中表现东珠时，还应该注意到东珠与珍珠在视觉形态上的差异，即通常情况下较大的东珠多为椭圆形或不规则圆形，鲜有正圆者，而画中珍珠则多是表现为正圆形的。《后汉书》中描述夫余国之物产，有"大珠

① 赵尔巽，等撰. 清史稿（卷一百三·志七十八）[M]. 北京：中华书局，1976：3038－3040.

如酸枣"的形容①，这能够说明东北地区产出的大颗东珠实物确实如此形状。另外，《钦定大清会典图》中所刻画的"皇后冬朝冠"②（如图2-29），也可以作为考证和参照的最佳图证。因此，当研赏者在人物画中看到该服饰图符时，就可以确定它的符号称谓是皇后朝冠，其所属人物和所在场景是：清代太皇太后、皇太后和皇后冬季参加祭祀或朝会等重要典礼活动时所戴的礼冠。

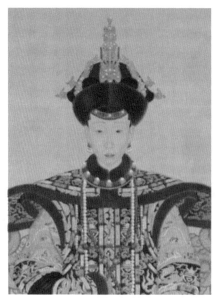

图2-28 《孝仪纯皇后朝服像》
故宫博物院藏

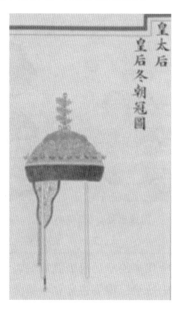

图2-29 《钦定大清会典图》
皇后冬朝冠图示

　　该服饰图符的符号称谓既然属于帝后"朝冠"之列，其内在的政治寓意与皇帝朝冠总体相同，但我们仍需注意到它的画面元素，较皇帝朝冠多出几个非常明显的"金凤"符码，这应该是该符号更加突出的阐释点。我们将"凤"的释义归纳为"见则天下大安宁"，表明古人对安定美好生活的向往之情。但是，当它作为画中皇后朝冠与皇帝朝冠最凸显的差别符码时，则有必要从女性的角度探讨它更加细致的内在涵义。"凤"的释义在中国传统文化中十分丰富，指传说中的神鸟，雄者为凤，雌者为凰，后来通称为凤或凤凰。在皇后的冠饰上强调原本代表雄性的凤，或许有将皇帝凌驾于皇后之上之意，形成尊崇皇权的阐释。《汉语大词典》中收录了"凤"的较全面的释义，其中不乏与婚姻中男女的伦理、道德有关者。《荀子·解蔽》："《诗》曰'凤凰秋秋，其翼若干，其声若箫。有凤有凰，

　　① 范晔. 后汉书（卷八十五）[M]. 李贤，等注. 北京：中华书局出版社，1965：2811.
　　② 昆冈，等编撰. 钦定大清会典图（卷五十八）[M]. 清光绪时期刊本：一页.

乐帝之心。'"① 此处所言"乐帝之心"之"乐"，可以解释为"快乐，欢乐"。这即是说，当见到凤凰之时，帝王的内心是欢愉的，那么皇后的朝冠上饰"金凤"应该也有取悦帝心的阐释。另外，《诗经》中还有"凤凰于飞，翙翙其羽"，凤、凰展翅齐飞时百鸟环绕其周围飞翔，鸟飞声与鸟鸣声相合，不仅可以隐喻帝后和睦相爱，也可以进一步隐喻为帝后和睦，使得更多的贤臣名士辅佐朝政。因此，当我们在清代人物画中看到这种凸显"金凤"符码的服饰图符时，人物画中该服饰图符的象征意义可以阐释为：拥有至高无上权力的满族女性尊崇皇权、取悦帝心，致使帝后和睦、贤臣辅佐，彰显出国泰民安的祥瑞气象。

表 2 - 7 服饰图符 A07 提取结果

服饰图符（A07）：皇后朝冠	
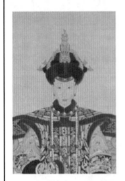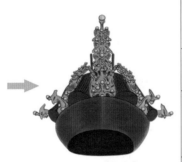**图像出处：**《孝仪纯皇后朝服像》，故宫博物院藏	**外观样式：**金色顶饰分三层，绘有大小不一的凤鸟、珍珠与猫眼，上部为红缨满缀，下部为黑色裘皮帽檐上翻
	所属人物：清代太皇太后、皇太后、清代皇后
	所在场景：清代太皇太后、皇太后和皇后冬季参加祭祀或朝会等重要典礼活动时所戴的礼冠
	象征意义：拥有至高无上权力的满族女性尊崇皇权、取悦帝心，致使帝后和睦、贤臣辅佐，彰显出国泰民安的祥瑞气象

A08 服饰图符提取自《孝仪纯皇后朝服像》（如图 2 - 30），其外观样式为：圆领袍服，短披领，饰珠串，蓝色对襟无袖长褂，明黄色袍服，蓝色马蹄形袖口，绘有龙、祥云、火焰、山崖、海水等图案。通过视觉对比发现，该服饰图符与《钦定大清会典图》中"皇太后、皇后之朝褂与朝袍"② 的搭配基本一致（如图 2 - 31、2 - 32）。《清史稿》记载："（皇后）朝褂之制三，皆石青色，片金缘：一，绣文前后立龙各二，下通襞积，四层相间，上为正龙各四，下为万福万寿文。一，绣文前后正龙各一，腰帷行龙四，中有襞积。下幅行龙八。一，绣文前后立龙各二，中无襞积。下幅八宝平水。皆垂明黄绦，其饰珠宝惟宜。朝袍之制

① 罗竹风，主编. 汉语大词典（第八卷）[M]. 上海：上海辞书出版社，1991：1054.
② 昆冈，等编撰. 钦定大清会典图（卷五十八、卷五十九）[M]. 清光绪时期刊本：十一页，七页.

三，皆明黄色：一，披领及袖皆石青，片金缘，
冬加貂缘，肩上下袭朝褂处亦加缘。绣文金龙
九，间以五色云。中有襞积。下幅八宝平水。披
领行龙二，袖端正龙各一，袖相接处行龙各二。
一，披领及袖皆石青，夏用片金缘，冬用片云加
海龙缘，肩上下袭朝褂处亦加缘。绣文前后正龙
各一，两肩行龙各一，腰帷行龙四。中有襞积。
下幅行龙八。一，领袖片金加海龙缘，夏片金
缘。中无襞积。裾后开。馀俱如貂缘朝袍之制。
领后垂明黄绦，饰珠宝惟宜。"[①] 由此可见，画
中该服饰图符属于皇太后、皇后之冬季朝褂和朝
服的套装搭配，且是文献中的第三种朝褂和第一
种朝袍，其上具体的图案细节即如《清史稿》中
所述。至此，当研赏者在清代人物画中看到该服
饰图符时，就可以确定它的符号称谓是朝褂和朝
袍，其所属人物和所在场景是：清代皇太后、皇
后冬季参加祭祀、朝会等重要活动时所穿的礼服
套装。

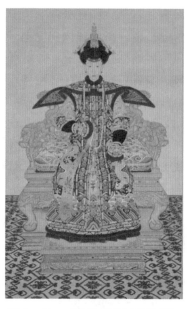

图 2 - 30 《孝仪纯皇后朝服像》
故宫博物院藏

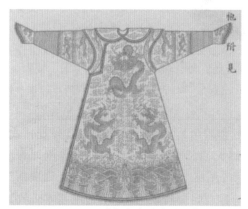

图 2 - 31 《钦定大清会典图》
朝服图示

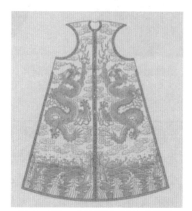

图 2 - 32 《钦定大清会典图》
朝服图示

　　该服饰图符蕴涵多个可以阐释的符码，例如：画中极具满族造型特色的"马
蹄袖"和"披领"，龙、祥云、山崖、海水等丰富的图案，以及符号称谓、所属

①　赵尔巽，等撰. 清史稿（卷一百三·志七十八）［M］. 北京：中华书局出版社，1976：3038－
3039.

人物和所在场景中"褂""袍""朝""祀"等文字。首先，长期在北方寒地的渔猎生活给满族人民留下了深刻的文化印记，御寒、防护等功能需求促进了"马蹄袖"和"披领"等服饰细节的生成。可以说，该服饰图符中"马蹄袖"和"披领"等符码承载了满族的民族文化和民族情感。其次，龙的图案既有兴云作雨、润泽天下的寓意，作"立龙"如"龙升"时，又有"飞黄腾达"之意[1]，同时还可以暗指"人君"；祥云即是寓意吉祥；"山崖"和"海水"的图案被合称为"海水江崖"纹，寓意福山寿海、一统江山。最后，"褂"和"袍"皆是北方人民对服饰的称谓，带有北方民族的文化倾向；"朝"和"祀"是指班朝治军、莅官行法、祭天地四方山川五祀，但作为皇室的后宫女主，通常情况下都是重大节日和朝祀活动的主要参与者，参朝和陪祀的情况较多，听朝的情况较少，相当于辅佐帝王朝祀。综上所述，人物画中该服饰图符的象征意义可以阐释为：满族最高统治者的正配有润泽天下之德，有辅佐帝王班朝、行法、祭祀之责，有使国运飞黄腾达之愿。

表 2 - 8　服饰图符 A08 提取结果

服饰图符（A08）：朝褂和朝袍	
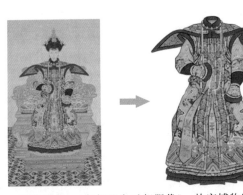 图像出处：《孝仪纯皇后朝服像》，故宫博物院藏	**外观样式：**圆领袍服，短披领，饰珠串，蓝色对襟无袖长褂，明黄色袍服，蓝色马蹄形袖口，绘有龙、祥云、火焰、山崖、海水等图案
	所属人物：清代皇太后、清代皇后
	所在场景：清代皇太后、皇后冬季参加祭祀、朝会等重要活动时所穿的礼服套装
	象征意义：满族最高统治者的正配有润泽天下之德，有辅佐帝王班朝、行法、祭祀之责，有使国运飞黄腾达之愿

三、明代官员人物画中的服饰图符

明代人物画中官员题材的服饰图符样式繁多，对于画中官员服饰图符之符号称谓、所属人物和所在场景的辨别及其内在象征意义的阐释，不仅有助于我们对

① 罗竹风，主编. 汉语大词典（第八卷）[M]. 上海：上海辞书出版社，1991：1461.

明代人物画的深度赏析，更对历史题材人物画的当代创作起到关键的文化支撑作用。通过肖像画中官员题材的服饰程式分析，我们可以从明代官员题材的肖像画中提取出3个造型各异的官帽类服饰图符及2种官服类服饰图符。

图 2 - 33 　《监察官像》
佛利尔美术馆藏

图 2 - 34 　《三才图会》
乌纱帽图示

　　B01 服饰图符提取自佛利尔美术馆藏的明代《监察官像》（如图 2 - 33），其符号陈述为：双阶圆顶黑色纱帽，前低后高，帽后左右两侧有水平展开的圆角翼状造型。通过几点关键的画面细节比对，我们能够发现该服饰图符的视觉特征与《三才图会》中的"乌纱帽"①十分相似（如图 2 - 34）。以"乌纱帽"作为关键词，查找文献可知："明代乌纱帽以漆纱做成，两边展脚翅端钝圆，可拆卸；圆顶，帽体前低后高，帽内常用网巾束发。"②以文献对比图像，证明该服饰图符为乌纱帽无误。《明史》中记载："文武官常服。洪武三年定，凡常朝视事，以乌纱帽、团领衫、束带为公服。"③这进一步说明，自明洪武三年之后，乌纱帽便成为文武官员常朝时所戴的官帽，具有特定的身份象征。需要注意的还有一点，《明史》记载："其视牲、朝日夕月、耕藉、祭历代帝王，独锦衣卫堂上官，大红蟒衣，飞鱼，乌纱帽，鸾带，佩绣春刀。"④这段文献表明，乌纱帽还属于在文武百官参与祭祀活动时锦衣卫堂上官之祭服冠。至此，当我们在画中看到这种圆角展翅的服饰图符时，就可以确认它的符号称谓是乌纱帽，其所属人物和所在场景是：明代文武官员之常服冠、锦衣卫堂上官之祭服冠。

　　① ［明］王圻，王思义，编集. 三才图会（中）［M］. 影印本. 上海：上海古籍出版社，1988：1524.
　　② 徐静，主编. 中国服饰史［M］. 上海：东华大学出版社，2010：120－121.
　　③ ［清］张廷玉，等. 明史（卷六十七·志第四十三）［M］. 北京：中华书局，1974：1637.
　　④ ［清］张廷玉，等. 明史（卷六十七·志第四十三）［M］. 北京：中华书局，1974：1635－1636.

在该服饰图符的关联符码中，符号称谓以及平直圆角的展翅都可以作为符号阐释的切入点。"乌，孝鸟也。"按《小尔雅·广乌》，纯黑而反哺者谓之。"黑色曰乌。安也。"[①] 纱，绢之轻细者，经纬稀疏而轻薄的织物。乌纱帽即是指黑纱制成的官帽，因明代定其为文武官员常礼服之冠，从而借指官位或官员。另外，明代汤显祖《南柯记·卧辙》曰："白头纱帽保平安，职掌批行和带管，有的钱钻。"[②] 从这些"乌纱"的释义当中，我们可以获取如下几点信息：第一，通常指代黑色的"乌"还有"孝"和"反哺"的之义，此处我们可以理解成做官之前受国家栽培，做官之后要反哺国家；第二，纱之经纬稀疏可见，可以指向是非、好坏分明；第三，帝王将纱帽赐予官员，既有授予官位的象征，也有要求官员辅助帝王保一方平安的暗喻。此外，从图像分析的角度来看，该服饰图符平直圆角的展脚，方中有圆，平直且宽，恰是儒家要求的规矩准绳。综上所述，人物画中该服饰图符的象征意义可以阐释为：为官者以自身之才华辅助君王治理国家，能够明辨是非，遵守规矩准绳，保一方平安。

表 2 - 9 服饰图符 B01 提取结果

服饰图符（B01）：乌纱帽	
图像出处：《监察官像》，佛利尔美术馆藏	**外观样式**：双阶圆顶黑色纱帽，前低后高，帽后左右两侧有水平展开的圆角翼状造型
	所属人物：明代文武官员
	所在场景：明代文武官员参加常朝视事、锦衣卫堂上官参加祭祀活动所戴首服
	象征意义：为官者以自身之才华辅助君王治理国家，能够明辨是非，遵守规矩准绳，保一方平安

B02 的服饰图符提取自明代所绘的《陆昶像》（如图 2 - 35），其外观样式为：二阶式黑色冠帽，上宽下窄的倒梯形，前低后高，帽后两侧有水平展开的矩形展脚，展脚末端弯曲上翘。通过画面关键细节的比对，我们发现该服饰图符的视觉特征与《三才图会》中的"幞头"[③] 十分相似（如图 2 - 36）。幞头并

① 陆费逵，欧阳溥存，等编. 中华大字典 [M]. 北京：中华书局，1978：918.

② 罗竹风，主编. 汉语大词典（第八卷）[M]. 上海：上海辞书出版社，1991：757.

③ 王圻，王思義，编集. 三才图会（中）[M]. 影印本. 上海：上海古籍出版社，1988：1524.

非明代初创的首服，它是在东汉幅巾的基础之上一步步演变而成的官帽式样。幞头之制从产生起，"历经北周、隋、唐、五代、宋、辽、金、元、明各代，延绵了一千多年，进入清代则被废弃"[①]。幞头两侧的展脚在演变历程中呈现出明显的时代化特征。发展至明代，其后两侧的展脚在平如直尺的基础上又稍微弯曲其末端，形成了易于辨识的时代符码。《明史》记载："文武官员公服。幞头：漆、纱二等，展脚长一尺二寸；杂职官幞头，垂带，后复令展角，不用垂带，与入流官同。"[②] 这段文献证明幞头在明代成为官员专属的公服官帽之后，便不再允许民间的百姓随便佩戴了。因此，当我们在人物画中看到这种服饰图符时，就可以判断它的符号称谓是幞头，其所属人物和所在场景是：明代文武官员之公服官帽。

图 2 - 35　《陆昶像》
南京博物院藏

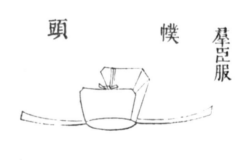

图 2 - 36　《三才图会》
幞头图示

　　明代幞头两侧的展脚与宋代极为相似，关于宋代幞头两侧平直的展脚，有学者指出，"宋代使用这种幞头是为了防止官员上朝交头接耳，官员戴这种首服时，必须身首端直，稍有懈怠，就会从两个翘脚上反映出来"[③]。这即是说，官员戴上这种首服，时刻提醒自己要正直自身。既然明代幞头两侧展脚与其相近，那么二者的内在涵义应该也是相同的。平、直，抑或说是平直，可见于《孟子·离娄

① 高春明. 中国历代服饰艺术 ［M］. 北京：中国青年出版社，2009：70—71.
② 张廷玉，等. 明史（卷六十七·志第四十三）［M］. 北京：中华书局，1974：1636.
③ 徐静，主编. 中国服饰史 ［M］. 上海：东华大学出版社，2010：95.

上》："圣人既竭目力焉，继之以规矩准绳，以为方员平直，不可胜用也。"① 由此可知，可知"规矩准绳"对应的是"方员平直"，"平直"由"准绳"而生。平直与规矩、准绳、方员（圆）、六律、五音等一样，都是为了实现儒家"仁爱"的美善道理。这一哲理刚好阐释了该服饰图符的造型特征，直线形的轮廓和末端向上的曲线，皆是"方员平直"的着力点。因此，人物画中该服饰图符的象征意义可以阐释为：官员坚守儒家"方员平直"的品德，施行仁爱天下之政。

表 2 - 10　服饰图符 B02 提取结果

服饰图符（B02）：幞头	
	外观样式：二阶式黑色冠帽，上宽下窄的倒梯形，前低后高，帽后两侧有水平展开的矩形展脚，展脚末端弯曲上翘
	所属人物：明代文武官员
	所在场景：明代文武官员公务场合所戴官帽
	象征意义：官员坚守儒家"方员平直"的品德，施行仁爱天下之政

图像出处：《陆昶像》，南京博物院藏

B03 服饰图符提取自明代《杨洪像》（如图 2 - 37），其外观样式为：矩形冠饰，横插帽簪，两侧垂护耳，帽身上部有七道垂线，额前绘花纹与四道弯曲支撑的红绒装饰。该服饰图符的视觉特征与《三才图会》中"笼巾"加"七梁冠"②的组合一致（如图 2 - 38）。该服饰图符是由笼巾和梁冠组合而成，这种首服制式更早可见于宋代官员的朝服体系。在宋代官员的朝服体系中，进贤冠上有银地涂金的冠梁，宋初分五梁、三梁、二梁；至元丰及政和后分为七梁、六梁、五梁、四梁、三梁、二梁以及在七梁冠上加貂蝉笼巾这七等，其中以七梁冠加貂蝉笼巾者等级最高。"貂蝉笼巾即笼巾，用藤丝织成，外涂以漆，其形方正，左右有用细藤丝编成像蝉翼般的二片，饰以银，前有银花，上缀以黄金附蝉，后改为玳瑁附蝉，左右各为三小蝉，并有玉鼻在左旁插以豹尾，所以叫作貂蝉笼巾。"③ 七梁进贤冠上加貂蝉笼巾是宋代职位最高的官员首服，用于祭祀及大朝会上，而明代则继续沿用这种梁冠服制，并对其做出更加细化的修改。《明史》记载："文武官朝服。洪武二十六年定，凡大祀、庆成、正旦、冬至、圣节及颁诏、开读、进

① 孟子. 孟子注释（下册）[M]. 杨伯峻，译注. 北京：中华书局，1960：162.
② 王圻，王思义，编集. 三才图会（中）影印本 [M]. 上海：上海古籍出版社，1988：1524.
③ 徐静，主编. 中国服饰史 [M]. 上海：东华大学出版社，2010：94.

表、传制，俱用梁冠……一品至九品，以冠上梁数为差。……侯七梁，笼巾貂蝉，立笔四折，四柱，香草四段，前后金蝉。伯七梁，笼巾貂蝉，立笔二折，四柱，香草二段，前后玳瑁蝉。"① 根据这段文献描述不难发现，该服饰图符不但满足七梁冠配笼巾貂蝉，还符合"立笔四折"②、"香草四段"③，以及前后金蝉的特征，可以确定它属于明代侯爵的朝服冠。至此，当我们在人物画中见到该服饰图符时，就可以判断它的符号称谓是七梁冠加笼巾貂蝉，其所属人物和所在场景是：明代侯爵之朝服冠和祭服冠。

图 2 - 37　《杨洪像》
弗利尔美术馆藏

图 2 - 38　《三才图会》
笼巾图示

该服饰图符的视觉造型近似矩形，边角分明，能够彰显正直、规矩之意。另外，它的符号称谓、所属人物和所在场景提供了多个重要信息，如"七梁""笼巾""貂蝉"等都可以丰富我们的阐释。"七梁""侯爵"等信息说明该服饰图符属于位高权重者。"梁，水桥也、冠上横脊也、丽屋栋也。"④ 我们可以理解为梁是一种承受外力的存在，能够起到支撑的作用，是建造房屋或桥的大材。当梁与栋合为"栋梁"时，也常用来比喻负担国家重大责任的人。"貂，鼠属。大而黄黑，出胡丁零国。"⑤ 貂毛"色泽纯亮而不昭彰，有光而不耀、武而不显之意。

① 张廷玉，等. 明史（卷六十七·志第四十三）[M]. 北京：中华书局，1974：1634.
② 立笔四折即冠顶饰物的支撑弯曲四个回路。
③ 笼巾貂蝉左上方侧面饰物。
④ 陆费逵，欧阳溥存，等编. 中华大字典 [M]. 北京：中华书局，1978：1172.
⑤ 许慎. 说文解字 [M]. [宋] 徐铉，等校. 上海：上海古籍出版社，2007：473.

蝉，以旁鸣者"①，居高饮露、唯食洁物、无口而鸣、清虚识辨，有高洁、顺时、谦卑自养之德。并且能在（君主）旁鸣（进言）者，也必是权柄重臣。貂与蝉，皆指古代为臣者应该具有高尚的操守品德。笼巾之"笼"，除了表示围拢、固定头发之外，也作"竹名"或"竹器"。② 竹，在我国自古便有高洁、正直等品格，也常用来寓意德性高尚的君子。因此，人物画中该服饰图符的象征意义可以阐释为：担负国家大任的重臣，具有光而不耀、武而不显、高洁正直、谦卑自养的高尚品格。

表 2 - 11　服饰图符 B03 提取结果

服饰图符（B03）：七梁冠加笼巾貂蝉	
图像出处：《杨洪像》，佛利尔美术馆藏	**外观样式：**矩形冠饰，横插帽簪，两侧垂护耳，帽身上部有七道垂线，额前绘花纹与四道弯曲支撑的红绒装饰
	所属人物：明代侯爵
	所在场景：明代侯爵之朝服冠和祭服冠，即朝会与祭祀活动时佩戴
	象征意义：担负国家大任的重臣，具有光而不耀、武而不显、高洁正直、谦卑自养的高尚品格

B04 服饰图符提取自佛利尔美术馆藏的明代《监察官像》（如图 2 - 39），其外观样式为：圆领右衽袍服，红色衣身，正面有中线，前胸绘方形图案组合，腰间束带，敛口大袖，两侧开裾。经过视觉对比发现，该服饰图符的造型、结构特征与《三才图会》中群臣之"盘领衣"③ 大体相同（如图 2 - 40），差异之处主要在于前身的图案。明代盘领衣是由唐宋圆领袍衫发展而来，多为"高圆领的缺胯样式，衣袖宽大，前胸后背缝缀补子，所以明代官服也叫"补服"。"④《明史》记载："文武官员公服。洪武二十六年定。每日早晚朝奏事及侍班、谢恩、见辞则服之。在外文武官，每日公座服之。其制，盘领右衽袍，用纻丝或纱罗绢，袖宽三尺。一品至四品，绯袍；五品至七品，青袍；八品九

① 许慎. 说文解字 [M]. 徐铉，等校. 上海：上海古籍出版社，2007：671.
② 陆费逵，欧阳溥存，等编. 中华大字典 [M]. 北京：中华书局，1978：1815.
③ 王圻，王思義，编集. 三才图会（中）影印本 [M]. 上海：上海古籍出版社，1988：1524.
④ 徐静，主编. 中国服饰史 [M]. 上海：东华大学出版社，2010：119.

品，绿袍；未入流杂职官，袍、笏、带与八品以下同。"① "文武官常服。洪武
三年定，凡常朝视事，以乌纱帽、团领衫、束带为公服。"② "二十三年定制，
文官衣自领至裔，去地一寸，袖长过手，复回至肘。公、侯、驸马与文官同。
武官去地五寸，袖长过手七寸。二十四年定，公、侯、驸马、伯服，绣麒麟、
白泽。文官一品仙鹤，二品锦鸡，三品孔雀，四品云雁，五品白鹇，六品鹭
鸶，七品𪁢𪃹，八品黄鹂，九品鹌鹑；杂职练鹊；风宪官獬豸。武官一品、二
品狮子，三品、四品虎豹，五品熊罴，六品、七品彪，八品犀牛，九品海
马。"③ 这几段文献都是与明代群臣之公服有关的记载，不但明确说明袍服补子
上各种图案所对应的官阶，还说明"早晚朝"及"公座"时所穿的盘领右衽袍
皆属于公服。"常朝视事"的团领衫也属于公服，二者之间的区别主要在于袖
子的造型。明代盘领右衽袍的袖宽三尺，是平行展开至袖口的；而团领衫的袖
下沿则是弧线造型的，由宽逐渐变窄，收至袖口处。从该服饰图符的服色来
看，属于一品至四品的高官。前胸所绣神兽的独角、狮头、羊须、无鳞等特
征，说明它是白泽，属于公、侯、驸马、伯的补子。至此，我们研判人物画中
该服饰图符的符号称谓是盘领衣、团领衫，而其所属人物和所在场景是：明代
公、侯、驸马、伯常朝视事所穿公服。

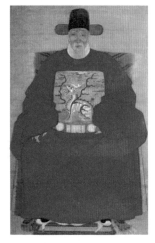

图 2-39 《监察官像》
佛利尔美术馆藏

图 2-40 《三才图会》
盘衣领图示

　　该服饰图符的视觉图像中，最醒目之处在于身前的"补子"，以及上面的

① 张廷玉，等. 明史（卷六十七·志第四十三）[M]. 北京：中华书局，1974：1636.
② 张廷玉，等. 明史（卷六十七·志第四十三）[M]. 北京：中华书局，1974：1637.
③ 张廷玉，等. 明史（卷六十七·志第四十三）[M]. 北京：中华书局，1974：1637-1638.

"白泽"图案。"白泽，东望山有泽兽者，一名曰白泽，能言语，王者有德，明照幽远则至，昔皇帝巡狩至东海，此兽有言，为时除害。"① 由此可见，白泽是古代传说中的吉祥之兽，隐含"有德""明照""进言""除害"之正义。此外，该服饰图符的符号称谓、所属人物和所在场景所提供的信息中，"盘""团""朝""公"等为主要者。"盘，本为承水器，又有乐、辟、大石、凡物象之纡曲者、涅槃等诸多释义。"② 盘领衣中的"盘"，取义"凡物象之纡曲者"，说明衣服的领口造型是弯曲的，但因其取"纡曲"之义，则又可以引申出"屈尊降贵"之意。"团，圆也，圆物也，握领也，又有通'专'等说。"③ 团领衫之"团"取义"圆"，是说该衣衫的领口造型是圆的，与"盘"异曲同工。"公，平分也，又有无私、平、方、正、事、君、犹官、公门等诸多释义。"④ 做公服时，即出入公门时所服之衣，但同时也必然隐含"无私""平""正"等含义。因此，该服饰图符如抛开视觉图像中的补子图案来看，可以阐释为：官员于公门处理政事需屈尊降贵、平正无私、严于律己。如具体针对该服饰图符则阐释为：明代高官显爵者有明察幽远、进言除恶、平正无私的执政权责。

表 2 - 12 服饰图符 B04 提取结果：

服饰图符（B04）：盘领衣、团领衫	
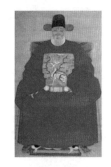**图像出处：**《监察官像》，佛利尔美术馆藏	**外观样式：**圆领右衽袍服，红色衣身，正面有中线，前胸绘方形图案组合，腰间束带，敛口大袖，两侧开裾
	所属人物：明代公、侯、驸马、伯
	所在场景：常朝视事所穿公服
	象征意义：明代高官显爵者有明察幽远、进言除恶、平正无私的执政权责

B05 服饰图符提取自佛利尔美术馆藏的《杨洪像》（如图 2 - 41），其外观样式为：上衣交领右衽，裙裳有垂直拼接，衣、裳皆红色，蓝色缘边，配红色蔽膝，白色腰带，左右两侧悬玉饰。该服饰图符与《三才图会》中青衣、裙、

① 王圻，王思义，编集. 三才图会（下）：影印本 [M]. 上海：上海古籍出版社，1988：2223.

② 陆费逵，欧阳溥存，等编. 中华大字典 [M]. 北京：中华书局，1978：1598.

③ 陆费逵，欧阳溥存，等编. 中华大字典 [M]. 北京：中华书局，1978：292.

④ 陆费逵，欧阳溥存，等编. 中华大字典 [M]. 北京：中华书局，1978：97—98.

中单、蔽膝的穿着组合完全相同（如图 2-42、2-43），属于明代官员的朝服制式。《明史》记载："文武官朝服。洪武二十六年定，凡大祀、庆成、正旦、冬至、圣节及颁诏、开读、进表、传制，俱用梁冠，赤罗衣，白纱中单，青饰领缘，赤罗裳，青缘，赤罗蔽膝，大带赤、白二色绢，革带，佩绶，白袜黑履。"① "嘉靖八年更定朝服之制。梁冠如旧式，上衣赤罗青缘，长过腰指七寸，毋掩下裳。中单白纱青缘。下裳七幅，前三后四，每幅三襞积，赤罗青缘。蔽膝缀革带。绶，各从品级花样。"② 以此对照外观样式，再通过服饰的组成部件以及色彩搭配，可以研判该服饰图符再现的是明代文武官员之朝服。这里我们需要强调一点，该结论必须建立在特定服色搭配的基础之上方可成立，即"赤罗青缘"。因为上衣下裳与蔽膝组合穿着的服制古已有之，不能仅仅以此作为判断该服饰图符就是明代官员朝服的唯一依据。至此，我们在画中见到这种上衣下裳、佩戴蔽膝且"赤罗青缘"的服饰图符时，可以辨识它的符号称谓是朝服，其所属人物和所在场景是：明代文武官员朝祀所穿礼服套装。

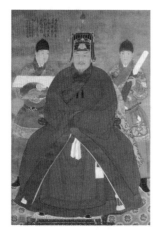 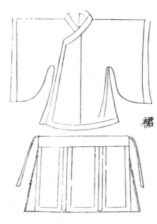 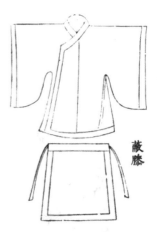

图 2-41 《杨洪像》　　　图 2-42 《三才图会》　　　图 2-43 《三才图会》
佛利尔美术馆藏　　　　　　朝裙图示　　　　　　　　　蔽膝图示

　　该服饰图符的解释点主要在于它的所属人物和所在场景，即"朝""祀"。基于受者为"文武官员"，"朝""祀"相对的应该是参朝、陪祀。同时，该服饰图符视觉图像中的明显特征在于服饰配色，即《明史》中归纳的"赤罗青缘"。③ "赤，南方色也。从大，从火。"④ "青，东方色也。木生火，从生、丹。丹青之

① 张廷玉，等. 明史（卷六十七·志第四十三）[M]. 北京：中华书局，1974：1634.
② 张廷玉，等. 明史（卷六十七·志第四十三）[M]. 北京：中华书局，1974：1635.
③ 张廷玉，等. 明史（卷六十七·志第四十三）[M]. 北京：中华书局，1974：1635.
④ 许慎. 说文解字 [M]. 徐铉，等校. 上海：上海古籍出版社，2007：507.

信，言象然。"① 由此可见，这两种色首先都与"火"相关，且相生。"火"于政务之时，有"光明磊落"之意，这在前面谈论"十二章"时提到过。其次，"青"所关联的"丹青之信"，一方面可以引申为必然、不渝之意，即讲求诚信；另一方面也可以比喻受者"业绩昭著"。因此，人物画中该服饰图符的象征意义可以阐释为：明代文武官员谨守光明磊落、诚信不渝之德，有昭著之功绩，有参朝陪祀之责。

表 2 - 13　服饰图符 B05 提取结果

服饰图符（B05）：朝服	
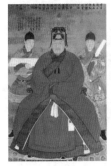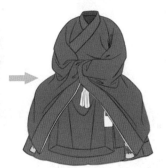 **图像出处：**《杨洪像》，佛利尔美术馆藏	**外观样式：**上衣交领右衽，裙裳有垂直拼接，衣、裳皆红色，蓝色缘边，配红色蔽膝，白色腰带，左右两侧悬玉饰
	所属人物：明代文武官员
	所在场景：明代文武官员朝祀所穿礼服套装
	象征意义：明代文武官员谨守光明磊落、诚信不渝之德，有昭著之功绩，有参朝陪祀之责

四、清代官员人物画中的服饰图符

清代的林则徐、刘铭传、邓世昌、陈化成等诸多民族英雄，是历史题材人物画创作中的重要表现对象，因此关于清代人物画中官员题材服饰图符的提取与阐释也十分重要。

B06 服饰图符提取自佛利尔美术馆所藏清代《于成龙像》（如图 2 - 44），其外观样式为：三角形笠帽，顶饰红宝石，云纹金底座，嵌珍珠一颗，缀红缨。该服饰图符的图像特征与《钦定大清会典图》中描绘的官员"夏朝冠"②基本一致（如图 2 - 45）。清代宗室王公及文武大员之夏朝冠（或冬朝冠）的整体造型是基本相同的，辨别官员等级的关键符码就是冠上的顶子。这即是说，当服饰图符的整体特征与多个再现对象产生相似的关联性时，则要进一步精准地分析其信息符码，抓住关键的细节去考证。以该服饰图符为例，顶饰红宝石、云纹金底座、嵌一颗珍珠等信息符码，就是能够考证其准确所属人物和所在场景的关键细节。

① 许慎. 说文解字［M］.［宋］徐铉，等校. 上海：上海古籍出版社，2007：243.
② 昆冈，等编撰. 钦定大清会典图（卷六十四）［M］. 清光绪时期刊本：十二页.

《清史稿》记载："文一品朝冠，顶镂花金座，中饰东珠一，上衔红宝石。……武一品补服，前后绣麒麟。余皆如文一品。"① 这段文献中提及的几点关键信息皆与该服饰图符相吻合，依此能够确定该服饰图符所再现的对象是一品文武官员的夏朝冠。因此，当我们在清代人物画中看到此类特征的服饰图符时，就可以确定它的符号称谓是官员夏朝冠，其所属人物和所在场景是：清代文、武一品官员夏季参朝或陪祀时所戴礼冠。

图 2-44 《于成龙像》
佛利尔美术馆藏

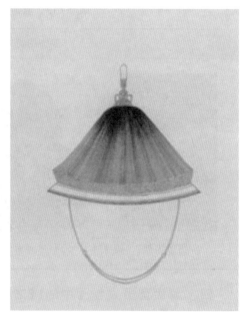

图 2-45 《钦定大清会典图》
官员夏朝冠图示

从该服饰图符的视觉图像、所属人物和所在场景来看，可以红宝石以及"参朝""陪祀"等信息为主要阐释点。该服饰图符以"参朝"和"陪祀"作为阐释的重点信息，可以归纳为"辅助君王治理天下，有保证天下安宁之责"。同时，我们还应该注意到该服饰图符的顶子采用了红宝石，它在整个人类文化的背景之下还有"品德高尚"②的象征。综上所述，人物画中该服饰图符的象征意义可以阐释为：清代品德高尚的官员能够辅助君王治理天下，有保证天下安宁之责。

① 赵尔巽，等撰. 清史稿（卷一百三·志七十八）[M]. 北京：中华书局，1976：3055.
② 田壮. 宝石的含义与象征 [J]. 广西市场与价格，1999（09）：34.

表 2-14　服饰图符 B06 提取结果

服饰图符（B06）：官员夏朝冠	
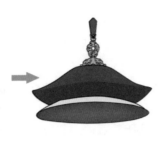 **图像出处：**《于成龙像》，佛利尔美术馆藏	**外观样式：** 三角形笠帽，顶饰红宝石，云纹金底座，嵌珍珠一颗，缀红缨
	所属人物： 清代文、武一品官员
	所在场景： 清代文、武一品官员夏季参朝或陪祀时所戴礼冠
	象征意义： 清代品德高尚的官员能够辅助君王治理天下，有保证天下安宁之责

此处需要补充的是，清代文武官员冬朝冠的顶子规格与夏朝冠相同，帽身为翻檐帽的样式。官帽顶子的规格在《清史稿·舆服志》中也多有记载，如："贝子朝冠，顶金龙二层，饰东珠六，上衔红宝石。……皆戴三眼孔雀翎。孔雀翎有三眼、双眼、单眼之分，遇裘均得戴用。"①"镇国公朝冠，顶金龙二层，饰东珠五，上衔红宝石。""辅国公朝冠，顶金龙二层，饰东珠四，上衔红宝石。""奉国将军朝冠，顶镂花金座，中饰小红宝石一，上衔蓝宝石。""民公朝冠，冬用薰貂，十一月朔至上元用青狐。顶镂花金座，中饰东珠四，上衔红宝石，夏顶制同。""文一品朝冠，顶镂花金座，中饰东珠一，上衔红宝石。""文二品朝冠，冬用薰貂，十一月至上元用貂尾，顶镂花金座，中饰小红宝石一，上衔镂花珊瑚""文三品朝冠，顶镂花金座，中饰小红宝石一，上衔蓝宝石。""文四品朝冠，顶镂花金座，中饰蓝宝石一，上衔青金石。""文五品朝冠，顶镂花金座，中饰小蓝宝石一，上衔水晶石。""文六品朝冠，顶镂花金座，中饰小蓝宝石一，上衔砗磲。""文七品朝冠，顶镂花金座，中饰小水晶一，上衔素金。""文八品朝冠，镂花阴文，金顶无饰。""文九品朝冠，镂花阳文，金顶。"②武官的朝冠顶子与同等级文官相同。因此，如果在画中看到或需要描绘此类服饰图符时，就应该根据顶子和花翎等细节研判其准确的所属人物和所在场景。

B07 服饰图符提取自佛利尔美术馆所藏的《弘明像》（如图 2-46），其外观样式为：黑色圆顶翻檐帽，顶饰圆形红宝石，缀红缨，裘皮质感。该服饰图符的视觉特征与《钦定大清会典图》中的"吉服冠"③形状相似（如图 2-47），应该

① 赵尔巽，等撰. 清史稿（卷一百三·志七十八）[M]. 北京：中华书局，1976：3045.

② 赵尔巽，等撰. 清史稿（卷一百三·志七十八）[M]. 北京：中华书局，1976：3046—3057.

③ 昆冈，等编撰. 钦定大清会典图（卷七十一）[M]. 清光绪时期刊本：一页.

属于清代吉服制度里的冠饰。清代宗室王公及文武大员的吉服冠外观整体造型一致，不同之处主要在于吉服冠上的顶子材质，它是厘定穿戴者身份的主要符码。《清史稿》记载："（亲王）吉服冠，冬用海龙、薰貂、紫貂惟其时。夏织玉草或藤竹丝为之。红纱绸里。青石片金缘。上缀朱纬。顶用红宝石，曾赐红绒结顶者，亦得用之。""（亲王世子）吉服冠、端罩、补服、朝服、蟒袍、朝珠皆与亲王同。""（郡王）吉服冠、端罩皆与亲王世子同。""（贝勒）吉服冠、端罩皆与郡王同。"[①] 由此可见，清代亲王、亲王世子、郡王、贝勒都戴同样规格的吉服冠。至此，当我们在人物画中遇到这种顶饰圆形宝石的翻檐帽时，可以确定它的符号称谓是官员冬吉服冠，其所属人物和所在场景依据红宝石研判为：清代亲王、亲王世子、郡王、贝勒等官员冬季嘉礼所戴冠帽。其余颜色宝石所对应的官阶可以参照《清史稿·舆服志》中的记载。

图 2 - 46 《弘明像》
佛利尔美术馆藏

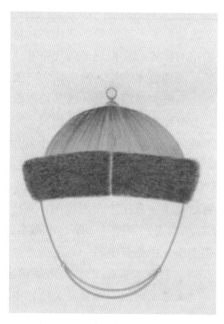

图 2 - 47 《钦定大清会典图》
吉服冠图示

该服饰图符的主要阐释符码是"吉"和"嘉"二字，以及顶子上的红宝石图像。清代以前，天子及臣子的祭服和朝服都归于吉服之列。清代之后，清代天子及臣子的祭服主要就是朝服，尤其是大祀、中祀皆用朝冠、朝服，清代天子与臣子只有在嘉礼的环节中，才服用所谓的"吉服冠"和"吉服"。清代吉服的庄严

① 赵尔巽，等撰. 清史稿（卷一百三·志七十八）[M]. 北京：中华书局，1976：3043－3046.

等级略低于朝服，主要用于"庆祝寿辰、节日行礼、祀前阅祝版、慰劳将帅、接受献俘、视察国子监和翰林院等嘉仪活动"。[①] 这些嘉仪活动虽不像大型朝祀活动中那般庄重，但都具备同一种内在品质，即"吉庆喜悦"。节日行礼是"吉庆喜悦"，大祭祀的庄严之前是"吉庆喜悦"，将帅凯旋是"吉庆喜悦"，以胜利者的姿态接受献俘是"吉庆喜悦"，看到国子监和翰林院的文脉繁荣是"吉庆喜悦"，新婚燕尔则更是"吉庆喜悦"。此外，"吉"除了"礼仪顺则曰吉"之外，本身还有"善"和"美"之意，即公卿对百官和喻善言，常行宽柔之事。[②] "嘉"也是"善"和"美好"之意。[③] 而顶子所用的宝石，我们在前面也提到过，有"品德高尚"之象征。综上所述，人物画中该服饰图符的象征意义可以阐释为：清代品德高尚的宗室成员对百官善言、宽柔，使事事和顺、吉庆喜悦。

表 2-15　服饰图符 B07 提取结果

服饰图符（B07）：官员冬吉服冠	
图像出处：《弘明像》，佛利尔美术馆藏	**外观样式**：黑色圆顶翻檐帽，顶饰圆形红宝石，缀红缨，裘皮质感
	所属人物：清代亲王、亲王世子、郡王、贝勒等官员
	所在场景：清代亲王、亲王世子、郡王、贝勒等官员冬季嘉礼所戴冠帽
	象征意义：清代品德高尚的宗室成员对百官善言、宽柔，使事事和顺、吉庆喜悦

B08 服饰图符提取自《于成龙像》（如图 2-48），其外观样式为：官服套装，小披领，挂黄色珠串，外套蓝色、圆领对襟、绣方形仙鹤、袖长至腕、内层蓝色、马蹄形窄袖、绘四爪行蟒纹、海水江崖纹。经过视觉比对发现，该服饰图符的外层特征与《钦定大清会典图》中描绘的文一品官"补服"[④] 完全相同（如图 2-49），小披领等局部特征进一步表明它应该属于清代官员朝服。《清史稿》记载："文一品……补服前后绣鹤，……余皆如公。"[⑤] 说明文一品官除补服以外，

① 束霞平. 清代皇家仪仗研究 [D]. 苏州：苏州大学，2011：91-94.
② 罗竹风，主编. 汉语大词典（第八卷）[M]. 上海：上海辞书出版社，1991：90.
③ 罗竹风，主编. 汉语大词典（第八卷）[M]. 上海：上海辞书出版社，1991：473.
④ 昆冈，等编撰. 钦定大清会典图（卷六十四）[M]. 清光绪时期刊本. 十三页.
⑤ 赵尔巽，等撰. 清史稿（卷一百三·志七十八）[M]. 北京：中华书局，1976：3055.

朝服的制式与民公相同，而民公的朝服特征为："蓝及石青诸色随所用。披领及袖俱石青，片金缘，冬加海龙缘。两肩前后正蟒各一，腰帷行蟒四，中有襞积。裳行蟒八。……朝珠，珊瑚青金绿松蜜珀随所用，杂饰惟宜。"① 要注意的是，在《清史稿》的记载当中，清代一品至九品文武官员的朝服之上皆使用四爪蟒纹，只在数量上有所差别，而该服饰图符里层朝服被遮挡大半，无法准确判断蟒纹数量，仅能表明是清代文武官员的朝服。此外，民公的朝珠材质中提到了蜜珀，蜜珀的颜色属黄，与该服饰图符的珠串颜色相同，结合补服上的绣鹤图案，仍可以充分证实该服饰图符再现的是清代文一品官的朝服。所以，如果在人物画中遇同类型的服饰图符，我们只需进一步判断补服与朝服之上的图案，便能参照文献查证其准确的符号称谓。至此，我们可以判断该服饰图符的符号称谓是补服配朝服，其所属人物和所在场景是：清代一品文官朝祀所穿礼服套装。

图 2 - 48 《于成龙像》
佛利尔美术馆藏

图 2 - 49 《钦定大清会典图》
文官朝褂图示

　　在该服饰图符的符号称谓、所属人物和所在场景所提供的信息中，以"补服"为主要解释点。补，完衣也，同时还有"修""治""裨""助""益""改"

　　① 赵尔巽，等撰. 清史稿（卷一百三·志七十八）[M]. 北京：中华书局，1976：3048.

"叙官""调任""药之滋养者""明清时品官之章服"等释义。[①] 虽然"补服"就是指"明清时品官之章服"，但是当它与政治相关联以后，"修""裨""助""益""改"等释义似乎也都对其有效，即修破损之城池、裨帝王之纰漏、助国礼丧、益于王道、改过缺点。另外，该服饰图符补子上的图案为"鹤"。《三才图会》记载："鹤青脚素翼，常夜半鸣，其鸣高亮，闻八九里，性警。"[②]"夜半鸣"可以理解为在幽暗中发出鸣叫，其引申含义应该是说官员明察谏言或身隐而名著。如果不考虑补子的图案是"飞禽"还是"走兽"的话，那么此类服饰图符可阐释为：文武官员有修破损之城池、裨帝王之纰漏、助国礼丧、益于王道、改过缺点之权责。如果考虑该服饰图符补子的图案为文一品白鹤，则阐释为：清代一品文官有修破损之城池、裨帝王之纰漏、助国礼丧、益于王道、改过缺点、明察谏言之权责。

表 2 - 16　服饰图符 B08 提取结果

服饰图符（B08）：补服配朝服		
 图像出处：《于成龙像》，佛利尔美术馆藏	**外观样式**：官服套装，小披领，挂黄色珠串，外套蓝色、圆领对襟、绣方形仙鹤、袖长至腕、内层蓝色、马蹄形窄袖、绘四爪行莽纹、海水江崖纹	
	所属人物：清代一品文官	
	所在场景：清代一品文官朝祀所穿礼服套装	
	象征意义：清代一品文官有修破损之城池、裨帝王之纰漏、助国礼丧、益于王道、改过缺点、明察谏言之权责	

B09 服饰图符提取自佛利尔美术馆所藏《弘明像》（如图 2 - 50），其外观样式为：官服套装，挂珠串，外层深蓝色、圆领对襟、绣四爪正莽纹、袖长至腕、衣缘饰裘皮、里层可见马蹄形袖口、饰四爪莽纹、下摆部位有海水江崖纹。通过视觉对比发现，该服饰图符所绘外褂的特征与《钦定大清会典图》所描绘"贝勒补服"[③] 基本一致（如图 2 - 51），差异之处仅在于衣缘部位多了裘皮的表现，应该属于官员冬季的补服。《清史稿》记载："贝勒……补服，色用石青，前后绣四

① 陆费逵，欧阳溥存，等编. 中华大字典 [M]. 北京：中华书局，1978：2003.
② 王圻，王思义，编集. 三才图会（中）影印本 [M]. 上海：上海古籍出版社，1988：2159.
③ 昆冈，等编撰. 钦定大清会典图（卷六十二）[M]. 清光绪时期刊本：十页.

爪正蟒各一团，朝服通绣四爪蟒纹，蟒袍亦如之，均不得用金黄色，余随所用。"① 这段文献提及的主要特征与该外观样式都能够一一对应，能够证实该服饰图符外层为贝勒补服。里层服饰可见的部分虽然较少，但根据其没有小披领、袖口饰蟒纹等特征，可推断它应是蟒袍，属于贝勒之吉服，也是清代高级别文武官员的吉服袍。至此，当我们在清代人物画中看到此类服饰图符时，首先可以研判它的符号称谓是补服配蟒袍，然后再根据图案的细节特征判断出它的所属人物和所在场景是：清代宗室王公或文武官员冬季嘉礼所穿礼仪官服。

该服饰图符的符号称谓中"补"的释义同上，参照即可。除此之外，我们还需要具体分析该服饰图符视觉图像中补子上的蟒形图案。"蟒"，龙属，四足，同蛟。蛟不能降雨，而能裂山。② 可见，蟒、蛟一类的等级低于龙，也不具备行云布雨之力，仅可裂山。裂山，能够解释为"破开险阻"，可以作为补子图案的寓意置入该服饰图符的阐释项。另外，嘉礼不包括"丧"，这就需要将"助国礼丧"调整为"助国礼嘉"。综上分析，人物画中该服饰图符的象征意义可以阐释为：清代宗室王公和文武官员有裨补帝王之纰漏、益于王道、改过缺点、破开险阻、助国嘉礼之权责。

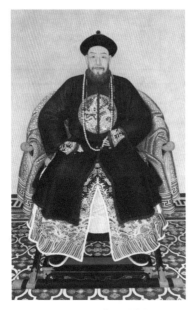

图2-50-《弘明像》
佛利尔美术馆藏

图2-51 《钦定大清会典图》
贝勒补服图示

① 赵尔巽，等撰. 清史稿（卷一百三·志七十八）[M]. 北京：中华书局，1976：3045.
② 王圻，王思义，编集. 三才图会（中）影印本 [M]. 上海：上海古籍出版社，1988：2243.

表 2 - 17　服饰图符 B09 提取结果

服饰图符（B09）：补服配蟒袍	
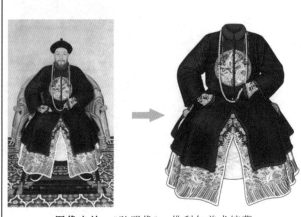 **图像出处**：《弘明像》，佛利尔美术馆藏	**外观样式**：官服套装，挂珠串，外层深蓝色、圆领对襟、绣四爪正蟒纹、袖长至腕、衣缘饰裘皮，里层可见马蹄形袖口、饰四爪蟒纹、下摆部位有海水江崖纹
	所属人物：清代宗室王公或文武官员
	所在场景：清代宗室王公或文武官员冬季嘉礼所穿礼仪官服
	象征意义：清代宗室王公和文武官员有裨补帝王之纰漏、益于王道、改过缺点、破开险阻、助国嘉礼之权责

第三节　帝后与官员人物画中服饰图符的象征解读

明清时期的宫廷肖像题材人物画主要着眼于政治功用，兼具心理触动与人文情怀。帝后和官员题材是明清宫廷肖像画中重点提取的服饰图符，但我们在宫廷肖像画的功能分析和实际解读过程中还会发现其他人物群体的着装形象，需要运用文士题材或道释题材的服饰图符进行图像解读。基于此，在宫廷肖像题材人物画的读图实践中应该可以获取两种路径信息：一种路径信息是通过帝后和官员题材服饰图符所体现出来的统治阶级的威仪；另一种路径信息则是通过文士和道释题材服饰图符所体现出来的统治阶级的志趣。我们对明清时期宫廷肖像画的解读实践，首先隐去画中人物的相关信息，借助服饰图符检索系统解读宫廷肖像画中统治阶级的权力与意志，进而指出服饰图符的实际功能，并验证解读出来的人物信息的有效性。

一、文治武功的君威之志

通过这幅肖像画（如图 2 - 52）中人物的坐姿、服色和复杂的图案等图像特征，鉴赏者可以感受到威严的权势，推测出画中人物应该是中国古代帝王，但难以更加准确地研判出画中人物的时代属性和内在的文化特征。借助附表《明清时期人物画中服饰图符的研究结果汇总》，就能够查到该人物画体现了 A01 服饰图符和 A02 服饰图符，即"乌纱折上巾、乌纱折角向上巾、翼善冠"和"袍式衮

服"。聚焦这两个服饰图符的所属人物、所
在场景和象征意义，鉴赏者可以获取到画
中人物的两层信息。第一层揭示了人物的
基本外在信息：明代人，出身于皇室，其
职业是皇帝。第二层揭示了画中人物借助
服饰图符所彰显的普遍内在政治功用与个
人意志：他（认为自己）是至高无上的存
在，愿以皇权实施善行，秉承万物服体之
理，审时度势地处理国事。这种通过服饰
图符的聚焦而进行的人物画解读，同常规
人物画鉴赏或画评有所不同，但比较客观，
有论述和推理的过程可依。通过服饰图符
获取到的画中人物外在信息通常比较准确，
但是获取的画中人物的内在信息却令人质
疑，如果相同服饰图符的画中人物的内在
信息都保持一致，那么无疑就否定了画中

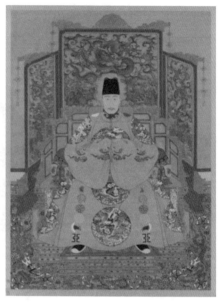

图 2 - 52　《明世宗坐像》
台北故宫博物院藏

人物的丰富性和独特性。因此，我们通过服饰图符所揭示的画中人物的内在文化
现象是一种普遍的内在文化，是大多数同类型画中人物皆具备的基本心理、情怀
或意志。在通过服饰图符去分析画中人物的内在信息时，我们会强调"普遍"意
义，即它的普遍内在，亦属于基础的知识型。

　　该画（图 2 - 52）现藏于台北故宫博物院，被命名为《明世宗坐像》[①]，画中
人物是明宗。"世宗钦天履道英毅圣神宣文广武洪仁大孝肃皇帝，名厚熜，是
宪宗之孙。"[②] 由此证明，画中体现的服饰图符所揭示的第一层人物基本外在信
息完全准确。《明史》关于世宗朱厚熜赞曰："世宗御极之初，力除一切弊政，天
下翕然称治。顾迭议大礼，舆论沸腾，幸臣假托，寻兴大狱。夫天性至情，君亲
大义，追尊立庙，礼亦宜之；然升祔太庙，而跻于武宗之上，不已过乎！若其时
纷纭多故，将疲于边，贼讧于内，而崇尚道教，享祀弗经，营建繁兴，府藏告
匮，百余年富庶治平之业，因以渐替。虽剪剔权奸，威柄在御，要亦中材之主也
矣。"[③] 可见，后世对于明世宗的评价只是"中等之才的君主"，主要是因为"议
大礼"和"崇尚道教"二事，但在他执政期间仍有"力除一切弊政""天下翕然

　　① 邓锋. 秋风纨扇 [M]. 上海：上海书画出版社，2011：19.

　　② 许嘉璐，章培恒，喻遂生，分史主编. 二十四史全译·明史 [M]. 上海：汉语大词典出版社，
2004：175.

　　③ 许嘉璐，章培恒，喻遂生，分史主编. 二十四史全译·明史 [M]. 上海：汉语大词典出版社，
2004：200.

称治""剪剔权奸""威柄在御"等嘉评。"威柄在御"能够印证"他（认为自己）
是至高无上的存在"，"力除一切弊政""天
下翕然称治""剪剔权奸"能够印证他"以
皇权实施善行"，这几点势必也可以说明他
具备审时度势地处理国事的能力。综上分
析，我们证实了这幅宫廷肖像题材人物画
当中体现的两个服饰图符所揭示的人物基
本外在信息是准确的，所揭示的人物基本
内在功能和意志也能够得到历史的印证，
服饰图符的解读结果具有一定的普遍效力。

再看这幅肖像画（如图 2 - 53），根据
对帝后类项服饰图符的特征总结，从服饰
图符的造型、色彩、图案等视角可以使鉴
赏者快速地将画中人物指向清代的帝王，
然后通过查找附表《明清时期人物画中服
饰图符的研究结果汇总》可知，该画作能
够对应 A05 服饰图符和 A06 服饰图符，即

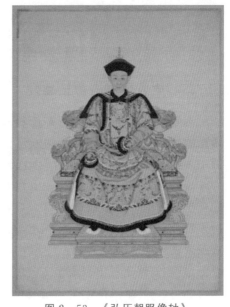

图 2 - 53　《弘历朝服像轴》
故宫博物院藏

"皇帝朝冠"和"皇帝朝服"。进一步聚焦这两个服饰图符的所属人物和所在场景
以及符号阐释，我们可以获取画中人物更具体的两层信息。第一层揭示了人物的
基本外在信息：清代人，出身于皇室，满族，职业是皇帝。第二层揭示了人物借
助服饰图符所彰显的普遍内在心理和意志：以班朝治军、莅官行法、祭天地四方
山川五祀为自己的权责，愿治得天下安宁，无死丧寇戎之事。这是在对该画信息
全然未知的情况下，通过服饰图符可以窥探到的相关人物信息。

该画（图 2 - 53）现藏于北京故宫博物院，被命名为《弘历朝服像轴》。①
《清史稿》记载："高宗法天隆运至诚先觉体元立极敷文奋武钦明孝慈神圣纯皇
帝，讳弘历，世宗第四子，母孝圣宪皇后，康熙五十年八月十三日生于雍亲王府
邸。"② 这段文献能够证实由服饰图符所揭示的第一层人物信息完全准确，画中
人物弘历是清高宗乾隆皇帝。《清史稿》关于弘历之生平载曰："高宗运际郅隆，
励精图治，开疆拓宇，四征不庭，揆文奋武，于斯为盛。享祚之久，同符圣祖，
而寿考则逾之。自三代以后，未尝有也。惟耄期倦勤，蔽于权幸，上累日月之
明，为之叹息焉。"③ 通过这段后世对清高宗弘历的评价可知，在他执政的大半

① 故宫博物院数字文物库［EB/OL］. https：//digicol. dpm. org. cn/.
② 赵尔巽，等撰. 清史稿·卷十［M］. 北京：中华书局，1977：343.
③ 赵尔巽，等撰. 清史稿·卷十五［M］. 北京：中华书局，1977：565.

时间里都可谓是勤政治国的皇帝，文治武功都有值得肯定的成就，虽然在他年老之后有所倦怠，但并不影响对他的总体评价。这就可以证实，由服饰图符所解读出来的画中人物的治国意志同样经得起推敲，基本能够符合画中人物的客观历史记载，可以彰显皇帝文治武功的君威之志。

二、附庸风雅的帝王品好

本书所提取并阐释的服饰图符在明清宫廷肖像画的解读中势必会存在个别偏差。如图2-54，画中人物头上绘有黑色高冠，身上衣服用色素雅，衣纹流畅，以战笔流水描的技法烘托出衣服轻柔的质地，不论从画中服饰的哪一个角度来看，画中人物都应该属于文人士大夫之类的阶层。通过查找附表《明清时期人物画中服饰图符的研究结果汇总》，能够比对出该画作之中体现了C01服饰图符和C11服饰图符，即"东坡巾、乌角巾"与"衣裳"。再由这两个服饰图符的所属人物、所在场景和象征意义，可以获取到画中人物的两层信息。第一层揭示了人物的基本外在信息：此人出身于华夏民族的士族阶层，身份是文人或隐士，再或者就是苏轼本人。第二层揭示了通过这两个服饰图符所彰显的人物普遍内在品质或意志：此人博通经史、文采斐然，为官忠规谠论、挺挺大

图2-54 《弘历观画图》
清代 郎世宁 故宫博物院藏

节，却萌生隐退之心或已隐退，且能够仰观于天、俯察于地，与天地自然和谐共生。

这幅人物画作品（图2-54）现藏于北京故宫博物院，由清代宫廷画家郎世宁所绘，名为《弘历观画图》[①]，画中的核心人物是清高宗弘历。如此来看，画中核心人物出身于皇室，民族是满族，身份是皇帝，说明由服饰图符所揭示的第一层人物基本外在信息出现了明显偏差，那么第二层由服饰图符所阐释出的画中人物内在品质也势必会使鉴赏者产生怀疑。这就需要我们具体分析偏差产生的原因，以及借助服饰图符所解读出来的信息是否仍存有达意准确的部分。

首先，这种信息解读出现偏差的主要原因在于，清高宗弘历竟然在画中扮演了其他的角色。清高宗弘历，即乾隆皇帝，他一生酷爱书画艺术，偶尔会授意画家在创作时将自己扮作"皇帝"之外的角色。由丁观鹏绘制的《弘历洗象图》

① 故宫博物院数字文物库［EB/OL］. https://digicol.dpm.org.cn/.

图 2 - 55　《弘历洗象图》
清代　丁观鹏　故宫博物院藏

（如图 2 - 55）便是非常典型的例子，《弘历洗象图》从明代丁云鹏所绘的《扫象图》脱胎而来，其构图、设色、用线相同，将两图并列，几乎等于临摹。丁观鹏仿丁云鹏，"将弘历作主像顶替普贤菩萨画入画中，当是秉承乾隆圣旨所为"①。画中将清高宗弘历化身为理德和大行愿的象征，其主旨不言而喻。除此之外，还有《弘历维摩演教图》《弘历鉴古图》《弘历宫中行乐图》，以及这幅《弘历观画图》等传世画作，都属于清高宗弘历借助人物画来进行"角色扮演"的实证，他在这些画中曾经扮作过菩萨、道士、文士、古贤等角色。将宫廷肖像画、宗教人物画和叙事人物画进行有机结合，在绘画的领域形成了儒、释、道的意趣融合。在这幅《弘历观画图》中，清高宗弘历授意郎世宁将画中的自己扮作一位文士，正在注目凝神地欣赏丁观鹏的《弘历洗象图》，以画中人欣赏画中所再现的自己，画里画外意趣无穷。正是因为乾隆皇帝授意画家表现的就是他想要的文士形象，所以这两个服饰图符所揭示的第一层人物外在基本信息从这一角度来说也算是合理的。

其次，画中借助服饰图符所揭示出的人物内在品质与意趣大抵准确。通过服饰图符，我们阐释出画中人物（即弘历）具有"博通经史、文采斐然，为官忠规说论、挺挺大节，却萌生隐退之心或已隐退，且能够仰观于天、俯察于地，与天地自然和谐共生"的内在信息。这些阐释信息原本指向文人士大夫阶层，当它们作用于皇帝的角色扮演时，是否依然具有效力呢？《清史稿》记载：清高宗"隆准顾身，圣祖见而钟爱，令读书宫中，受学于庶吉士福敏，过目成诵"②。这段文献说明，弘历自幼饱读诗书，且天资聪慧，"清高宗弘历一生当中创作了大量的文学作品，他所留下的庞大诗文集，足以使他跻身于历史上最高产的诗人之列。这位皇帝涉足文学活动之深入，历代帝王鲜有其比"③。如此看来，不论是清高宗弘历在画中扮演为"文士"，抑或是他生平的文学创作，我们抛开其文学

①　范胜利. 中国人物画通鉴·砚田百亩 [M]. 上海：上海书画出版社，2011：48.

②　赵尔巽，等撰. 清史稿·卷十 [M]. 北京：中华书局，1977：343.

③　蒋寅. 文治与风雅：清高宗的个人趣味与乾隆朝文化、文学 [J]. 华南师范大学学报（社会科学版），2018（01）：5.

创作的质量不谈，仅从其行为和事实来看，画中服饰图符揭示出他"博通经史、文采斐然"的内在信息，是符合客观史实的。再者，"清高宗弘历于嘉庆元年正月戊申朔，举行授受大典，立皇太子为皇帝"①。年过八旬的弘历退居幕后为太上皇帝，这就如同寻常官员之隐退，恰好印证了《弘历观画图》里面服饰图符所揭示的人物"萌生隐退之心或已隐退"。虽说《弘历观画图》的成画时间远早于弘历退为太上皇帝，但这何尝不是一种历史的偶然？此外，弘历作为一国君主，俯察天地、民生，寻找天人合一的经世之道也是合乎情理的。基于上述分析，虽然该画借助服饰图符所阐述出的内在信息都指向文人士大夫阶层，但对于画中人物仍然具有较大程度的有效指涉。

三、辅圣安民的坤极之尊

皇后肖像画中的服饰图符同样能够凸显其政治功能，发挥替统治者歌功颂德的独特作用。肖像画（如图 2 - 56）中描绘了一位正襟端坐的女性人物，她头戴华贵的冠饰，身着样式复杂、图案烦琐的服饰，服饰图案可以明显辨认出"龙"，可以将线索指向帝后。通过查找附表《明清时期人物画中服饰图符的研究结果汇总》，能够比对出该画作之中体现了编号 A07 服饰图符和编号 A08 服饰符，即"皇后朝冠"和"朝褂和朝袍"。聚焦这两个服饰图符的所属人物和象征意义，鉴赏者可以获取到画中女性人物的两层信息。第一层揭示了人物的基本外在信息：清代皇室，其身份是太皇太后、皇太后或皇后。第二层揭示了人物的普遍政治功用与内在意志：拥有至高无上权力的满族女性有润泽天下之德，有辅佐帝王班朝、行法、祭祀之责，有使国运飞黄腾达之愿，尊崇皇权、取悦帝心，致使帝后和睦、贤臣辅佐，彰显出国泰民安的祥瑞气象。

该画（图 2 - 56）现藏于北京故宫博物

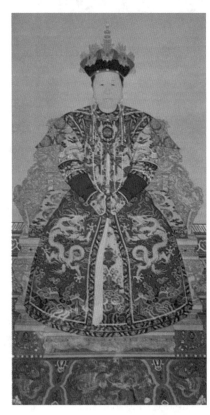

图 2 - 56 《孝庄文皇后朝服像》
清代 佚名 故宫博物院藏

① 赵尔巽，等撰. 清史稿·卷十五 [M]. 北京：中华书局，1977：565.

院，为《孝庄文皇后朝服像》。"孝庄文皇后，姓博尔济吉特氏，科尔沁贝勒寨桑之女，生于明万历四十一年。顺治元年尊为圣母太后，在清初顺治、康熙两朝曾参与政事多年。"① 由此可以印证，服饰图符所解读出的人物信息基本吻合，画中女性曾尊为清代的皇后、皇太后，且多年参与政事。清史专家李鸿彬教授评价孝庄文皇后："她一生辅佐三帝主政，协调满族贵族内部矛盾和斗争，稳定清初的社会秩序，促进国家的统一等方面，都做出了积极的贡献。"② 这进一步验证了服饰图符象征意义中提到的"有润泽天下之德，有辅佐帝王班朝、行法、祭祀之责，有使国运飞黄腾达之愿"。

诚然，我们不能泛泛地认为每一幅明清皇后肖像中的女性都有孝庄文皇后一般的政治功绩，但是可以大胆地推测画中女性在被画像之时，势必希望观赏者能够通过画作感受到她辅圣安民、润泽天下、国泰民安的意愿，以及超然的尊贵地位。

四、忠君尽诚的臣僚之道

中国封建社会一直推崇忠君尽诚的臣子，在绘画中经常表现重臣形象，且形成特定的服饰特征与服饰图符。画中人物位于松柏之下（如图 2 - 57），单手持腰带站立，普通鉴赏者可以根据画中服饰的图像特征判断出该人物为一名中国古代官员。通过查找附表《明清时期人物画中服饰图符的研究结果汇总》，能够对应 B01 服饰图符和 B04 服饰图符的图像符号，它们再现的对象是"乌纱帽"和"盘领衣、团领衫"。根据之前的研究成果，当我们遇到服饰图符上出现补子的特征时，可以将人物线索指向明清之际，在出现圆角、直脚的乌纱帽时，可以将人物进一步指向明代。我们通过这两个服饰图符的所属人物、所在场景和象征意义，以及飞禽补子纹样，可以解

图 2 - 57 《沈度像》

明代　佚名　南京博物院藏

① 杨建峰，主编. 中国人物画全集（下卷）[M]. 北京：外文出版社，2011：329.
② 李鸿彬. 胆识过人的孝庄文皇后 [J]. 文史知识，1985（08）：83.

读出画中人物更加细致的两层信息。第一层是画中人物的外在身份信息：所属时期为明代，职业是文职官员。第二层是画中人物的内在品格信息：能以自身的才华反哺国家，明辨是非，明察幽远，进言除恶，平正无私，守规矩准绳，有保一方平安的权责。

该画（图2-57）现收藏于南京博物院，是明代佚名画家所绘的《沈度像》。"沈度，字民则，号自乐，官至翰林学士，是明代初期永乐年间大书家，他的行楷书得宋克的遗法又加规范，深受朝野上下的喜爱。"① 由此来看，通过这两个服饰图符所解读出来的画中人物的外在信息完全正确。后世对于沈度的评述多是围绕着他的书写成就，但其中也不乏他对政治和文化的理解。结合明初的政治、文化环境，及杨士奇《墓表》云"事上必尽诚，被顾问必以正对""为人贞静，不苟附"，沈度谨慎冷静且"善自谋"的形象灼灼可见。可以看出，"沈度将尽职做好官方书手作为持之以恒的自我要求，而这才是沈度所处时代环境与书写环境"②，同时也间接地反映出沈度是以"书"途的才华效力于国家，以"诚"以"正"对待自己的职业，"不苟附"即是对他人格和政治立场的肯定，符合"明辨是非"和"守规矩准绳"的阐释。沈度的这些品行与画中服饰图符所解读出来的人物内在品格信息基本符合，虽然没有完全吻合，但也足够证明这两个服饰图符的阐释项可以作为普遍的知识型，并折射出忠君尽诚的臣僚之道。

当然，由画中服饰图符阐释出来的人物内在信息仅是一种简化的普遍内在，绝不能完全视作画中人物的个性内在，不然会造成对画中人物史实的歪曲或误读。

同样一幅明清时期的宫廷肖像画（如图2-58），该画沿用朝服大影的基本形式，以正面坐姿描绘了一位白须老者的肖像。通过比对附表《明清时期人物画中服饰图符的研究结果汇总》，可以判断画中人物服饰与B06服饰图符、B08服饰图符和B09服饰图符有相符之处。B06服饰图符为官员夏朝冠，它的整体造型与画中人物冠帽基本相同。通过该服饰图符的论述过程可知，画中人物的冠帽为官员冬朝冠，是清代文武官员冬季使用的礼服冠，其涵义为清代品德高尚的官员能够辅助君王治理天下，有保证天下安宁之责。B08服饰图符为补服配朝服，它的披领等细节造型与画中人物的服装吻合，说明画中人物仅绘有朝服，而没有外面的补服，是清代文武官员的礼服，内在涵义为清代一品文官有修破损之城池、裨帝王之纰漏、助国礼丧、益于王道、改过缺点、明察谏言之权责。画中人物服装上的图案又与B09服饰图符上的图案同类，属于四爪的蟒纹，这就使人物身份除

① 张蔚星. 旧时衣冠笔墨留真（下）——南京博物院藏明清肖像画鉴赏［J］. 艺术市场，2004（03）：104.

② 陈硕. 沈度考论［J］. 中国书法，2016（03）：192.

了文武官员之外，又多出宗室王公的可能，且有裨帝王之纰漏、益于王道、改过缺点、破开险阻、助国嘉礼之权责的涵义。综合来看，我们可以通过上述服饰图符获取两层信息，第一层是画中人物的外在身份信息：所属时期为清代，是清代宗室王公或文武重臣。第二层是画中人物的内在品格信息：辅助君王治得天下安宁、裨帝王之纰漏、益于王道、改过缺点、破开险阻、助国嘉礼之权责等内在政治功能与个人意志。

该幅人物画作品（图 2 - 58）现收藏于佛利尔美术馆，画中人物被标注为"鳌拜"。① "鳌拜，姓瓜尔佳氏，满洲镶黄旗人，是清初满族重要的军事将领，荣任辅政大臣，职掌军国大权。国内清史专家周远廉先生指出，鳌拜辅政时期的某些政策呈现出一定程度的复杂性，比如打击一部分

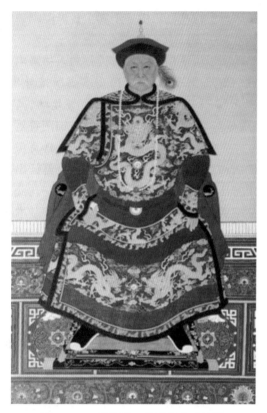

图 2 - 58　肖像画　佛利尔美术馆藏

不愿与清合作的江南汉族地主的行动，以恢复祖制为借口的一些作为，都很难全部否定，而他在整顿吏治、恢复经济、对郑氏行动等方面的政策还是应该肯定的。"② 这应该是对鳌拜较为客观的评价，既肯定了他辅政时期的功绩，也指出他确实存在结党营私、擅权专横、强行圈地等弊政。由此说明，我们通过服饰图符解读出的人物第一层外在信息是准确的。鳌拜符合清代王公、重臣的政治身份，但借助画中服饰图符所综合揭示的内在信息却不完全符合。具体如"辅助君王治得天下安宁、破开险阻、助国嘉礼"等阐释，完全符合画中人物的政治功用，鳌拜辅政大臣的身份势必担得起"辅助君王治得天下安宁"和"助国嘉礼"，鳌拜被授巴图鲁说明他有"破开险阻"的卓著战功；而"裨帝王之纰漏、益于王道、改过缺点"等阐释，则不完全符合画中人物的政治功绩，虽然鳌拜在一定时期内确实有"裨帝王之纰漏"和"益于王道"的功绩，但是在他辅政后期却形成

① 　Jan Stuart，EvelynS. Rawski. Worshiping the ancestors：Chinese commemorative portraits ［M］. Published by the Freer Gallery of Artand the Arthur M. Sackler Gallery. 2001：99.

② 　周远廉，赵世瑜. 论鳌拜辅政 ［J］. 民族研究，1984（06）：27.

了阻碍皇权高度集中、不利于玄烨乾纲独断的事实，于他于己也都不存在"改过缺点"一说。

所以说聚焦服饰图符进行的人物画内涵解读还是存在些许偏差。这种内涵解读的偏差是一种必然，因为本书所推导出的服饰图符检索系统属于普遍的知识型，当它的"普遍性"遇到个性化的、特殊背景的历史人物时，便会出现部分"失效"，但在总体上并不影响服饰图符对画中人物"忠君尽诚"品格的诠释。

至此，本书完成了六幅明清宫廷肖像人物画的解读，将解读实践聚焦于画中的服饰图符，通过对应的服饰图符解读出画中人物的基本外在身份信息以及服饰图符所彰显的人物内在功能或意志。在此过程中，证明了服饰图符在多数情况下能够准确地指明宫廷人物画中的人物基本身份，也能够帮助读者揭示出画面背后隐喻的政治功能。但是，也必须正视服饰图符在宫廷肖像画解读中所出现的失效情况，服饰图符在解读宫廷肖像画时出现偏差的主要原因在于皇帝授意的角色扮演，这相当于画中的人物信息提前被人为篡改，使得服饰图符失去了对画中人物基础身份信息的有效识别。虽说在这种情况下服饰图符依旧发出有效的意指信息，但我们在运用服饰图符解读此类人物画时，仍需要有意识地进行比较和思考，从其他类项的细节符号或画中人物的神态、动势、表现技法等诸多方面进行综合研判。

本章小结

明清宫廷人物画主要描绘帝后和官员，一般是在皇帝的旨意下由宫廷画家绘制而成。此类人物画以祭祀性的肖像画为主，具有明显的政治功能，适用于朝会、祭祀、典礼等重大仪礼场景，多偏向于写实风格。宫廷画家在描绘帝后或官员肖像时，不仅要刻画出人物肃穆、端庄的仪表特征，还要精细地描摹出人物服饰的形制、色彩、图案等特征，使作品在传播过程中兼备艺术功能与政治功能。

我们通过对《明孝宗坐像》《孝端显皇后坐像》《弘历朝服像》《孝仪纯皇后朝服像》等多幅明清帝后人物画进行图像分析，概括出画中帝后服饰的典型形制。主要可以归纳出明黄、大红、石青、精白、藏青、碧绿等常用色，以及团龙、行龙、凤鸟、花树、祥云、日、月、华虫、宗彝、藻、火、粉米、黼、黻等常用图案，提取出乌纱折上巾、袍式衮服、九龙四凤冠、大衫霞帔、皇帝朝冠、皇帝朝服、皇后朝冠、朝褂和朝袍等8个帝后服饰图符。通过对《陆昶像》《杨洪像》《于成龙像》和《弘明像》等多幅明清官员人物画的图像分析，挑选出画中典型的官员服饰样式。主要可以归纳出绯红、藏蓝、群青、青绿等常用色，以及蟒、飞禽、走兽、海水江崖、团花等常用图案，提取出乌纱帽、幞头、七梁冠

加笼巾貂蝉、官员夏朝冠、官员冬吉服冠、盘领衣、朝服、补服配朝服、补服配蟒袍等 9 个官员服饰图符。在提取过程中，重新绘制图像符号，并根据相关古代文献考证服饰图符的所属人物和所在场景。借助服饰图符提取过程中的关键信息，进一步阐释帝后服饰图符和官员服饰图符所隐含的内在意义。总体而言，帝后服饰图符通过画家对皇家礼仪服饰特征的精细描摹，意图彰显皇家威仪，为统治者歌功颂德。官员服饰图符则通过画家对名臣服饰类别、官阶、场域特征的程式化描摹，意图显示其功勋政绩，传播忠君爱国的道德理念，同样是对皇家威仪的一种维护。

第三章 风骨的象征：文士与道释人物画中的服饰图符

明清人物画中的服饰图符能够反映出明清时期特定的社会文化和意识形态，服饰图符的数量较多、种类丰富，同类服饰图符在不同画家的作品里会有重复出现的情况，因此我们需要在明清时期不同题材的人物画作品中提取该服饰最具代表性的一个图像作为符号。

第一节 明清文士与道释人物画概貌

一、文士题材人物画

明清时期文士题材人物画所描绘的主要对象是文人士大夫，文士题材人物画深受明清时期人物画家的钟爱，是人物画家追求古法、崇尚古雅、借画明志的绝佳题材。文士题材常见于民间肖像画、纪事人物画和历史人物画中，尤其是在描绘文人雅集活动的纪事人物画。其中，纪事人物画和历史人物画都属于叙事人物画，纪事人物画主要记录当时发生的较为重要的真实事件，内容以帝王活动或文人雅集为主；"历史人物画主要以历史传说、历史故事、历史人物为主体的人物画"①，旨在通过人物画来弘扬历代先贤的高尚品德，或表达对他们的敬仰之情。

在纪事人物画中，最为典型的内容是描绘文人雅集的场面。此类内容历史悠久，深受文人画家喜爱，正如部分研究者发现的那样："自从东晋王羲之《兰亭序》问世以后，围绕这一'天下第一行书'所展开的文字诉讼和话题就一直是历代文人关注的热点，每年三月初三修禊也成了历代文人雅集的首选。"② 围绕文人雅集的活动内容，明清时期的画家创作出诸多精彩纷呈的纪事人物画，如《兰亭修禊图》《杏园雅集》《西园雅集图》《桃李园图》《九日行庵文燕图》，以及类似此样式的《竹园寿集图》

① 朱万章. 从文人画到世俗画——明清人物画的嬗变与演进（上）[J]. 中国书画，2011（11）：6.
② 朱万章. 从文人画到世俗画——明清人物画的嬗变与演进（上）[J]. 中国书画，2011（11）：6.

《十同年图》等。在表现文人雅集的纪事人物画中，人物的身份受题材所限，以文官、文人为主，衣着服饰则集中反映出文士阶层的显著程式。

明清时期有多位画家创作过《西园雅集图》，目前传世的有仇英款《西园雅集图》、丁观鹏款《西园雅集图》、华嵒款《西园雅集图》、石涛款《西园雅集图》等数十幅，甚至还有同一位画家款的几幅不同《西园雅集图》。虽然这些作品表现的内容一致，但最终呈现的画面却风格迥异，画中所描绘的文士也是风采迥然，文士所对应的服饰也有一定的标准程式。本书不涉及画作真伪的辨别，只讨论画中的服饰问题，因此即便是伪作，也可作为被研究的对象。例如：仇英款《西园雅集图》（如图3-1）就存在真伪之辩，但抛开真伪问题，这幅画仍是明代仿宋画之佳作。画中描绘的文士形象有十四人，这些文士的服饰装扮并非杂乱无章，而是被控制在"整体一致、局部差异"

图3-1　《西园雅集图》
明代　仇英款

的程式之内。"整体一致"指的是画中文士头上皆戴"巾"，身上的衣服皆为"交领右衽"的长衣形制，且用色多为素雅。"局部差异"指的是画中文士头上所戴的"巾"样式繁多，虽同属于"巾"，却是不同样式的"巾"。身上的衣服用色虽然多为素雅，却也有色相、浓淡的差别。应该说"整齐一致"的服饰程式将画中人物的身份指向"文士"，而"局部差异"的程式则会留给观赏者更多关于画中人物的线索。

明清时期的其他《西园雅集图》对于文士的服饰刻画也基本都遵循这种服饰程式，即便画家所处的时代不同，对于画中文士服饰的样式设定也有所不同，但基本程式都不变。例如：清代丁观鹏款《西园雅集图》（如图3-2），画中文士的服饰设定带有明显的清代特征，却依旧符合"整体一致、局部差异"的服饰程式，画中文士身上的衣服样式较为统一，而头巾的

图3-2　《西园雅集图》
清代　丁观鹏款

装饰却五花八门。

明清时期描绘文士题材的纪事人物画非常丰富。戴进所绘的《太平乐事》、谢环所绘的《香山九老图》、钱毅所绘的《兰亭修禊图》等，都是通过历代文人名士雅集或修禊的场面来表现文士阶层。这些画中的文士数量众多，所描绘的文士服饰样式丰富。从造型角度来看，这些画中文士的首服都属于"巾"类，但形态多样，方、圆、系、散者皆有，高低、大小各异；衣服的款式造型大体相同，基本都以"交领右衽"的制式为主，衣袖都刻意呈现出宽大的造型特征；从色彩的角度来看，这些纪事人物画中的服饰用色较为素雅，以青灰色、浅褐色、灰绿色、浅蓝色等颜色为主，偶尔出现朱红色，应该是指涉画中人物除了文士身份之外还有官员身份。需要强调的是，纪事人物画中文士的服饰通常没有图案描绘，且整体的技法风格不限。

另一类表现文士题材的绘画是历史人物画，历史人物画中的主角可以概括为两类：一类是"伯夷、叔齐、孔子、老子、张良、韩信、苏武、蔡文姬、吕祖谦、孔明、王羲之、竹林七贤、谢灵运、陶渊明、谢安、韩熙载、李白、白居易、苏轼、米芾等历朝贤明"①；另一类则是周姜、太姒、冯媛、孟母等历朝贤明的嫔妃及烈女。许多明清时期的人物画家都进行过历史人物画创作，其中描绘历史上著名的圣贤、明君、名臣和文士的作品占有明显的数量优势。明清时期传世的历史人物画当中，文士题材有许多经典之作，例如朱瞻基所绘《武侯高卧图》、沈周所绘《临戴进谢安东山图》、杜堇所绘《古贤诗意图》、郭诩所绘《琵琶行图》、唐寅所绘《临韩熙载夜宴图》、清代焦秉贞所绘《孔子圣迹图》、上官周所绘《人物故事图》、陈洪绶所绘《右军笼鹅图》、苏六朋所绘《太白醉酒图》等。这些历史人物画中文士服饰的共同点就是都具有"历史性"，经常会出现明清时期以前的文士服饰样式。

图 3-3　《名臣故事图》　清代　佚名　邓旭题颂

① 朱万章. 明清时期历史题材绘画论述 [J]. 美术，2017（08）：6.

以邓旭题颂的《名臣故事图》（如图 3-3）中册页为例，画家对历代文士的形象塑造较为浑朴，人物的服饰造型符合"历史"真实，透露着与人物相匹配的古意。画中文士服饰同样是头戴各式巾子，身上衣服的造型宽大，尤其是对袖子的处理更为夸张，尽显文士的气度，总体仍表现出与纪事人物画中相同的文士服饰程式。

二、道释题材人物画

道释题材一直以来都是传统人物画创作的重要组成部分，内容以道教和佛教的经典故事为主。道释题材的人物画历史久远，《历代名画记》中记载："晋时明帝司马绍'最善画佛像'，有道教题材的画作《东王公西王母图》；张墨有画作《维摩诘像》，卫协有画作《七佛图》，皆属于佛教题材；顾恺之'曾于瓦棺寺北小殿画维摩诘'，有《列仙画》《三天女图》等多幅道释人物画。"① 宋代郭若虚在《图画见闻志》里论及收藏佛道圣像时谈道："况自吴曹不兴，晋顾凯之（顾恺之）、戴逵，宋陆探微，梁张僧繇，北齐曹仲达，隋郑法士、杨契丹，唐阎立德、立本、吴道子、周昉、卢楞伽之流，及近代侯翼、朱繇、张图、武宗元、王瓘、高益、高文进、王霭、孙梦卿、王道真、李用及、李象坤，蜀高道兴、孙位、孙知徽、范琼、勾龙爽、石恪、金水石城张玄、蒲师训、江南曹仲元、陶守立、王齐翰、顾德谦之伦，无不以佛道为功。"② 《宣和画谱》则直接将人物画单独列出"道释"一门，在道释叙论中提出："自晋宋以来，还迄于本朝，其以道释名家者，得四十九人。晋宋则顾、陆，梁、隋则张、展辈，盖一时出乎其类、拔乎其萃者矣。"③ 由此可见道释题材人物画在绘画历史上的重要地位。明清时期，虽然西方的宗教及宗教绘画已经传入中国，但道释题材人物画仍然是当时宗教绘画的主体。

明清时期道教题材人物画的内容主要是仙道故事和仙道人物，如明代黄济所绘《砺剑图》、商喜所绘《四仙拱寿图》、刘俊所绘《刘海戏蟾图》、赵麒所绘《汉钟离像》、吕纪所绘《南极老人图》，清代庄豫德所绘《福禄寿人物轴》、张翀所绘《瑶池仙剧图》、黄慎所绘《八仙图》、蒋莲所绘《三星图》、任薰所绘《麻姑献寿图》、任熊所绘《群仙祝寿图》，等等。其中，最为常见的题材就是道教传说中的"八仙"。道教人物画中的服饰形象呈现出本土化特征，保持了中华民族传统服饰的基本样貌，画家只是根据所绘道教人物的身份而做出服饰方面的具体设定，且能够形成一定的标准程式。画中道教人物的服饰程式大抵可以分成两

① 张彦远，撰. 历代名画记 [M]. 杭州：浙江人民美术出版社，2011：82－89.
② 郭若虚. 图画见闻志 [M]. 北京：人民美术出版社，2016：19－20.
③ 佚名. 宣和画谱 [M]. 王群栗，点校. 杭州：浙江人民美术出版社，2012：6.

类：一类是"衣衫精美"；另一类是"衣衫褴褛"。例如："八仙"中的铁拐李，因在道教传说中是"采用借尸还魂的办法，得一跛丐乍亡者而居之"①，于是他在画中就被归属于"衣衫褴褛"的服饰程式。

道教人物画中"衣衫精美"的服饰程式为：首服以"巾"和"冠"并存，且冠饰的细节描绘精巧而工致。以清代庄豫德所绘《福禄寿人物轴》（如图3-4）为例，衣服以华夏传统的交领右衽服饰样式为主，整体衣袖造型宽大，垂带与配饰的描绘表现出摇摆的动态，服饰用色丰富，色相明确，虽然没有复杂的纹样装饰，却也通过线条与傅色传递出服饰的精美感。因此，"衣衫精美"的服饰程式的道教人物画对于服饰的刻画都精细入微，衣纹线条转折尽显轻柔飘动。

图3-4 《福禄寿人物轴》
清代 庄豫德 故宫博物院藏

道教人物画中"衣衫褴褛"的服饰程式为：不绘首服，多以披发或秃顶形象出现；"上衣下裤"与"上衣下裳"的形式并存，着重刻画"植物"与"兽皮"形式的衣料，并在细节处描绘补丁及残破的衣角。以明代郑文林所绘《八仙图轴》和明代画家刘俊所绘《刘海戏蟾图》（如图3-5）为例，此类服饰程式的道教人物画兼备写意与白描，整体画风工谨中略显豪放纵意，设色淡雅，衣纹处的用笔刚柔相济。这种表现道教人物"衣衫褴褛"的服饰程式发展至清代，常被画家以"写意"的形式表现出来，服饰的造型狂放中略带严整，用笔恣肆却不失紧劲，服饰的残破细节完全被意态豪放的笔墨所省略。

我们分别从造型和色彩等角度来阐释画中服饰程式的基本特征。从造型的角度

图3-5 《刘海戏蟾图》 明代 刘俊

① 许宜兰. 明清民间年画与"八仙信仰"［J］. 时代文学（下半月），2010（03）：226.

来看，以上两幅明清时期道教题材人物画中道家人物的衣服都属于华夏传统服饰样式，与文士的服饰程式多有相同之处，只是轮廓的表现更为宽大，尤其是袖子部位的描绘更为夸张，大概是为了便于展现仙人驾驭仙风的视觉效果。从色彩的角度来看，道教题材的人物画用色丰富，除较少使用明黄色以外，其他颜色基本都在画中服色的可用范围内，但服饰之上通常没有明显图案的绘制。以上两幅绘画中没有体现出来的是道教人物服饰的巾、冠造型多有奇特者，这一特征可以从任熊所绘的《群仙祝寿图》（如图 3-6）中表现出来。该画场面宏大，道教人物众多，其中多见头戴造型精美的小冠者，应该都属于对道教人物中高真和位尊者的专属服饰表达。

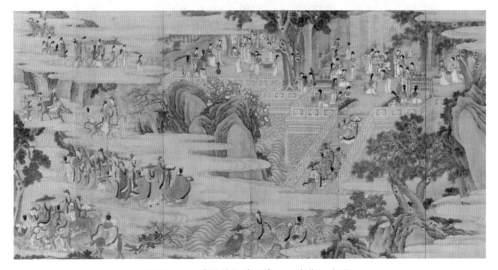

图 3-6　《群仙祝寿图》　清代　任熊

明清佛教题材人物画的内容主要是观音、罗汉及达摩像，如明代戴进所绘《达摩六代祖师像》、郑重所绘《十八应真图》、丁云鹏所绘《五相观音图》；清代冷枚所绘《罗汉图》、丁观鹏所绘《无量寿佛图》、金廷标所绘《罗汉图》、金礼嬴所绘《观音图》等。此外，还有个别描绘佛经故事的作品，如明代沈度和商喜绘制的《真禅内印顿证虚凝法界金刚智经》、吴彬绘制的《涅槃图》等。明清时期佛教人物画中的基本服饰程式包含两种艺术风格，菩萨的发式造型通常"表现出较明显的印度犍陀罗艺术风格"[①]，而僧众的着装造型则以汉地服饰艺术风格为主，总体上表现为本土服饰文化与外来宗教服饰文化相结合的样式，在佛教人物画中形成了"兼容并包"的宗教服饰程式。

沈度和商喜创作的《真禅内印顿证虚凝法界金刚智经》（如图 3-7）表现带

①　葛英颖. 汉地佛教造像服饰研究 [M]. 上海：东华大学出版社，2018：54.

有印度犍陀罗艺术风格的菩萨形象，这是明清佛教人物画中菩萨装饰的基本程式。画中菩萨的具体装饰程式为：头部绘有金色宝冠，宝冠上的花型描绘工谨细致；身上绘有金色的项饰璎珞，以及臂钏和手钏等饰物，肩臂部位绘飘逸、舒展的帔帛，下身绘罗裙，帔帛与罗裙的用色明艳，并绘有精美繁复的织物纹样。这种类型的菩萨造型虽然已经具备了中国本土化的艺术气息，且带有一定的世俗化特征，但仍然留存着鲜明的异域艺术风格。

图 3-7　《真禅内印顿证虚凝法界金刚智经》　明代　沈度、商喜

图 3-8　《五相观音图》　明代　丁云鹏

　　这种表现菩萨的装饰程式在更加本土化的菩萨画像中同样有所继承。在明代丁云鹏所绘的《五相观音图》（如图 3-8）中，观音菩萨的服饰造型几乎已经完全绘为华夏传统服饰的样式，有祖胸裙衫的形象，也有襦裙的形象，但菩萨装饰程式中的金色宝冠和各式璎珞却仍被画家置入菩萨形象中，使其成为指涉明显的一种图像符号。而佛祖、罗汉、达摩、僧众的服饰程式则更多地呈现为汉地佛装的基本程式，偶有表现为印度佛装的程式。例如：明代郑重所绘的《十八应真

图》（如图 3 - 9）当中即为汉地佛装的基本程式：头部绘为剃发或披发，披发者常绘有头箍；身上绘有交领右衽的偏衫或直裰，直裰背后的中缝线刻画明确，地位较高的佛教人物或高僧还绘有袒右的袈裟，袈裟上面的条、叶绘制清晰。条、叶是指汉地袈裟的基本形制，"条为田块，叶为田埂（指袈裟上布与布之间的重叠部分，且皆是上布压下布）"①。佛教题材人物画中另一种佛装程式常见于描绘罗汉或达摩的作品，例如：清代冷枚所绘的《罗汉册》（如图 3 - 10）当中，佛装被绘为袒右或者裹住全身（包括头部）的样式，从视觉效果以及线条语言的表现来看，呈现出佛装是以一块布料制成的样式。

图 3 - 9　《十八应真图》明代　郑重

图 3 - 10　《罗汉册》清代　冷枚

为了清晰地呈现明清佛教题材人物画中的服饰程式，我们列举了四幅佛教题材的人物画作品，有沈度和商喜的《真禅内印顿证虚凝法界金刚智经》册页、丁云鹏绘的《五相观音图》、郑重的《十八应真图》和冷枚的《罗汉图》。总体来看，画中菩萨的冠饰多表现为烦琐的花型，异域样式的服饰造型紧致，华夏样式的服饰造型宽松；画中佛教人物服饰的色彩整体偏向于素雅者居多，仅佛经故事画多采用蓝色、绿色、红色等鲜明的颜色，其中又以红色的使用最常见，以突显画中佛教人物的地位；袈裟上的条、叶图案，以及异域特色的团花图案常见于画中服饰之上。此类人物画中线条的表现多趋向于工细，设色平涂和白描兼具，少有写意的风格表现。

①　葛英颖. 汉地佛教造像服饰研究［M］. 上海：东华大学出版社，2018：9.

第二节　文士与道释人物画中服饰图符的提取

文士题材常见于民间肖像画和纪事人物画，文士人物画中的服饰图符以首服类服饰图符，以及数量较少的衣服类服饰图符最具特色，也是画作中最引人关注的部分。通过前文对文士题材常见作品的分析可知，人物画中文士类服饰图符的所在场景主要为文人雅集、庭院幽居或山中访友等。

一、文士人物画中的首服类服饰图符

C01 服饰图符提取自清代徐璋所绘《莫如忠像》（如图 3 - 11），其外观样式为：黑纱高冠，正中一道棱角折痕，两侧呈上翻折角状。经过视觉对比可以确定，该服饰图符的造型特征与《三才图会》中所图示的"东坡巾"① 基本相同（如图 3 - 12），属于同一种首服。既然名为东坡巾，这种首服应该与宋代文学家苏轼存在着关联。《三才图会》东坡巾图示的下方有文字注释："巾有四墙，墙外有重墙，比内墙少杀，前后左右各以角相向，著之则角界在两眉间，以老坡所服故名，尝见其画像，至今冠服犹尔。"② 说明这种样式的巾冠在明人看来确是因苏轼得名，这种头巾常见于苏轼的画像中，成为苏轼品格的标志性符号，被世人广泛使用。

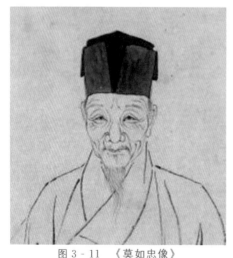

图 3 - 11 　《莫如忠像》
清代　徐璋　南京博物院藏

图 3 - 12 　《三才图会》
东坡巾图示

需要强调的是"东坡巾"的图文记载虽然见于明代，但人物画中这种样式的

① 王圻，王思義，编集. 三才图会（中）：影印本［M］. 上海：上海古籍出版社，1988：1503.
② 王圻，王思義，编集. 三才图会（中）：影印本［M］. 上海：上海古籍出版社，1988：1503.

巾至少可以追溯到唐末五代时期。故宫博物院藏《韩熙载夜宴图》描绘了南唐中书舍人韩熙载在夜宴活动中"听乐""击鼓""歇息""轻吹""送客"的五个场面，画中韩熙载所戴首服的样式便与东坡巾十分相似。《宣和画谱》中详细记载了顾闳中受命至韩熙载宅第，窥视之后绘制《韩熙载夜宴图》一事，尤其提到"目识心记，图绘以上之，故世有《韩熙载夜宴图》"①。所以，后世所传《韩熙载夜宴图》即便不是顾闳中的原作，也应该是其他画家观顾闳中之画临摹而得，且画中主要人物韩熙载的服饰特征变化甚微，这一点从明代唐寅《临韩熙载夜宴图》便可见一斑。由此推测，唐末五代的顾闳中是见过韩熙载戴这种巾的，只是当时不叫"东坡巾"而已（因为那时苏轼还尚未出生）。

　　苏轼诗作《纵笔三首·其二》里写有"父老争看乌角巾，应缘曾现宰官身"一句，大意是父老们争着看苏轼头上戴的黑纱角巾，大概是因为他曾经有过官职在身的原因。以此诗句推理分析，在苏轼生活的时代他所戴之巾名为"乌角巾"，并且能够象征所戴之人曾经为官。"东坡巾"因苏轼佩戴而得名，苏轼自话所戴巾为"乌角巾"，说明二者实为同一种巾。"乌角巾"这一称谓的文献佐证则更早一些，唐代杜甫诗作《南邻》中有"锦里先生乌角巾，园收芋栗未全贫"一句，展现的是他访隐所见的情景，诗中"乌角巾"便是暗指隐士朱山人。至此，我们可以判断该服饰图符的符号称谓是东坡巾、乌角巾，其所属人物是：文人士大夫（或苏轼）所戴首服。

　　在该服饰图符视觉特征中，凸显出来的是它清晰的棱角与折痕，且高耸挺拔，从感性的角度来看会给人以"刚正""高广"的感觉，这可以作为理性解释的参照。该服饰图符所再现的对象，以"东坡""乌角""苏轼""隐士"等信息为主要解释点，其中"东坡"与"苏轼"实际同指一人。苏轼，字子瞻，眉州眉山人，自号"东坡居士"，因此又常被世人称为"苏东坡"。《宋史·卷三百三十八·列传第九十七》为苏轼的相关传记，其中对他的评价之语有"博通经史""才识兼茂""文艺粲然""决断精敏""声闻益远""爱君为本""忠规谠论""挺挺大节"等。②可见，苏轼博学洽闻、文采斐然，为官时还敢于直言、刚正不阿、为民谏言，在文坛和民间皆享有极高的声誉。与此同时，"乌角"与"隐士"还说明该服饰图符有政治失意、被贬或辞官隐退之意。唐代现实主义诗人杜甫作品《南邻》中有"锦里先生乌角巾，园收芋栗未全贫"，这首诗创作于杜甫在成都的漂泊时期，展现的是他访隐所见的情景。诗中隐士为头戴乌角巾的朱山人，所以"乌角巾"便与"隐士"产生了象征关联。这一点在苏轼身上也是有所体现的：他一生政治失意，被调任或放逐时，便过着隐居生活。综上分析，人物画中

① 佚名. 宣和画谱［M］. 王群栗，点校. 杭州：浙江人民美术出版社，2012：72.
② 脱脱，等撰. 宋史（第三一册）［M］. 北京：中华书局，1977：10817.

该服饰图符的象征意义可以阐释为：博通经史、文采斐然的文人士大夫，为官以爱君为本，忠规谠论，挺挺大节，却萌生隐退之心或已隐退。

表 3 - 1　服饰图符 C01 提取结果

服饰图符（C01）：东坡巾、乌角巾	
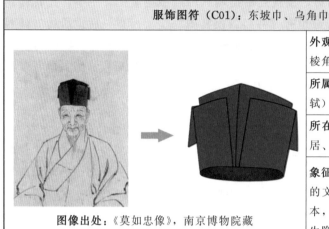 **图像出处**：《莫如忠像》，南京博物院藏	**外观样式**：黑纱高冠，正中一道棱角折痕，两侧呈上翻折角状
	所属人物：文人士大夫（或苏轼）
	所在场景：文人雅集、庭院幽居、山中访友等场景
	象征意义：博通经史、文采斐然的文人士大夫，为官以爱君为本，忠规谠论，挺挺大节，却萌生隐退之心或已隐退

　　C02 服饰图符提取自仇英款《西园雅集图》（如图 3 - 13），其外观样式为：黑色纱冠，顶分四垄，侧面呈螺旋造型，底部圈口。通过视觉比对，发现该服饰图符的整体造型特征与《三才图会》里所记载的"诸葛巾"① 完全相同（如图 3 - 14），可以认定二者所再现的为同一对象。文献中随图记载："此名纶巾，诸葛武侯常服纶巾执羽扇指挥军事，正此巾也，因其人而名之，今鲜服者。"② 由此可知，诸葛巾与纶巾所指为同一种首服。"纶，青丝绶也。"③ 纶巾，古代配有青丝带的头巾。④ 然而，不论是该服饰图符的视觉图像，还是《三才图会》中的描绘，我们都不难发现"纶巾"的"青丝带"不见了，且形成了这种四梁、侧面螺旋状的新符号特征。这种没有青丝带的巾子再现对象为"诸葛巾"更准确，属于"纶巾"的变体。及至东汉末年，巾的地位发生显著的变化，逐渐为文人士大夫阶层所喜好，成为士大夫阶层的常服。⑤ 诸葛亮作为东汉末年杰出的政治家、军事家、文学家、书法家及发明家，他的身份完全符合"文人士大夫阶层"，以其人所命名的首服，必是承载了其人之品德。至此，我们看到画中这种表现为半透明的黑色纱质、四垄、侧面呈螺旋造型的服饰图符时，可以确认它的符号称谓是

① 王圻，王思义，编集. 三才图会（中）影印本 [M]. 上海：上海古籍出版社，1988：1503.

② 王圻，王思义，编集. 三才图会（中）影印本 [M]. 上海：上海古籍出版社，1988：1503.

③ 许慎. 说文解字 [M].［宋］徐铉，等校. 上海：上海古籍出版社，2007：657.

④ 中国社会科学院语言研究所词典编辑室. 现代汉语词典（第 5 版）[M]. 北京：商务印书馆，2005：502.

⑤ 贾玺增. 中国服饰艺术史 [M]. 天津：天津人民美术出版社，2009：66.

诸葛巾，为东汉末年后文人士大夫（或诸葛亮）所戴巾冠。

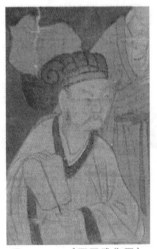

图 3-13　《西园雅集图》
台北故宫博物院藏

图 3-14　《三才图会》
诸葛巾图示

　　从图像符号来看，该服饰图符最具标志性的特征在于侧面的螺旋造型，它呈现出的螺旋线与黄金分割一般无二。黄金分割或说黄金比例源于希腊的毕达哥拉斯学派，毕达哥拉斯学派首先从数学和声学的观点去研究音乐节奏的和谐，再把音乐中和谐的道理推广到建筑、雕刻等其他艺术，探求什么样的数量比例才会产生美的效果，得出了一些经验性的规范，即"黄金分割"。毕达哥拉斯学派还注意到艺术对人的影响，"他们认为人体就像天体，都由数与和谐的原则统辖着"①。这就是说，若我们以西方审美视角来解读诸葛巾，诸葛巾大概可以解释为"和谐之美"，亦如中国传统文化中的"天人和谐"。再看该服饰图符的符号称谓和所属人物和所在场景所提供的信息，其中比较关键的是"诸葛""巾""文人""士大夫"等。诸葛，原本是我国的一个复姓，这里是指该姓氏中的杰出代表人物——诸葛亮。诸葛亮在我国是家喻户晓的历史人物，他被冠以杰出的政治家、军事家、文学家、书法家、发明家等称号，成为我国历史人物当中达治知变、鞠躬尽瘁的代表。"巾，谨也。二十成人，士冠，庶人巾，当自谨修于四教也。"② 可见，巾有时刻提醒佩戴者自谨之意。文人士大夫阶层多是我国古代社会里的参政者，更是文化和艺术的传播者、创造者。综上所述，人物画中该服饰图符的象征意义可以阐释为：文人士大夫有达治知变、学识渊博、忠敌无私、志气清明、天人和谐的内在品质。

　① 朱光潜. 西方美学史 [M]. 北京：人民文学出版社，1979：32－33.
　② 刘熙. 释名：附音序、笔画索引 [M]. 北京：中华书局，2016：67.

表 3 - 2　服饰图符 C02 提取结果

服饰图符（C02）：诸葛巾	
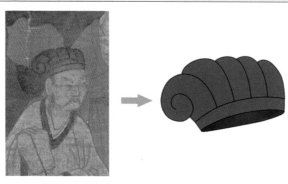 **图像出处**：《西园雅集图》，台北故宫博物院藏	**外观样式**：黑色纱冠，顶分四垄，侧面呈螺旋造型，底部圈口
	所属人物：东汉末年后的文人士大夫（或诸葛亮）
	所在场景：文人雅集、庭院幽居、山中访友等场景
	象征意义：文人士大夫有达治知变、学识渊博、忠故无私、志气清明、天人和谐的内在品质

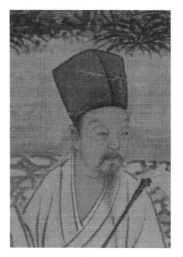

图 3 - 15　《香山九老图》

明代　谢环　美国克利夫兰艺术博物馆藏

图 3 - 16　《三才图会》

方巾图示

　　C03 服饰图符提取自谢环所绘《香山九老图》（如图 3 - 15），其外观样式为：黑纱高巾，正中一道垂直棱角。该服饰图符的视觉特征与东坡巾较为相似，二者主体部分造型完全一致，差别之处仅在于有无外翻的折角。东坡巾在因苏轼佩戴而得名之前，应被称为"乌角巾"，即黑纱制成的角巾，常为隐士所佩戴。"角巾一般也多用于士人，因巾上带有棱角而得名。"[①] 该服饰图符具备棱角的造型特征，且与"东坡巾"相似度较高，可将其归为"角巾"一类。并且，《三才图会》

① 高春明. 中国历代服饰艺术 [M]. 北京：中国青年出版社，2009：66.

中解释"方巾"为"古所谓角巾也"（如图 3-16）①，图示中方巾的外轮廓与该服饰图符的确相似，只是没有在中间画折痕而已，可以说明该服饰图符与方巾都属于角巾类。通过文献查阅得知，这种造型的巾冠还有名为"仪巾"者。"仪巾和方巾类似，不同的是前面一道中线，左右两边呈斜坡状，有的后面配有短飘带。"② 这恰好在类别无误的前提下，更加符合该服饰图符的画面特征。除此之外，我们尚未查到与仪巾相关的其他古代文献佐证，只能暂且推断至此。所以，本书暂时研判该服饰图符的符号称谓为仪巾，为文人士大夫或隐士所戴的巾冠。

该服饰图符的视觉特征与东坡巾极其相似，只是少了两侧向中线的折角而已，整体造型同样是边角分明、高耸挺拔，同样会给人以"公正""高广"的主观感受。它的符号称谓中，以"仪巾""隐士"等信息为重要阐释点。"仪，度也。"③ 此外，还有一些与品德相关的释义，如"义""宜""善""贤""正"等。④我们将这些释义加以串联，放置在一个文士身上，隐喻公正合宜、善气迎人、德才并美的高尚品格。隐士，则是专指古代隐修专注学问的"士人"，属于今人所说的知识分子阶层。隐士大多是不愿入仕或致仕者，且多是道家学说的崇尚者，他们坚持人格的独立，追求思想的自由，有超凡的才德学识。因此，人物画中该服饰图符的象征意义可以阐释为：专注学问的士人或隐修，有公正合宜、善气迎人、德才并美之品质。

表 3-3 服饰图符 C03 提取结果

服饰图符（C03）：仪巾	
	外观样式：黑纱高巾，正中一道垂直棱角
	所属人物：文人士大夫或隐士
	所在场景：文人雅集、庭院幽居、山中访友等场景
图像出处：《香山九老图》，美国克利夫兰艺术博物馆藏	**象征意义**：专注学问的士人或隐修，有公正合宜、善气迎人、德才并美之品质

C04 服饰图符提取自戴进绘《太平乐事》册页（如图 3-17），其外观样式为：布帛包头，束于脑后，余下部分散披至肩胛。通过视觉对比发现，该服饰图

① 王圻，王思义，编集. 三才图会（中）影印本 [M]. 上海：上海古籍出版社，1988：1503.

② 吴欣. 中国消失的服饰 [M]. 济南：山东画报出版社，2010：123.

③ 许慎. 说文解字 [M].［宋］徐铉，等校. 上海：上海古籍出版社，2007：391.

④ 陆费逵，欧阳溥存，等编. 中华大字典 [M]. 北京：中华书局，1978：86.

符的造型特征与《三才图会》所描绘的"幅巾"① 基本一致（如图 3-18），再现
的应该属于同一对象。幅巾的历史悠久，汉初至东汉时为农人、平民男子所戴首
服，东汉末年至魏晋起逐渐为文人士大夫阶层所认可，以戴幅巾为雅。《后汉书》
记载逸民韩康事迹时提到："及见康柴车幅巾，以为田叟也，使夺其牛。"② 东汉
时头戴幅巾者为农夫，后世也借此将戴幅巾者喻为隐士。《晋书》记载："案汉末
王公名士多委王服，以幅巾为雅，是以袁绍、崔钧之徒，虽为将帅，皆著缣
巾。"③ 东汉末年幅巾便已成为上层名士所喜好之首服。至此，我们可以判断画
中该服饰图符的符号称谓是幅巾，文人名士、隐士、平民皆可戴之巾子。

图 3-17 《太平乐事》 册页
明代 戴进 台北故宫博物院藏

图 3-18 《三才图会》
幅巾图示

该服饰图符的视觉特征在于它扎系之后所垂下的巾子稍长一些，覆盖的面积
更广，能够使人产生自由、宽广的主观感受。该服饰图符所提供的信息符码当
中，以"幅"字为解释的侧重点。"幅，布帛广也；幅者，所以正曲枉。"④ 由
此可见，"幅"字既可以说明这种头巾的"广"，也象征着佩戴者是可正曲枉之
人。另外，该所属人物和所在场景中还提到"文人名士"和"隐士"，二者首先
都应该是"士"，"士"是能够保持人格独立、思想自由、不委曲求全、不依附势
力的人。综上所述，人物画中该服饰图符的象征意义可以阐释为：佩戴者可正曲
枉、人格独立、思想自由，不委曲求全，不依附势力。

① 王圻，王思义，编集. 三才图会（中）影印本 [M]. 上海：上海古籍出版社，1988：1502.
② 范晔，李贤，等注. 后汉书（卷八十三）[M]. 北京：中华书局，1965：2770.
③ 房玄龄，等撰. 晋书（卷二十五·志第十五）[M]. 北京：中华书局，1974：770.
④ 陆费逵，欧阳溥存，等编. 中华大字典 [M]. 北京：中华书局，1978：408.

表 3 - 4　服饰图符 C04 提取结果

服饰图符（C04）：幅巾	
	外观样式：布帛包头，束于脑后，余下部分散披至肩胛
	所属人物：文人名士、隐士、平民
	所在场景：文人雅集、庭院幽居、山中访友等场景
图像出处：《太平乐事》，台北故宫博物院藏	**象征意义**：佩戴者可正曲枉、人格独立、思想自由，不委曲求全，不依附势力

　　C05 服饰图符提取自钱毂所绘《兰亭修禊图》局部（如图 3 - 19），其外观样式为：黑色透明纱巾，随意盖在头顶。从图像符号来看，该服饰图符仅仅是随意绘于人物的头部，造型随人物的头部动势，无固定形态。历代文献中没有关于这种巾子的图示说明，甚至没有明确的释名，它的图像资料仅存于人物画之中，且多是陶渊明题材，如李公麟所作的《渊明归隐图》（如图 3 - 20）。因此，该服饰图符必然与陶渊明之间有着重要的关联。陶渊明生活在东晋末期至南朝宋的初期，曾有过出仕为官经历，后来自觉难以施展抱负，又不愿与世同流，便归隐田园，成为后世文士、诗人、隐士的楷模。陶渊明一生好酒，创作了许多饮酒题材的诗文，而在这些与酒有关的诗文中，又出现了与巾的关联，如《饮酒二十首》中便有"若复不快饮，空负头上巾"的诗句。诗后何注："史言先生取头上葛巾漉酒，还复著之。"[1] 大意是说陶渊明以头巾漉酒之后，随意戴回头上，因此而形成了"脱巾漉酒"的典故，于是与陶渊明有关的"葛巾"就被称为"漉酒巾"。如今，陶渊明诗中的"头上巾"已经被研究者们自然地称为"漉酒巾"。[2]"漉酒巾"一词最早见于唐代文学作品中，白居易的诗中有"口吟归去来，头戴漉酒巾"，杜甫的诗中有"谢氏寻山屐，陶公漉酒巾"，颜真卿的诗中有"手持山海经，头戴漉酒巾"，李白的诗中有"素琴本无弦，漉酒用葛巾"，但唐代在绘画作品中尚未出现陶渊明与漉酒巾的关联图像。宋代，陶渊明的人格和才学得到当时文人的高度赞誉，促进了陶渊明题材绘画的发展，而李公麟则是陶渊明题材绘画的奠基者。《宣和画谱》记载："盖深得杜甫作诗体制而移于画。如杜甫作《缚鸡行》，不在鸡虫之得失，乃在于注目寒江依山阁之时；公麟画陶潜《归去来兮

① 陶渊明. 逯钦立，校注. 陶渊明集 [M]. 北京：中华书局，1979（2016 重印）：99—100.

② 钱志熙. 陶渊明传 [M]. 北京：中华书局，2012：178.

图》，不在于田园松菊，乃在于临清流处。"① 御府所藏李公麟的一百零七幅作品中就有两幅《归去来兮图》，足以证实李公麟对于陶渊明题材人物画的热衷。画中的陶渊明佩戴"漉酒巾"，所谓的"漉酒巾"就是一块普通的"巾"，它因文学作品而生，又因人物画作品而形。综上所述，我们可以确定该服饰图符的符号称谓是漉酒巾，为文人、隐士（或陶渊明）所戴巾子。

图 3 - 19　《兰亭修禊图》
明代　钱毂　美国大都会艺术博物馆

图 3 - 20　《渊明归隐图》
北宋　李公麟

　　从图像符号来看，该服饰图符就是以一块巾子盖于头顶，无任何的固定处理，使其生出一种"自然"之意。它的再现对象中最关键的阐释符码就是"陶渊明"，也就是说，当我们在人物画中看到该服饰图符时，能够判断头顶该服饰图符的画中人物很可能是"陶渊明"，或是具有"陶渊明之品格"的人。《陶渊明集》的重印说明中提到，"陶渊明辞官隐归之后，再未出仕，表现出固穷守节、正直不阿、淳朴率真的高洁品格"②。这应该是对陶渊明品格最恰当的提炼。"漉酒"原意是为新酿的酒过滤杂质，也就可以引申出去糟粕、取清流，暗指高洁品格。因此，人物画中该服饰图符的象征意义可以阐释为：文人隐士辞官归隐、专注诗文、追求自然，拥有固穷守节、正直不阿、淳朴率真的高洁品格。

① 佚名. 宣和画谱［M］. 王群栗，点校. 杭州：浙江人民美术出版社，2012：75.
② 陶渊明. 逯钦立，校注. 陶渊明集［M］. 北京：中华书局，1979（2016重印）：1.

表 3 - 5　服饰图符 C05 提取结果

服饰图符（C05）：漉酒巾	
	外观样式：黑色透明纱巾，随意盖在头顶
	所属人物：文人、隐士（或陶渊明）
	所在场景：文人雅集、庭院幽居、山中访友等场景
图像出处：《兰亭修禊图》，美国大都会艺术博物馆	**象征意义**：文人隐士辞官归隐、专注诗文、追求自然、拥有固穷守节、正直不阿、淳朴率真的高洁品格

图 3 - 21　《西园雅集图》
明代　仇英　台北故宫博物院藏

图 3 - 22　《三才图会》
将巾图示

　　C06 服饰图符提取自仇英款《西园雅集图》（如图 3 - 21），其外观样式为：巾冠，顶板对折，前后片各自向下倾斜，底部巾子裹头。经过视觉对比，该服饰图符的整体造型特征与《三才图会》中的"将巾"[①]较为相似（如图 3 - 22），不同之处在于顶部折片上没有襞积，应该可以暂且判断它属于同类巾冠。

　　① 王圻，王思義，编集. 三才图会（中）：影印本 [M]. 上海：上海古籍出版社，1988：1504.

这种样式的巾冠造型独特，识别度较高，常见于明代人物画之中。《枞庐所闻录》所摘录《胡氏杂抄》其中的《姚氏纪事编》记载："明季服色俱有等级，乡绅举贡秀才俱戴巾，百姓俱戴帽，寒天绒巾绒帽，夏天鬃巾鬃帽。又有一等士大夫子弟戴飘飘巾，即前后披一片者。"[①] 这段文献关于"飘飘巾"的特征描述虽然极为简练，但与该外观样式具有较高的吻合度，可以证明二者所指乃同一服饰。因此，我们研判画中这种基本样式的巾冠，有条状襞积者所再现的是"将巾"，前后没有任何装饰者所再现的对象是飘飘巾，为明代士大夫子弟所戴巾冠。

从图像符号来看，该服饰图符的上半部造型像屋顶一样，能够使人产生屋檐之下的"荫庇"之感。此外，在它的诸多阐释符码当中，可以将"飘飘巾"和"士大夫子弟"作为关键的阐释点。飘，回风也，回者般旋而起之风；又有"疾风""落""雨雪貌"等释义；通"缥"时，可取"飘飘有凌云之气"。[②] 可见，如以"飘飘"二字关联佩戴者（受者）的话，应该是取其"凌云之气（志）"。"士大夫子弟"本应属于两个词语，即"士大夫"和"子弟"，合在一起就是指我国古代官吏和士人家族的后辈。如果强调士大夫家族的子弟身份，那就说明该"子弟"势必受到家族的"荫庇"，这与我们的感官解释恰好相符。综上所述，人物画中该服饰图符的象征意义可以阐释为：明代官吏和士族所荫庇的家族后辈有凌云之志。

表 3 - 6　服饰图符 C06 提取结果

服饰图符（C06）：飘飘巾	
 图像出处：《西园雅集图》，台北故宫博物院藏	**外观样式**：顶板对折，前后片各自向下倾斜，底部巾子裹头 **所属人物**：明代士大夫子弟 **所在场景**：文人雅集、庭院幽居、山中访友等场景 **象征意义**：明代官吏和士族所荫庇的家族后辈有凌云之志

C07 服饰图符提取自戴进所绘《太平乐事》册页（如图 3 - 23），其外观样式为：黑色纱质，呈前低后高的斜坡状，脑后结两条垂带。通过视觉对比，该服饰

①　瞿兑之. 枞庐所闻录 [M]. 沈阳：辽宁教育出版社，1997：17—18.
②　陆费逵，欧阳溥存，等编. 中华大字典 [M]. 北京：中华书局，1978：2740.

图符的斜坡状造型在《三才图会》中与"儒巾"①的图示较为接近（如图 3 -
24），二者的主要差异在于巾冠后面是否有垂带。《三才图会》随图附文："（儒
巾）古者士衣逢掖之衣，冠章甫之冠，此今之士冠也，凡举人未第者皆服之。"②
这段文献虽然描述了儒巾的渊源及使用对象，但是并未说明它的细节样式。关于
儒巾的细节样式，有学者根据明代相关文献及出土实物，经过分析后给出了具体的
描述，其中吴欣教授总结道："这种巾的形制一般是黑绉纱为表，漆藤丝或麻布为
里。四方平直，巾式较高，并有两带垂于脑后，飘垂为饰。"③ 贾玺增教授指出，
陈元龙在《格致镜原》里记载："国朝仿幞头制，设垂带生儒服。"④ 由此可见，标
准的儒巾后面也是有垂带一说的。因此，当我们在人物画中见到该服饰图符时，可
以确定它的符号称谓是儒巾，为士或举人未第者所戴巾冠。

图 3 - 23　《太平乐事》 册页
明代　戴进　台北故宫博物院藏

图 3 - 24　《三才图会》
儒巾图示

　　从该服饰图符的信息符码来看，应该以"儒""士""举人未第者"为主要阐
释点。"士"可以说是在儒家之后才形成的阶级，此种士之阶级只能做两种事
情——做官或讲学，孔子以前，似亦无有。⑤ 而通常来说，"举人未第者"必然

　　① 王圻，王思义，编集. 三才图会（中）：影印本［M］. 上海：上海古籍出版社，1988：1502.
　　② 王圻，王思义，编集. 三才图会（中）：影印本［M］. 上海：上海古籍出版社，1988：1502.
　　③ 吴欣. 中国消失的服饰［M］. 济南：山东画报出版社，2010：123.
　　④ 贾玺增. 中国服饰艺术史［M］. 天津：天津人民美术出版社，2009：157.
　　⑤ 冯友兰. 中国哲学史（上）［M］. 重庆：重庆出版社，2009：48.

要熟读儒家经典，通常是儒家弟子。因此，当我们在人物画中看到该服饰图符时，说明它的佩戴者一定是位儒家弟子。儒家弟子要学习掌握"诗""书""礼""乐""春秋""易"六门功课，即"六艺"，是有知识才艺者之通称。① 并且，"儒者通以前之典籍，知以前之制度，而又理想化之、理论化之，使之秩然有序，粲然可观"②。综上所述，人物画中该服饰图符的象征意义可以阐释为：有知识才艺的儒家弟子，通晓古时典制，能以儒学使制度秩然有序、粲然可观。

表 3-7 服饰图符 C07 提取结果

服饰图符（C07）：儒巾	
图像出处：《太平乐事》，台北故宫博物院藏	**外观样式**：黑色纱质，呈前低后高的斜坡状，脑后结两条垂带
	所属人物：士或举人未第者
	所在场景：文人雅集、庭院幽居、山中访友等场景
	象征意义：有知识才艺的儒家弟子，通晓古时典制，能以儒学使制度秩然有序、粲然可观

二、文士人物画中的衣服类服饰图符

C08 服饰图符提取自谢环绘《香山九老图》（如图 3-25），其外观样式为：交领右衽连身长衣，前身绘有一道中线，领口与衣襟饰深色缘边，腰间系窄绳带。通过视觉对比发现，该服饰图符的特征与《三才图会》中"衣"③的图示相似度极高（如图 3-26），应该属于"衣"类。这种通身连属制式，前身有明显中线的服饰称"直身"，也称"长衣""道袍""直缀"，为道士、僧人所穿之袍。"直身是古代时的中衣，宋代始的居家常服，以素布为之，对襟大袖，衣缘四周镶嵌以黑边，缀横襕。宋代以后较为流行，明代时为士庶男子闲居礼见所穿的服装，亦为生员服。"④ 至此，我们研判该服饰图符的符号称谓是直身、长衣、道袍、直缀，为士庶、生员、道士、僧人皆可穿之衣。

① 冯友兰. 中国哲学史（上）[M]. 重庆：重庆出版社，2009：45.
② 冯友兰. 中国哲学史（上）[M]. 重庆：重庆出版社，2009：330.
③ 王圻，王思義，编集. 三才图会（中）：影印本 [M]. 上海：上海古籍出版社，1988：1506.
④ 贾玺增. 中国服饰艺术史 [M]. 天津：天津人民美术出版社，2009：144.

图 3-25 《香山九老图》

明代 谢环 美国克利夫兰艺术博物馆藏

图 3-26 《三才图会》

衣图示

从视觉图像来看，该服饰图符的正面明显可见一道笔直中缝，或许可以使人产生"中正平和"的主观感受。该服饰图符的符码信息当中，尝试以"长""直""道""缀"作为关键的阐释点。长，首先应该是指该服饰的长度，如画中服饰图符的衣长及地。此外，长，久远也。从兀，从匕。兀者，高远意也。久则变化。臣铉等曰："倒亡，不亡也，长久之义也。"① "直，正见也。"② 直，同时又有"义、顺、无私、不倾顾、未圆通、强毅、肇敏行成"③ 等释义。其中"肇敏行成"出自《周书谥法》，"肇敏"有"尽心竭力"之意。道袍之"道"，本指宗教，是为道教者所穿之袍服。此外，"道"字释义极多，有"路、国、会民所聚、直、大、理、自然、礼乐、仁义、政令、法术、六艺"④ 等等。其中，取"直"之义时，恰好与"直身""直缀"的用字巧合，"缀，合箸也，又有连、缉、犹结、繄、饰、不绝、不乖离之貌"⑤ 等释义。"不绝"即是"久远"，与"长"同。由此可见，该服饰图符虽然对应了几个不同的符号称谓，但核心阐释应该是相通的，即取其"长久高远、正见无私、尽心竭力、取法自然"之内涵。其中，"正见无私"也与通过视觉而感性地解释出来的"中正平和"达意相近。因此，人物

① 许慎. 说文解字 [M]. 徐铉，等校. 上海：上海古籍出版社，2007：467.
② 许慎. 说文解字 [M]. 徐铉，等校. 上海：上海古籍出版社，2007：638.
③ 陆费逵，欧阳溥存，等编. 中华大字典 [M]. 北京：中华书局，1978：1550.
④ 陆费逵，欧阳溥存，等编. 中华大字典 [M]. 北京：中华书局，1978：2295.
⑤ 陆费逵，欧阳溥存，等编. 中华大字典 [M]. 北京：中华书局，1978：2057.

画中该服饰图符的象征意义可以阐释为：彰显儒释道三家弟子皆心怀高远、中正平和、尽心竭力、循法自然之德行。

<div align="center">表 3 - 8　服饰图符 C08 提取结果</div>

服饰图符（C08）：直身、长衣、袍、直裰	
 图像出处：《香山九老图》，美国克利夫兰艺术博物馆藏	**外观样式**：交领右衽连身长衣，前身绘有一道中线，领口与衣襟饰深色缘边，腰间系窄绳带
	所属人物：士庶、生员、道士、僧人
	所在场景：文人雅集、庭院幽居、山中访友等场景
	象征意义：彰显儒释道三家弟子皆心怀高远、中正平和、尽心竭力、循法自然之德行

C09 服饰图符提取自邓旭题颂的《名臣故事》册页（如图 3 - 27），其外观样式为：交领右衽长衣，前身无中缝，腰间束细带，领、袖、襟、底摆等部位饰深色缘边。经过视觉对比发现，该服饰图符的特征与《三才图会》中的"深衣"[①]图示相似（如图 3 - 28），主要对比部位在于前身没有中缝这一特征，二者所再现的对象应该属于同一种衣类。从文献考证，"深衣出现于春秋战国之际，它取消了原来上衣和下裳的界限，将两者合为一体，是一种较长的服装"[②]，"深衣制作为上下分裁，然后缝合，其意在象征上衣下裳的形制"[③]。《礼记·深衣》曰："五法已施，故圣人服之。故规、矩取其无私，绳取其直，权、衡取其平，故先王贵之。故可以为文，可以为武，可以摈相，可以治军旅，完且弗费，善衣之次也。"[④] 由此可见，古时深衣的用途及穿着者的身份是非常宽泛的。一般来讲，深衣是"士以上阶层常服，士的吉服，庶人的祭服"[⑤]，而士大夫阶层的深衣多使用彩色的缘边作为装饰。至此，我们判断该服饰图符的符号称谓是深衣，为士以上常服、士之吉服、庶人之祭服。

① 王圻，王思义，编集. 三才图会（中）：影印本 [M]. 上海：上海古籍出版社，1988：1509.

② 高春明. 中国历代服饰艺术 [M]. 北京：中国青年出版社，2009：88.

③ 贾玺增. 中国服饰艺术史 [M]. 天津：天津人民美术出版社，2009：25.

④ 戴圣，编. 礼记 [M]. 陈澔，注. 金晓东，校点. 上海：上海古籍出版社，2016：653.

⑤ 贾玺增. 中国服饰艺术史 [M]. 天津：天津人民美术出版社，2009：25.

图 3 - 27　《名臣故事》册页　　　　　　　　图 3 - 28　《三才图会》
清代　佚名　故宫博物院藏　　　　　　　　　　　深衣图示

　　深衣有着标准的结构制式及寓意。衣、裳各六幅者，象征"一岁十二月之六阴六阳也"① 的传统文化。同时，该服饰图符的阐释重点应在"深"字之上，"深，水名。作'深衣'者，谓连衣裳而纯之以采也。深衣谓衣裳相连，前后深邃"②。而由"深衣"之"深邃"则可进一步引申出"博大精深"之意，可以关联传统文化的博大精深。《礼记·深衣第三十九》记载："古者深衣，盖有制度，以应规、矩、绳、权、衡。短毋见肤，长毋被土。……袂圜以应规，曲袷如矩以应方，负绳及踝以应直，下齐如权、衡以应平。故规者，行举手以为容。负绳抱方者，以直其政，方其义也。……下齐如权、衡者，以安志而平心也。"③ 可见，深衣承载了规、矩、绳、权、衡这五法，警示穿着者要尊容仪、欲无私、直其政、方其义、安志而平心。可以说，不论穿着者的身份是士或庶，皆属华夏子民，不论用途是常服、吉服或祭服，都时刻提醒受者要守五法之德行。综上所述，该人物画中该服饰图符的象征意义可以阐释为：在华夏民族博大精深的传统文化背景下，子民坚守尊容仪、欲无私、直其政、方其义、安志而平心的美德。

①　王圻，王思义，编集. 三才图会（中）：影印本 ［M］. 上海：上海古籍出版社，1988：1510.
②　陆费逵，欧阳溥存，等编. 中华大字典 ［M］. 北京：中华书局，1978：1023.
③　戴圣，编. 礼记 ［M］. 陈澔，注. 金晓东，校点. 上海：上海古籍出版社，2016：653.

表 3 - 9　服饰图符 C09 提取结果

服饰图符（C09）：深衣	
 图像出处：《名臣故事》册页，故宫博物院藏	**外观样式**：交领右衽长衣，前身无中缝，腰间束细带，领、袖、襟、底摆等部位饰深色缘边
	所属人物：士庶
	所在场景：士以上常服、士之吉服、庶人之祭服、文人雅集、庭院幽居、山中访友等场景
	象征意义：在华夏民族博大精深的传统文化背景下，子民坚守尊容仪、欲无私、直其政、方其义、安志而平心的美德

图 3 - 29　《名臣故事》 册页
清代　佚名　故宫博物院藏

图 3 - 30　《三才图会》
褙子图示

　　C10 服饰图符提取自邓旭题颂《名臣故事》册页（如图 3 - 29），其外观样式为：对襟长衣，袖长略短，衣襟与袖口处做缘边，身前仅固定一点。经过视觉对比发现，该服饰图符的特征与《三才图会》当中的"褙子"①基本一致（如图 3 -

　　① 王圻，王思义，编集. 三才图会（中）：影印本［M］. 上海：上海古籍出版社，1988：1535.

30)，二者所再现的对象应该同属一物。《三才图会》随图附文："（褙子）即今之披风，实录曰：'秦二世诏，朝服上加褙子，其制袖短于衫，身与衫齐，而大袖。'宋文长与裙齐，而袖才宽于衫。"[①] 由此可见，在明代学者看来，褙子最初是作为朝服的外罩使用，在明代成为披风的一种。可以穿朝服的人一般不会指涉平民，应该是文人士大夫之上的阶层。需要强调的是，褙子与大袖衫的平面造型较为接近，我们在描绘或辨别褙子时应该抓住它与大袖衫的区别之处，即褙子的袖子要略短且略宽，相当于常规袖子的一半长度，其意象形态要明显宽于其他服饰，且衣身长度也应略短于长衣。因此，我们判断该服饰图符的符号称谓是褙子，为文人士大夫所用披风。

从图像符号来看，该服饰图符整体造型宽大给人以"轻松、飘逸"的主观感受，在它的信息符码当中以"褙""披"等文字为主要阐释点。"褙，襦也。今俗借用为裱褙字。"[②] "褙"字作"襦"时是指短衣，作"裱褙字"时是指行文人之事，与"士大夫"的身份相符。"披，从旁持曰披。又有开、分、散、解、发、敷、被、荷衣、分析等释义。"[③] "披"作"荷衣"时指用荷叶制成的衣服，或如荷叶般的衣服，后世常以此作为高人、隐士的衣服，有"隐修""隐者"的含义。综上所述，人物画中该服饰图符的象征意义可以阐释为：文人士大夫萌生隐修之意志，或已经隐修，在行文人之事。

表 3 - 10　服饰图符 C10 提取结果

服饰图符（C10）：褙子	
	外观样式：对襟长衣，袖长略短，衣襟与袖口处做缘边，身前仅固定一点
	所属人物：文人士大夫
	所在场景：文人雅集、庭院幽居、山中访友等场景
图像出处：《名臣故事》册页，故宫博物院藏	**象征意义**：文人士大夫萌生隐修之意志，或已经隐修，在行文人之事

C11 服饰图符提取自钱毂《兰亭修禊图》（如图 3 - 31），其外观样式为：上下身分体式服饰，上身交领右衽，衣襟处做缘边，下身绘裙裳，腰间束带。该服

① 王圻，王思义，编集. 三才图会（中）：影印本 [M]. 上海：上海古籍出版社，1988：1535.
② 陆费逵，欧阳溥存，等编. 中华大字典 [M]. 北京：中华书局，1978：2013.
③ 陆费逵，欧阳溥存，等编. 中华大字典 [M]. 北京：中华书局，1978：616.

饰图符中"下裳"① 部分的结构可见于《三才图会》中的图示（如图3-32），是由前四、后三共七幅条布拼合而成，平展开后为矩形。中国古代服装形态千变万化，总体而言可分为两种：一种是全部由上体的肩部承担，被称为"上下连属"或"衣裳连属"的一部式服装；另一种是由上体（肩部）和下体（腰胯部）分别承担衣服的重量，即《周易·系辞》载曰"黄帝垂衣裳而天下治，盖取之乾坤"中的"衣裳"，它被称为"上下分属制"或"上衣下裳"的二部式服装。② 当然，黄帝时期是否真的已经形成二部式的"衣裳"之制，目前尚无从考证。但从考古出土的玉雕、石雕等文物来看，至少在商代时期这种"上衣下裳"的二部式服装就已经普遍存在。至明清时期，随着社会阶层的划分以及服饰的演进，这种"上衣下裳"的二部式服饰多为文人士大夫阶层所用。因此，我们可以明确该服饰图符的符号称谓是衣裳，为华夏子民皆可使用的二部式服装。

图3-31　《兰亭修禊图》明代　钱毂
美国大都会艺术博物馆藏

图3-32　《三才图会》
裳制图示

　　从《周易·系辞》记载可知，"衣裳"与"天下治""乾""坤"三个概念联系在一起，说明在当时的统治者眼中，服装是具有某种统治秩序的象征物。③ 具体来说，就是在中国的传统文化中，乾、坤指天与地，上衣部分对应的"乾"象征着"天"，下裳部分对应的"坤"象征着"地"，人在天地间，便是隐喻人与自然的和谐共生，警示穿着者要仰观于天、俯察于地，彰显了"天人合一"的思想观念。因此，人物画中该服饰图符的象征意义可以阐释为：华夏子民仰观于天、俯察于地，与天地自然和谐共生。

① 王圻，王思义，编集. 三才图会（中）：影印本［M］. 上海：上海古籍出版社，1988：506.
② 贾玺增. 中国服饰艺术史［M］. 天津：天津人民美术出版社，2009：9.
③ 黄士龙，主编. 中西服饰史［M］. 上海：东华大学出版社，2014：9.

表 3-11　服饰图符 C11 提取结果

服饰图符（C11）：衣裳	
	外观样式：上下身分体式服饰，上身交领右衽，衣襟处做缘边，下身绘裙裳，腰间束带
	所属人物：华夏子民
	所在场景：文人雅集、庭院幽居、山中访友等场景
图像出处：《兰亭修禊图》，美国大都会艺术博物馆。	**象征意义**：华夏子民仰观于天、俯察于地，与天地自然和谐共生

三、道教人物画中的服饰图符

道释题材一直以来都是传统人物画创作的重要组成部分，内容以道教和佛教的经典选段为主，至明清时期亦是如此。通过前文对道释题材人物画作品的分析可知，此类题材中服饰图符的所在场景通常为祝寿、法会、论道、过海、讲经、说法、修行等。

道教是中国的本土宗教，道教所尊崇的人物以及信仰的理论思想皆出自我国传统文化。因此，道教题材人物画中所描绘的意象服饰同样呈现出本土化特征，继承了中华民族传统服饰的基本样貌。我们将在明清时期道教题材的人物画中主要提取巾冠、头饰一类的服饰图符，个别补充衣服类的服饰图符。

D01 服饰图符提取自清代庄豫德绘《福禄寿人物轴》（如图 3-33），其外观样式为：小冠，罩于束挽发之上，纵向有多道接缝，其上绘小珍珠，侧面可见卷云造型，横插发簪。该服饰图符为小冠类头饰，其视觉特征与《三才图会》

图 3-33　《福禄寿人物轴》
故宫博物院藏

中"道冠"① 的细节有多处相似（如图3-34），应属于同一类冠饰。首先，二者都是小冠；其次，冠上分梁；最后，冠侧或冠外都用到了卷云造型。《三才图会》随图附文："其制小，仅可撮其髻，有一簪中贯之，此与雷巾皆道流服也。"② 虽然这段关于道冠的文献并未细致说明其特征，仅仅说明它属于撮髻小冠，需用簪固定，但该外观样式则完全能够满足这两点。进一步分析该服饰图符的图像细节，以装饰的珍珠和用色来猜测，它应是道门当中身份较高者的道冠。综上所述，画中该服饰图符的符号称谓应该就是道冠，为高道真人所佩戴之冠饰。

图3-34　《三才图会》
道冠图示

从视觉图像来看，该服饰图符虽为小冠，但比较奢华，饰珠、饰云皆备，能够产生"庄严"的主观感受。它的信息符码当中，以"道"字作为主要阐释点，"道"字的释义极多，包括"路、国、会民所聚、直、大、理、为之公、自然、礼乐、仁义、政令、法术、六艺"③ 等等。当它作为道教高真或道家弟子的相关称谓时，必然要取道家经典中的释义，即"自然""为之公"，以及"理"。因此，我们归纳上述释义，再加上图像符号的主观感受，可以将该服饰图符阐释为：道门高真显现道法庄严、道法自然、道者为公、道含众理的道家哲学思想。

表3-12　服饰图符D01提取结果

服饰图符（D01）：道冠	
图像出处：《福禄寿人物轴》，故宫博物院藏	**外观样式**：罩于束挽发之上，纵向有多道接缝，其上绘小珍珠，侧面可见卷云造型，横插发簪
	所属人物：高道真人
	所在场景：祝寿、法会、论道等场景
	象征意义：道门高真显现道法庄严、道法自然、道者为公、道含众理的道家哲学思想

D02服饰图符提取自明代郑文林所绘《八仙图轴》（如图3-35），其外观样

① 王圻，王思义，编集. 三才图会（中）：影印本［M］. 上海：上海古籍出版社，1988：1505.

② 王圻，王思义，编集. 三才图会（中）：影印本［M］. 上海：上海古籍出版社，1988：1505.

③ 陆费逵，欧阳溥存，等编. 中华大字典［M］. 北京：中华书局，1978：2295.

式为：黑色头巾，顶部一片布帛前翻，后面绘有两条垂带。通过视觉对比发现，该服饰图符与《三才图会》当中"纯阳巾"[①]的形式较为相似（如图3-36），应该属于同一种巾冠的写意表现。《三才图会》随图附文记载："纯阳巾，一名乐天巾，颇类汉唐二巾，顶有寸帛，襞积如竹简，垂之于后。曰纯阳者以仙名，而乐天则以人名也。"[②] 这段文献的关键特征描写与该外观样式大多吻合，可以判断该服饰图符所再现的对象就是纯阳巾。纯阳巾也被称为"乐天巾""华阳巾""紫阳巾""九阳巾"或"九梁巾"，帽底圆形，顶坡而平，帽顶向后上方高起，以示超脱。帽前上方有九道梁垂下，"九"为纯阳之数，代表道教"九转还丹"之意。帽前正中镶有帽正。[③] 由此可见，该服饰图符与当代纯阳巾之间存在诸多共性特征。综上所述，当我们在道教题材人物画中遇到这种顶部寸帛前翻的巾冠时，即使因写意的表达而忽略了上面的"梁"等细节，也可以研判该服饰图符的符号称谓是纯阳巾，为道教高真（或专指吕纯阳）所戴巾冠。

图3-35　《八仙图轴》
明代　郑文林　故宫博物院藏

图3-36　《三才图会》纯阳巾图示

① 王圻，王思义，编集.三才图会（中）：影印本［M］.上海：上海古籍出版社，1988：1504.
② 王圻，王思义，编集.三才图会（中）：影印本［M］.上海：上海古籍出版社，1988：1504.
③ 田诚阳.道教的服饰（二）［J］.中国道教，1994（02）：32.

从图像符号来看，该服饰图符有布帛前翻，呈波浪状，或许可以产生"飘逸"的感性解释。它的诸多信息符码当中，应以"纯阳""乐天"为主要阐释点。"纯阳"与"乐天"在这里原本指涉的是两个历史人物，一个是道家高真吕纯阳，一个是儒家文人白居易，二人皆有儒、释、道三教合一的思想观念。他们的三教合一思想可以具体总结为三点：儒家的"兼济天下"，道家的"逍遥自得"，释家的"普度众生"。这应该就是该服饰图符最核心的阐释。因此，我们在道教题材人物画范畴中可以将该服饰图符阐释为：道门高真能够融合儒释道三教的兼济天下、普度众生、逍遥自得的哲学思想。

<center>表 3 - 13　服饰图符 D02 提取结果</center>

服饰图符（D02）：纯阳巾、乐天巾	
 图像出处：《八仙图轴》，故宫博物院藏	**外观样式**：黑色头巾，顶部一片布帛前翻，后面绘有两条垂带
	所属人物：道教高真（或专指吕纯阳）
	所在场景：过海、群仙祝寿、法会、论道等场景
	象征意义：道门高真能够融合儒释道三教之兼济天下、普度众生、逍遥自得的哲学思想

D03 服饰图符提取自清代任熊所绘《群仙祝寿图》（如图 3 - 37），其外观样式为：金黄色小冠，冠身呈莲花瓣状，中间一芯向上探出。通过视觉对比发现，该服饰图符的造型特征与故宫博物院藏"串琉璃花纹莲花冠"[①] 的相似度极高（如图 3 - 38），应属于"莲花冠"。莲花冠，又称"上清冠"，状似莲花，冠顶插有如意头，做道场时，高功戴用此冠。[②] 通过查证历代人物画，莲花冠的图像最早可追溯到宋代，美国波士顿博物馆藏（传）宋代张敦礼所绘《九歌图》当中便有这种莲花状的小冠。美国佛利尔美术馆藏元代赵孟頫款《九歌图》当中，也出现了莲花冠的图像，其造型与该服饰图符几乎完全相同。由此可以推测，莲花冠的样式发展至元代已经相对稳定。宋元时期的莲花冠图像多出现屈原《九歌》题材，且是该题材中"少司命"的首服，但是《九歌》文中并未出现莲花冠或戴莲花的确切文字，大概是画家根据《九歌》中少司命"荷衣兮蕙带"一句，以"莲

① 故宫博物院数字文物库［EB/OL］. https：//digicol. dpm. org. cn/.

② 田诚阳. 道教的服饰（二）［J］. 中国道教，1994（02）：32.

花冠"映射"荷衣"。因此，我们可以判断该服饰图符的符号称谓是莲花冠，为道教高功法师所戴之冠饰。

图 3 - 37 《群仙祝寿图》
清代　任熊　上海美术馆藏

图 3 - 38 串琉璃花纹莲花冠实物
故宫博物院藏

　　从视觉图像来看，该服饰图符为莲花半开的造型，顶部中间探出一支花芯，能够产生"出尘不染"的主观感受。它的信息符码当中，以"莲花"和"高功"作为主要阐释点。莲花自古以来便深受人们的喜爱，在古典文学中被赋予"出淤泥而不染"的高尚品格。道教作为我国的本土宗教，在使用"莲花"这一符码时，取义的重点仍是"不染"，象征着道门修行者不染五浊十恶。"高功"是指清净身心、阐扬教法、随坛作仪、主持大小法事、上表迎驾一切朝事、经典玄律、科范威仪、虔洁规模等类，不得轻浮狂躁，违者罚。[①] 由此可见，道教"莲花"符号重点取义为"不染恶浊""清净身心""宸心虔洁""秉节持重"。因此，人物画中该服饰图符的象征意义可以阐释为：指引道门修行者不染恶浊、清净身心、宸心虔洁、秉节持重。

① 闵智亭. 道教仪范 [M]. 北京：中国道教学院编印，1990：16.

表 3 - 14　服饰图符 D03 提取结果

服饰图符（D03）：莲花冠	
 图像出处：《群仙祝寿图》，上海美术馆藏	**外观样式：**金黄色小冠，冠身呈莲花瓣状，中间一芯向上探出
	所属人物：道教高功法师
	所在场景：祝寿、法会、论道等场景
	象征意义：指引道门修行者不染恶浊、清净身心、宸心虔洁、秉节持重

图 3 - 39　《群仙祝寿图》局部
清代　任熊　上海美术馆藏

　　D04 服饰图符同样提取自清代任熊所绘《群仙祝寿图》（如图 3 - 39），其外观样式为：黄色小冠，侧面呈半个月牙状，底部有孔，穿发簪固定。图像中服饰图符的侧面看起来像半个月牙，这点可以作为准确辨别其对象的主要特征。据文献查证可知，在道教的冠服体系里，这种形似月牙状的小冠名为"黄冠"。黄冠，又称"月牙冠"或"偃月冠"，形似月牙，下沿有相对两孔，可以穿过木簪，别在发髻上。全真道士"冠巾"[①] 后方可戴之。所谓"冠巾"，就是指正式拜师的礼仪。这段关于"黄冠"的文献说明与该外观样式完全吻合，能够证实该服饰图符所再现的对象。另外，"传说全真祖师丘处机掌教之时，元代皇帝曾赐给他一块金子和一块玉石，要他戴在头上，丘处机当即运用道家内功，调动体内三昧真火，在手心把金子揉捏成月牙冠，又把玉石掐捏成簪子，用指甲掐着戴在头上，惊得皇帝目瞪口呆，丘处机从此成为掐金断玉的金玉两行的祖师爷"[②]。传说虽然不具有科学性，但却存在着文化的生命力，它间接地为黄冠又增添了一个"丘处机"的信息符码。综上分析，当我们在道教题材人物画中看到这种半月形小冠时，可

　　① 周高德. 道士的服饰 [J]. 中国宗教，1999（02）：49.

　　② 田诚阳. 道教的服饰（二）[J]. 中国道教，1994（02）：32.

以判断该服饰图符的符号称谓是黄冠、月牙冠、偃月冠，为全真道士（或丘处机）所戴冠饰。

该服饰图符的造型宛如半个月牙，色浅黄，能够使人产生"皎洁""祥和"的主观感受。它的信息符码当中，以"黄""月""全真""丘处机"等信息作为主要阐释点。黄，地之色也，又有"晃""光""美""静民则法"等释义，作"黄冠"时为"草服"。黄冠作草服一说，出自《礼记·郊特牲第十一》："黄衣黄冠而祭，息田夫也。野夫黄冠。黄冠，草服也。"注释曰："黄冠为草野之服，其详未闻。"① 黄冠是"腊先祖五祀"时的装扮，该服饰图符所再现的"黄冠"特指"道人"。"月，阙也。大阴之精。缺也。从朔至晦之称也。"② "全真"是道教的主流教派，"丘处机"则是"全真七子"之一，道号长春子，别称长春真人。长春真人榜规当中提倡"见三教门人须当平待不得怠慢"，即"三教平等"。同时，对门人有"柔弱为常，谦和为德，慈悲为本，方便为门，常要明真，泄理明心"③ 等要求，也都是美善的德行，且柔弱、谦和等释义也与图像符号触发的主观感受相仿。因此，该服饰图符可以阐释为：全真教长春真人一派，彰显三教平等、柔弱为常、谦和为德、慈悲为本、方便为门、常要明真、泄理明心之榜规。

表 3 - 15　服饰图符 D04 提取结果

服饰图符（D04）：黄冠、月牙冠、偃月冠	
图像出处：《群仙祝寿图》，上海美术馆藏	**外观样式**：黄色小冠，侧面呈半个月牙状，底部有孔，穿发簪固定
	所属人物：全真道士（或丘处机）
	所在场景：祝寿、法会、论道等场景
	象征意义：全真教长春真人一派，彰显三教平等、柔弱为常、谦和为德、慈悲为本、方便为门、常要明真、泄理明心之榜规

D05 服饰图符提取自明代刘俊《刘海戏蟾图》（如图 3 - 40），其外观样式为：

① 戴圣，编. 礼记 [M]. 陈澔，注. 金晓东，校点. 上海：上海古籍出版社，2016：299.
② 陆费逵，欧阳溥存，等编. 中华大字典 [M]. 北京：中华书局，1978：846.
③ 闵智亭. 道教仪范 [M]. 北京：中国道教学院编印，1990：97.

交领右衽长衣，领口、袖口、衣襟、底摆绘深色缘边，大袖敞口，正前方有中缝，腰间束绳带，且绘有草编围裳。通过视觉对比发现，该服饰图符的造型结构与《三才图会》中的"道衣"① 完全一致（如图3-41），说明二者所再现的对象相同。《三才图会》随附文："道衣，援神契曰：'礼记有侈袂，大袖衣也，道衣其类也。'唐李泌为道士赐紫，后人因以为常。直领者，取萧散之意。大明会典云：'道士常服青，法服、朝服皆用赤色，道官亦如之，惟道录司官法服、朝服皆绿纹，饰以金。'"② 从中可知，"道衣"与"侈袂""大袖衣"属于同类服饰，它们有着相同的服饰特征，即宽大的袖子。除此之外，对于不同历史时期或不同身份的道士，道衣的服色还有所区别，唐代中期之后可被赐用紫色，明代之后常服为青色，法服和朝服为赤色，道录司官的法服与朝服为绿色。以此为据，该服饰图符中用色是青色，应属于道士的常服道衣。至此，可以研判该服饰图符的符号称谓是道衣，为道士日常穿着的长衣。

图3-40　《刘海戏蟾图》
明代　刘俊　中国美术馆藏

图3-41《三才图会》
道衣图示

从视觉图像来看，该服饰图符与深衣、长衣等服饰一般无二，明显属于本土的传统服饰，但它在画中夸张的大袖呈现出"飘逸自然"的主观感受。它的信息符码当中，以"道"为阐释点，且同时要关注到与其关联的"萧散"之意。"道"字有直、大、理、为之公、自然、礼乐、仁义、政令、法术、六艺等释义。③ 其中以"自然""为之公"，以及"理"等释义用于道教题材人物画中的服饰图符最

① 王圻，王思義，编集. 三才图会（中）：影印本 [M]. 上海：上海古籍出版社，1988：1552.
② 王圻，王思義，编集. 三才图会（中）：影印本 [M]. 上海：上海古籍出版社，1988：1552.
③ 陆费逵，欧阳溥存，等编. 中华大字典 [M]. 北京：中华书局，1978：2295.

为适合。萧散，形容举止、神情、风格等自然，不拘束；闲散舒适。与其有关的隐喻还有"不复与外事相关"和"不欲违其本心"。① 可见，萧散之意与图像符号的主干感受，以及"道"字的释义基本相同。综上所述，人物画中该服饰图符的象征意义可以阐释为：道家弟子自然的举止、神情和风格，追求闲散舒适，不复与外事相关，不欲违其本心的境界。

<div align="center">表 3 - 16　服饰图符 D05 提取结果</div>

服饰图符（D05）：道衣	
图像出处：《刘海戏蟾图》，中国美术馆藏	**外观样式**：交领右衽长衣，领口、袖口、衣襟、底摆绘深色缘边，大袖敞口，正前方有中缝，腰间束绳带
	所属人物：道士
	所在场景：过海、祝寿、法会、论道等场景
	象征意义：道家弟子自然的举止、神情和风格，追求闲散舒适，不复与外事相关，不欲违其本心的境界

四、佛教人物画中的服饰图符

纵观明清时期佛教题材的人物画，其中绝大多数描绘的是菩萨、罗汉和尊者的形象，偶尔有描绘佛经故事。我们以三种人物形象的服饰图符为提取对象，并阐释其内在的宗教含义。

D06 服饰图符提取自明代画家郑重所绘《十八应真图》册页（如图 3 - 42），其外观样式为：金黄色窄环造型，前额处做卷曲装饰。通过视觉分析不难发现，该服饰图符的形制极似"紧箍"（或称"金箍"），属于古代"头箍"一类的饰物。关于紧箍的本源，学界曾提出过两种主要说法："一说认为紧箍源自于胡人石磐陀头上的束发带箍；一说认为是源自

图 3 - 42　《十八应真图》册页
明代　郑重　台北故宫博物院藏

① 罗竹风，主编. 汉语大词典（第八卷）[M]. 上海：上海辞书出版社，1991：582.

于唐代的刑具脑箍，且佛教徒头上的戒箍是受其启发而来。"[①] 带有宗教色彩的紧箍与佛教存在一定关联，成为佛教蓄发修行者常用的束发首服。头箍别称为金箍、珠箍、铁箍等，主要依据它的材质和装饰来命名。该服饰图符为金黄色，所以也符合"金箍"这一称呼。因此，当我们在人物画中看到这种特征的服饰图符时，便可以判断它的符号称谓是头箍、紧箍、金箍，为佛教蓄发修行者的束发头饰。

从视觉图像来看，该服饰图符的造型就是环状物，能够使人产生"束缚"的感性解释。在它的信息符码当中，以"箍"为主要解释点。箍，以篾束物也，按今或以铜铁束物皆曰箍。[②] 不论是以篾束物，还是以铜铁束物，都是对物的一种"约束"，即束缚、限制、管束等义，这与视觉感官的解释是相同的。篾，析竹也。竹皮。[③] 铜铁，都是金属，坚硬之物。它们可以引申为善良的美德以及严苛的戒律，是对行为的约束之物，或通过约束达成的目的。综上所述，人物画中该服饰图符的象征意义可以阐释为：佛教弟子受戒律约束而断恶行善。

表 3 - 17　服饰图符 D06 提取结果

服饰图符（D06）：头箍、紧箍、金箍	
 图像出处：《十八应真图》，台北故宫博物院藏	**外观样式：**金黄色窄环造型，前额处作卷曲装饰
	所属人物：佛教蓄发修行者
	所在场景：讲经、说法、修行等场景
	象征意义：佛教弟子受戒律约束而断恶行善

D07 服饰图符提取自明代画家丁云鹏所绘《五相观音图》（如图 3 - 43），其外观样式为：金黄色花冠，整体呈叶蔓翻卷状，数朵花饰，正前方竖火焰纹边饰的佛牌。这种尊贵华美的冠饰属于菩萨之首服。菩萨原是释迦牟尼成佛前的悉达多太子，也称为"法王子"。有研究者指出："敦煌壁画中，宝冠是菩萨重要的身份象征物和主要首服，以结构划分主要有三面宝冠、单面冠、山形冠、花冠，在这些宝冠上常有复杂的装饰和纹样，常见的装饰有化佛、日、月、植物纹样等，在宝冠两侧常饰有名为宝缯的丝带状装饰。"[④] 这类关于菩萨之首服的研究，可

① 王平.《西游记》"紧箍儿咒"考论 [J]. 明清小说研究，2013（04）：69.
② 陆费逵，欧阳溥存，等编. 中华大字典 [M]. 北京：中华书局，1978：1783.
③ 陆费逵，欧阳溥存，等编. 中华大字典 [M]. 北京：中华书局，1978：1800.
④ 张家奇，李楠. 莫高窟初唐时期壁画中的菩萨服饰分析 [J]. 服饰导刊，2019（06）：62.

以印证该服饰图符所再现的对象即为宝冠。但是关于菩萨宝冠名称类别的细化还存在着较大分歧，有些命名较为随意，缺少文献支撑。在佛教题材（尤其是菩萨题材）的人物画作品中，当遇到与该服饰图符较为相似者，除必须细化命名的研究领域之外，都以"宝冠"命名最为恰当。因此，我们研判该服饰图符的符号称谓是宝冠，为菩萨所戴之首服。

图 3 - 43　《五相观音图》
明代　丁云鹏　纳尔逊·阿特金斯艺术博物馆藏

　　从视觉图像来看，该服饰图符上有蔓叶、花卉、火焰纹、佛像等装饰，整体呈现出"庄严"的主观感受。在它的信息符码当中，以"宝"和"菩萨"为主要阐释点。宝，珍也，又有"玉""嘉瑞""爱重""犹神""犹道""善道可守者""身""大位有用""万物告成""物之罕见难得者""尊人之称"[①] 等释义。除此之外，佛教经典中有"三宝"，是指"佛、法、僧"。[②] "菩萨，是梵语之简译，全译为'菩提萨埵'，意为'觉有情'，指以证成佛果为最终目标之大乘众。"[③]其中，"证成佛果"也能够暗合"万物告成"与"尊人之称"等释义，"证成佛果者"则必然能够呈现出视觉感受的宝相庄严。同时，菩萨者，普度其他一切众生，如是重重无尽，度尽一切众生。[④] 综上所述，人物画中该服饰图符的象征意义可以阐释为：已证成佛果的大乘众，可普度其他一切众生。

① 陆费逵，欧阳溥存，等编. 中华大字典 [M]. 北京：中华书局，1978：363.
② 赖永海，高永旺，译注. 维摩诘经 [M]. 北京：中华书局，2010（2013 重印）：4.
③ 赖永海，高永旺，译注. 维摩诘经 [M]. 北京：中华书局，2010（2013 重印）：3.
④ 赖永海，高永旺，译注. 维摩诘经 [M]. 北京：中华书局，2010（2013 重印）：60.

表 3 - 18　服饰图符 D07 提取结果

服饰图符（D07）：宝冠	
 图像出处：《五相观音图》，纳尔逊·阿特金斯艺术博物馆藏	**外观样式**：金黄色花冠，整体呈叶蔓翻卷状，数朵花饰，正前方竖火焰纹边饰的佛牌 **所属人物**：菩萨 **所在场景**：讲经、说法、修行等场景 **象征意义**：已证成佛果的大乘众，可普度其他一切众生

图 3 - 44　《尊者图》
明代　佚名　佛利尔美术馆藏

图 3 - 45　《三才图会》
僧衣图示

　　D08 服饰图符提取自明代佚名《尊者图》（如图 3 - 44），其外观样式为：衣交领，右衽，外层斜披袈裟，袒右肩，袖宽大。该服饰图符的视觉特征与《三才图会》所示"僧衣"① 完全相同（如图 3 - 45），且袈裟的通识度较高，完全可以确定为佛教服饰类。《三才图会》随图附文："（僧衣）僧史略曰：'后魏宫中，见僧自恣，偏袒右肩，乃施一边衣，号偏衫，全其两肩衿袖，失祇支之体。'大明会典云：'禅僧，茶褐常服，青绦五色袈裟；讲僧，五色常服，绿绦浅红袈裟；教僧，皂常服，黑绦浅红袈裟，众僧如之，惟僧录司袈裟绿纹饰以金。'"② 文

① 王圻，王思義，编集. 三才图会（中）：影印本［M］. 上海：上海古籍出版社，1988：1552.
② 王圻，王思義，编集. 三才图会（中）：影印本［M］. 上海：上海古籍出版社，1988：1552.

献中关于僧衣偏袒右肩、偏衫，以及袈裟等信息与该外观样式皆可对应，这也从历史文献的角度证实了该服饰图符确为僧衣。同时，国内有学者指出："汉地僧装由外而内称袈裟，直裰、偏衫。"① 至此，我们判断该服饰图符的符号称谓是僧衣，为汉地僧人所穿法衣。

该服饰图符最突显的阐释符码是"袈裟"，"袈裟"如今已经形成常识性所指，当人们看到"袈裟"就能关联到"僧人"（汉地）。袈裟是三衣的总称，都做成田畦形，也称作田相衣。从不同的角度解释袈裟："袈裟还有种种异名：以三种不正色制作成衣，能令人不起贪心，故称离尘服；学佛的人，穿上袈裟，能令烦恼消失，故称消瘦衣；三种不同颜色共成一体，故成间色衣；袈裟在身，形象庄严胜过法幢，故称胜幢衣；能折伏外道，故称降邪衣；袈裟具备五种功德，故称功德衣；能令烦恼解脱，故称解脱衣。"② 可见，此类以袈裟为重点的汉地僧人所穿僧衣，其基本解释为"不起贪心""烦恼解脱""法相庄严""功德在身""折伏外道"等几点。该服饰图符的符号称谓中，汉地僧人所穿的"僧衣""法衣"，也是指此类袈裟。需要单独强调的只有"僧"，"僧，浮屠道人也。按出家奉佛，通解释氏教义者，梵语具云僧伽邪。法华经云，三明入解脱，得四无碍智，以是等为僧"③。其中，"僧"所暗含的"无碍解脱"也与"袈裟"寓意的"烦恼解脱"互为印证。因此，人物画中该服饰图符的象征意义可以阐释为：汉地出家奉佛的无碍解脱者，法相庄严、功德在身、不起贪心、折伏外道。

表 3-19　服饰图符 D08 提取结果

服饰图符（D08）：僧衣	
图像出处：《尊者图》，佛利尔美术馆藏	**外观样式**：衣交领、右衽，外层斜披袈裟，袒右肩，袖宽大
	所属人物：汉地僧人
	所在场景：讲经、说法、修行等场景
	象征意义：汉地出家奉佛的无碍解脱者，法相庄严、功德在身、不起贪心、折伏外道

D09 服饰图符提取自清代画家冷枚所绘《罗汉图》（如图 3-46），其外观样式

① 陈悦新. 佛装概念与汉地佛装类型演变 [J]. 文物，2007（04）：64.
② 方广锠. 中国佛教文化大观 [M]. 北京：北京大学出版社，2001：364.
③ 陆费逵，欧阳溥存，等编. 中华大字典 [M]. 北京：中华书局，1978：82.

为：袒裸右肩，上衣从右腋下至左肩开始覆体，盖住大部分下衣，多行云流水的褶皱线条。通过视觉对比发现，该服饰图符的特征与"西安宝庆寺佛雕"[①] 的服饰十分相似（如图 3 - 47），应该属于佛装一类。佛装，泛指佛陀、罗汉的衣着。有学者指出："汉地佛装可分为上衣外覆和中衣外露两类，袒右的佛装属于前者的分类之一。袒右，亦源于印度，上衣右衣角自右腋下绕过搭左肩，约起源于 2 世纪初的秣菟罗佛装。"[②] 该服饰图符右肩完全袒裸，是对印度秣菟罗佛装的一种效仿或崇尚，本身仍属于受汉文化影响之后的佛教服饰风格，是汉地佛装的一种。因此，我们研判该服饰图符的符号称谓是佛装，为汉地佛陀、罗汉的衣着。

图 3 - 46　《罗汉图》　册页
清代　冷枚　故宫博物院藏

图 3 - 47　西安宝庆寺佛雕

从图像符号来看，该服饰图符最突显的视觉特征为：袒露右肩，右侧胸部、肩部及手臂裸露在外，多见于佛陀及罗汉的造像。方广锠在《中国佛教文化文化大观》中指出："古印度僧侣所披的僧祇支，是覆盖左肩，裸露右肩，和汉地的习惯不同。"[③] 这种完全袒右的佛装，是中国佛教对古印度根本佛法和佛陀释迦的一种尊崇。除此之外，这种偏袒右肩式的"佛装"还是僧侣在"礼佛、听经时的穿法"。[④] 该服饰图符的符号称谓以"佛""罗汉"为主要解释点。"佛，梵语觉也。佛教教主如来之别称，谓其能觉悟众生，因称曰佛，又号其教曰佛教，起于印度。"[⑤] 罗汉即为"阿罗汉的简称，阿罗汉，声闻乘第四果位，意为'不生'，已断尽一切

①　东京国立博物馆官网［EB/OL］. https：//www. tnm. jp/.
②　陈悦新. 佛装概念与汉地佛装类型演变［J］. 文物，2007（04）：64.
③　方广锠. 中国佛教文化大观［M］. 北京：北京大学出版社，2001：364.
④　方广锠. 中国佛教文化大观［M］. 北京：北京大学出版社，2001：365.
⑤　陆费逵，欧阳溥存，等编. 中华大字典［M］. 北京：中华书局，1978：45.

烦恼，故不复有贪嗔痴三毒"[1]。综上所述，人物画中该服饰图符的象征意义可以阐释为：证得果位者尊崇根本佛法、礼佛、听经，能觉悟众生。

表3-20 服饰图符D09提取结果

服饰图符（D09）：佛装	
	外观样式：袒裸右肩，上衣从右腋下至左肩开始覆体，盖住大部分下衣，多行云流水的褶皱线条
	所属人物：汉地佛陀、罗汉
	所在场景：讲经、说法、修行等场景
图像出处：《罗汉图》，故宫博物院藏	**象征意义**：证得果位者尊崇根本佛法、礼佛、听经，能觉悟众生

D10服饰图符提取自明代画家丁云鹏所绘《罗汉图卷》（如图3-48），其外观样式为：外衣无分割线，整幅从头披挂于身，内衣袒胸，自胸下以绳作缚。通过视觉分析发现，画中该服饰图符没有裁制痕迹，似以整幅布料披挂在身上而成型，衣纹褶皱也是随人物动势自然形成。通过文献调研判断，这种由整幅布料未经裁剪而成型的服饰属于佛教子弟所穿的缦衣。"缦衣，梵语称'钵吒'，意译为'缦条'，'缦'为

图3-48 《罗汉图卷》

'漫'之意，颜色多为黄褐色。缦衣是用未裁过的整块布制成的袈裟，因为没有田相，所以不属于正宗的袈裟。"[2] 葛英颖教授同时指出："自佛教汉化以来，缦衣作为新增制的法衣被佛门普及是不争的事实，不仅出家四众将其视作袈裟披挂在身，就连在家二众也可以执有一件缦衣作为礼忏衣。"[3] 由此可见，这种没有田相的缦衣出现于佛教传入汉地之后，是僧伽除了三衣之外比较普及的一种衣服。除受十诫者可以穿着之外，在家修行的佛教弟子也可以在佛事、礼拜、忏悔

① 赖永海，高永旺，译注. 维摩诘经 [M]. 北京：中华书局，2010（2013重印）：111.
② 葛英颖. 汉地佛教造像服饰研究 [M]. 上海：东华大学出版社，2018：25—26.
③ 葛英颖. 汉地佛教造像服饰研究 [M]. 上海：东华大学出版社，2018：26.

时穿着。由此，可以研判该服饰图符的符号称谓是缦衣，其所属人物和所在场景是：汉地佛门出家四众替代袈裟之衣，在家二众之礼忏衣。

从图像符号来看，该服饰图符浑然一体，能够使人产生一种质朴归真的主观感受。该服饰图符的再现对象当中，以"缦衣"为主要解释项。缦衣，梵语称"钵吒"，意译为"缦条"。① "缦，绘无文也。汉律曰，赐衣者缦表白里。"② 另外，"裁剪田畦形的袈裟相当废布料，所以戒律规定，如果资金短缺，也可以不用裁剪，缝上四边就穿，这种袈裟称作缦衣"③。从这一角度来看，缦衣也暗含穿着者有节俭、质朴的品德，与视觉图像产生的主观感受几乎一致。既然缦衣的梵语称呼为"钵吒"，那么我们可以考证一下"钵""吒"二字的释义。"钵"，作"瓶钵"时为僧家食器；作"衣钵"时为佛家世受之物；作"优昙钵"时为佛典所称花名。④ "吒"，作"吒婆"时为梵语，"障碍也"⑤。若以"瓶钵"盛食"障碍"，即是"无碍解脱"。"无碍解脱"指"已达到一种永离烦恼盖缠，于诸法通达无碍的境界"⑥。这就说明"钵吒"可以引申出三点含义：一是"佛法世承"；二是"显佛瑞应"；三是"无碍解脱"。当人类达到"无碍解脱"的至高境界，便也无须再强调节俭、质朴的品德。因此，人物画中该服饰图符的象征意义可以阐释为：穿着者使佛法世代承继，达无碍解脱之境，以显佛瑞应。

表 3 - 21　服饰图符 D10 提取结果

服饰图符（D10）：缦衣	
	外观样式：外衣无分割线，整幅从头披挂于身，内衣袒胸，自胸下以绳作缚
	所属人物：汉地佛门出家四众、在家二众
	所在场景：礼忏、讲经、说法、修行等场景
图像出处：《罗汉图卷》，美国普林斯顿大学艺术博物馆藏	**象征意义**：穿着者使佛法世代承继，达无碍解脱之境，以显佛瑞应

① 葛英颖. 汉地佛造像服饰研究 [M]. 上海：东华大学出版社，2018：25.

② 陆费逵，欧阳溥存，等编. 中华大字典 [M]. 北京：中华书局，1978：2076.

③ 方广锠. 中国佛教文化大观 [M]. 北京：北京大学出版社，2001：364.

④ 陆费逵，欧阳溥存，等编. 中华大字典 [M]. 北京：中华书局，1978：2510.

⑤ 陆费逵，欧阳溥存，等编. 中华大字典 [M]. 北京：中华书局，1978：210.

⑥ 赖永海，高永旺，译注. 维摩诘经 [M]. 北京：中华书局，2010（2013重印）：4.

D11 服饰图符提取自明代沈度和商喜所绘《真禅内印顿证虚凝法界金刚智经》册页（如图 3-49），其外观样式为：佩饰，通肩披描金窄布帛，前胸、上臂、手腕处戴金质精美饰品，饰品细节呈大小环相扣状。通过视觉对比发现，该服饰图符为衣、饰相搭的上装制式，这种衣饰常见于甘肃石窟壁画当中唐五代时期以前的菩萨或诸天题材，如"昌马石窟第 2 窟所绘的"（如图 3-50）[①]，二者所再现的对象极为相似，应该同属于菩萨装束。甘肃地区早期的佛教石窟壁画及造像中菩萨的服饰多以头戴宝冠、身披络腋、佩璎珞为主。在菩萨造像艺术的服装饰物中，璎珞是一个非常重要的组成部分。宽泛地说，璎珞主要是"用珍珠、宝石、贵金属以及各种花卉等串联而成的环状饰物，其装饰形式丰富多样，挂在颈部，垂于胸前以及戴在头部、手臂和小腿等部位的都包括在内"[②]。也就是说，用于装饰菩萨的颈饰、胸饰、铛、钏、镯等都属于璎珞的范畴。络腋则是"通过斜向缠绕、系结等方式固定于上身的矩形巾带，有天衣、罗衣、披帛等不同称谓，多为正反异色，面料轻薄，起初较短，后期长短不一，在壁画中常有描金、绣花等细致精美的装饰手段"[③]。这也与该外观样式中肩部服饰的特征相吻合。综上所述，我们可以判定该服饰图符的符号称谓是璎珞加络腋，为菩萨或诸天所用佩饰。

图 3-49　《真禅内印顿证虚凝法界金刚智经》
明代　沈度、商喜　台北故宫博物馆藏

图 3-50　供养菩萨壁画
昌马石窟第 2 窟

① 张宝玺，主编. 甘肃石窟艺术壁画编［M］. 兰州：甘肃人民美术出版社，1997：32.

② 葛英颖. 汉地佛教造像服饰研究［M］. 上海：东华大学出版社，2018：53.

③ 张家奇，李楠. 莫高窟初唐时期壁画中的菩萨服饰分析［J］. 服饰导刊. 2019（06）：62-63.

从视觉图像来看，该服饰图符以饰品组合为主，精美华贵，给人以宝相庄严之感受。其符号称谓当中，以"璎珞"和"菩萨"为主要解释点。璎珞是菩萨造像艺术当中非常重要的服饰组成，它是用珍珠、宝石、花卉以及贵金属串联而成的环状饰物，其装饰形式丰富多样，挂在颈部，垂于胸前，以及戴在头部、手臂和小腿等部位。璎珞使得菩萨"庄严自身、令极殊绝"，表达出佛教教化众生、扬善降魔的功德。[①] 菩萨，梵语之简译，全译为"菩提萨埵"，意为"觉有情"，指以证成佛果为最终目标之大乘众。[②] 因此，人物画中该服饰图符的象征意义可以阐释为：证成佛果的大乘众庄严自身、令极殊绝，有教化众生、扬善降魔之功德。

表 3 - 22　服饰图符 D11 提取结果

服饰图符（D11）：璎珞加络腋	
图像出处：《真禅内印顿证虚凝法界金刚智经》，台北故宫博物院藏	**外观样式**：佩饰，通肩披描金窄布帛，前胸、上臂、手腕处戴金质精美饰品，饰品细节呈大小环相扣状
	所属人物：菩萨或诸天
	所在场景：飞天、讲经、说法等场景
	象征意义：证成佛果的大乘众庄严自身、令极殊绝，有教化众生、扬善降魔之功德

至此，我们完成了对明清时期道释题材人物画中服饰图符的提取工作。道教属于本土宗教，其服饰总体上出自中原服饰体系。佛教虽为外来宗教，但在汉化过程中不自觉地融入中原服饰因素，形成了所谓的汉地佛装。这就导致道释服饰与汉地服饰之间存在一定的相同之处，甚至个别服饰的基本样式在儒释道三家中完全相同，只是在称谓和服色上有所差异。这样的服饰图符我们没有进行重复提取，后续研究中如果遇到，视具体情况来判断其准确的所指。

① 葛英颖. 汉地佛教造像服饰研究 [M]. 上海：东华大学出版社，2018：53—55.
② 赖永海，高永旺，译注. 维摩诘经 [M]. 北京：中华书局，2010（2013重印）：3.

第三节 文士与道释人物画中服饰图符的象征解读

明清人物画的发展仍然建立在以古为师的基础上，其内容经常仿效唐宋，尤其是叙事人物画中描绘文人士大夫阶层的生活图景，以及几次著名的文人雅集活动，都是明清人物画家所热衷于摹写或创作的经典主题。再加上明代之后绘画者的身份逐渐模糊，导致文人画家与职业画家之间的界限变得越来越淡薄，职业化的文人画家与文人化的职业画家心中皆怀有文人理想，这也是明清时期叙事人物画中文人雅集或文士生活一类内容经久不衰的重要原因。我们借助文士题材绘画中的服饰图符，对明清时期文人雅集或文士生活图景类的叙事人物画作品进行解读，分析由文士题材服饰图符所揭示出的画中文士阶层的品格与气节，论证文士题材服饰图符在明清叙事人物画中的功能或不足。

一、文人雅集的生活品位

这幅托名为仇英款的《西园雅集图》（如图 3 - 51）据说最早为李公麟所制，描绘的是为人津津乐道的西园雅集。"北宋苏轼、米芾、黄庭坚、李公麟、秦观等人在驸马都尉王诜家举行集会，吟诗、作画、写字、谈禅、弹琴。"① 明代政治环境的影响，以及知识阶层不断发展和人文觉醒，激发了画家对文人情怀的追思，尤其是绘画艺术大规模市场化的趋势，使明代之后的画家更加热衷于《西园雅集图》的摹写与创作，包括商喜、仇英、尤求、程仲坚、李士达、陈洪绶、石涛、丁观鹏、朱端凝等画家。这幅托名仇英款的《西园雅集图》将群组人物构建于庭院和风景中，远处是幽深的山影，近处是院内的松柏与奇石，画中二十六个人物三五成群地分布其中，形成了一幅向鉴赏者讲述故事的视觉图像。至此，解读者大概可以确定这是一场北宋时期文人雅集的叙事场面，画中主要人物大部分为文人雅士，基本不需要依靠服饰图符去证明他们的所属阶层。但是解读者想要进一步明确画中人物的内

图 3 - 51 《西园雅集图》
时代 仇英款

① 汤德良.《西园雅集》：文人画家的理想家园［J］. 东南文化，2001（08）：34.

在品格，确定画中哪个人物具备李公麟或苏轼的品格，就可以借助服饰图符去揭秘。

下面将尝试借助服饰图符来解读画中"谁"具备"李公麟"的品格。西园雅集题材画作有托名米芾的图记描述："幅巾野褐，据横卷画渊明归去来者，为李伯时。"① 以此图记描述来看，画中头戴幅巾且横卷执笔待画之人就是李公麟。但是，托名仇英款的《西园雅集图》当中，竟然出现了两位头上戴巾的横卷执笔待画者（如图3-52、3-53），红色书案旁边围有七人，或坐或站，其中有六名及冠长者和一名披发小童。六名及冠长者的衣服造型基本相同，皆为交领右衽的长衣，唯头上首服的样式各异。黑色书案旁边围有六人，四位文士与两位女侍，文士的服饰差异同样也聚焦于首服。红色书案后面的执笔待画者头上仅为一块黑巾盖顶，黑巾随头顶造型起伏，没有明显的固定形态。通过对照附表《明清时期人物画中服饰图符的研究结果汇总》可以辨认是C05服饰图符——漉酒巾，其所属人物和所在场景是：文人、隐士（或陶渊明）所戴巾子。黑色书案旁边的执笔待画者头戴黑纱折边的高巾，通过对照附表《明清时期人物画中服饰图符的研究结果汇总》可以辨认是C01服饰图符——东坡巾、乌角巾。

图3-52 《西园雅集图》
局部 明代 仇英款

3-53 《西园雅集图》
局部 明代 仇英款

画中二者的首服都没有对应上幅巾的服饰图符，但黑色书案后的执笔待画者所对应的C01服饰图符——东坡巾、乌角巾，明显可以将他的具体身份判断为"苏轼"，西园雅集的参与者之一。那么，剩下的红色书案之后的执笔待画者应该就是李公麟。但这只是排除法，我们还需要从服饰图符的角度来进行客观的解释。红色书案后的执笔待画者头上佩戴的是漉酒巾，并非严格意义上的幅巾。漉酒巾的命名和典故出自陶渊明，所以在"漉酒巾"与"陶渊明"之间形成了一种被文人士大夫阶层普遍认同的符号效应，将这种随意盖在头上的黑巾与陶渊明之

① 杨新. 去伪存真，还原历史：仇英款《西园雅集图》研究［J］. 中国历史文物，2008（03）：8.

间形成了固定的意识关联。因此，我们有理由大胆猜测，摹写这幅叙事人物画作品的画家应该是进行了自由、巧妙的创作构思，用漉酒巾替换了画中李公麟原本应该佩戴的幅巾，将"画渊明归去来者"直接扮作"渊明"，进一步以服饰图符来暗示此人便是画中的"李伯时"。这就清楚地解释了为何画中本该以幅巾示人的服饰图符却变成了漉酒巾，而漉酒巾所指涉的人物陶渊明却成了李公麟。

这幅画中还有一些服饰图符特征明显的人物，例如画中"李公麟"右手边所坐之人，头上的首服为C02服饰图符——诸葛巾，其所属人物和所在场景是：东汉末年后文人士大夫（或诸葛亮）所戴巾冠。若以此来直接判断的话，画中头戴诸葛巾者属于文人士大夫阶层无疑，且最有可能是诸葛亮。然而，我们知道这场雅集活动中是不可能出现诸葛亮的，所以画中此人应该就是与诸葛亮有共同特点的人。众所皆知，诸葛亮除了文学成就之外还具有高超的军事才能，他善于用兵的典故广泛流传于世，甚至远超他的政治、文学功绩。而在西园雅集的诸多文人士大夫之中，只有秦观（字少游）是"喜好谈兵者，曾进献

《西园雅集图》局部　明代　仇英款

策论50篇，其中包括大量的谈兵内容"①。因此，在这幅托名仇英款的《西园雅集图》当中，画家极有可能是借助诸葛巾这一服饰图符，来指涉画中戴此巾者是与诸葛亮那般具有军事才能的秦观。再如全画中唯一头戴小冠的抚琴者（如图3-54），其小冠与D04服饰图符——黄冠、月牙冠、偃月冠极为相似，对应所属人物和所在场景为：全真道士（或丘处机）所戴冠饰。虽然画中不可能出现全真道士或丘处机，说明该所属人物和所在场景的指涉出现了偏差，但它至少将线索指向了"道士"，而西园雅集中确实有一个道士，即陈碧虚。由此证明，该服饰图符在解读画中文士具体品格的过程中仍然发挥出有效的作用。

在这幅托名仇英款《西园雅集图》的解读实践中，我们借助4个服饰图符的研究结果分析出画中可能具备李公麟、苏轼、秦观及陈碧虚品格的人物，这一结论虽然未必完全正确，还有待学者们质疑，但至少证明解读者能够通过服饰图符

① 吴晨骅. 秦观策论与宋代文人谈兵风气［J］. 五邑大学学报（社会科学版），2017（05）：48.

进一步探究画中人物的准确身份。必须承认，我们无法单纯依靠服饰图符分析出画中几个服饰图符相同人物的具体品格，这是服饰图符检索系统在解读实践中的又一不足之处。因此，如遇画中人物较多，且其中几个人物的服饰图符比较雷同、难以确定其准确品格时，还需参考相关文献或者人物的神态、动作、道具、环境等因素，全面地进行综合研判。

在上一幅叙事人物画的解读中，我们猜测明清之际的画家可能会根据画中人物而设定对应的服饰图符，以期解读者能够根据画中服饰图符判断出人物的具体品格。换一角度来说，我们是否可以认为明清画家已经意识到某个服饰图符可以明确地标示出哪个（或哪一群体）人物的品格？我们仍然可以用之前实践过的C01服饰图符和C05服饰图符进行证实。故宫博物院藏有清代画家陈字的《人物故事册》①（如图3-55），其中一页便是描绘北宋苏轼到西湖灵隐寺访僧谈禅的故事，画中头上绘有C01服饰图符"东坡巾、乌角巾"的人物，确定是画家笔下的"苏轼"无疑。这就说明，画家陈字在描绘东坡故事时，对于"东坡巾"这一服饰能够指涉"苏轼"是了然于胸的，因此才有了这样的符号设定。辽宁省博物馆藏有马轼、李在、夏芷合作的《归去来兮辞图》，此图共绘有九段，后装成一卷，"马轼所绘第二段，取陶渊明《归去来兮辞》'问征夫以前路，恨晨光之熹微'诗意"②。画中头上绘有C05服饰图符"漉酒巾"的人物就是"陶渊明"。不仅马轼如此，其余几幅由李在等人绘制的其他分段当中，同样为画中陶渊明设定了自然盖在头上的漉酒巾。这就说明，明清人物画领域，人物画家在创作历史题材人物画时很大可能已经意识到服饰的指涉作用，知道人物与服饰之间的指代关系，能够在画中运用服饰图符去彰显个别历史名人的准确品格。

二、俯仰天地的气节彰显

明清之际，不论是职业画家还是文人画家，都具有深厚的文人情怀。虽然文人画家大多寄情于山水画和花鸟画，但也不乏一些人物画家借助"历史文化名人"的创作主题来抒发自己的文人情感。这类"历史文化名人"主题的人物画之中，画家需要借助一些内容因素去表现人物本身的文学成就或生平事迹所形成的文化情感，这些内容因素往往寄托于画中的山、水、花、树、鸟、石等物，而画中人物的服饰图符则更是内在气节的重要载体。我们将借助文士题材服饰图符的研究结果尝试解读明清时期"历史文化名人"主题人物画中的人物气节，验证解读信息是否具有一定的客观准确性。

① 故宫博物院数字文物库［EB/OL］. https：//digicol. dpm. org. cn/.
② 刘泊君. 田园松菊，归去来兮——中国古代绘画史中的陶渊明［J］. 爱尚美术，2019（03）：90.

图 3 - 55　《人物故事册》　清代　陈字　故宫博物院藏

图 3 - 56　《问征夫以前路图》　明代　马轼

　　这幅人物画（如图 3 - 57）是清代画家所绘的历代人物故事图中的一帧，画中年迈老者头戴黑巾，身穿大袖衣裳，衣纹如行云流水，似随风飘动，老者双手负后而立，正在仰望天际的一只回翔之鹤。通过查找附表《明清时期人物画中服饰图符的研究结果汇总》能够发现，该画作之中体现了 C04 服饰图符——幅巾，C11 服饰图符——衣裳。这两个服饰图符的所属人物和所在场景是：文人名士、隐士、平民皆可戴的巾子；华夏子民皆可使用的二部式服装。根据这两个服饰图符的阐释结果可以得知，画中人物可正曲枉、人格独立、思想自由、不委曲求

全、不依附势力，亦有仰观于天、俯察于地，与天地自然和谐共生的内在品德与孤傲气节。

这幅表现历代文化名人的人物画作品现藏于中国美术馆，名为《孤山放鹤》，是清代画家上官周《人物故事图》册八帧中的一帧，"表现北宋诗人林逋隐居西湖孤山养鹤的故事"①。"林逋，字君复，少孤，家境贫寒，却安于贫贱，不以荣利为念。他虽然也跟一些达官贵人交往，也写过一些寄赠的诗，但他自己却无意于做官，不慕名利，跟这些人交往也无趋奉之态。他二十年足不及城市，终身不娶，因酷爱梅花，以养鹤自娱，致有'梅妻鹤子'的美称。卒后，宋仁宗赐给他'和靖先生'的谥号。"②从林逋的出身、生平及成就来看，将他的身份解读为"文人名士""隐士"，甚至是"平民"都合乎情理。他善于诗文符合"文人"身份，赠诗予达官贵人说明他有一定的"名望"，数

图 3-57　《人物故事图》之
《孤山放鹤》　清代　上官周

十年居于西湖孤山即为"隐士"，安于贫贱不入仕即为"平民"。林逋能做到贫寒却不以荣利为念，即是拥有"可正曲枉"和"人格独立"。他数十年隐居在西湖孤山，不趋奉权贵，不追求名利，符合"思想自由、不委曲求全、不依附势力"。他常年生活于孤山，养鹤赏梅，大概"仰观于天、俯察于地，与天地自然和谐共生"就是他生活的真实写照。综上分析证明，由这两个服饰图符所解读出来的画中历史文化名人的信息完全符合客观事实，这或许也能够间接佐证上官周在人物画创作时，对于画中人物都要进行一番史料查证，以求熟悉人物性格和事迹，甚至会考量画中人物的服饰。正如《晚笑堂画传》序中所言："或考求古本而得其形似，或存之意想而挹其丰神，历年即久积成卷帙若干。"③或许会有读者质疑当时的画家对于人物画中的服饰未必知晓如此丰富的内涵阐释，但要知道，我们得出的符号阐释项大多源自其原本名称所用到的文字，而古代文人（文人画家）对于文字和文化的理解未必不如今人，甚至他们的理解会更加接近文化真相。

① 杨建峰，主编. 中国人物画全集（下卷）[M]. 北京：外文出版社，2011：314.

② 钟必琴. 林逋和他的山林隐逸诗 [J]. 中国典籍与文化，1997（05）：8.

③ 上官周，绘. 胡佩衡，选订. 晚笑堂画传 [M]. 北京：人民美术出版社，2016：2.

　　再看画中人物席地倚书而坐（如图 3 - 58），头戴黑色巾冠，身穿交领右衽长衣，衣纹用高古游丝描，简单几根线条便露出十足笔意。这样一幅构图简洁的人物画，若要传达画中人物的内外信息，恐怕除了人物的容貌和他倚着的书籍之外，就要通过画中人物的服饰这一符号了。通过查找附表《明清时期人物画中服饰图符的研究结果汇总》能够发现，该画作之中体现了 C07 服饰图符和 C08 服饰图符，即儒巾和直身、长衣、道袍、直缀。两个服饰图符的所属人物和所在场景为：士或举人未第者所戴巾冠；士庶、生员、道士、僧人皆可穿之衣。符号阐释为：有知识才艺的儒家弟子，通晓古时典制，能以儒学使制度秩然有序、粲然可观；彰显儒释道三家弟子皆心怀高远、中正平和、尽心竭力、循法自然之德行。综合这两个服饰图符的所属人物和所在场景和符号阐释，以二者的相同部分叠加可知，画中人物为士、举人未第者、生员一类的儒家弟子，有长久高远、正见无私、尽心竭力的品德，以及通晓古时典制，能以儒学使制度秩然有序、粲然可观的经世济民之才。

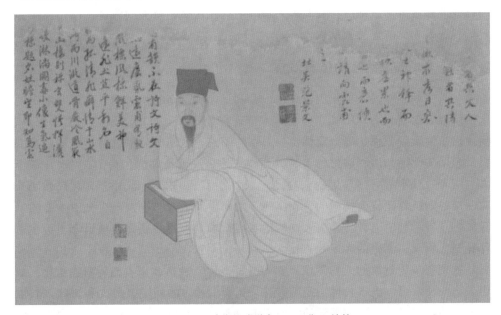

图 3 - 58　《葛震甫像》　明代　曾鲸

　　该画为明代画家曾鲸所作的《葛震甫像》（又名《葛一龙像》），现藏于北京故宫博物院，是"波臣派"绘画研究中的一幅重要作品。画中人物葛一龙，字震甫，号篠园居士，吴县东山人，早年于南京国子监修习课业，嗜吟咏，与四方名士结"秦淮诗社"，并倾囊投赠，之后便困于债务。"葛一龙在万历四十七年赴京援例谒选，后由贡生选授云南布政司理问，摄弥勒州事，期间廉洁为民，却难筹

其志，未几归罢。"① 画中人物葛一龙早年于国子监修习课业，属于"生员"无疑；以"贡生"身份选授"云南布政司理问"，一则因"贡生"比"举人"低一档，说明葛一龙确实"举人未第"，二则他曾入"仕途"，说明亦属于"士"流。由此可以证实，上述服饰图符解读出的画中人物外在身份信息完全符合客观事实。再从葛一龙嗜吟咏、结诗社、为官廉洁等生平记载来看，说他有"长久高远、正见无私、尽心竭力"的品德以及"通晓古时典制，能以儒学使制度秩然有序、粲然可观"的经世济民之才也并不为过。从以上论证来看，一方面说明服饰图符在解读人物画中历代文人名士的内外信息时具有比较可靠的客观准确性；另一方面也说明当时的画家很有可能精心构思过画中人物的服饰，或者说在他"目识心记"画中人物的诸多形象中选择了最能彰显人物内外品质与气节的那一个。

至此，我们通过服饰图符在明清人物画中的解读证实了服饰图符不仅可以成功地揭示出画中主要人物的基本身份和普遍品格，还可以尝试配合相关历史文献或画评进一步解读画中主要人物的准确内在气节，并且大胆窥视画家对画中人物的自我理解。虽然服饰图符在此类人物画中尚无法做到全面的解读，但仍不失为解读传统人物画的理想辅助视角。

三、"道法自然"的道教观念

我国宗教题材的人物画历史久远，尤其是在魏晋南北朝时期以后河西走廊地区的佛教石窟壁画表现出极高的艺术水准，描绘道释题材的卷轴画也比较成熟，涌现出张僧繇、曹仲达等擅画佛像与人物的画家，他们的艺术风格对后世影响巨大。至明清时期，道释题材的人物画创作依然表现出良好的生命力，"大凡长于人物画者，几乎都有过画道释人物的记录"②。我们将以服饰图符检索系统展开对明清时期道释题材人物画的解读实践，主要借助服饰图符来辨析画中人物的宗教派别，揭示画中道教与佛教人物的信奉与追求，由此验证此类项服饰图符在道释题材人物画解读中的客观效力。

这幅落款为赵麒的人物画作品（如图 3-59），从落款来看似为明代画家。画中人物头梳双髻，虎目长髯，袒胸露乳，宽衣大袖，腰间围有兽皮和树叶，衣袖随风鼓荡，赤足立于波涛翻涌的海面之上。通过对照附表《明清时期人物画中服饰图符的研究结果汇总》，对比二者腰间围系的兽皮和树叶，能够确定该画作之中体现了 D05 服饰图符——道衣，为道士日常穿着的长衣。符号阐释为：道家弟子自然的举止、神情和风格，追求闲散舒适，不复与外事相关，不欲违其本心的境界。说明由该服饰图符所解读出的画中人物属于道教，彰显出画中人物尊崇

① 方小壮. 曾鲸《葛一龙像》创作年代考 [J]. 中国书画，2006（05）：39.
② 朱万章. 从文人画到世俗画：明清人物画的嬗变与演进（下）[J]. 中国书画，2011（12）：4.

道法自然、追求心境闲散的道家哲学思想。

该人物画作品现藏于克里夫兰艺术博物馆，名为《汉钟离像》①，或《钟离权像》《钟离权渡海图》等。汉钟离，即钟离权，是道教传说中的"八仙"人物之一。国内有学者研究指出："南宋初年，郑樵撰《通志》，在《文艺略·道家二》卷中，有《八仙传》一卷，注明：'唐江积撰'。又有《八仙图》一卷，'郑氏撰'。既有唐人作的八仙传与图，列于道家，则八仙应皆为唐时或其前之人，且属于道家。"② 道教的南宗，相传东华少阳帝君得老子之道，以授钟离权。钟离权授唐进士吕洞宾、辽进士刘操（海蟾）。道教的北宗，是从吕洞宾那里传下来的，吕洞宾传道于王重阳，王重阳传道于七大弟子。凡是由王重阳传下来的这一个道教支派，便称为"全真教"。全真教尊钟离权为"钟祖"，吕洞宾为"吕祖"，王重阳为"王祖"。③ 这说明钟离权确实属于道教人物，并且属于老子、东华少

图 3 - 59 《汉钟离像》
明代 赵麒 克利夫兰艺术博物馆藏

阳帝君一脉，所以由服饰图符解读出来的画中人物宗教类别都是准确的。从钟离权的道家脉络来看，既承袭于老子一脉，无疑是要尊崇《道德经》中所反映出的"人法地、地法天、天法道、道法自然"，也是道以自己为法则，符合"自然"及"不复与外事相关、不欲违其本心"的阐释。另外一说，钟离权自称为"天下都散汉钟离权"④，其中"散"字也印证了服饰图符关于画中人物"追求闲散舒适"的阐释解读。综上论述，服饰图符在该画中所解读出来的人物教派及其对道教思想的尊崇都符合客观史实。

但是，仅就明清时期此类"八仙"题材的道教人物画而言，服饰图符的解读难免会存在误差。道教是我国的本土宗教，其宗教服饰大多与华夏传统服饰差别不大，服饰图符的造型结构基本都是"交领右衽"与"宽衣大袖"。再加上"八

① 杨建峰，主编. 中国人物画全集（下卷）[M]. 北京：外文出版社，2011：217.
② 王树民. 八仙与道士 [J]. 河北师范大学学报（哲学社会科学版），2004（01）：113.
③ 赵杏根. 话说中国传统文化中的八仙 [J]. 文史杂志，2000（05）：27.
④ 王树民. 八仙与道士 [J]. 河北师范大学学报（哲学社会科学版），2004（01）：113.

仙"在道教传说中亦是由人修炼而成，画中人物所涉及的服饰图符仍在常人的范畴之内。例如：这幅由王冈所绘的《三仙图轴》（如图 3 - 60），画中共有三个人物，仅以服饰图符来解读，首先根据 D02 服饰图符——纯阳巾、乐天巾，可以明确画面左上角负剑者为道门高真，且很大可能就是指涉吕纯阳（八仙中的吕洞宾）；其次根据 D04 服饰图符——黄冠、月牙冠、偃月冠，可以明确画中唯一女子为全真道士；最后，处于画面左下方、持桃背蟾者，其服饰对应的则是 F03 服饰图符——襦裤，身份指向为庶民，而不是道或仙。既然此画名为《三仙图轴》，那说明画中左下角的持桃背蟾者被解读为"庶民"就出现了明显偏差。画中被服饰图符解读失误的人物有几个标志性的视觉符码：衣衫褴褛，肩

图 3 - 60 《三仙图轴》
清代 王冈 故宫博物院藏

上背着一只硕大的蟾蜍，一手持桃，腰间悬挂有一串金钱。从他背着蟾蜍和腰间悬挂一串金钱的符码来看，应该是道教传说中的"刘海"。关于"刘海戏金蟾"的传说和图式在民间有很多版本，其中就有一种头顶或肩负金蟾的刘海形象。有学者指出："这种刘海背负金蟾的传说和图示在宋代就已出现，刘海所背负的金蟾是其父所化，他腰间的金钱是为了抛向秽海，帮助金蟾（其父）超离秽海而铸。"[1] 不论是哪一种传说或图式，刘海与金蟾、金钱都形成了固定关联。与此同时，刘海在历代人物画中的服饰形象也有多种，其中就有粗头乱服、赤裸双足的散仙造型，这种造型大概与传说中刘海"自幼家贫"或"弃官不做、散尽家财"有一定的关系。同样，这也是造成 F03 服饰图符出现解读偏差的直接原因，它所解读的画中人物属于"庶民"，而这恰是刘海幼年或弃官之后的身份。即便如此，画中服饰图符依然通过画家的艺术表现，以其豪迈的笔墨渲染出道家仙人自然而然的处世状态。

① 程波涛. "刘海戏金蟾"的文化寓意与民俗功用阐释 [J]. 民族艺术研究，2011（08）：90.

四、"超凡无碍"的佛教信仰

相比于道教题材人物画而言，佛教题材人物画中的服饰图符则鲜明得多，具有较高的辨识度，不易出现人物身份的解读偏差。明代画家宋旭所绘制的佛教题材人物画（如图 3 - 61），画中人物盘坐于山间崖壁之前，面部神态坚忍虔诚，身披大红色的随形衣物，寥寥几笔的线条即勾勒出人物无碍的姿态，使其在野草丛生、流水潺潺的山涧中格外引人注目。通过对照附表《明清时期人物画中服饰图符的研究结果汇总》能够确定，画中人物体现了 D10 服饰图符——缦衣，其所属人物和所在场景为：汉地佛门出家四众替代袈裟之衣、在家二众之礼忏衣。象征意义为：穿着者使佛法世代承继，达无碍解脱之境，以显佛瑞应。这说明由服饰图符所解读出来的

图 3 - 61　《达摩面壁图》
明代　宋旭　旅顺博物馆藏

人物宗教流派为佛教，已经达到无碍解脱的境界，并且是能够传播佛法之人。

这幅明代佛教题材人物画作品现藏于旅顺博物馆，名为《达摩面壁图》[①]，画中人物即为菩提达摩。通过相关画评可知，"此画人物不重线条勾勒，以大面积色块渲染出人物的姿态，以艳丽夺目的表象反衬出人物清心禅定的内心，突出了佛门所说的'五蕴皆空'的无碍境界"[②]。虽然画评是从绘画本体的视角说明画中人物所表现出的"无碍境界"，但与服饰图符所揭示的"已达无碍解脱的境界"完全一致。此外，我们再对比历史记载中菩提达摩的生平，"菩提达摩是一个半传奇式的印度佛教僧人，他是佛弟子迦叶以下的第二十八祖，也是佛教禅宗的创宗人。520 年，他来到广州，在南朝梁都给梁武帝留下深刻印象，因为他宣称行功德之事根本无益于菩提觉悟。然后他到了洛阳附近的一个寺庙，在那里传授他强调的禅法"[③]。菩提达摩在洛阳附近的寺庙传授禅法的事迹充分证明，由该服饰图符所解读出的画中人物"使佛法世代承继"一说完全成立。因此，不论是该画的画评还是关于菩提达摩的生平简述，都可以证明编号 38 服饰图符在宋

①　中华珍宝馆 [EB/OL]. http：//www. ltfc. net/.

②　杨建峰，主编. 中国人物画全集（下卷）[M]. 北京：外文出版社，2011：264.

③　杨笑天. 关于达摩和慧可的生平 [J]. 法音，2000（05）：22.

旭《达摩面壁图》中的解读，符合画中人物的客观史实，且以画中服饰的艺术表现形态塑造了佛家人物的无碍境界。

虽然人物画中佛教类服饰图符的特征鲜明，但是任何解读都应该远离"绝对"二字，因为在解读过程中会一直充斥着未知的风险。这幅由清代画家改琦所绘的人物画作品（如图3-62），画中人物盘坐于枯藤缠绕的古树下，其服饰同样绘为披挂式，衣纹线条的刻画随着坐姿和肢体而成，亦对应了D10服饰图符——缦衣。按照该服饰图符的研究结果，画中人物的身份应该是汉地佛门出家四众或在家二众，符号阐释出的内在信息是：穿着者使佛法世代承继，达无碍解脱之境，以显佛瑞应。

图3-62 《钱东像》 清代 改琦 故宫博物院藏

该画名为《钱东像》，现藏于北京故宫博物院，画中人物即为钱东。钱东是乾隆、嘉庆年间的画家，在当时享有盛名。虽然画中的钱东俨然是位潜心参禅、面壁成佛的修行者，但钱东生前并非居士或虔笃的信徒，画家改琦如此设定人物服饰，应该就是为了"通过画中服饰来强调钱东超尘脱俗的品行"①。由此来看，该服饰图符所解读出来的人物身份是错误的，并非画中人物的真实身份，而是画家有意塑造扮演的人物形象，只为以此服饰寄托画中人物的内在品质与志向，所以仅有"无碍解脱"与"超尘脱俗"的内在信息是相符的。虽然这又是一例因角

① 杨建峰，主编. 中国人物画全集（下卷）[M]. 北京：外文出版社，2011：377.

色扮演而导致的服饰图符指涉失效，却更加充分地证实了一点，即明清之际的人物画家已经意识到画中服饰所承载的内在含义。至少我们可以这样认为，改琦意识到佛教类服饰"缦衣"能够塑造人物"超凡无碍"的内在品质，继而在人物画创作中实践了巧借服饰的达意，并成功地被后世所解读。

五、"儒释道"融合的精神向往

明清时期道释题材人物画中比较常见群像作品，既有同一宗教的群像，又有不同宗教融于一画的群像，服饰图符在其中发挥了重要的识别或融汇作用。正如我们所看到的这幅宗教题材的群像作品（如图3-63），画中三人的相貌、动作及服饰各有特色，画家根据服饰的宗教类别灵活地选用表现技法，以高古游丝描刻画树下盘坐者的服饰，以铁线描刻画另外二人的服饰，说明画家不但从服饰的样式上有意做出区分，还从画中服饰的表现技法上体现了教派差别。通过查找附表《明清时期人物画中服饰图符的研究结果汇总》能够发现，该画作之中体现了C09服饰图符、D10服饰图符和D05服饰图符，即深衣、缦衣和道衣。根据该服饰图符的前期研究结果可以获知：穿蓝色深衣的戴高冠者为士大夫阶层，应是信奉儒教，有常守尊容仪、欲无私、直其政、方其义、安志而平心之美德。穿红色缦衣者为佛门出家四众或在家二众，应是信奉佛教，有使佛法世代承继的追求，可以显佛瑞应。穿黄褐道衣者为道人，信奉道教，举止、神情、风格自然，有追求闲散舒适、不复与外事相关、不欲违其本心的境界。由此来看，这三个服饰图符在画中区别了人物的宗教信仰，并体现出儒、释、道三教的内在精神追求。

图3-63　《三教图》
明代　丁云鹏　故宫博物院藏

这幅作品现藏于故宫博物院，由明代画家丁云鹏所作，名为《三教图》。[①]
此图绘佛、道、儒三教的创始人释迦牟尼、老子、孔子三人于一图之中，似正在
辩经论道，体现了明代"三教合一"的社会思潮。"画面中释氏盘坐于两株菩提
树下成为画面主体，老子坐于蒲草之上，与一身士大夫打扮的孔子相对。"[②] 既
然画中表现的是释迦牟尼佛、老子和孔子，那么由服饰图符所解读出的人物宗教
派别及人物在内品质就是正确的，毕竟这三教的基本教义和道德追求都可以归结
于这三人之说，这也证实了服饰图符在群像的宗教题材人物画中发挥了关键的标
识作用。

当然，服饰图符在明清时期的宗教题材
人物群像中除了可以发挥标识教派的作用之
外，同时还能起到融合的效力。这幅由朱见
深所绘的人物群像（如图 3 - 64），画家构图
巧妙，将三个人物合抱为一团，形成你中有
我、我中有你的态势。画中三人的衣服大都
为局部可见，有可见"交领右衽"者，有可
见深色"衣缘"者，有可见"窄绳带"者，
将这三者合而为一，即是《明清时期人物画
中服饰图符的研究结果汇总》附表里的 C08
服饰图符——直身、长衣、道袍、直缀。这
是一个名称较多的服饰图符，其外观样式
为：交领右衽连身长衣，前身绘有一道中
线，领口与衣襟饰深色缘边，腰间系窄绳
带。外观样式与画中人物服饰特征的共性一
目了然，为士庶、生员、道士、僧人皆可穿
之衣。符号阐释为：彰显儒释道三家弟子皆
心怀高远、中正平和、尽心竭力、循法自然
之德行。说明它可以同时体现出儒、释、道
三教的身份和内在品德。

图 3 - 64 《一团和气图》
明代 朱见深 故宫博物院藏

该画作现藏于故宫博物院，名为《一团
和气图》[③]，从朱见深的题跋中可知画的内容和含意。晋代陶渊明是儒门之秀，
陆修静是隐居修道之良，惠远法师是释氏之翘楚。惠远法师居住在庐山东林寺，

① 故宫博物院数字文物库 [EB/OL]. https：//digicol. dpm. org. cn/.

② 杨建峰，主编. 中国人物画全集（下卷）[M]. 北京：外文出版社，2011：268.

③ 故宫博物院数字文物库 [EB/OL]. https：//digicol. dpm. org. cn/.

平日送客不过虎溪。一日，陶渊明与陆修静二人联袂拜访惠远法师，离去时因三人相谈甚欢，惠远法师竟在不觉间送过虎溪，三人不禁相视大笑，被世人传为"虎溪三笑"。"此画意在合三人为一体，'蔼一团之和气'，三教人物抱作一团，共论经书，组成和睦而又喜气的画面，正是当时'三教合一'的思想体现。"①由此，一方面证明该服饰图符在解读实践中发挥出客观准确的效力，另一方面也证明该服饰图符在宗教题材的人物群像中确实具备"宗教融合"的内在品质。

此画中还有其他可以对照的服饰图符，能够帮助我们进一步解读出人物的具体身份。画中左侧老者头上小冠为D04服饰图符——黄冠、月牙冠、偃月冠，从其所属人物和所在场景可以判断此人为道士，即题跋中的"陆修静"；画中右侧老者头盖巾子，即使无法明确对应某个服饰图符，但从巾子一类的服饰图符来看，应是文人士大夫一类群体，即题跋中的"陶渊明"；合抱居中者光头无饰，即为题跋中的"惠远法师"。

我们通过对明清时期人物画作品的解读实践证实，道释题材服饰图符在明清宗教人物画中大多具有准确效力，所解读出的人物宗教派别和对宗教理念的追求基本符合客观事实，有助于鉴赏者判断画中人物的具体身份，解读画中人物的内在精神世界。

本章小结

明清文人雅士人物画分为文士题材和道释题材两类，其中文士题材的主要描绘对象是文人雅集或历史人物，而道释题材的主要描绘对象则是道释人物或道释故事，二者皆为明清时期人物画家所钟爱的表现题材。文人雅士人物画中描绘的主要人物通常都是有知识、有思想、有影响的文化名人，他们在画中往往呈现出卓尔不群、风采迥然的人物形象。画家通常会以特定的服饰去塑造这些文化名人所独有的叙事信息和内在品德，画中服饰适用于雅集、论道、讲经等场景。

我们通过对《西园雅集图》《太平乐事》《香山九老图》《兰亭修褉图》《名臣故事图》等多幅明清文士题材人物画进行图像分析可以发现，画中文士的首服样式丰富、造型各异，但是衣服样式大抵相近。主要可以归纳出青灰、浅褐、灰绿、浅蓝等常用色，提取并重新绘制出东坡巾、诸葛巾、仪巾、幅巾、漉酒巾、飘飘巾、儒巾、直身、深衣、褙子、衣裳等11个服饰图符。通过对《福禄寿人物图轴》《群仙祝寿图》《八仙图轴》《真禅内印顿证虚凝法界金刚智经》《五相观音图》等多幅明清道释题材人物画进行图像分析可以发现，画中道教人物的服饰

① 杨建峰，主编. 中国人物画全集（下卷）[M]. 北京：外文出版社，2011：223.

程式有"衣衫精美"和"衣衫褴褛"两种，而佛教人物的服饰程式则表现为"印度犍陀罗艺术风格"和"汉地服饰艺术风格"两种。主要可以归纳出金色、朱砂、靛蓝、铜绿等常用色，以及莲花、条、叶等图案纹样，提取并重新绘制出道冠、纯阳巾、莲花冠、黄冠、道衣、头箍、宝冠、僧衣、佛装、缦衣、璎珞加络腋等11个服饰图符。

在此基础之上，根据文人雅士服饰图符所提取到的关键信息，结合相关古代文献，可以研判出文士服饰图符一般隐喻着"文采斐然""公正合宜""天人和谐""固穷守节""淳朴率真""心怀高远"等内在美德，而道释服饰图符则一般隐喻着"道法自然""兼济天下""普度众生""秉节持重""觉悟众生""无碍解脱"等哲学思想。总而言之，明清文人雅士人物画中的服饰图符隐喻着画家或画中人物对铮铮风骨的追求，以及他们超然处世的精神信仰。

第四章 境遇的传达：仕女与平民人物画中的服饰图符

"社会分层"是本书观察中国古代人物画的重要视角，也是为明清人物画进行类型划分的首要依据。本书根据绘画题材与描绘对象在明清时代社会结构中的权力等级与社会处境，将明清人物画划分为"帝后与官员人物画""文士与道释人物画""仕女与平民人物画"三类。与前两类人物不同，明清仕女与平民的主体往往处在社会与权力体系的边缘。首先，仕女形象在明清时期一如既往地大量入画，甚至出现了杜堇、唐寅、陈枚、改琦、任熊等典型的仕女画家。然而，从明清仕女的实际生存境遇来讲，即使她们生于官宦之家，衣食无忧甚至可以舞文弄墨，但依然幽居闺中，社会交往极其有限，在以"三从四德"为原则的男权社会结构中依然过着封闭、哀怨而卑从的生活。平民群体的社会底层属性就更加明显了。较之其他题材人物画，平民题材的人物画数量较少，常见于风俗人物画的创作，内容以民间传统习俗、风土人情及市井生活为主。他们的形象与日常生活景观很难登上宫廷画的大雅之堂。在很多民间画师笔下，他们往往以群像的形式充当画面布局中的背景与配角。总之，在明清社会的分层结构中，仕女与平民构成了边缘性的"她者"与"他者"。再现这两类人物画的服饰图符并对其文化象征意义予以解读，是本章的任务。

第一节 明清仕女与平民人物画概貌

在明清仕女题材人物画中，女子服饰大部分以当时的贵族和名流阶层所流行的精美样式为主。在明清仕女题材人物画中，除了个别清代仕女画中的服饰带有满族特征之外，大部分明清时期仕女画中的女性服饰是历代仕女画中常见的服饰样式。本书将明清时期的仕女画作为一个整体，从中选择具有代表性的女性服饰图符进行提取与阐释。

一、仕女题材人物画

仕女题材人物画以女性形象为创作主体，一直以来都是中国传统人物画创作领域的主流题材，"在流传于世的所有人物画中，在数量上占据主流，就时代的分布而言，一直未曾衰微"①。仕女题材发展至明清时期依然不乏名家与名作，例如明代杜堇所绘《宫中图》、吴伟所绘《武陵春图》、唐寅所绘《王蜀宫妓图》、仇英所绘《修竹仕女图》、陈洪绶所绘《对镜仕女图》，清代陈字所绘《仕女图》、焦秉贞所绘《仕女图》、陈枚所绘《月漫清游图》、黄慎所绘《携琴仕女图》、闵贞所绘《纨扇仕女图》、顾洛所绘《小青小影图》、改琦所绘《宫娥梳髻图》、费丹旭所绘《月下吹箫图》，等等。

明清时期的仕女题材人物画领域，成就突出者要数吴门画派的唐寅和仇英。唐寅、仇英二人开创了"新美人"图式，使之成为推动明清仕女题材人物画繁荣发展的新风，对后世的仕女画创作产生了深远的影响。在唐寅和仇英的仕女题材作品中，对于女子服饰的刻画极其细致，面料质地和图案的表现一丝不苟，显示出画家的技法精工、画艺高超。此外，需要注意的是，"仕女题材人物画发展至清代乾隆、嘉庆时期以后，受当时审美思潮的影响，逐渐形成一种阴柔羸弱的病态美风格，即画中女子的面部轮廓窄瘦，下颌多呈尖状，眉目低垂，神态婉约，身若无骨，尽显闺中幽怨之感。如改琦、费丹旭等画家，他们是专长于仕女画而名噪一时的文人画家。他们塑造了具有病态美的纤弱清秀的女性形象，成为一时范本"②。明清时期的仕女题材人物画，女子服饰多以当时的贵族和名流阶层所流行的精美样式为主，服饰的时代特征比较明显，偶有作品表现平民女子淡雅朴素的着装，以及模仿汉唐时期的古典仕女着装样式。

"新美人"图式的兴起，再加上女性服饰的样式本就繁杂，使得明清时期仕女题材人物画中的服饰程式更多侧重于"窄瘦"的风格，而不会局限在某一种固定的服饰样式之上。即便如此，我们也可以尝试例举出该时期仕女题材人物画中较为常见的几种服饰样式，如：唐寅所绘的《王蜀宫妓图》（如图 4-1），女子头上绘有精美的饰品，身上绘有对襟、窄袖、两侧开衩的长衣，肩部绘有披帛，裙子仅露出一小段，长度及地，衣裙局部绘有极其细致的织物纹样，整体呈现为"窄瘦"的程式。这种对襟的女子服饰在明清时期仕女题材人物画中较为常见，只是画中对襟长衣的尺度会随着时代或用途略有差异。如在清代冷枚所绘的《雪艳图》中，这种对襟长衣的袖子部分就表现得比明代略微宽大。

还有一些服饰样式则是带有明显时代特征和民族特征的服饰样式，如：康涛

① 朱万章. 从文人画到世俗画：明清人物画的嬗变与演进（下）[J]. 中国书画，2011（12）：6.
② 范胜利. 砚田百亩 [M] //中国人物画通鉴：9. 上海：上海书画出版社，2011：17.

的《三娘子图》（如图 4 - 2）中，所绘女性人物是
蒙古鞑靼部的女首领，于万历十五年被明政府加封
为忠顺夫人。有著述认为，康涛画中的三娘子"容
貌娟秀，体态端庄，身着汉人服饰，似是大家闺
秀"①。该观点对于画中三娘子容貌和体态的判断是
准确的，但对于画中服饰的判断则略有出入。康涛
画中三娘子的袍服带有明显的清代印记，并且是带
有满族衣襟特色的袍服，而非汉人服饰，甚至是清
代以前的仕女画中未曾出现过的汉人服饰样式。清
代满蒙服饰文化是比较相近的，康涛在该画的创作
过程中应该是想通过给"三娘子"绘制这种带有满
族服饰特色的袍服，来暗示"三娘子"出身于北方
游牧民族的背景。

　　另外，明清时期仕女题材人物画中还有一类特
殊的服饰程式，即头饰搭配斗篷的程式。如：在费
丹旭的《十二金钗图》册页（如图 4 - 3）中，画中

图 4 - 1　《王蜀宫妓图》
明代　唐寅　故宫博物院藏

女子驻足于雪景之中，头戴檐帽，身披斗篷，下身仅露出一小部分裙摆，整个服
饰程式以斗篷为重点，将女子纤细柔弱的身躯包裹其中。

图 4 - 2　《三娘子图》
清代　康涛　首都博物馆藏

图 4 - 3　《十二金钗图》册页
清代　费丹旭　故宫博物院藏

① 杨建峰，主编. 中国人物画全集（下卷）[M]. 北京：外文出版社，2011：350.

除上述示例中的服饰程式之外，传统女性服饰中的襦裙、袒胸裙衫等样式也常见于明清时期的仕女题材人物画中，尤其是在明代佚名的《千秋绝艳图》中表现得极其丰富。总体来看，明清时期仕女题材人物画中女子的头饰多为花型，衣裙总体呈现出窄瘦的病态风格，即便绘有长且宽大的袖子，也随人物动势将其体积交叠于衣身的范围之内；画中的人物服色除了明黄色之外，其余颜色均有出现，又以蓝色、绿色和红色的使用最为常见；画中的图案多描绘于衣裙部分，而清代仕女题材人物画中的图案则多绘于衣缘部分，且明清时期的女子服饰图案多以各式花形和几何形的连续纹样为主；该时期仕女题材人物画中的服饰表现多以细劲的工笔为主，且对于局部服饰纹样的刻画尤其精细，设色多为浓墨染发髻、淡墨染衣带，浓淡变化有度。

二、平民题材人物画

明清时期的平民题材主要见于风俗画中，是以普通百姓为表现对象的一类题材，优秀作品在数量上明显少于其他人物画题材。风俗画是"描绘人们现实风习及日常生活场面的绘画，它直接以人类生活为素材，表现人与人、人与自然的关系"。[①] 风俗画常以市井生活为创作题材，内容集中反映出明清时期的大众文化，是民俗与绘画的有机结合。风俗画中的主角一般是平民百姓，较有特点的是货郎、游医、艺人等人物，偶有身份特殊者，即与民间习俗有关的神怪人物，这也是平民题材的主要表现类别。明清时期的风俗画受宋代影响较大，题材的选择、画面的构思以及意境的表达都明显承袭宋代风俗画的创作风格。

明清时期流传于世的平民题材风俗画主要有明代吕文英所绘《货郎图》（有春夏秋冬四景）、计盛所绘《货郎图》，清代吴求所绘《豳风图》、丁观鹏所绘《乞丐图》、黄慎所绘《渔翁渔妇图》、金廷标所绘《瞎子说唱图》、汪承霈所绘《群仙集祝图》，等等。这些作品当中，最为可贵的是反映出明清时期平民的服饰样式，进而能够使我们通过画中平民的服饰程式，深入探究大众文化的象征所在，以及绘画艺术带给平民的精神享受。

平民题材风俗画中的服饰程式较为单一，通常表现为"上衣下裤"的二部式服饰。以明代张路所绘《观画图》（如图 4-4）为例，画中平民男子头上绘为无冠、裹头巾、戴草帽三种形式，身上皆绘为短衣长裤的装扮，"补丁"是上面唯一的"装饰"。清代徐杨所绘《端阳故事图》册页（如图 4-5）中的平民形象亦是如此，头上绘有草编斗笠，身上绘短衣长裤，裤脚翻至膝盖，真实地再现了当时普通百姓的服饰形态。

① 王东春. 明清时期的风俗画 [J]. 苏州工艺美术职业技术学院学报, 2008 (12): 52.

图 4 - 4　《观画图》

明代　张路　故宫博物院藏

图 4 - 5　《端阳故事图》　册页

清代　徐杨　故宫博物院藏

通过这两幅风俗画可以印证明清时期平民题材的服饰程式：从造型的角度分析，画中的服饰轮廓趋于窄瘦合体，多为上衣和下裤的二部式样式，首服主要有包裹式和笠帽式两种，余者皆不见冠帽；从色彩的角度分析，画中人物服色多为浅蓝色、浅褐色、浅灰色等纯度较低的颜色；从图案角度分析，画中人物服饰上都没有绘制任何图案，偶尔以补丁反映百姓的生活贫苦；从风格的角度分析，画中人物服饰的线条工细与粗犷兼备，具有较强的张力；画中平民题材中的服饰图符所在场景多为市集、街巷、田间等。

综上所述，明清时期的人物画可以根据作品所展现的人物类型划分为不同的品类，每一类人物在服饰描绘上都展现出相对独立的视觉特征。本书下一节将从不同类型的仕女和平民人物画中分别提取具有独立形式语言风格及特定所指象征的服饰图符，并对其内涵与意义进行细致分析。

第二节　仕女与平民人物画中服饰图符的提取

一、仕女人物画中的首服类服饰图符

通过本章开篇部分的论述可知，受封建礼教和"三从四德"观念的影响，仕女题材中的女性多被描绘于闺阁之内，即画中仕女题材的服饰图符的所在场景多为闺阁居所、园林庭院等。

E01 服饰图符提取自明代唐寅所绘《王蜀宫妓图》（如图 4 - 6），其外观样式为：蓝色花、叶头饰，其余部分为卷云造型。通过视觉对比发现，该服饰图符与

故宫博物院藏"点翠头花"① 的实物十分相似（如图 4 - 7），它所再现的对象应该是此类点翠工艺的花钗。古代女子用于固定头发及装饰用的头饰名目较多，有"笄""钿""簪""钗""步摇"等种类。其上造型有枝叶、花朵、卷云、山水等形状，皇家饰品还会用到龙凤和人物等造型。早期制作头饰的材料较为质朴，多用石、蚌、竹、木、骨等。随着生产力水平的提高，宫廷和贵族的头饰逐渐采用玉、金、银、犀角、玳瑁、琉璃、宝石、翠羽等材料制作。这其中，翠羽类饰品即呈现为蓝色，是由鸟类的蓝色羽毛制成，俗称"点翠"。沈从文先生在《中国古代服饰研究》中提到，宋代除皇室女子所戴花钗冠之外，中等官僚妇女，也多施珠绣，头着金银珠翠钗。② 清初妇女装束当中，头面花朵首饰，早期使用珠玉点翠，稍晚才出现银质广式法兰。明嘉靖、万历时，贵族妇女用金银珠翠数十两做成十来件一份的首饰，中等人家妇女用金银珠翠做的件头较小、种类繁多的首饰，到清代时期，中等社会妇女头上已不常见。③ 由此可见，这种点翠花钗自产生以来，便是皇室、贵族及部分中等人家女子的头饰，甚至到了清代，中等人家的女子都无法承受这种点翠花钗的费用。但是考虑到该服饰图符当中没有龙、凤等皇家的符码，至多可以算是宫中女子的头饰。因此，可以判断该服饰图符的符号称谓是点翠花钗，其所属人物是宫中女子或中等人家女子。

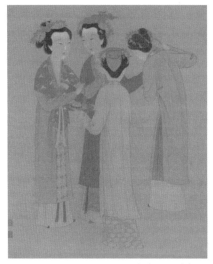

图 4 - 6　《王蜀宫妓图》局部

明代　唐寅　故宫博物院藏

图 4 - 7　点翠头花实物

故宫博物院藏

从图像符号来看，该服饰图符由数个花型组合而成，产生了"花团锦簇"之

① 故宫博物院数字文物库 [EB/OL]. https：//digicol. dpm. org. cn/.

② 沈从文，编著. 中国古代服饰研究 [M]. 上海：上海书店出版社，2011：452.

③ 沈从文，编著. 中国古代服饰研究 [M]. 上海：上海书店出版社，2011：593.

势，能给人以"富丽妖娆"的主观感受。其再现对象当中，以"点翠花钗"为主要解释点。"翠，青羽雀也。"① 这种雀的雌鸟羽毛为青色，因其羽色之美，在古代常被用于饰品制作。且"翠"有"翠黛"之意，可以关联为"美人"。花，"植物之繁殖器官也，萼放也，牡丹之专名，华也，文象也，色杂不纯曰花，心意开放曰花，迷眩不定一色曰花"②。由此可见，"花"有"牡丹""华""文"等释义，可以引申为女子的"美貌"，"迷眩不定一色"则使"美貌"提升为"令人惊异倾倒"，并有"情思懵懂、情不自禁"的状态。综上所述，人物画中该服饰图符的象征意义可以阐释为：貌美至令人惊异倾倒的富贵女子情思懵懂、情不自禁。

表 4 - 1　服饰图符 E01 提取结果

服饰图符（E01）：点翠花钗	
	外观样式： 蓝色花、叶头饰，其余部分为卷云造型
	所属人物： 宫中或官宦人家女子
	所在场景： 闺阁居所、园林庭院等场景
	象征意义： 貌美至令人惊异倾倒的富贵女子情思懵懂、情不自禁
图像出处：《王蜀宫妓图》，故宫博物院藏	

E02 服饰图符提取自清代画家崔鏏的《仕女图》册页（如图 4 - 8），其外观样式为：条状头饰，由窄渐宽至正前方呈菱形，镶嵌珠宝，绘于额头部位。通过视觉分析，该服饰图符与清代传世实物"绫镶绒边缀银饰抹额"③的形制相近（如图 4 - 9），应该同属于抹额一类。抹额，初时男女皆可佩戴，发展至宋代，不但具有束发的实用性，还形成了较强的装饰性，逐渐成为女子常用之首服，而男子则崇尚戴巾。明清时期是抹额的盛行时期，当时的妇女不分尊卑、不论主仆，额间常常系有这种饰物。这个时期的抹额形制也发生了很大变化，除了用布条围勒于额外，还出现了多种样式："有的用彩锦

图 4 - 8　《仕女图》 册页
清代　崔鏏　故宫博物院藏

① 许慎. 说文解字［M］. 徐铉，等校. 上海：上海古籍出版社，2007：166.
② 陆费逵，欧阳溥存，等编. 中华大字典［M］. 北京：中华书局，1978：2172.
③ 高春明. 中国历代服饰艺术［M］. 北京：中国青年出版社，2009：79.

缝制成菱形，紧扎于额；有的用纱罗裁制成条状，虚掩在眉间；有的则用黑色丝帛贯以珠宝，悬挂在额头。"[①] 该外观样式恰好与抹额的特征描述完全吻合，可以确定它所再现的对象就是抹额。至此，我们判断该服饰图符的符号称谓是抹额，其所属人物及符号符码是：女子束发及装饰用头饰。

从视觉图像来看，该服饰图符佩戴于前额，起到束发作用，令女人仪容整洁。该服饰图符的符号称谓当中，以"抹额""束发"等信息为主要解释点。"抹额，束额之饰也。"[②] "束，缚也，促也，绊之也，整结之也，约也。束缚，谓自洁清如拘执也。"[③] 自洁清如拘执，可以理解为拘泥固执的坚守清洁、廉洁、清白，同样有自我约束之意。而当其作为女子服饰时，应着重取清白之意。因此，人物画中该服饰图符的象征意义可以阐释为：拘泥固执的女子坚守清白，有自我约束之德。

图 4-9　抹额传世实物　清代

表 4-2　服饰图符 E02 提取结果

服饰图符（E02）：抹额	
图像出处：《仕女图》，故宫博物院藏	**外观样式**：条状头饰，由窄渐宽至正前方呈菱形，镶嵌珠宝，绘于额头部位
	所属人物：女子
	所在场景：闺阁居所、园林庭院等场景
	象征意义：拘泥固执的女子坚守清白，有自我约束之德

二、仕女人物画中的衣服类服饰图符

E03 服饰图符提取自清代费丹旭所绘《十二金钗图》册页局部（如图 4-

① 高春明. 中国历代服饰艺术 [M]. 北京：中国青年出版社，2009：79.

② 陆费逵、欧阳溥存，等编. 中华大字典 [M]. 北京：中华书局，1978：617.

③ 陆费逵、欧阳溥存，等编. 中华大字典 [M]. 北京：中华书局，1978：1136.

10），其外观样式为：披挂于肩部，领口系扣，前短后长，主要遮背，整体呈包裹身体的丘堆状。通过视觉对比发现，该服饰图符的色彩及造型特征都与故宫博物院藏"香色绸珠毛皮斗篷拆片"①较为相似（如图4-11），应该同属于披挂类的衣饰。《释名》曰："帔，披也，披之肩背，不及下也。"②能够称为"帔"的应是"不及下"的短者，而此类"披之肩背"却较长者，则被称为"斗篷"或"披风"。三者皆属于披挂的制式，其作用是挡风御寒。从视觉图像来分析，该服饰图符一直延伸至下身小腿部位，应属于斗篷或披风。斗篷与披风本是男女通用，只是到了明清之后，为更多妇女所喜爱，"明代妇女所崇尚的装扮中便有'披风便服'一类，意即着披风便服，即不着裙，这种样式至清初的图画中仍有出现"③。因此，可以判断该服饰图符的符号称谓是斗篷、披风，其所属人物及符号符码是：女子遮风御寒之外罩。

图4-10　《十二金钗图》　册页
清代　费丹旭　故宫博物院藏

图4-11　斗篷拆片实物
故宫博物院藏

　　从图像符号来看，该服饰图符包裹穿着者身体的大部分，这种大面积的包裹或许能够使人产生"安然若泰"的心理感受。它的信息符码当中，以"斗篷"为主要解释点，"披""遮""御"等信息在这里仅作为穿着方式和功能的补充信息。有"斗，十升也。也有酒器、星名、小帐、主"④等释义。"篷，织竹夹箬覆舟也，又作编竹覆舟车也。"⑤不论是"斗"的"小帐"之意，还是"篷"的"覆舟"之意，都说明二者在人身之外形成了保护，营造出可以心安神泰的环境，这

①　故宫博物院数字文物库［EB/OL］. https：//digicol. dpm. org. cn/.
②　刘熙. 释名：附音序、笔画索引［M］. 北京：中华书局，2016：74.
③　沈从文，编著. 中国古代服饰研究［M］. 上海：上海书店出版社，2011：561.
④　陆费逵，欧阳溥存，等编. 中华大字典［M］. 北京：中华书局，1978：1246.
⑤　陆费逵，欧阳溥存，等编. 中华大字典［M］. 北京：中华书局，1978：1799.

与视觉感受是吻合的。另外，"篷"原本是以竹子制成之物，使斗篷与竹子产生关联，作用于女子的服饰时便可以引申出"秀逸有神、纤细柔美、清雅脱俗"的释义。因此，人物画中该服饰图符的象征意义可以阐释为：心安神泰的女子秀逸有神、纤细柔美、清雅脱俗。

表 4 - 3　服饰图符 E03 提取结果

服饰图符（E03）：斗篷、披风	
图像出处：《十二金钗图》，故宫博物院藏	**外观样式：**披挂于肩部，领口系扣，前短后长，主要遮背，整体呈包裹身体的丘堆状
	所属人物：女子
	所在场景：闺阁居所、园林庭院等场景
	象征意义：心安神泰的女子秀逸有神、纤细柔美、清雅脱俗

　　E04 服饰图符提取自明代佚名《千秋绝艳图》（如图 4 - 12），其外观样式为：圆领，披挂于肩，长度仅至胸，整体呈三角形，缘边作连续卷云纹。通过视觉对比不难发现，该服饰图符的特征与晚清"云肩"[①] 传世实物较为相似（如图 4 - 13），它所再现的对象应该就是云肩。有学者指出："云肩为妇女披在肩上的装饰物，五代时已有之，元代仪卫及舞女也穿，明代妇女作为礼服上的装饰，清代妇女在婚礼服上也用。"[②] 作为女性披在肩上的装饰物，云肩的历史可以追溯至更早的汉代，在西汉后期的洛阳卜千秋壁画墓中，女娲的肩部就绘有这种服饰的早期形象，作为"神"的服饰出现。《元史》记载："云肩，制如四垂云，青缘，黄罗五色，嵌金为之。"[③] 可见，作云纹状以及饰缘边都属于云肩的典型特征，能够从文献的角度确证该服饰图符的对象即

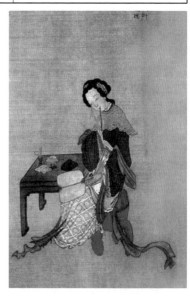

图 4 - 12　《千秋绝艳图》
明代　佚名　中国历史博物馆藏

　① 黄能馥，陈娟娟，编著. 中华服饰艺术源流 [M]. 北京：高等教育出版社，1994：496.
　② 徐静，主编. 中国服饰史 [M]. 上海：东华大学出版社，2010：141.
　③ 宋濂，等撰. 元史（卷七十八·志第二十八）[M]. 北京：中华书局，2011：1940.

是云肩。因此，可以判断该服饰图符的符号称谓是云肩，为汉代之后作为神祇肩饰或五代之后女子礼仪用肩饰。

通过图像符号来看，该服饰图符造型精美，边缘部位的卷云纹给人以"祥瑞"的主观感受。它的再现对象当中，应以"云肩"之"云"为主要解释点。"云，山川气也，从雨云，象回转之形。云物，气色灾祥也。"① 云物的气色即是指云的色彩，是说古人可以根据太阳旁边云的色彩来辨别灾祥。《周礼·春官·宗伯下》记载："以五云之物，辨吉凶水旱降丰荒之祲象。"今注："五云之物：物，

图 4 - 13　云肩实物　清代

色也，谓五种云色，郑注引先郑说云：青为虫，白为丧，赤为兵荒，黑为水，黄为丰。"② 黄色的云意指吉祥，象征着"丰"。"丰"，豆之丰满者，也有"饶""盛""茂""腆厚光大之义""财多德大""盛貌""丰盈"③ 等释义。这就说明"丰"作用于"人"时，一方面形容此人"财多德大"，另一方面形容此人"风度神采、容貌丰满美好"。该服饰图符的云纹缘边正是黄色，符合"黄为丰"的云色，也与视觉感受的"祥瑞"吻合。综上所述，人物画中该服饰图符的象征意义可以阐释为：彰显容貌丰满美好的女子风度翩翩、神采奕奕、财多德大。

表 4 - 4　服饰图符 E04 提取结果

服饰图符（E04）：云肩	
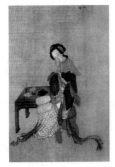 **图像出处**：《千秋绝艳图》，中国历史博物馆藏	**外观样式**：圆领，披挂于肩，长度仅至胸，整体呈三角形，缘边作连续卷云纹
	所属人物：汉代之后神祇或五代之后女子
	所在场景：闺阁居所、园林庭院等场景
	象征意义：彰显容貌丰满美好的女子风度翩翩、神采奕奕、财多德大

① 陆费逵，欧阳溥存等，编. 中华大字典 [M]. 北京：中华书局，1978：2586.
② 林尹，注译. 周礼今注今译 [M]. 北京：书目文献出版社，1985：275.
③ 陆费逵，欧阳溥存，等编. 中华大字典 [M]. 北京：中华书局，1978：2492.

E05服饰图符同样提取自明代佚名《千秋绝艳图》（如图4-14），其外观样式为：窄布从后肩向前肩披挂，左右两侧经腋下后自然垂于地面；短衣窄袖，交领右衽，领、襟、袖口等部位饰缘边，腰间系一块布帛，下身着长裙。该服饰图符中出现了"帔帛"。《三才图会》关于霞帔的记载中提到："秦有披帛，以缣帛为之，汉即以罗，晋永嘉中，制缝晕帔子，是披帛始于秦，帔始于晋也。"[①]由此可见，披帛的形式可追溯至秦代，至晋代开始广为盛行，对后世女性服饰产生了深远的影响，直至明清时期仍被服用。这种称之为"帔帛"的"帔"，因其材质轻薄已经基本不具备遮风御寒的实用功能，更多是作为女子的装饰而已。此外，画中短衣长裙的穿着组合称为"襦裙"，即"襦"与"裙"的搭配。《释名》记载："襦，袄也，言温暖也。"[②]

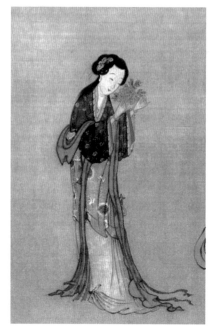

图4-14 《千秋绝艳图》
明代 佚名 中国历史博物馆藏

"裙，下群也，连接裙幅也。"[③]"袄"有缩的意思，所以襦即属于缩短的衣。该服饰图符腰间之物应是"帕腹"，《释名》曰："帕腹，横帕其腹也。"[④]襦裙这种服饰组合便一直作为中原地区女性的主要常服之一，至明清时期仍有一定数量的穿着者。襦裙在漫长的历史进程中基本保持了交领右衽、长袖短衣、长裙及地的基本样式，常搭配帕腹及帔帛，极具中原汉族女子服饰的特征。综上所述，可以判断该服饰图符的符号称谓是帔帛、襦裙与帕腹的组合，为汉魏后中原女子常服衣裙套装。

从图像符号来看，该服饰图符的帔帛部分流畅而飘逸，与短襦长裙的样式共同营造出一种诗意般的美的主观感受。另外，从文字的释义来看，"士庶女子在室搭披帛（即帔帛），出嫁披帔子，以别出处之意"[⑤]。"在室"一般是指女子已经订婚而未出嫁，虽然未婚，但也是有婚约之人。帔子与帔帛作为出嫁或有婚约的女子服饰，将其阐释为"已婚或订婚女子与本家分离、专心为妇之德"。"襦，

① 王圻，王思義，编集.三才图会（中）：影印本［M］.上海：上海古籍出版社，1988：1538.
② 刘熙.释名：附音序、笔画索引［M］.北京：中华书局，2016：73.
③ 刘熙.释名：附音序、笔画索引［M］.北京：中华书局，2016：74.
④ 刘熙.释名：附音序、笔画索引［M］.北京：中华书局，2016：73.
⑤ 陈元龙，撰.格致镜原［M］//景印文渊阁四库全书.台北：台湾商务印书馆，1986：1031-210.

裨也，言温暖也。"① "裳，下裙也。裳，障也，所以自障蔽也。也有'衣之贱者'、'旧日衣'之意。"② 可见，襦裙与襦裤一样，都是普通百姓的服饰，以温暖和障蔽的功效为主，但"旧"衣作用于女性角度，还可以引申出"勤俭持家"的品德。综合这两项分析，人物画中该服饰图符的象征意义可以阐释为：已婚或已订婚的平民女子与本家分离，专心为妇，有勤俭持家之美德。

表 4 - 5　服饰图符 E05 提取结果

服饰图符（E05）：帔帛襦裙帕腹	
 图像出处：《千秋绝艳图》，中国历史博物馆藏	**外观样式**：窄布从后肩向前肩披挂，左右两侧经腋下后自然垂于地面；短衣窄袖，交领右衽，领、襟、袖口等部位饰缘边，腰间系一块布帛，下身着长裙
	所属人物：汉魏后中原女子
	所在场景：闺阁居所、园林庭院等场景
	象征意义：已婚或已订婚的平民女子与本家分离，专心为妇，有勤俭持家之美德

E06 服饰图符提取自清代冷枚所绘《雪艳图》（如图 4 - 15），其外观样式为：对襟长身，前身居中位置用花扣固定一点，两侧开裾，领、袖口饰缘边。经过视觉对比发现，该服饰图符与《三才图会》中的"褙子"③ 几乎完全相同（如图 4 - 16），二者所再现的对象应是同一种服饰。褙子，又用"背子"一词。"背子"可见于《宋史·舆服五》，关于士大夫家中妇人的服饰有记载曰："女子在室者冠子、背子。众妾则假䯯、背子。"④ 而"褙子"一词则见于《明史·舆服二》的记载："（皇后常服）四年更定，龙凤珠翠冠，真红大袖衣霞帔，红罗长裙，红褙子。"⑤ "四䙱袄子，即褙子。"⑥ 由此可见，这种服饰除皇室女子之外，命妇及士庶等各个阶层的女子皆可服用。背子的样式有三种，其中女用背子，"是以直领

① 刘熙. 释名：附音序、笔画索引 [M]. 北京：中华书局，2016：73.
② 陆费逵，欧阳溥存，等编. 中华大字典 [M]. 北京：中华书局，1978：2006.
③ 王圻，王思义，编集. 三才图会（中）：影印本 [M]. 上海：上海古籍出版社，1988：1535.
④ 脱脱，等撰. 宋史（第一一册）[M]. 北京：中华书局，1977：3578.
⑤ 张廷玉，等. 明史（卷六十七·志第四十三）[M]. 北京：中华书局，1974：1622.
⑥ 张廷玉，等. 明史（卷六十七·志第四十三）[M]. 北京：中华书局，1974：1623.

对襟居多，中间不施衿纽，穿时露出里面的内衣（襦裙），无带饰"①。需要强调的是，宋代的"背子"与明代之后的"褙子"还是有所区别的。宋代"背子"作直襟穿着时，前襟一般不作缚，敞怀，且男女皆有服用者。而明代之后的"褙子"作直襟状时，一般都在前襟处衿纽，且基本只被女子所服用。这就是说，背子演进至褙子的过程中，形成了较为鲜明的时代特征，即使整体造型基本相同，也能够通过细节判断出它大致的所属时期。该服饰图符前襟处明显有花型的衿纽，恰好属于明代之后的"褙子"。另外，《三才图会》随图附文曰："褙子，即今之披风。"② 或许在明人看来，褙子与披风一样都属于可遮风沙的外套，更适合平常出行时服用。至此，我们判断该服饰图符的符号称谓是褙子，为明代之后各阶层女子之常服外套。

图 4 - 15《雪艳图》
清代　冷枚　上海博物馆藏

图 4 - 16　《三才图会》
褙子图示

"褙，襦也。今俗借用为裱褙字。"③ "褙"字作"襦"时，是指短衣；作"裱褙字"时，是指行文人之事，即"通文知理"。因此，当该服饰图符作为女子所穿的褙子时，人物画中该服饰图符的象征意义可以阐释为：通文知理的

① 贾玺增. 中国服饰艺术史 [M]. 天津：天津人民美术出版社，2009：105.
② 王圻，王思義，编集. 三才图会（中）：影印本 [M]. 上海：上海古籍出版社，1988：1535.
③ 陆费逵，欧阳溥存，等编. 中华大字典 [M]. 北京：中华书局，1978：2013.

女子。

表 4 - 6 服饰图符 E06 提取结果

服饰图符（E06）：褙子	
 图像出处：《雪艳图》，上海博物馆藏	**外观样式**：对襟长身，前身居中位置用花扣固定一点，两侧开裾，领、袖口饰缘边
	所属人物：明代之后各阶层女子
	所在场景：闺阁居所、园林庭院等场景
	象征意义：女子通文知理

E07 服饰图符提取自清代王素《华严仕女图》册页（如图 4 - 17），其外观样式为：对襟长身，前身居中位置以绳系结固定一点，两侧开裾，无袖。视觉对比后发现，该服饰图符与《三才图会》中的"半臂"① 较为相似（如图 4 - 18），二者所再现之服饰应该相同。《三才图会》随图附文："半臂，宝录曰：'隋大业中，内官多服半臂，除即长袖也。'唐高祖减其袖，谓之半臂，今背子也。江淮之间，或曰绰子。士人竞服，隋始制之也。今俗名搭护，又名背心。"② 可见，这种名为半臂的无袖开裾长衣，又被明人称为"背子""绰子""搭护"和"背心"，其中"背心"被沿用至今。国内也有学者指出，明代这种"无袖无领的对襟式上衣"称为"比甲"，始于元代，且大多为年轻妇女所穿，多流行在士庶妻女及奴婢之间。③ 通过大量查阅历代人物画中女性形象，经细致对比后发现，唐宋时期称之为"背子"者，虽直襟，但有袖无衿纽。称之为"半臂"者，仍有部分短袖，类似如今的"半袖衫"。元代绘画中蒙古贵族所服"比肩""搭护"依旧有一截短袖垂于上臂。虽然《元史》中有记载——"（世祖昭睿顺圣皇后）又制一衣，前有裳无衽，后长倍于前，亦无领袖，缀以两襻，名曰比甲，以便弓马，时皆仿之"④，但以其用途来看，应更接近"铠甲"功能。从《三才图会》的随图附文来看，明人更倾向于将这种无袖对襟长衣寻根于"半臂"一类，是因它更接近于背子的形态。这种完全无袖的对襟长衣盛行于明代，明人将其称之为"半臂"，

① 王圻，王思义，编集. 三才图会（中）：影印本［M］. 上海：上海古籍出版社，1988：1535.
② 王圻，王思义，编集. 三才图会（中）：影印本［M］. 上海：上海古籍出版社，1988：1535.
③ 贾玺增. 中国服饰艺术史［M］. 天津：天津人民美术出版社，2009：151.
④ 宋濂，等撰. 元史（卷一百一十四·列传第一）［M］. 北京：中华书局，2011：2872.

我们以当时的称谓作为直接对象。但作为符号称谓，必须要强调它属于明代之后的"半臂"，明代之前的"半臂"尚有一截短袖。因此，可以研判该服饰图符的符号称谓是"半臂"，为明代之后士庶阶层女子的无袖外套。

图 4 - 17 《华严仕女图》 册页

清代 王素 故宫博物院藏

图 4 - 18 《三才图会》

半臂图示

从图像符号来看，该服饰图符的衣身部位与褙子较为相似，只是无袖而已，简洁的对襟形式给人以"中正"的主观感受。其再现对象当中，以"半臂"为主要解释点。"半，物中分也。也有'中'、'犹端'等释义。半臂，短袂衣也。"[①]端，"直也。也有正、首、始、立之凝以正、不邪曲、不倾倚之貌"等释义。[②]将其作用于女子，应该以"立之凝以正"和"不倾倚之貌"这两项为主。因此，人物画中该服饰图符的象征意义可以阐释为：体态相貌不倾倚的士庶女子，以正念、正心之品质立身端正。

① 陆费逵，欧阳溥存，等编. 中华大字典 [M]. 北京：中华书局，1978：180.

② 陆费逵，欧阳溥存，等编. 中华大字典 [M]. 北京：中华书局，1978：1373.

表 4 - 7 服饰图符 E07 提取结果

服饰图符（E07）：半臂	
 图像出处：《华严仕女图》，故宫博物院藏	**外观样式**：对襟长身，前身居中位置以绳系结固定一点，两侧开裾，无袖
	所属人物：明代之后士庶阶层女子
	所在场景：闺阁居所、园林庭院等场景
	象征意义：体态相貌不倾倚的士庶女子，以正念、正心之品质立身端正

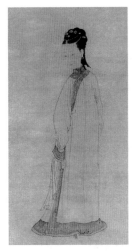

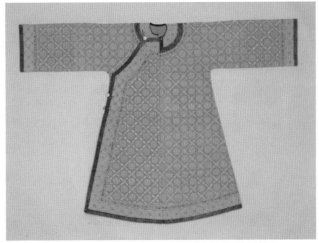

图 4 - 19 《三娘子图》 图 4 - 20 衬衣实物

清代 康涛 首都博物馆藏 故宫博物院藏

 E08 服饰图符截取自清代康涛《三娘子图》（如图 4 - 19），其外观样式为：圆领右衽，捻襟，系扣，领口、袖口、大襟及底摆处饰宽缘边，衣长及地。经过视觉对比发现，该服饰图符与故宫博物院藏"月白色缂丝四合形万字寿纹棉衬衣"[①] 的样式完全相同（如图 4 - 20），它所再现的对象就是"衬衣"。这里所谓"衬衣"是指清代满族女子所穿着的长袍类服饰。清代满族女子着直身长袍，长

① 故宫博物院数字文物库［EB/OL］. https：//digicol. dpm. org. cn/.

袍有二式——衬衣和氅衣。清代女式衬衣为圆领、右衽、捻襟、直身、平袖、无开裾、有五个纽扣的长衣，袖子形式有舒袖（袖长至腕）、半宽袖（短宽袖口加接二层袖头）两类，袖口内另加饰袖头，是女子的一般日用便服。氅衣与衬衣款式大同小异，小异是指"衬衣无开裾，氅衣则左右开高裾至腋下，开裾的顶端必饰云头"①。以此作为衬衣和氅衣的判断标准，不难确认该服饰图符更符合衬衣的制式，而不具备氅衣的明显特征。因此，可以研判该服饰图符的符号称谓是衬衣，为清代满族女子所穿长袍。

从视觉特征来看，该服饰图符的一些细节部位具有较强的满族特色，如衣襟和袖口的造型，能够使人联想到北方民族的文化观念。该服饰图符的符号称谓以"衬衣"之"衬"为主要解释点。衬，"近身衣也。凡施与亦曰衬。在内者使之外显也"②。由此可见，"衬"一方面可以指穿着者通过服饰外显其满族的族属；另一方面可以指穿着者有"施与"的美德，即以财物周济他人，给予他人恩惠。综上所述，人物画中该服饰图符的象征意义可以阐释为：满族女子有给予他人恩惠的美德。

表 4 - 8　服饰图符 E08 提取结果

服饰图符（E08）：衬衣	
图像出处：《三娘子图》，首都博物馆藏	**外观样式**：圆领右衽，捻襟，系扣，领口、袖口、大襟及底摆处饰宽缘边，衣长及地
	所属人物：清代满族女子
	所在场景：闺阁居所、园林庭院等场景
	象征意义：满族女子有给予他人恩惠的美德

三、平民人物画中的首服类服饰图符

较之于其他题材人物画，平民题材的人物画数量较少，常见于风俗人物画创作之中，内容以民间传统习俗、风土人情及市井生活为主，画中的主角一般都是平民百姓。在此，我们将提取两个平民首服类服饰图符及一个衣服类服饰图符，作为明清人物画中平民题材的服饰图符。

① 徐静，主编. 中国服饰史 [M]. 上海：东华大学出版社，2010：138.
② 陆费逵，欧阳溥存，等编. 中华大字典 [M]. 北京：中华书局，1978：2028.

图 4 - 21　《耕织图》册页
清代　绵亿　故宫博物院藏

图 4 - 22　《三才图会》
笠图示

　　F01 服饰图符提取自清代绵亿《耕织图》册页（如图 4 - 21），其外观样式为：圆顶，绘有经纬向编织纹理，底部绘有一圈宽檐。通过视觉对比发现，该服饰图符的特征与《三才图会》中的"笠"①完全相同（如图 4 - 22），能够确定二者所再现的是同一种服饰。《三才图会》随图附文："笠，戴具也。古以篷皮为笠。诗所谓高调篷笠缁撮，今之为笠。编竹作壳，裹以箨箬，或大或小，皆顶隆而口圆，可庇雨、蔽日，以为蓑之配也。""农器篇曰，蓑、薜、篷、笠，今总谓之蓑，雨具中最为轻便。"②笠是由竹皮编制而成的雨具，顶部隆起，圈口呈圆形，用于遮阳避雨，归属于古代的农器类，即农民和平民所戴之雨具。因此，当我们在画中看到该服饰图符时，可以确定它的符号称谓是笠，其所属人物和所在场景是：农民及平民遮阳避雨时所戴首服。

　　图像符号当中，该服饰图符朴素无华，仅有编织的痕迹，较宽的帽檐能够产生"遮蔽"的意图，遮蔽阳光或风雨，都是为了更好地适应自然生存。该服饰图符的信息符码当中，则以"笠"为主要解释点。"笠，篷无柄也。篷笠以竹为之，无柄曰笠，有柄曰篷。"③笠作为遮阳避雨的实用器物，从唯物主义的角度来分析，象征人类依靠智慧战胜自然之意。同时，制作它的材料"竹"，耐寒长青，有"不屈"之意。将这些信息综合，人物画中该服饰图符的象征意义可以阐释为：平民阶层在生活中积极乐观，面对困境保持不屈不挠的顽强精神。

①　[明] 王圻，王思义，编集. 三才图会（中）：影印本 [M]. 上海：上海古籍出版社，1988：1549.
②　[明] 王圻，王思义，编集. 三才图会（中）：影印本 [M]. 上海：上海古籍出版社，1988：1549.
③　陆费逵，欧阳溥存，等编. 中华大字典 [M]. 北京：中华书局，1978：1770.

表 4 - 9 服饰图符 F01 提取结果

服饰图符（F01）：笠	
	外观样式：圆顶，绘有经纬向编织纹理，底部绘有一圈宽檐
	所属人物：农民及平民
	所在场景：市集、街巷、田间等场景
	象征意义：平民阶层在生活中积极乐观，面对困境保持不屈不挠的顽强精神
图像出处：《耕织图》，故宫博物院藏	

F02 服饰图符提取自清代钮枢所绘《柏荫试茶图》（如图 4 - 23），其外观样式为：黑色布帛裹头，系结于头顶，造型随意。古时平民不能戴冠，多是在发髻上覆巾，在劳动生产之时又兼做擦汗之布，可谓一物两用。通常以缣帛为之，裁为方形，长宽与布幅相等，使用时包裹发髻，系结于颅后或额前。"其色以青、黑为主。"[①] 当"巾"从庶人之首服发展为文人士大夫之首服后，最明显的就是造型的变化。这种常规裹头的样式，虽然同为巾一类的首服，但它主要是庶民之首服。因此，我们判断该服饰图符的符号称谓是巾，其为古代成年平民男子所戴裹头布帛。

该服饰图符的视觉特征是以尺布裹头，可以使人产生"束缚"的主观感受。它的信息符码当中，以"巾"为主要阐释点，其余信息作字面意

图 4 - 23《柏荫试茶图》
清代 钮枢 故宫博物院藏

思即可。"巾，谨也。二十成人，士冠，庶人巾，当自谨修于四教也。"[②] 可见，"巾"最核心的解释就是提醒人们成年之后要时刻自谨，"谨，慎也。又有善、敬、严、守行无越、慎行礼法等释义"[③]。"谨慎"与主观感受的"束缚"之间也有一定的关联性。由此可见，古人成年后开始戴巾，除了束发功能之外，还有警

① 贾玺增. 中国服饰艺术史 [M]. 天津：天津人民美术出版社，2009：51.
② 刘熙. 释名：附音序、笔画索引 [M]. 北京：中华书局，2016：67.
③ 陆费逵，欧阳溥存，等编. 中华大字典 [M]. 北京：中华书局，1978：2362.

醒自己的作用。因此，人物画中该服饰图符的象征意义可以阐释为：成年庶民要时刻提醒自己守行无越、慎行礼法。

<center>表 4 - 10　服饰图符 F03 提取结果</center>

服饰图符（F02）：巾	
 图像出处：《柏荫试茶图》，故宫博物院藏	**外观样式：**黑色布帛裹头，系结于头顶，造型随意 **所属人物：**成年平民男子 **所在场景：**市集、街巷、田间等场景 **象征意义：**成年庶民要时刻提醒自己守行无越、慎行礼法

四、平民人物画中的衣服类服饰图符

F03 服饰图符提取自明代张路所绘《观画图》（如图 4 - 24），其外观样式为：上身短衣及腰，腰间束带，下身合裆长裤。该服饰图符的视觉特征比较容易辨识，简单来讲就是短衣和长裤。《说文解字》曰："襦，短衣也。"[①]古代平民男子除了穿长衣之外，还穿这种被称为"襦"的短衣，襦既可以搭配下裳，也可以搭配长裤穿着。襦一般采用大襟，衣襟右掩，袖子有宽窄两种，以窄袖为主，一般袖端还另接出一段白色的袖口。"春、夏季节为了凉快，人们将短襦的袖口制作得比较宽大，当需要活动或者劳作时，将袖子系缚在手臂上，并打两个结环进行固定。"[②]通常这种没有任何纹饰，且用色朴素的襦，都属于普通百姓所穿着的短衣。同时，该服饰图符下身所穿的合裆裤，也能够证明它属于庶民之服。我国古代最早出现的裤子只有筒状裤管，成为"绔"或"胫衣"。汉代之后出现了开裆裤"袴"，以及合裆裤

图 4 - 24　《观画图》
明代　张路　美国大都会
艺术博物馆

① 许慎. 说文解字 [M]. 徐铉，等校. 上海：上海古籍出版社，2007：408.
② 高春明. 中国历代服饰艺术 [M]. 北京：中国青年出版社，2009：100.

"穷绔","穷绔一般和襦配套穿用"[1]。综上所述,我们判断该服饰图符的符号称谓是襦裤,为古代庶民所穿服饰套装。

从视觉图像来看,该服饰图符简单粗糙,能够使人产生"艰苦"的主观感受。它的信息符码当中,以"襦裤"为主要解释点。襦,短衣也。[2]襦,煗也,言温暖也。袴(即裤),跨也,两股各跨别也。[3]从取义的角度来看,比较适合以"襦"之"温暖"的释义为重点。但是结合视觉主观感受来看,对于生活在社会底层的普通平民而言,仅仅是在艰苦的条件下拥有基本的温暖。因此,该人物画中服饰图符的象征意义可以阐释为:普通平民生活艰苦,衣着仅达温暖而不糜的基本标准。

表 4 - 11 服饰图符 F03 提取结果

服饰图符(F03):襦裤	
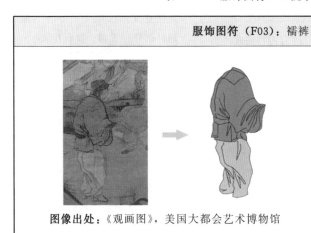 **图像出处**:《观画图》,美国大都会艺术博物馆	**外观样式**:上身短衣及腰,腰间束带,下身合裆长裤
	所属人物:庶民
	所在场景:市集、街巷、田间等场景
	象征意义:普通平民生活艰苦,衣着仅达温暖而不糜的基本标准

第三节 仕女与平民人物画中服饰图符的象征解读

仕女题材一直都是中国人物画的热门题材,从东晋时期画家顾恺之的《女史箴图》开始,至明清时期杜堇、唐寅、陈枚、改琦、任熊等画家的仕女画,仕女题材在人物画领域一直保持着创作热潮,画中女子的服饰也成为画家表现女性美的重要着力点。从绘画功能的角度来看,自仕女题材人物画出现之初,就记录着古代女性在日常生活、节庆和仪礼中的行为准则,宣扬封建社会女性道德,反映当时社会所倡导的女性文化,而画中女性服饰恰好就是最好的载体。因此,服饰

① 贾玺增. 中国服饰艺术史 [M]. 天津:天津人民美术出版社,2009:47.

② 陆费逵,欧阳溥存,等编. 中华大字典 [M]. 北京:中华书局,1978:2026.

③ 刘熙. 释名:附音序、笔画索引 [M]. 北京:中华书局,2016:73.

图符之于明清仕女题材的人物画解读，应该以探讨服饰图符所烘托的女子丽质和体现的封建女德是否符合客观史实为主要目的。

一、通文知理的才女风度

仕女类项的服饰图符大多具有丰富的装饰语言，在造型、色彩、图案等方面都充满了美感，在人物画中的首要功能就是烘托出女性人物的丽质。这幅明代仕女题材的人物画（如图 4 - 25），画中四名窈窕女子，头上皆插有翠色的花饰，身着华贵的衣裙，两人正对画面作劝酒、拒酒状，另外两人背对画面作服侍斟酒状。通过对照附表《明清时期人物画中服饰图符的研究结果汇总》能够确定，该画作之中体现了 E01 服饰图符和 E06 服饰图符，即点翠花钗和褙子。根据这两个服饰图符的所属人物和所在场景和符号阐释可以获知，画中的四名女子应该是出身于宫廷或中等富贵人家，服饰图符衬托出画中女性的相貌令人惊异倾倒，具有通文知理的内在品质，且情思懵懂、情不自禁。接下来，我们再通过这幅画作的相关画评验证一下这两个服饰图符所解读的信息和烘托的效果是否准确。

这幅仕女题材人物画现藏于北京故宫

图 4 - 25　《王蜀宫妓图》
明代　唐寅　故宫博物院藏

博物院，为明代画家唐寅所绘，名为《王蜀宫妓图》①，图中写"宫妓正劝酒作乐，青衣女子似手拿酒盏，正让绿衣女子斟酒，而红衣女子已不胜酒力，正摆手欲止，却被青衣女子挡住。作者借此图披露孟蜀后主的糜烂生活，有讽喻之意"②。既然为"宫妓"，就证明服饰图符所解读的"出身于宫廷或中等人家"是合理的，也说明这四位女子应该具有"令人惊异倾倒"的美貌。宫中之人属于旧时上层群体，能够触及文化领域，可以说是"通文知理"者。画中女子"劝酒作乐"，恰是"情思懵懂、情不自禁"的直接写照。也有研究者指出，画中人物虽

①　故宫博物院数字文物库［EB/OL］. https：//digicol. dpm. org. cn/.

②　杨建峰，主编. 中国人物画全集（下卷）［M］. 北京：外文出版社，2011：248.

在饮酒相戏，但人物丝毫没有热烈欢乐的意味，反而透露出一种空虚、寂寞、忧伤的情绪。① 这种情绪的产生，不论是画家自身底蕴的无意流露，还是画家刻意塑造画中人物意蕴的宣泄，实际上都间接地增加了"通文知理"的可靠性，毕竟只有"通文知理"者才能传递出这种人文情感丰富的情绪。综上分析，这两个服饰图符所解读出来的画中女子相关信息基本符合画论对该画的评述，同时也成功地烘托出画中女性的美貌与气质，被后世所欣赏。

明清时期的画家在创作仕女画时，除了承袭前代的线条、设色、构图、动势等因素之外，势必还要巧借一些特殊样式的服饰来烘托画中女性的容貌与气质。如这幅清代佚名画家的仕女画作品（图4-26），画中女子坐在桌案旁，一手持团扇，一手持笔作凝思状，坐姿动势导致其身上服饰样式的辨识度降低，唯独搭配在肩颈部位的服饰十分清晰。通过对照附表《明清时期人物画中服饰图符的研究结果汇总》能够确定，画中女子肩颈部位的服饰为E04服饰图符——云肩，所属人物和所在场景为：汉代之后作为神祇肩饰或五代之后女子礼仪用肩饰。符号阐释为：彰显容貌丰满美好的女子风度翩翩、神采奕奕、财多德大。仅以此服饰图符来解读，可以得出画中女子应该是汉代之后的女子或女性神祇，且具有容貌美好的风度神采。

该画应该是对照明代佚名画家的《千秋绝艳图》摹写而成，虽为佚名画家所作，但画中女性人物的右上角留有题注，可以确定画家所画人物为"班姬"，表现的题材内容是"班姬团

图4-26　《百美图》之班姬
清代　佚名

扇"。"班姬团扇"这一仕女画题材出自汉代班婕妤的一首五言诗《团扇歌》（又名《怨歌行》）："新裂齐纨素，鲜洁如霜雪。裁为合欢扇，团团似明月。"该诗受到钟嵘的欣赏，《诗品》中列其为上品，共计有四次提及且语多褒扬。② 同时，班婕妤也因诗而常受到文人画家们的怀想，将其表现在画作中，例如明代画家唐寅便绘有《班姬团扇图》。因此，仕女画"班姬团扇"题材中的"班姬"指的班婕妤，即汉成帝的妃子，西汉时期的女性作家，历史上著名的才女，善诗赋，有

① 丁俏. 浅析唐寅作品《王蜀宫妓图》[J]. 美术大观，2012（11）：54.
② 何振茹. 从班姬《团扇》诗看钟嵘诗评标准之"怨"[J]. 名作欣赏，2017（11）：153.

美德。这说明由编号 43 服饰图符所解读出的人物时代背景是正确的。画中人物确为汉代之后，并且结合班婕妤在女性历史中地位极高，她的容貌、风采、才华与品德被后人高度褒扬可以确定，完全符合服饰图符的解读信息。从另一方面来看，绘制该画的佚名画家应该知晓"云肩"这一服饰图符的时代指向及其衬托效力，以其指涉画中"班姬"的时代久远，并烘托出人物与众不同的丽质与才气。

二、蕙心纨质的妇德彰表

仕女题材人物画从诞生起，就承载了封建社会对于女性的道德规范，除了衬托出女性的容貌之外，还需彰显出女性群体常守的高尚品德。右图为清代画家改琦所绘仕女题材人物画（如图 4 - 27），画中一名女子倚座展卷，服饰设定素雅平淡，其上没有大量刻画夸张精美的纺织图案，整体烘托出清丽秀美、含蓄深思的人物气质。通过查找附表《明清时期人物画中服饰图符的研究结果汇总》能够发现，该画作之中体现了 E05 服饰图符——帔帛、襦裙与帕腹的组合。根据该服饰图符的所属人物和所在场景以及符号阐释可以获知，画中女子为平民出身，已婚或已订婚，专心为妇，有勤俭持家之美德。

图 4 - 27《元机诗意图》
清代　改琦　故宫博物院藏

这幅仕女题材的人物画作品现存于故宫博物院，名为《元机诗意图》，"画中人物为唐代女诗人鱼玄机，清代为了避讳康熙玄烨而改为鱼元机"①。鱼玄机，"字幼微，一字蕙兰，是晚唐一位才高而身贱、貌美而命薄的女诗人。她出生于长安一个平民家庭，天资聪慧，才思敏捷，喜读书，善属文，尤工诗，15 岁为补阙李亿之妾，得其宠爱，因夫人'妒不能容'，亿遣至咸宜观为道。……她后因笞杀女僮绿翘，于咸通戊子秋被京兆尹温璋处死，大约只活了二十三四岁"。鱼玄机对李亿"坚贞不渝，一往情深，写下了许多怀念他的诗作。如《情书寄李子安》"。其中，"'饮冰食蘖'，有两层意思，一是写道家生活的清苦，二是守节明志之誓"②。鱼玄机的生平评述以及文学作品反映出的她对爱情和美好生活的热烈追求，都能够充分证明服饰图符在画中解读出的信息准确有效，即点出了"鱼玄机"的出身贫

① 杨建峰，主编.中国人物画全集（下卷）[M].北京：外文出版社，2011：374.

② 苏者聪.论唐代女诗人鱼玄机 [J].武汉大学学报（社会科学版），1989（09）：56.

贱，又暗喻了她对李亿的"专心"，体现出服饰图符在仕女题材人物画中的载德功能。

至此，我们通过三幅明清时期仕女题材人物画中服饰图符的解读实践，证实女性类服饰图符研究结果在明清时期仕女题材人物画的解读中可以发挥有价值的客观效力。这些服饰图符所解读和揭示的人物普遍信息与画中人物基本吻合，且能够从符号阐释的角度反映出画中女性人物的容貌丽质与内在品德，是明清时期仕女题材人物画创作中的重要组成元素。

三、市井维艰的庶民境遇

明清时期的人物画同样关注到世俗生活中的平民群体，画家笔下所描绘的市井庶民不仅是对艰难生活的现实披露，也是对市民精神和审美趣味的艺术阐发。正如樊波所说："这种对世俗生活的关注和对自然人性的认可——一者重'俗'的展示，一者重'欲'的宣泄，实质上构成了人本主义内涵不可分割的两面。"①

图 4 - 28《瞎子说唱图》

清代　金廷标　故宫博物院藏

明清人物画中的平民类服饰图符基本不具备装饰性特征，"补丁"与"残破"烘托出平民生活环境的艰苦，而工细与粗犷兼备的线条则渲染出平民不屈不挠、苦中作乐的市井生活意趣。右面这幅人物画里（图 4 - 28），主要人物正坐在树下唱和，他与周围男子皆身着上下二部式的衣裤。通过对照明清时期人物画中服饰图符的研究结果能够确定，画中"唱者"和周围男性"听者"体现了 F03 服饰图符，即"襦裤"。根据该服饰图符的提取结果可知，画中服饰图符的所属人物是庶民，所在场景是市集、街巷、田间，象征着普通平民生活艰苦、衣着仅达温暖而不糜的基本标准。我们可以通过相关画评来验证该服饰图符所解读的信息是否准确。

这幅平民题材的人物画是清代金廷标所绘的《瞎子说唱图》，现藏于故宫博物院。② "此图描绘农村田头，老翁、幼童、少年、农夫，正静听一盲人在大树下说唱，引得隔溪老妪农妇抱婴携童指手欲

① 樊波. 中国人物画史 [M]. 南昌：江西美术出版社，2017：537.
② 故宫博物院数字文物库 [EB/OL]. https：//digicol. dpm. org. cn/.

趋。唱者喜笑颜开，听者神情各异，富于农村生活情趣。"① 画中主要人物与次要人物是民间卖艺者和村民，都属于庶民，画中场景是田头，这些信息都准确对应了 F03 服饰图符的提取结果。从画中人物的服饰刻画来看，同样没有任何的装饰性表现，仅为质朴的样式，这也对应了普通平民"衣着仅达温暖而不靡"的标准，是对庶民生活艰辛的客观写照。与此同时，画家又通过对画中听者的动势和情绪刻画，表达出农村生活的别样意趣，恰是对自然人性的深刻关怀。

本章小结

仕女与平民题材人物画能够反映出古代劳动人民日常生活的真实风貌。其中，仕女题材是中国传统人物画创作领域的主流题材，画中女性服饰既有刻画的精美工细者，也有刻画的淡雅朴素者，一般适用于闺阁居所、园林庭院等场景，具有较强的时代特征。而平民题材则常见于风俗画，主要描绘对象为平民百姓，也包括货郎、游医、艺人等市井人物，画中人物服饰的表现风格为工细与粗犷兼备，具有较强的艺术张力，一般适用于市集、街巷、田间等场景。

通过对《孟蜀宫妓图》《雪艳图》《三娘子图》《十二金钗图》《千秋绝艳图》等多幅明清仕女题材人物画进行图像分析可以发现，画中仕女的服饰造型丰富多样，服饰的衣褶纹理刻画精细，设色浓淡变化有度。主要可以归纳出靛蓝、花青、竹青、碧绿、妃色、胭脂、酱紫等常用色，以及各种花卉纹样、植物纹样、几何纹样、连续纹样等图案，提取并重新绘制出点翠花钿、抹额、斗篷、云肩、帔帛襦裙帕腹、褙子、半臂、衬衣等 8 个服饰图符。通过对《观画图》《端阳故事图》等明清平民题材人物画进行图像分析可以发现，画中平民服饰多描绘为上衣下裤的二部式，首服与衣服的样式较少。主要可以归纳出缟、灰色、苍色、赭石、雅青等常用色，以及"补丁"图案，提取并重新绘制出笠、巾、襦裤等 3 个服饰图符。

根据仕女和平民服饰图符所提取到的关键信息，结合相关古代文献，可以推论出仕女服饰图符一般隐喻有"情思懵懂""秀逸有神""清雅脱俗""自我约束""勤俭持家""通文知理"等外在风采与内在美德，平民服饰图符则隐喻着"生活艰苦""守行无越""不屈不挠"的生活困境与顽强精神。总体而言，仕女与平民人物画中的服饰图符探究了大众文化的象征意义。

① 杨建峰，主编. 中国人物画全集（下卷）［M］. 北京：外文出版社，2011：353.

第五章　传统的再认：华夏文化与人物画服饰图符创作

　　通过对明清时期人物画中服饰图符的提取与阐释，本书初步构建了依据服饰图符结果的检索系统，再将服饰图符的研究结果应用于明清人物画的解读过程中，论证了服饰图符相关信息在实践中的有效性，最终为人物画鉴赏者提供了一个崭新的视角，即由图像符号引出文字符号，再经文字符号关联出博大精深的中国优秀传统文化。换句话说，这更像是一个转译工作，是将我们视觉所见的图像符号转换为语言的文字符号，再通过语言的文字符号译出其背后的深层文化内涵。开始转译之前，我们或许无法想象画中图像符号和中国传统文化之间的内在关联，也无法确定能否建立起有效的关联。但是，随着对明清时期人物画中服饰图符的提取与阐释及其在画中实际体现的分析，我们不难发现画中服饰图符隐藏着丰富、深厚的优秀传统文化，其中包含民族文化和宗教（学派）文化这两个最主要的方面。这两个方面的文化内涵从不同角度解释了画中服饰图符可能存在的意义，阐释了服饰图符在画中的意味。

　　服饰图符在明清人物画中的作用，不仅是对传统文化的深刻思考和重新关联，更是对我国传统文化中价值观和道德规范的视觉展现。这种转译虽然介入西方符号学的研究方法，但并不影响对中国传统文化的解读，也不会改变中国传统文化的质地，反而是对中国传统文化更好的延续和延展。外来文化的介入和交流不是洪水猛兽，它会使中华文明更加丰富且灿烂、常葆青春。正如季羡林先生所言："倘若拿河流来作比，中华文化这一条长河，有水满的时候，也有水少的时候，但却从未枯竭。之所以没有消逝，其原因就是有新水注入。注入的次数大大小小是颇多的。最大的有两次，一次是从印度来的水，一次是从西方来的水。"①我们恰是要借助这"西方来的水"激活明清时期人物画中服饰图符的文化内涵，服饰图符文化的激活是为了使之更好地服务于当下，使之能够预见更好的未来。虽然在此过程中服饰图符及其文化内涵表现出程式化的态势，即在历史题材人物画中服饰图符程式化地反映出特定人物群体的外在信息与内在涵义，使其在创作

　　①　季羡林. 传统文化之美 [M]. 北京：电子工业出版社，2015：7.

与鉴赏过程中带有强制的束缚感，但这种束缚对于创作与鉴赏来说未尝不是另一种鞭策，因为在程式的束缚下所形成的突破，才更具有坚实而绵长的艺术生命。

明清人物画中的每一个服饰图符都具有历史和文化蜕变的痕迹。从古至今、从单一至多元、从中心至边缘，多次文化的碰撞，都在服饰图符上有所反映。可以说，明清人物画中服饰图符以其独特的视角见证了中华优秀传统文化的包容和稳定。与此同时，探究这些服饰图符及其基本程式如何在中国人物画领域不断延续，又如何通过符号的形式去更好地促进人类不同文化间的相互理解，是本书孜孜以求的目标。

第一节 "服章之美"： 华夏文化的魅力

"服饰文化是民族文化的重要组成部分，服饰文化的发展传承预示着民族文化的传承、保持、创新"①，对于人物画中的服饰图符亦是如此。我们在鉴赏明清人物画时多数情况下可以通过画中服饰图符的造型特征判断出人物的民族属性，或者画中人物所尊崇的民族文化。同样，透过服饰图符来分析、了解其中的民族文化，对于我们研赏中国古代人物画来说至关重要，因为民族文化不但能够体现出该民族在长期生产生活中所创造出的精神财富，而且是画中人物内在人文精神的背景依托，更是画中服饰图符向外界释放的关键信息。

一、"服章之美为华"：服饰的华夏之意

我们通过对明清人物画中服饰图符的提取与解释，能够发现华夏文化在其中占据的主体地位。不论是对图像符号的语言描述，还是对其再现对象的深度解析，都能从中找到华夏文化的明显印记。将这些华夏文化在服饰图符中的印记归纳起来，主要体现为以下几个文化要点。

"图腾"的阐说。谈到明清时期人物画中服饰图符所反映的华夏民族文化，最重要的一点就是华夏民族的"图腾"文化。近年来，学界关于"华夏"的界定出现分歧。有学者提出："华"和"夏"本来都是地理上的名称，"分别指华山和大夏，由于其地理位置的缘故，逐渐成为中土的代称，'华夏'和'戎狄蛮夷'这类名称，都是从地域文化的意义上来说的"②。也有学者指出："华"和"夏"二字最初都是舞蹈之名，"羽饰之舞演变为华夏民族最早的图腾——凤凰，且随着民族融合，龙取代凤凰成为华夏民族的图腾"③。还有学者从文字研究的角度

① 高明君，孟庆凯. 符号学视角下满蒙服饰文化比较研究 [J]. 人民论坛，2019 (07)：88.

② 詹鄞鑫. 华夏考 [J]. 华东师范大学学报（哲学社会科学版），2001 (09)：3.

③ 刘宗迪. 华夏名义考 [J]. 民族研究，2000 (09)：34.

认为:"'华夏'应当是崇尚花的'华族'和崇尚舞蹈的'夏族'融合以后的合称。"① 任继昉先生关于"华夏"之考源最为综合、翔实,他分别从考古发现、文字考辨和语源阐释三个角度指出:"'华'与'花'有关,华山得名于华(花),华夏民族又得名于华山,'华'与'夏'皆具有'华美'和'盛大'之义,而'冕服章采曰华,大国曰夏'等说法均为后起引申意义,只是其流而并非其源。"② 上述观点虽然各有侧重,但终究是存在关联性和共性。不论是源还是流,"华夏"之名义都是美好的,即"华美"而"盛大"。这种"华美"和"盛大"具象为人们普遍认同的图腾符号,应该是"花""龙"和"凤凰"。

在明清人物画的服饰图符中,"花""龙"和"凤凰"都是比较常见的图腾符码,发挥出重要的文化寄托和装饰美化的功效。例如:A03服饰图符,其所再现的对象是"九龙四凤冠",兼具"龙"与"凤"两个图腾符码,这两个图腾符码是该服饰图符的关键解释点。通过文献研究得知,凤为神鸟,集多种动物的特征于一身,五色兼备,有"君子"之度,有"翱翔"之气,能过险阻,能成砥柱,见则"天下大安宁"。龙,其幽明、细巨、短长皆指应变,春分登天是为降雨助耕耘,秋分潜渊是为保丰收,归根结底,仍是为了"天下大安宁",说明"龙"和"凤"都是华夏民族极其尊崇的图腾,象征了至高无上的身份,寄托了"见则天下大安宁"的关键文化信息。与此同时,这两个图腾符码作为装饰美化的语言,能使观者在看到该服饰图符时产生"奢华""尊位""权势"等情绪符号阐释。A02服饰图符,其所再现的对象是"袍式衮服",其章纹中有"龙"的图腾符码,取其"应变"之义,象征帝王审时度势地处理国事。E01服饰图符,其所再现的符号称谓是"点翠花钗",其中有"花"的图腾符码。通过文献研究得知,"花"有"牡丹""华""文"等释义,可以引申为女子的"美貌",此处即出现了"花"和"华"之间的文化关联。上述所举之例都充分证明,明清人物画中的服饰图符乃华夏民族"图腾"文化的重要图像载体,华夏文化在明清时期人物画的诸种服饰图符中占主体地位。

"衣衽"的意义。研赏一幅中国古代人物画时,能够关注到一个非常明显且重要的细节,那就是人物服饰上面的"衣衽"方向。纵观中国古代人物画,画中服饰图符上"衣衽"的方向有三,即右衽、左衽和对襟。其中,右衽和左衽的出现较早,而对襟的出现则相对要稍微晚一些,至明清时期,则基本以"右衽"为主,"对襟"为次。关于"衽"的记载,《仪礼·丧服》中有"衽,二尺有五寸"。

① 路伟. 华夏民族起源的多元性新探 [J]. 蒙自师范高等专科学校学报,2003(06):35.
② 任继昉. "华夏"考源 [J]. 传统文化与现代化,1998(08):35.

郑玄注："衽所以掩裳际也。"① 《仪礼·士昏礼》中有"御衽于奥，媵衽良席在东，皆有枕，北止"。郑玄注："衽，卧席也。"② 《礼记》中有"深衣三袪，缝齐倍要，衽当旁，袪可以回肘"。陈澔注："衽，裳交接之处也。"③ 由此，后世字典关于"衽"有"衣襟也、席也、裳服交接处也"等释义。④ 我们对"衽"可以理解为上衣前的交接部分。原本作为代表上衣前交接部分的衣衽，如何同民族文化产生了交集？换言之，服饰图符中的衣衽隐含了怎样的民族文化？这个问题的答案可以追溯至《论语·宪问》中孔子与子贡的一段对话。子贡曰："管仲非仁者与？桓公杀公子纠，不能死，又相之。"子曰："管仲相桓公，霸诸侯，一匡天下，民到于今受其赐。微管仲，吾其被发左衽矣。岂若匹夫匹妇之为谅也，自经于沟渎而莫之知也。"⑤ 其中孔子所言"微管仲，吾其被发左衽矣"，表明他已经关注到华夏民族与周边其他民族在服饰上所体现出的文化差异，这个文化差异最明显的特征就在于"衣衽"的方向。

关于衣衽与民族的这种观点，并非仅见于《论语》，在汉兰台令史班固撰《汉书》卷九十四下关于匈奴的结语里提到："是以春秋内诸夏而外夷狄。夷狄之人贪而好利，披发左衽，人面兽心，其与中国殊章服，异习俗，饮食不同，语言不通，辟居北垂寒露之野，逐草随畜，射猎为生，隔以山谷，雍以沙幕，天地所以绝外内也。"⑥ 我们从这段文献中可以发现，班固强调《春秋》里面已经提出"把中原各族看作内部关系，把夷狄看作外族"⑦。夷狄的风俗习惯与华夏不同，服饰制度也不一样，最明显的外在特征就是他们披发左衽。这些文献充分证明，从周朝开始已经形成了用衣衽的方向代表民族属性的传统文化观念，即"右衽"的服饰特征代表华夏民族，而"左衽"的服饰特征则代表周边的夷狄民族。或许我们同样也可以把这种关系理解为，"右衽"的服饰特征代表"正统"或"主流"的民族文化，而"左衽"的服饰特征则代表"异端"或"支流"的民族文化。

除此之外，我们还需要注意到服饰图符的衣衽，除了上述的主要文化内涵之外还另有所指。《礼记·丧大记》中记载："小敛大敛，祭服不倒，皆左衽，结绞

① 仪礼 [M].郑玄，注.张尔岐，句读.朗文行，校点.方向东，审定.上海：上海古籍出版社，2016：310.

② 仪礼 [M].郑玄，注.张尔岐，句读.朗文行，校点.方向东，审定.上海：上海古籍出版社，2016：31—33.

③ 戴圣，编.礼记 [M].陈澔，注.金晓东，校点.上海：上海古籍出版社，2016：343.

④ 陆费逵，欧阳溥存，等编.中华大字典 [M].北京：中华书局，1978：1989.

⑤ 纪昀.四库全书 [M].北京：线装书局，2014：589.

⑥ 班固.汉书 [M].颜师古，注.北京：中华书局，1964：3834.

⑦ 许嘉璐，安平秋，张传玺分史，主编.二十四史全译·汉书 [M].上海：汉语大词典出版社，2004：1916.

不纽。"疏曰："衽，衣襟也，生向右，左手解抽带便也。死则襟向左，示不复解也。"① 由此说明，我国传统文化中"左衽"的另一层内涵代表了穿着者为离世之人。当然，这个文化内涵在古代人物画中的达意应该极其罕见，甚至可以不予考虑。

就本书在明清时期人物画作品中所提取的服饰图符而言，除了个别作品会因写意技法或人物角度、动势等因素，造成衣衽方向含糊不清，大部分明清人物画对衣衽的方向问题都交代得十分清晰。我们可以由此大胆推测，明清时期多数人物画家在各类题材的人物画创作时，十分清楚地掌握了衣衽方向与民族属性之间的关系，通过准确刻画衣衽方向来塑造画中人物的民族或民族文化观。在我们所提取和阐释的50个明清人物画中的服饰图符里，有23个衣服类的服饰图符，其中明确为右衽的服饰图符有12个，在衣服类服饰图符中占半数以上。这充分证明，明清人物画不仅使"衣衽"与"民族"在文化层面上产生了图像关联，还反映出该时期人物画中华夏文化的主体地位。

二、"天人合一"与"宽衣大袖"

通过分析明清时期人物画当中的服饰图符，尤其是宫廷肖像画和叙事人物画里面帝后、官员和文士题材的服饰图符能够发现，画作之中对服饰造型的描绘多趋向于"宽衣大袖"，领口和衣袖等细节部位的线条表现常为"圆顺"的样式，服饰结构多尊崇"上衣下裳"的二部式。画中造型宽大、线条圆顺、二部式结构的服饰表现，不但趋向于人们对自然的迎合，而且隐含了画家对画中人物精神追求和价值取向的关注，其中最突出的一点便是华夏民族传统文化中"天人合一"的文化观念。"天人合一"是传统文化中关键的思想问题。季羡林先生曾指出："天，就是大自然，与我们人类要合一，要成为朋友，不能成为敌人，不能征服和被征服。"② 而服饰图符在人物画中的表现正是如此。"宽衣大袖"的服饰表现介于改造自然和迎合自然之间，领口和衣袖的线条圆顺体现了"天道圆融"的象征，上衣下裳的二部式结构则构建了"天、地、人"和谐共生的观念与制度。

提及"天人合一"思想下人与自然共生的问题，以及服饰造型的"宽衣大袖"，人们便会想到魏晋时期的文人风度。"魏晋风度"一词"最早应是出自1927年7月间，鲁迅先生在广州夏期学术演讲会上所作的题为《魏晋风度及文章与药及酒之关系》的演讲，该篇演讲论述了汉末魏初、魏末、晋末的作品与时

① 戴圣，编. 礼记［M］. 陈澔，注. 金晓东，校点. 上海：上海古籍出版社，2016：513.
② 季羡林. 传统文化之美［M］. 北京：电子工业出版社，2015：213.

代环境和作者经历的关系，例证生动，见解新颖而深刻"①。鲁迅先生在演讲中提到"药"的问题，指的是何晏服"五石散"，进而又引申出当时文人士大夫服用"五石散"之后的服饰问题。鲁迅先生说："吃了散之后，衣服要脱掉，用冷水浇身；吃冷东西；饮热酒。这样看起来，五石散吃的人多，穿厚衣的人就少；比方在广东提倡，一年以后，穿衣装的人就没有了。因为皮肉发烧之故，不能穿窄衣。为豫防皮服被衣服擦伤，就非穿宽大的衣服不可。现在有许多人以为晋人轻裘缓带，宽衣，在当时是人们高逸的表现，其实不知他们是吃药的缘故。一班名人都吃药，穿的衣都宽大，于是不吃药的也跟着名人，把衣服宽大起来了！"②我们抛开鲁迅先生这篇演讲背后的寄托不谈，关于魏晋时期文人士大夫衣服"宽大"现象的理解确实独具匠心。鲁迅先生在演讲中提到的何晏等人服用"五石散"的问题，确实是导致服饰"宽大"的重要因素。除此之外，人物画中服饰图符所表现出的"宽大"特征仍然蕴含了人与"自认"和谐相处的"天人合一"思想观念。并且，宽大的服饰图符对于画中人物而言，也可以理解为自成天地的一种绘画表现。

"魏晋风度"之于华夏民族传统文化中的"天人合一"只是一个特定时期的缩影，服饰的"宽衣大袖"特征及其形成的"天人合一"思想文化远早于魏晋时期，并且延续至魏晋之后的各个历史时期。明清时期的人物服饰依然受到这种"天人合一"文化的影响，其最直观的表现就在当时的人物画作品中，文士题材的服饰图符的常见造型特征便是"宽衣大袖"。这并不是说服饰图符所蕴含的"天人合一"思想文化主要集中表现在文士题材服饰图符之中，因为明清时期的帝后题材、道释题材、仕女题材的人物画当中同样存在服饰"宽衣大袖"的绘画表现，而是说通过服饰"宽衣大袖"所折射出的"天人合一"思想已经超出文人士大夫阶层的范畴，而实际存在于中原华夏民族的主体社会，只不过是在文人士大夫阶层表现得最为明显。

明清人物画中服饰图符表现出哪里"宽大"呢？衣领宽，衣身宽，袖子的视觉感受最宽。尤其是文士的袖子，宽得洒脱，因为他们的袖口不做收祛，袖口的部位没有向内收缩的缘边。画中文士穿着的服饰造型宽大，应该有一个比较重要的原因，就是文人士大夫对于服饰"自然舒适"和"精神美"的兼备追求。在古代，文人士大夫对于容貌和服饰具有一定的审美标准。《世说新语·容止第十四》里面就记载了当时诸多名人仪容风度的典故描述，如："何平叔美姿仪，面至白；

①　俞元桂. 读《魏晋风度及文章与药及酒之关系——兼谈鲁迅思想的质变》[J]. 福建师大学报（哲学社会科学版），1979（04）：34.

②　鲁迅. 而已集 [M]. 北京：人民文学出版社，1973：87—88.

魏明帝疑其傅粉。正夏月，与热汤饼。既噉，大汗出，以朱衣自拭，色转皎然。"① 嵇康身长七尺八寸，风姿特秀，见者叹曰："萧萧肃肃，爽朗清举。"或云："肃肃如松下风，高而徐引。"② "裴令公有俊仪容，脱冠冕，粗服乱头皆好。"③ "庾子嵩长不满七尺，腰带十围，颓然自放。"④ 王右军见杜弘治，叹曰："面如凝脂，眼如点漆，此神仙中人。"⑤ 通过这些关于仪容的赞美可以确定，当时的文人士大夫并不否定形质，但他们崇尚的绝对不是世俗装扮，而是带有神仙那般超然气质的仪容和风度。

这种审美追求说明，文人士大夫不希望被服饰束缚，他们认为能够获得精神和身体上的绝对自由，才是他们所追求的美。这种精神美与服饰美之间的关联常见于他们的文学创作。阮籍的辞赋中有"时暧曃而将逝兮，风飘飖而振衣"⑥，陶渊明的赋辞《归去来兮辞》中也有"舟遥遥以轻飏，风飘飘而吹衣"⑦。在这些文学创作中，"风"与"衣"巧妙关联，既然风的吹拂能够使得衣服振响，那么必然是暗指衣袖的宽大，亦是自然与人之间的关联。如此潇洒地畅游于大美天地间，宽大的衣袖随风振振作响、飘扬无边，可以说只有这种"天人合一"的服饰美才符合文人士大夫自由不羁的精神憧憬，同时还能够解放服饰对身体的束缚，使宽大服饰的形与神同时成为中国传统人物画中"天人合一"之仪态美和精神美的象征符号。

综上所述，明清人物画中服饰图符所暗含的"天人合一"思想，是华夏民族的普遍文化观念，表现在帝后、官员、文士和仕女等上流社会人物，不失为一座风向标。"天人合一"文化观念既影响了明清时期人物画中主流的服饰审美程式，还依托于人物画作品，以图像的形式传承与传播中华民族优秀传统文化，为后世人物画中的浪漫主义服饰风格及服饰所象征的文人精神奠定了基调。可以说，明清时期的人物画家将当时具有普遍影响力的文化观念和服饰现象转换成画中的服饰程式，通过服饰图符"宽衣大袖"的造型特征、线条圆顺的表现风格，以及还原服饰本身的二部式结构来突显华夏民族"天人合一"的文化观念。

三、貂裘与"衣衽"：服饰图符的地域性与民族性

明清人物画服饰图符的提取还包括其他民族文化，其中以满族服饰文化表现

① 刘义庆. 世说新语笺疏 [M]. 刘孝标，注. 余嘉锡，笺疏. 北京：中华书局，2011：526.
② 刘义庆. 世说新语笺疏 [M]. 刘孝标，注. 余嘉锡，笺疏. 北京：中华书局，2011：527.
③ 刘义庆. 世说新语笺疏 [M]. 刘孝标，注. 余嘉锡，笺疏. 北京：中华书局，2011：530.
④ 刘义庆. 世说新语笺疏 [M]. 刘孝标，注. 余嘉锡，笺疏. 北京：中华书局，2011：531.
⑤ 刘义庆. 世说新语笺疏 [M]. 刘孝标，注. 余嘉锡，笺疏. 北京：中华书局，2011：537.
⑥ 李志钧，季昌华，柴玉英，彭大华，校点. 阮籍集 [M]. 上海：上海古籍出版社，1978：71.
⑦ 逯钦立，校注. 陶渊明集 [M]. 北京：中华书局，1979：160.

得最为突出，多见于宫廷肖像画。清代人物画中满族服饰图符得到充分表现，这是画家对视觉所见的客观反映，也是以绘画的方式实现对民族文化的传承与融合。而在明清时期的人物画作品中出现元代帝后像（即蒙古族文化），则是对"鉴戒"观念的绘画表现，具有极为深远的文化根源，也是可以被人们接受的文化现象。唐代张彦远在《历代名画记》中就已写道："见善足以戒恶，见恶足以思贤。留乎形容，式昭盛德之事；具其成败，以传既往之踪。记传所以叙其事，不能载其容；赋颂有以咏其美，不能备其象。图画之制，所以兼之也。"① 这说明我国古代人物画的"鉴戒"作用十分重要，明清时期也需要绘画帝后或圣贤之画像作为"鉴戒"的对象。所以，明清时期人物画中服饰图符所蕴含的民族文化同样不容忽视，是服饰图符承载民族文化的重要组成部分，并使明清时期人物画中的服饰图符丰神异彩。

满族文化的服饰图符集中表现在清代宫廷肖像画中，清代宫廷肖像画主要描绘了皇室及名臣身着朝服、吉服、常服、行服和戎装等官定服饰形象。清代官定的服饰都具有明显的满族文化特征，由此提取出的服饰图符必然包含满族文化成分。我们从清代宫廷肖像画中提取的服饰图符，主要是帝后与文武官员的朝服类和吉服类服饰图符：朝服类服饰图符的再现对象有夏朝冠、冬朝冠、夏朝服、冬朝服和朝褂，展开它们的外观样式部分包含有朝珠、朝服带、披领、马蹄袖、顶子、花翎、补子、裘皮等符码；吉服类服饰图符的再现对象有吉服冠、钿子、龙袍、蟒袍和吉服褂，它们的外观样式部分包含有顶子、吉服带、马蹄袖、裘皮等符码。这些服饰图符及其外观样式部分的符码主要展现出满族的渔猎文化。"东北物产富饶，得天独厚的渔猎资源为在此世代生息繁衍的满族提供了丰富的生活资源。"② 满族在传统渔猎经济基础上形成了独特的渔猎文化，满族的传统渔猎经济主要由狩猎、渔业、采集等多种经济模式共同组成，因此服饰图符及其外观样式部分所折射的满族渔猎文化，也应该承载狩猎、渔业或采集中的某些方面。

在农业生产没有普及之前，狩猎是满族赖以生存的主要生产活动，"即或有了农业之后，狩猎之风仍然经久不衰"③。满族已经将狩猎活动演变为一种民族习俗，融入民族生活和文化的诸多方面，甚至清代的军事训练都与狩猎活动紧密相连，满族服饰更是受到狩猎习俗的影响。在清代人物画提取出来的服饰图符中，A06服饰图符的再现对象是"皇帝朝服"，其图像符号和外观样式中都可见"马蹄状袖口"，即马蹄袖，也称箭袖，它在气候寒冷或者狩猎、作战时能够起到御寒和遮护手背的作用，同时又不妨碍持缰和开弓，是满族狩猎习俗在服饰图符

① 张彦远. 历代名画记［M］. 杭州：浙江人民美术出版社，2011：3.

② 姜维公，主编. 中国东北民族史（下卷）［M］. 长春：吉林文史出版社，2014：188.

③ 傅英仁. 满族狩猎生产对其民俗的影响［J］. 满族研究，1993（10）：26.

上的直接反映。A05、A06、A07、A08 等编号的服饰图符，其图像符号和外观样式中都可见"裘皮"，承袭了满族先民在冬季猎获兽皮制衣保暖的习俗，是满族狩猎习俗在服饰图符上的历史反映。并且，这些服饰图符都明显可见衣袖"窄瘦"的特征，这是因为"狩猎需要衣着款式多以窄袖、较瘦小为特点。这种服装利于狩猎，行动也方便"①。B08 服饰图符和 B09 服饰图符，其图像符号和外观样式中都可见"开裾"，"开裾是为便于上下跨马而特将袍襟改成方便灵活的前后、左右四开襟"②。满族狩猎时经常骑马，所以"开裾"仍是狩猎习俗的产物，且与"窄瘦"同为满族狩猎习俗在服饰图符上的功能反映。因此，这些服饰图符皆从狩猎方面折射出清晰的满族渔猎文化。

满族的采集活动在渔猎经济中占有重要比重，他们采集的物品主要有人参、东珠、松子、蜂蜜、木耳等，其中东珠便常见于皇家服饰之上。"东珠即是珍珠，为河蚌所生，只因产于东北的松花江下游及其支流中，所以也被称为北珠。"③"清初至皇太极时代开始，在吉林乌拉街设打牲乌拉衙门总署，专事采捕珍珠，供奉皇室。直至清末，有近三百年的历史。"④ 因此，东珠的采集、应用，以及形成的民间故事，就成为满族渔猎文化的重要组成部分，在清代人物画的服饰图符中也有表现。A05、A07 等服饰图符，再现对象都属于首服类，在其图像符号和外观样式中都明确指出"东珠"一物，足可见清皇室对东珠的重视与喜爱，甚至为其制定了严格的管理和使用制度。编号 14 服饰图符的再现对象是"官员夏朝冠"，用玉草（玉草产于东北，满族叫德勒苏草。进关以后，视此草为发祥之物）或藤丝、竹丝作成，外裱以罗⑤，这同样属于服饰图符通过采集活动对满族文化和情感的实际表现。上述两个实例皆从采集方面折射出服饰图符所包含的满族渔猎文化，既体现了服饰图符通过满族文化彰显满族在清代的统治地位，又体现了服饰图符通过满族文化来加强满族的内部凝聚力，同时也是满族人民对民族文化的自信表现。

明清时期的人物画中，除了满族服饰文化的绘画表现之外，还有关于蒙古族、傣族、彝族等多个民族的服饰描绘，虽然这些服饰描绘在明清时期人物画中占比极少，但与满族一同造就了明清人物画中服饰文化的异彩纷呈。

明清时期人物画中的服饰图符具有民族识别的作用，使画中服饰图符变成民族文化的载体。关于服饰与民族之间的文化关联可以追溯至东周时期。那个时期"汉族"的概念尚未形成，因此要将服饰之"右衽"归属于"汉族"的民族文化

① 傅英仁. 满族狩猎生产对其民俗的影响 [J]. 满族研究，1993（10）：27.
② 何志华. 满清服饰探源 [J]. 江苏纺织，1999（04）：45.
③ 王云英. 清代对东珠的使用和采捕制度 [J]. 史学月刊，1985（05）：47.
④ 汪玢玲，陶金. 打牲乌拉贡珠与东珠故事 [J]. 社会科学战线，1984（04）：334.
⑤ 陈娟娟. 清代服饰艺术 [J]. 故宫博物院院刊，1994（05）：85.

和符号，未免有些含糊。既然人物画的服饰图符当中所包含的民族文化远在"汉代"之前，那么用"华夏"称谓应该最为恰当。王明珂先生在《华夏边缘：历史记忆与族群认同》一书中谈道："约在西周至战国时期，陕、晋、冀三省北方山岳地带农牧混合经济人群南移，争夺农贸资源，如此造成南方东周诸国贵族以'华夏'认同来彼此凝聚，'华夏'（实指其政治体之统治上层）成为一个强力维护共同资源的族群，同时将较依赖畜牧的人群视为非我族类（戎狄）；此即最早的'华夏'与'华夏边缘'之出现。"① 而对于满族没有使用"边缘民族"或"少数民族"的称谓，是因为在清代时期满族的民族地位不该被定义为"边缘"或"少数"。

实际上，明清人物画中服饰图符所展现的华夏民族服饰文化特征不仅有"衣衽"和"宽大"两点，华夏民族所缔造的文化或者说服饰文化远不止这两点，只是其中一些文化观念放到儒家文化部分更加合适。该时期人物画中服饰图符能够直接辨识华夏民族的特征，要数"衣衽"和"宽大"这两点最为明显。当然，这还要基于我们对其他民族服饰文化的掌握。不同民族间的服饰文化还存在着差异和融合的关系，并非亘古不变。因此，针对明清时期人物画中服饰图符所涵盖的民族文化，我们有必要进行比较研究。

明清人物画中的服饰图符显现出华夏民族和满族的文化特征，二者间势必存在民族文化的差异。影响服饰图符中民族文化差异的主要因素有两点，即经济生业和地域环境。华夏民族与满族之间的经济生业差异明显，华夏民族以农耕经济为主，满族以渔猎经济为主。这种经济生业之间的差异，是我国古代华夏民族与其他民族之间服饰文化相异的重要因素之一。华夏民族文化的服饰图符造型多"宽大"，满族文化的服饰图符造型多"窄瘦"。从经济生业的角度来看，这种差异是因为华夏民族的农耕经济使中原地区相对富饶，生产力相对发达，统治阶级与文人士大夫等上层社会很早便已摆脱了劳动，宽大的服饰更能承载他们对精神文化的追求。而满族的渔猎经济使得边疆地区相对艰苦，生产力相对落后，即便是族群或部落的统治阶级，他们也仍然要长期参与战争（掠夺）、畜牧、狩猎等活动，窄瘦的服饰更能满足他们在日常生活中的功能需求。

我国古代，华夏民族与满族之间的地域环境界限分明，平原大川、巍巍高山、茫茫草原、林海雪原，无不在这些民族的服饰文化中留下深刻的印记。"作为文化组成部分的服饰，诚然离不开其独特的地域性，有它的区域文化的共融性及其恣肆风采，不免受到地理环境的影响。"② 地域环境的差异导致华夏民族与满族之间在材料、结构等方面形成不同的服饰特色。例如：在清代人物画中，

① 王明珂. 华夏边缘：历史记忆与族群认同［M］. 上海：上海人民出版社，2020：6.
② 戴平. 中国民族服饰文化研究［M］. 上海：上海人民出版社，2000：144.

"冬朝服"等服饰图符里出现了"裘皮"符码，我们在提取服饰图符的过程中甚至明确了裘皮的种类有海龙、薰貂、紫貂等。《大金国志》卷三十九记载："化外不毛之地，非皮不可御寒，所以不论贫富皆服之。"① 《三朝北盟会编》卷三载："冬极寒，多衣皮，虽得一鼠，亦褫皮藏之，皆以厚毛为衣，非入屋不撤。"② 这些文献证明，满族先民以裘皮制衣来抵御严寒，成为地域环境影响满族文化的重要表现。裘皮多出现于清代人物画之服饰图符当中，即是地域环境对满族文化的绘画印记。

明清时期人物画的服饰图符中出现裘皮，裘皮是满族较为重要的一种服装材料。在华夏民族的服饰文化中也有裘皮，《礼记》之中就有多处提及。《礼记·曲礼上第一》中曰："幼子常视毋诳，童子不衣裘裳。"注释吕氏曰："裘之温，非童子所宜；裳之饰，非童子所便。"③ 在华夏民族对于孩子的教育理念当中，重视养成孩子为人真诚、不欺诳的品格，注意父母对孩子"不过爱"。"不过爱"是为了防止对孩子造成身体损害，也是防止孩子过早沉溺于骄奢的生活。《礼记·玉藻第十三》中曰："表裘不入公门，袭裘不入公门。"陈澔注曰："表裘，是无裼衣而裘在外也。袭裘，谓掩其袭衣而不露裼衣也。表与袭皆为不敬，故此四者，皆不可以入公门也。"④ 简单来说，华夏民族认为裘之上应有裼衣等服饰，若裘外露，即是于礼不敬，不可以至国君之门外。《礼记·玉藻第十三》中曰："唯君有黼裘以誓省，大裘非古也。君衣狐白裘，锦衣以裼之。君之右虎裘，厥左狼裘。士不衣狐白。君子狐青裘豹袖，玄绡衣以裼之。"陈澔注曰："黼裘，以黑羊皮杂狐白为黼文以作裘。大裘，黑羊裘也，天子郊服。狐白裘，以狐之白毛皮为裘也。君衣此裘，则以素锦为衣加其上，使可裼也。君子，谓大夫、士也。"⑤ 这说明华夏民族从国君至士大夫阶层都喜欢用裘，具体材料为黑羊裘、狐白裘、狐青裘、虎裘、狼裘和豹裘，并且裘外必须以锦、绡等为衣。《礼记·玉藻第十三》中曰："不文饰也不裼。"陈澔注曰："犬羊之裘，庶人所服。裘与人俱贱，故不裼以为饰也。"⑥ 这句话的含义陈注已经说得非常直白，我们可以将华夏民族关于裘皮服饰的文化观点总结为：一、裘皮之外应该加穿裼衣等服饰，否则便是失礼或低贱；二、裘皮在幼童阶段被禁止使用，从而华夏民族没有自幼穿裘皮的习惯，甚至可能产生穿裘皮即是骄奢的观点，不为品德高尚之士追捧；三、裘皮材料为黑羊裘、狐白裘、狐青裘、虎裘、狼裘、豹裘、犬裘和羊

① 宇文懋昭. 二十五别史·大金国志 [M]. 济南：齐鲁书社，2000：287.
② 徐梦莘. 三朝北盟会编（卷三）[M]. 上海：上海古籍出版社，2008：17.
③ 戴圣，编. 礼记 [M]. 陈澔，注. 金晓东，校点. 上海：上海古籍出版社，2016：8—9.
④ 戴圣，编. 礼记 [M]. 陈澔，注. 金晓东，校点. 上海：上海古籍出版社，2016：343—344.
⑤ 戴圣，编. 礼记 [M]. 陈澔，注. 金晓东，校点. 上海：上海古籍出版社，2016：344—345.
⑥ 戴圣，编. 礼记 [M]. 陈澔，注. 金晓东，校点. 上海：上海古籍出版社，2016：345.

裘，这是地域环境所导致的，其所辖境内产出这些种类的裘皮适合制衣。

清代人物画的服饰图符当中之所以常见裘皮，是因为画中穿着者多为满族，其发源地的自然环境多寒冷艰苦，冬季人们习惯以动物毛皮御寒，且东北地区盛产貂裘，致使清代满族的上层阶级多以地产裘皮为贵。而明清时期人物画中，表现华夏民族文化的服饰图符少见，甚至不见裘皮，尤其是鲜有穿貂裘的人物绘画，这是民族文化与地域环境共同影响所导致的差异。这似乎成为明清时期人物画创作中的一种文化差异现象，画中人物是否衣裘成为辨识人物民族或人物生活地域的标准，即画中穿着裘皮者，多数情况下是北方民族或生活在北方之人。例如：明代有人物画作《千秋绝艳图》，画中绘有数十名秦汉至明代期间比较著名的女性形象，数十个仕女画像中仅在王昭君的服饰上绘有裘皮缘饰，明显是暗指她出塞后生活于匈奴之地。至此，可以通过画中"裘皮"的符码，举证明清时期人物画中服饰图符因地域环境而导致的文化差异。正是因为存在文化的差异，才使满族在服饰文化当中始终保留了鲜明的个性，造就了明清人物画中服饰图符蕴含民族文化的丰富多彩。

从明清人物画中服饰图符所反映的民族文化来看，民族的社会文化、经济生业、地域环境等因素对于各民族服饰的符号寓意产生很大影响，但是我们决不能就此得出服饰图符在民族的社会文化、经济生业、地域环境等因素影响下保持着各自的文化特色而互不相干的结论。费孝通先生在 1988 年召开的泰纳演讲会上提出了多元一体格局的思想，他认为："中华民族的主流是由许许多多分散存在的民族单位，经过接触、混杂、联结和融合，同时也有分裂和消亡，形成一个你来我去、我来你去，我中有你、你中有我，而有各具特色的多元统一体。"[①] 中华民族是多元一体的格局，它所包含的民族文化也必然如此。华夏民族作为中华民族的核心，在漫长的历史演进中不断吸收其他民族的文化养分，同时也影响着其他民族的文化，从而形成了各民族文化间的传通与融合，这在明清时期人物画的服饰图符中亦有明显反映。

首先，明清时期人物画中服饰图符通过"衣衽"符码反映了民族文化的融合。华夏文化中"衣衽"与"民族"之间存在紧密关系，"右衽"被看作华夏民族的符码，与之相反，"左衽"便成了北方民族的符码。然而，这种现象在明清时期的人物画中发生了明显改变。在明清时期的人物画中，即便是与满族相关的服饰图符也都是以右衽的形态出现，彰显了满族对华夏文化的认同与仿效。满族服饰改制的历史可以追溯至金代（满族与金代女真人的族系关系在此不作赘述）。《金史·舆服中》记载："金制皇帝服通天、绛纱、衮冕、偪舄，即前代之遗制

① 费孝通. 中华民族的多元一体格局 [J]. 北京大学学报（哲学社会科学版），1989（08）：1.

也。其臣有貂蝉法服，即所谓朝服者。"① "皇统九年十月二十四日，礼部下太常，画镇圭式样，大礼使据三礼图以进，用之。大定十一年，太常寺按礼'大圭长三尺，抒上终葵首，天子服之'。"② 金代统治者虽为女真人，但其皇室及百官服制却遵从华夏圣人仪礼，按照《礼》《三礼图》等典籍制定，金代女真人自上层开始推行右衽的服饰。但与此同时，又希望通过服制来区分王公与士庶，且使女真的庶民保持固有的民族属性，因此在《金史》记有"初，女真人不得改为汉姓及学南人装束，违者杖八十，编为永制。妇人服襜裙，多以黑紫，上编绣全枝花，周身六襞积。上衣谓之团衫，用黑紫或皂及绀，直领，左衽，掖缝，两旁复为双襞积，前拂地，后曳地尺余"③。这就造成金代女真服饰左、右衣衽并存的现象，既保留了本民族服饰文化特色，又促进了民族间的文化融合。由此可见，满族先祖自金代女真时期开始，民族文化已经开始融合。受中原地区之华夏文化"正统"服饰礼制的影响，推行舆服制度，皇室及百官所着祭服、朝服、公服皆为右衽。虽说庶民依然有衣左衽的现象，但总体趋势是由"左衽"习俗逐渐向"右衽"习俗过渡，直至被后者完全取代。因此我们说，明清人物画中服饰图符的"右衽"符码既是华夏民族的文化特征，又是其他民族对华夏文化的尊崇和效仿，是民族文化相融合的绘画表现。

其次，明清时期人物画中服饰图符通过"服章"符码反映了民族文化的融合。"华夏者，包含礼仪与服章之美的含意。中国有礼仪之大，故称夏；有服章之美，谓之华。"④ 服章是华夏民族用来表示官阶或身份的服饰称谓，也泛指古时服饰，以其形容华夏民族服饰之大美。我们以明清时期人物画中能够表示官阶和身份的服饰图符为例，说明明清时期人物画中服饰图符所反映的民族文化的融合。明清帝后题材服饰图符中出现了"十二章"纹样，通过提取和解释服饰图符可知，"十二章"始于周代礼仪服饰体系中用来区分冕服级别和附加寓意的文饰，具体包括日、月、辰、山、龙、华虫、宗彝、粉米、藻、火、黼、黻，且每一种文饰都有对应的象征意义，如：日、月、辰象征帝王皇恩浩荡、普照四方；山象征帝王能治理四方水土；华虫象征王者要"文采昭著"；火象征帝王处理政务光明磊落；等等。可以说，冕服中的"十二章"是华夏文化认同的重要服饰图符依据。需要注意的是，明清时期的人物画服饰图符中包含的"十二章"符码不仅局限于明代汉族帝王肖像，还存在于清代满族帝王的肖像。清代皇帝冬季朝祀所穿袍服，其上列"十二章"，日、月、星、辰、山、龙、华、虫、黼黻在衣，宗彝、

① 脱脱，等撰. 金史 [M]. 北京：中华书局，1975：975.
② 脱脱，等撰. 金史 [M]. 北京：中华书局，1975：977.
③ 脱脱，等撰. 金史 [M]. 北京：中华书局，1975：985.
④ 戴平. 中国民族服饰文化研究 [M]. 上海：上海人民出版社，2000：242.

藻火、粉米在裳，间以五色云。满族作为清代的统治民族，在其帝王服饰上使用"十二章"，很重要的一个原因就是希望得到华夏认同。这是因为"尽管《礼记·王制》按地域将华夏同其他几个民族集团区分了开来，但更强调的其实是'安居、和味、宜服、利用、备器'等方面的内容；也就是说，华夏族认同的依据是一种长期以来形成的文化而不是人种、血缘和分布地域"①。因此，"十二章"出现在明代帝后题材服饰图符当中，既是对明代帝后服饰的真实再现，也是对明代帝后华夏族属的彰显。而当"十二章"出现在清代帝后题材服饰图符当中，还说明满族对华夏文化的接受和认同，证实明清人物画中的服饰图符反映了民族文化的融合。

综上所述，明清人物画中服饰图符所折射的民族文化是丰富的、鲜明的、融合的，虽然华夏文化在其中占据主体地位，但其他民族的传统文化同样具有举足轻重的地位，其中任何一种文化都不是孤立的，都是中华文化的重要组成部分，"你中有我，我中有你"是明清时期人物画中服饰图符反映民族文化的核心特征。

第二节 华夏服饰图符与儒释道精神的表达

黑格尔在论浪漫型艺术时指出："精神要达到无限，它就要把自己由纯然形式的有限的人格提升到绝对的人格；这就是说，精神必须是由完全实体性的东西渗透的，而且本着这种实体性的东西把自己作为知识和意志的主体表现出来。"② 借用这一观点来看，明清时期人物画的服饰图符承载着"知识和意志"的关键实体，而画中服饰图符所承载的"知识和意志"主要依托于中国传统文化，集中表现某一哲学派别或宗教派别的学术思想和文化精神。明清时期人物画中服饰图符所蕴含的学术思想和精神文化主要源于三家之学，即儒家、道家及释家。在三家学术思想和精神文化的影响下，明清人物画中服饰图符形成了儒、释、道三家各异的文化特征，同时又形成了"三教合一"的文化融合现象。

一、儒家文化的"秩然有序"

儒家在漫长的发展历程中，内部分化出多种学派，正如冯友兰先生认为的那样："儒家之初起始于孔子，儒本为有知识材艺者之通称，故可有君子小人之别。儒家先起，众以此称之。其后虽为一家之专名，其始实亦一通名也。"③ 因此，我们所说的儒家文化，即是广义称谓之儒家的学术思想和精神文化。汉武帝时

① 屈文军. 民族关系史中华夏文化的定位 [J]. 黑龙江民族丛刊，2004（04）：69.
② 黑格尔. 美学（第二卷）[M]. 朱光潜，译. 北京：商务印书馆，2013：275.
③ 冯友兰. 中国哲学史（上）[M]. 重庆：重庆出版社，2009：45.

期，董仲舒提出"罢黜百家，独尊儒术"，拥立儒家为正统思想。随着儒家思想占据正统地位，社会文化的各个方面皆受儒家影响，服饰文化自然也包含在内。甚至可以说，儒家为中华正统服饰文化设定了一套标准的秩序，同样也是严苛的服饰程式，而明清人物画中服饰图符主要折射出儒家精神文化中的"秩然有序"思想。

《仪礼·士冠礼》曰："是童子任职为士，年及二十，其父兄为加冠之礼。"① 同时，"天子、诸侯同二十而冠，自有天子、诸侯冠礼"②。根据儒家思想，年满二十岁的天子、诸侯和士族出身（将任职为士）的男子皆要戴冠，这是儒家文化为人物画中服饰图符设定的秩序之一。儒家文化以"冠"设定秩序，反映在明清时期人物画的服饰图符方面主要有三点：首先，我们在明清人物画中一共提取出50个具有代表性的服饰图符，其中首服类服饰图符有25个（大多数属于冠类，少数属于头饰），占服饰图符提取总数的一半，从数量方面证实了儒家文化影响下"冠"在古人日常穿戴中的重要地位。其次，我们在考证冠类服饰图符的所属人物和所在场景过程中，没有得出"士族童子所戴之冠"一类的结论，这并不是说古代士族童子不戴首服，而是指年龄不及二十岁者不戴严格意义上的"冠"，此观点的影响范围远超"士族童子"。我们在明清时期的人物画中罕见表现士族童子、伴读书童及庶民童子戴冠的情形。明代汪肇绘《婴羊图》表现庶民童子冬季牧羊时戴毡帽者已属个案，明清人物画中服饰图符总体仍是反映了儒家文化影响下"年不及二十"与"未任职为士"的童子不及冠的秩序。最后，明清人物画中服饰图符的所属人物和所在场景多见于帝后、官员、文士一类题材，这更是从绘画的视角证实了古人对儒家"冠礼"的重视和尊崇。涉及帝后、官员和文士的人物画中，画中人物基本都戴冠或戴巾，这是儒家文化影响下所形成的画中服饰程式。当然，清代人物画中偶见辫发不戴冠者，如叶芳林的《九日行庵文燕图》，但已属个案。总体上来看，明清人物画中服饰图符仍是反映儒家文化影响下"年过二十"且"任职为士"的及冠的秩序。

《礼记·月令第六》中曰："乃命司服，具饬衣裳，文秀有恒，制有大小，度有长短，衣服有量，必循其故。"陈澔注："上曰衣，下曰裳，衣绘而上绣，祭服之制也。"③《礼记·玉藻第十三》中曰："衣正色，裳间色。"陈澔注："正色者，青、赤、黄、白、黑，五方之正色也。"④《诗经·邶风》中有："绿兮衣兮，绿

① 仪礼 [M].郑玄，注.张尔岐，句读.朗文行，校点.方向东，审定.上海：上海古籍出版社，2016：1.

② 仪礼 [M].郑玄，注.张尔岐，句读.朗文行，校点.方向东，审定.上海：上海古籍出版社，2016：1.

③ 戴圣，编.礼记 [M].陈澔，注.金晓东，校点.上海：上海古籍出版社，2016：195.

④ 戴圣，编.礼记 [M].陈澔，注.金晓东，校点.上海：上海古籍出版社，2016：343－344.

衣黄裳。"注："上曰衣，下曰裳。"① 我们将这些儒家经典中的选段稍作总结，便可以发现儒家文化为人物画服饰图符设定的另一种秩序是"上衣下裳"和"衣正色，裳间色"。所谓"上衣下裳"，并非儒家所创，而是为儒家所倡。通过河南省安阳市殷墟出土的玉人像可以证实，"上衣下裳"的衣着形制至少可以追溯到商代，甚至通过岩画或陶画上的人物形象，还存在向新旧石器时代溯源的可能。虽然"上衣下裳"制并非儒家所创，但儒家大力倡导这一服制，并将其写入儒家经典，广泛传播于后世，使"上衣下裳"的服制根植于中华文化之中。儒家文化所倡导的"上衣下裳"的秩序，在明清人物画服饰图符中具体表现在两个方面：第一，明清人物画中朝祀类服饰图符可见"上衣下裳"者，并且该服饰图符的用色属于"正色"范围之内，可谓完全表现"上衣下裳"这一秩序；第二，明清人物画中帝后和官员题材指涉朝祀的服饰图符，还常见施"横襕"者。如编号 06服饰图符，其所属人物和所在场景是"清代皇帝（冬季）参加朝祀活动时所穿的礼服"，虽为通体式袍服，但其上明显可见"横襕"处的拼接，以"横襕"区别上下衣，以此表示对"上衣下裳"古制的遵守，也是对儒家倡导秩序的维系。

《礼记·深衣第三十九》中曰："古者深衣，盖有制度，以应规、矩、绳、权、衡。短毋见肤，长毋被土。续衽，钩边，要缝半下。袼之高下可以运肘，袂之长短反诎之及肘。带，下毋厌胁，当无骨者。制十有二幅，以应十有二月。袂圜以应规，曲袷如矩以应方，负绳及踝以应直，下齐如权、衡以应平。"② 深衣因"深邃"而得名，与其制同而名异者有四："纯之以采曰深衣，纯之以素曰长衣，纯之以布曰麻衣，著在朝服、祭服之内曰中衣。"③ 深衣是文士阶层之上者朝夕所穿的衣服，儒家经典中多见与之相关的论述，甚至在《礼记》中单列一节来论述，足见儒家对于深衣的重视。儒家基于深衣的古制，进一步细化了深衣的结构样式，包括"续衽""钩边""十有二幅"等，并为其赋予一套相对应的道德标准，如"负绳及踝以应直"等，是儒家文化为人物画中服饰图符设定的一种秩序。深衣本身既已有制，同时也是文人士大夫阶层之上者的着装秩序，它在明清时期人物画中被提取为专门的服饰图符。编号 26 服饰图符所再现的符号称谓便是"深衣"，其视觉图像结合外观样式能够反映出"续衽，钩边，袂圜，曲袷，负绳及踝，下齐如权、衡"等制度，从而使得画中服饰图符在遵从深衣之秩序的同时，蕴含了规、方、直、平等高尚品德。编号 25 服饰图符符号称谓为"长衣"，其视觉图像结合外观样式所反映的"纯之以素，续衽，钩边，袂圜，曲袷，负绳及踝，下齐如权、衡"等制度，符合与"深衣"同制异名的"长衣"制式，

①　朱熹，集传. 诗经 [M]. 上海：上海古籍出版社，2013：33—34.
②　戴圣，编. 礼记 [M]. 陈澔，注. 金晓东，校点. 上海：上海古籍出版社，2016：652—653.
③　戴圣，编. 礼记 [M]. 陈澔，注. 金晓东，校点. 上海：上海古籍出版社，2016：652.

也是明清人物画中服饰图符维系儒家服饰秩序、彰显儒家文化的切实论据。

除此之外，儒家学说中还有关于服饰秩序的重要观点，也在明清人物画的服饰图符之内有所反映。子曰："质胜文则野，文胜质则史。文质彬彬，然后君子。"① 在传统文化中，"质"和"文"二字可以简单地理解为人的"内在"和"外在"。儒家思想认为，"君子"应该是内在修养良好与外在形式美的共同体现，即"文质彬彬"。明清人物画重视对服饰的描绘，画家从服饰外在样式的刻画，到服饰内含含义的赋予，所倾注的精力都远超前代，明清时期的人物画家能够通过服饰很好地关注到人物"内在"与"外在"间的联系。在宫廷肖像画中，帝后及官员的身份高贵，其服饰描绘便极具装饰性。描绘文士题材的叙事人物画中，对于文士的服饰描绘通常比较细致，远胜于画中其他人物，一方面表现了儒家对画中服饰秩序有较高的程式审美，另一方面则表现了明清人物画家对儒家人物的尊崇。这充分说明该时期人物画家在创作时深刻理解了儒家学说中"文"与"质"的关系，并将其付诸画面。

总体而言，明清人物画中服饰图符主要表现出儒家文化对服饰秩序或程式的深刻影响。儒家文化中的"礼"与"服饰"是密不可分的。"穿衣戴帽不是生活小节，而是道德大节"②，在儒家道德标准的要求下，君子的服饰必须按照礼法穿戴，服饰的色彩、式样、穿法都有严格的规范，反映在人物画中亦是如此。明清人物画中文人士大夫阶层之上者，头上装扮多戴冠，身着交领右衽大袖衣，内着中单，腰间束带至踝，衣冠齐整，完全符合《礼记》中"冠勿免，劳勿袒，暑勿褰裳"的要求。于是，象征道德教化的深衣便成为明清人物画中男子的主要服饰样式，尤其是在文人雅集类的叙事人物画中，儒家人物的服饰都是深衣制，而深衣本身又象征着规矩无私、为人方正。

综上所述，明清时期的人物画中，服饰图符既突出了人物原本的身份特征，又传递了儒家文化影响下的服饰秩序，从服饰的角度传播儒家文化的仪礼道德，是明清人物画中服饰图符的重要文化程式。

二、道家文化的"顺物自然"

道家学说同儒家一般对中国传统文化产生了重要影响。"道家同儒家一样，是一个通贯古今的思想体系，它对中国传统文化的形成和发展产生过极其重要的影响。"③ 学界通常将《老子》一书的问世视为道家学派的创立。"《老子》一书，相传为系较孔子为年长之老聃所作，其书之成，在孔子之前，今以为《老子》系

① 纪昀. 四库全书［M］. 北京：线装书局，2014：528.
② 诸葛铠. 中国服饰文化与儒家道德观［J］. 苏州丝绸工学院学报，1997（12）：2.
③ 黄钊. 道家研究之新进展［J］. 管子学刊，1991（02）：86.

战国时人所作。"① 《老子》皆由道家门人后学传写，在此过程中逐渐形成多个版本："1927 年王重民著老子考，收录敦煌写本、道观碑本和历代木刻与排印本，共存目 450 余种；1965 年严灵峰辑无求备齐老子集成，初编影印 140 种，续编影印 198 种，补编影印 18 种，总计 356 种，将其所辑，集于一书。"② 《老子》传本数量虽然较多，但溯本求源，主要有河上本、魏王弼本和唐傅奕校订古本等传本，其中又以河上本与魏王弼本影响最大。1973 年，湖南长沙马王堆 3 号汉墓出土的帛书老子甲、乙本，是目前所见最古老的两种抄本，甲本抄写在刘邦称帝之前，乙本抄写在刘邦称帝之后。魏王弼本作为勘校帛书老子甲、乙本的《帛书老子注解》，应是讹误最少的版本。《老子》一书包罗万象，涵盖天体的形成、万物的变化、人类的发展、圣人之治和君王处事等。道家在漫长的发展过程中，内部同样形成了多个思想派别，道家之经典也并非只有《老子》，还包括后来的《庄子》和《列子》等著作，都是道家思想的主要来源，它们所反映的道家文化皆有可能在明清人物画中的服饰图符之内有所体现。

　　明清人物画中所提取的服饰图符，编号 25 服饰图符再现的对象是"长衣、直身、道袍、直缀"，编号 33 服饰图符再现的对象是"道衣"，二者再现的都是道家子弟可以平常穿着的服饰。通过服饰图符的视觉图像与外观样式不难发现，这两个服饰图符存在着一个明显的共性特征，即它们本身都没有任何装饰，服色也十分素雅，给人以"质朴"和"本真"的感觉。明清人物画中的这两种服饰图符同样蕴含了道家文化，《老子》帛书甲本第七十二章（今本德经第七十章）提到："是以圣人被褐而怀玉。"③ 其中，"被"作"披"，"而"字作连词，特别突出"怀玉"之意，不可以省去。王弼注："'被褐'谓衣著粗陋，与俗人无别。'怀玉'谓身藏其实，又与众异。即所谓和光而不污其体，同尘而不渝其真，形秽而质真。"④ 范应元说："圣人内有真贵，外不华饰，不求人知，与道同也。"⑤由此说明，在老子的服饰观念中，圣人的"外在"应该是一种自然而然的朴实，即便与庶民一样穿着由葛麻制成的粗布衣，其内心也可以保持如璞玉般高尚博大的人格精神。不刻意追求外在的华丽，而注重内在的修养、顺物自然，应该就是这两种服饰图符所蕴含的道家文化。

　　《庄子·山木》篇中也有一则衣着粗陋的故事：庄子衣大布而补之，正廮系履而过魏王。王曰："何先生之惫邪？"庄子曰："贫也，非惫也。士有道德不能

①　冯友兰. 中国哲学史（上）[M]. 重庆：重庆出版社，2009：140.

②　高明. 帛书老子校注（帛书老子校注序）[M]. 北京：中华书局，1996：1.

③　高明. 帛书老子校注 [M]. 北京：中华书局，1996：176.

④　高明. 帛书老子校注 [M]. 北京：中华书局，1996：177.

⑤　沙少海. 老子全译 [M]. 徐子宏，译注. 贵阳：贵州人民出版社，1989：143.

行，惫也；衣弊履穿，贫也，非惫也；此所谓非遭时也。王独不见夫腾猿乎？其得柟梓豫章也，揽蔓其枝而王长其间，虽羿、逢蒙不能眄睨也。及其得柘棘枳枸之间也，危行侧视，振动悼慄，此筋骨非有加急而不柔也，处势不便，未足以逞其能也。今处昏上乱相之间，而欲无惫，奚可得邪？此比干之见剖心征也夫！"①其中的"衣大布而补之"和"衣弊履穿"指的都是质朴的粗布衣服，甚至强调庄子的衣服到了打补丁的破旧程度："庄子认为这是贫穷，而非疲困；读书人不能施展理想，才是疲困。因此有学者指出，这些都说明庄子学派认为圣人有德，不在衣饰着装如何。"②如若这般理解，上段的两个服饰图符也算反映出道家庄子学派的这一精神文化，且与"被褐而怀玉"所表达的含义基本一致。在此基础上，我们应该进一步关注庄子精神文化的深层所指，即通过"衣弊履穿"来折射"今处昏上乱相之间"的不逢时局，并以"忘形"和"无为"达到身处逆境也能顺物自然的处势。这应该是明清人物画中道家相关服饰图符所蕴含的庄子学派的精神文化。当我们认可了服饰图符所蕴含的这层道家精神文化之后，再来看明清时期道家题材人物画时，例如彭舜卿所绘《二仙轴》之类的画中人物"衣大布而补之"者，应该能更好地体会到画家创作时的现实处境和心境。

除上述两个服饰图符之外，我们在解读明清道教题材人物画的过程中还发现了道教类项之外的服饰图符。比如：王冈《三仙图轴》中的刘海形象所对应的服饰图符"襦裤"，画家经常将道家题材服饰图符"道衣"画成"衣衫褴褛"的样子，说明道家文化影响下的画中服饰图符不只是自然质朴，还会强化为穷苦者或农耕者的形态。《列子·黄帝篇》记载了这样一个故事：晋国范氏有一个名叫子华的人，喜欢招养游侠，虽然没有官职，但是权势极大。有一个名叫商丘开的老农，听到禾生、子伯两人谈论子华，说子华能使生者死、死者生，富者贫、贫者富。商丘开深信不疑，便借了些粮食，投奔子华。子华的门徒都是世族出身，他们的特征是"缟衣乘轩，缓步阔视"③，而商丘开则是"年老力弱，面目黧黑，衣冠不检，莫不眲之"④。世族门徒因此而轻视商丘开，并戏弄、侮辱、捶打他，但他一直没有生气。世族门徒带商丘开登上高台，说自愿从高台跳下去的人能获得百金，商丘开便抢先跳了下去，竟然毫发无伤。世族门徒又指着河湾深水，说游到水底者能捞到宝珠，商丘开便游进深水，出水时竟然真的拿到宝珠。范氏的仓库失火，子华说，如果有人能进入火中救出锦缎，那救出的锦缎就都归此人，于是商丘开在火中进进出出，竟然烧不焦。终于，范氏招养的世族门徒都以为商

① 陈鼓应，注释. 庄子今注今译 [M]. 北京：中华书局，1983：515－516.
② 华梅. 中国服饰观念与中国哲学 [J]. 北方美术，2000（03）：5.
③ 杨伯峻. 列子集释 [M]. 北京：中华书局，1979：54.
④ 杨伯峻. 列子集释 [M]. 北京：中华书局，1979：54.

丘开是有道之神人，纷纷向其告罪，并向他请教道法。而商丘开告诉他们，自己根本就没有道法，虽然自己也不知是如何做到的，但有一点是可以分享的，那就是他对于子华及世族门徒的言语深信不疑，生怕信得不够、做得不够，不关注自己的形体与利害，做到"心一而已"。①《列子》以这则故事告诉人们"心一"的重要性，"心一"之人方能感化万物，可以获得道法，得道成仙。同时，我们还应该注意到"心一"之"一"，这个"一"在道家学说中是非常重要的哲学观点。《列子·天瑞篇》曰："一变而为七，七变而为九。九变者，究也，乃复变而为一。一者，形变之始也。"②《老子》中曰："道生一，一生二，二生三，三生万物。万物负阴而抱阳，中（沖）气以为和。"③ 明清道教题材人物画中所借用的编号 50 服饰图符"襦裤"，包括其他被表现为"衣衫褴褛"的道家类服饰程式，都是通过画中服饰图符所再现的粗陋衣冠，再去关联那些能够"忘形"的"心一"之人，暗示"心一"者方可得道，进而蕴含了"道生万物"的哲思文化。

综上所述，明清人物画中服饰图符所蕴含的道家文化，其核心在于"自然"，不刻意追求外在的奢华，而是专注于内在的美德。明清人物画中道家题材服饰图符之所以大多是简单朴素的，正是画家对"被褐而怀玉"和"衣弊履穿"等形态的绘画写照。这种绘画写照也应该是"自然"的，而不应是刻意为之的，否则就背离了道家的思想文化。就像《老子》中"美其服"的主张实际是在告诉人们："要以现有的衣服为美。"④"现有的"即是"自然的"，绘画写照应该保持自然本真的样子，即通过画中服饰图符真正反映道家的"顺物自然"思想。

三、佛教文化的"真空妙有"

葛兆光先生曾提出："东汉时期传到中国来的天竺佛教，给中国带来了一个根本性的震撼，就是世上还有两个以上的文明中心。"⑤ 虽然说后来佛教被中国化了，但是它的传入还是使中国文明天下唯一的观念受到冲击，本土服饰文化当中也因此而汇入了异域的宗教文化。反映在明清人物画中的服饰图符上，同样是文化的唯一性被打破。

佛教文化体系非常复杂，南怀瑾先生曾指出："世界上有两种学问不要去碰，第一种是佛学不要去碰，第二种是易经不要去碰，因为容易一辈子钻进去爬不出来了，除非拥有超人的智慧和能力之人或完全没有读过书之人，方可专研这两种学问，其余者最好学一半。"而"南怀瑾先生之所以这么讲，应该是说佛学与易

①　杨伯峻. 列子集释 [M]. 北京：中华书局，1979：57.
②　杨伯峻. 列子集释 [M]. 北京：中华书局，1979：7－8.
③　高明. 帛书老子校注 [M]. 北京：中华书局，1996：29.
④　邵卉芳. 漫谈老子服饰观 [J]. 大众文艺（理论），2009（11）：167.
⑤　葛兆光. 古代中国文化讲义 [M]. 北京：人民文学出版社，2020：13.

经之精深与复杂，真要学懂、学透、学全，恐怕耗尽人之一生都难以实现，也就无法分心再去做其他事了。佛家，或说佛教有多复杂？不仅印度佛教流派很多，什么上座部、大众部，什么大乘、小乘，而且中国佛教也是学派和宗派很多，显、密两大系统里面，显宗中就有三论、华严、唯识、天台、净土、律宗、禅宗，各各都不同，过去有人说佛教有十宗、有人说有十三宗，而一个禅宗里面又有好多派，什么北宗南宗牛头宗保唐宗，就是一个南宗里面，又会有洪州、菏泽等不同"①。如此多的佛教分支流派，其文化体系也必然十分复杂，因此我们只能在佛学研究基础上进一步分析明清人物画中服饰图符蕴含的佛教文化。

在明清人物画中提取的服饰图符里，D10 服饰图符再现了"缦衣"，其视觉图像及外观样式表明，画中服饰无分割线，整幅从头披挂于身，如"筒子"一般是中空的，佛家人物就在这个"空"之中。同时，衣上纹路随身体动势自然形成，由数条曲线表达，此外再无任何装饰。它给人的感受在 D09 服饰图符"佛装"上也有近似的体验。基于该服饰图符的视觉感受和外观样式，再去关联佛家的学说，首先跳入脑海的便是佛学里面经常提到的"空"。现今，即便是对佛学没有研究的人，应该也听过"四大皆空""色即是空""法有我空"等说法，但未必都清楚这里面的"空"具体应该怎么理解。此处借用葛兆光先生的观点，他认为"空"可以分为三个层次来理解："第一层，即'空'的第一个要点，是一切现象世界都是没有'自性'的，很多东西都像是梦里面的梦，由妄想和欲望构造的一个假象；第二层，即'空'的第二个要点，是我们看到好像真实的现实世界，本来就是没有自性的幻想，而没有自性的存在就是一切，其本身就是'空'；第三层，即'空'的第三个要点，'空'是人排除对于现象世界的一切虚妄的认识以后，所产生的一种清静的状态，是一种最终的意识状态。"② 凡是一切有形体相状的东西都是虚幻不真实的，即《金刚经》所云："凡有所相皆是虚妄。若见诸相非相，即见如来。"③ 围绕"自性"来看，该服饰图符所再现的"缦衣"，可以说本身属于没有造型的衣服，没有衣服该有的剪裁与缝合结构。作为衣服来讲，这应该是最接近"没有自性"的存在，若非说它存有"自性"，那可能只是一块"布料"而已。再者，如此形成的衣服简单至极，它可以是有形的，却更容易成为无形的。在确保穿着者能够御寒的基础上，对穿着者本身影响较小，是服饰最接近"清静"的存在，应该最适合佛家人物进入意识状态上的清静。此类特征的服饰图符恰好反映了佛学里的"空"。将佛教大般若学"空"之概念推向极端是禅宗六祖惠能，他也是明了"一切万法，不离自性"者，他有一句非常著

① 葛兆光. 古代中国文化讲义 [M]. 北京：人民文学出版社，2020：84.
② 葛兆光. 古代中国文化讲义 [M]. 北京：人民文学出版社，2020：111—113.
③ 赖永海，主编. 金刚经·心经 [M]. 陈秋评，译注. 北京：中华书局，2010：30—31.

名的偈语："菩提本无树，明镜亦非台，本来无一物，何处惹尘埃。"① 或许正是因此，"空"与佛家禅宗一派有了更深的渊源。而我们在明清人物画中，常见绘有 D10 服饰图符者多是禅宗人物，如菩提达摩。

D09 服饰图符及 D10 服饰图符的绘画表现了衣纹的曲线。如"缦衣"般没有缝纫结构的衣服，披挂、缠绕于人体之上时，呈现出的衣纹绝大多数为曲线，这是物性所致，画家目之所视、心之所记、赋之于笔的创作合情合理。然而，并不是每位创作此类作品的画家都见过这般穿着的佛家人物，更多的应该是"目识心记"，看到的是前人的画，记的是前人画中之人和物，而对于衣服的绘画表现也势必可以赋予其更多的绘画体法和文化内涵。例举之服饰图符中的"曲线"就在此列。首先，中国传统人物画的曲线绘画体法绕不开曹仲达与吴道子。《图画见闻志》中专有"论曹吴体法"一篇，按张彦远《历代名画记》所载，曹即是北齐曹仲达，吴即是唐吴道子。篇中曰："吴之笔，其势圆转，而衣服飘举。曹之笔，其体绸叠，而衣服紧窄。故后辈称之曰，吴带当风，曹衣出水。"② 巧合的是，曹、吴二人皆以创作佛画或释像而盛传于世，因此不论是"吴带当风"还是"曹衣出水"的提法，与佛教题材人物画中服饰图符的曲线都存在着一种天然亲近。其次，谈画中佛家类服饰图符曲线的文化内涵，又可以归结于"空"。神秀临死的时候告诉门徒，佛教的道理只有三个字：第一个字是"屈"，受委屈的"屈"；第二个字是"曲"，弯曲的"曲"；第三个字是"直"。这说明，神秀所代表的早期禅宗思想是"渐悟"，他对传统佛教的理解在于"法""我"对峙，追求"法有我空"。并且，早期佛教希望通过这种方式得到解脱。"他们有'戒'，就是'守戒律'；有'定'，就是习禅、静坐；有'慧'，就是通过分析的法门，从'一切皆空'或'万法唯识'的角度，来理解现象世界都是幻相，了解一切欲望都是由于人的'无明'引起的，通过自己的理性分析，得到对宇宙、对人生的一种觉悟。"③ 我们所见、所谈之佛家题材服饰图符中大量曲线的应用，或许正是对"屈"和"曲"的视觉表达，是对传统佛教"法有我空"文化蕴涵的传达。

明清人物画里面的诸多佛家题材服饰图符当中，D07 服饰图符再现的是"宝冠"，D11 服饰图符再现的是"璎珞加络腋"，二者的所属人物和所在场景都指向同一类佛家人物——菩萨。"菩萨，是梵语之简译，全译为'菩提萨埵'，意为'觉有情'，指以证成佛果为最终目标的大乘众。"④ 佛教里的菩萨有很多，《维摩

① 赖永海，主编. 坛经 [M]. 尚荣，译注. 北京：中华书局，2010：21.
② 郭若虚. 图画见闻志 [M]. 北京：人民美术出版社，2016：17.
③ 葛兆光. 古代中国文化讲义 [M]. 北京：人民文学出版社，2020：113－115.
④ 赖永海，高永旺，译注. 维摩诘经 [M]. 北京：中华书局，2010：3.

诘经》说："一时，佛在毗耶离庵罗树园，与大比丘众，八千人俱、菩萨三万二千。"① "三万二千"，这似乎远远超出我们对菩萨数量的认识，若读遍经书，其中所描述的菩萨数量只会更多。然而，这确实是佛家经典中的记载，释迦牟尼在毗耶离城外的庵罗树园与众集会时，参与的菩萨就这么多，我们所熟知的观世音菩萨、得大势菩萨、弥勒菩萨、文殊师利法王子菩萨、虚空藏菩萨等都在其中。

D07 服饰图符和 D11 服饰图符通过关联菩萨而蕴含了哪些佛家文化？通过我国甘肃地区早期的佛教石窟壁画及造像可知，菩萨的服饰多以头戴宝冠、身披络腋、佩饰璎珞的造型为主，其中宝冠之上常见莲花、曼陀罗花等花饰，璎珞之上常见各色宝珠。《妙法莲华经》记载："佛说是诸菩萨摩诃萨得大法利时，于虚空中，雨曼陀罗华、摩诃曼陀罗华，以散无量百千万亿众宝树下师子座上诸佛，并散七宝塔中师子座上释迦牟尼佛及久灭度多宝如来，亦散一切诸大菩萨及四部众。又雨细末栴檀、沉水香等。于虚空中，天鼓自鸣，妙声深远。又雨千种天衣，垂诸璎珞，真珠璎珞、摩尼珠璎珞、如意璎珞，遍于九方。"② 这些花饰、天衣及璎珞皆来自于虚空之中，它们的出现象征着大菩萨众获得了巨大的法利，成就了无上佛果。此外，"若饰莲花，则还有'微妙香洁'的功德，以喻大乘菩萨智悲双运，为悲悯众生，而发宏愿，于五浊恶世中行难忍之行救度众生，却又不为五浊所染"③。在汉传佛教的解释中，菩萨在群体层面所发宏愿的理念皆有一个共性，如地藏菩萨曾经发愿："地狱不空，誓不成佛。"（菩萨是佛之下一阶的神明，他不愿在功德未满以前升等为佛，这一誓愿也可以解释观音为何始终是菩萨而不是佛，反映了同样的理念）④ 由此可见，菩萨所发宏愿也是对"空"的追求，地狱中需救度者要空，人世间苦难者要空，再加上花饰、天衣及璎珞等菩萨服饰本就来自于虚空，尽管对于"空"的解释大相径庭，但这两个服饰图符的最终所指仍是佛家精神文化之"空"。

综上所述，明清人物画中佛家类服饰图符虽然不尽相同，但它们依然可以通过各自的服饰造型、绘画体法、装饰元素等符码，将服饰图符中所蕴含的佛家精神文化指向同一个关键词——"空"。这个"空"是没有自性的假象，也是一种清静的状态，还是大誓愿的实现，甚至是虚无缥缈的场所。当它们累加于明清人物画中佛家题材的服饰图符时，便是佛教文化的"一切皆空"。

四、"三教合一"的融通境界

明清人物画中的服饰图符蕴含了儒、释、道文化精神，同时也出现了三家学

① 赖永海，高永旺，译注. 维摩诘经 [M]. 北京：中华书局，2010：1.
② 赖永海，主编，王彬，译注. 法华经 [M]. 北京：中华书局，2010：377.
③ 赖永海，主编，王彬，译注. 法华经 [M]. 北京：中华书局，2010：1.
④ 许倬云. 中国文化的精神 [M]. 北京：九州出版社，2018：190.

派合而为一的题材创作，而服饰图符则是三家学派融合的直接象征。需要明确的是，这里所说的"三家"学派（或宗教）是儒家、道家和释家，因为它们同时也满足宗教团体的性质，又是儒教、道教和佛教，所以此三者的融合常被称为"三教合一"。正如许倬云说的那样："从汉代开始，儒、佛、道三大系统，可谓中国人的主要信仰。"[①] 虽然中国传统文化还受到其他外来宗教文化系统的影响，如祆教及其衍生的摩尼教，甚至像"摩尼教艺术里也出现了老子、佛陀、摩尼'三圣同一'的思想"[②]，但中国传统文化当中最核心的思想融合仍是儒、释、道"三教合一"。

明清时期的人物画创作若要表现"三教合一"，最直接的文化载体应该就是服饰图符。回顾明清时期的传世人物画，通过对服饰图符的提取和阐释，我们可以将该时期人物画中服饰图符彰显"三教合一"的方式概括为三种：

第一种，在同一画幅当中，人物组合直接通过各自所搭配的服饰图符来代表其中某一家学派，儒、释、道三家服饰图符齐全者即为人物画之"三教合一"的再现。明代朱见深所绘《一团和气图》和丁云鹏所绘《三教图》是此类题材的代表作，其共同特征是画中都是三个人物，每个人物必有相应服饰图符能证明他所代表的学派，旨在表达三家学者辩经论道。其中，朱见深所绘的《一团和气图》，构图非常巧妙，画中三人环抱呈一球状，乍看之下好似一个笑面弥勒，仔细端看方成三人。画中三人融为一团，衣服相似，居中者面部被左右二人遮挡，只露出光光的头顶，其左手持佛珠，证明他是佛家人物。头上可见"黄冠"者，可以确定为道家人物。剩下一个头上戴"巾"者，即是儒家人物。这就足够证明通过服饰图符可以判定画中三人所代表的学派，进而达意"三教合一"的思想观念和文化现象。朱见深于画上题跋曰："朕闻晋陶渊明乃儒门之秀，陆修静亦隐居学道之良，而惠远法师则释氏之翘楚者也。"朱见深的题跋能够证明这个推论是正确的，即使没有这个题跋，我们依然能够透过服饰图符理解画中的文化内涵。

第二种，画中某一服饰图符是儒、释、道三家人物皆可以使用的，其本身就是"三教合一"文化现象的体现。这种蕴含"三教合一"文化现象的服饰图符，在《一团和气图》中就已出现。《一团和气图》的画中三人"衣服相似"，这也说明儒、释、道三家人物使用了同一服饰图符。我们在明清时期人物画中就曾提取过这样的服饰图符，最具代表性的是编号 25 服饰图符。它再现的对象是"长衣、直身、道袍、直缀"，是"士庶、生员、道士、僧人皆可穿之衣"。士庶与生员实为一类，都属于儒家子弟，该服饰图符本身所再现的就是儒家、道家和佛家人物皆可穿着的衣服。该服饰图符本身就蕴含了"三教合一"的文化现象。该服饰图

① 许倬云. 中国文化的精神［M］. 北京：九州出版社，2018：185.

② 高明君，孟庆凯. 丝路宗教艺术的交流融合摩尼教壁画遗存浅析［J］. 中国宗教，2020（04）：73.

符不仅彰显"三教合一",还彰显儒家文化(儒教)在三者中的主体地位。该服饰图符的视觉图像及外观样式:交领右衽,衣前身有一道中线,衣长至足面,领口与衣襟饰缘边,腰间系窄绳带。这俨然就是脱胎于深衣,该服饰图符有名为"长衣",《礼记·深衣第三十九》就曾提到:"纯之以素曰长衣。"① 儒家和道家都是本土文化,此二者的服饰相同或相近,而部分佛家服饰却是明显融于中华传统服饰文化。"从五世纪到七世纪的历史来看,显然并不是佛教征服中国,而是中国使佛教发生了根本的转化,要在中国生存,佛教不能不适应中国。"② 正是因为佛教文化广泛地融入中国思想文化,才出现了三教可以共用的服饰,画中才能够彰显"三教合一"的服饰图符。

第三种,画中以某位集儒、释、道三家思想或信仰于一身的人物为创作题材,并以具有代表性的服饰图符作为"三教合一"的再现。集儒、释、道三家文化和信仰于一身,在中国古代是十分常见的学术现象,各家学说之间相互交集。"跨学术界限"的古代名人也很多,如苏东坡、李翱、周濂溪、邵康节等,在绘画中也形成了与他们密切相关的服饰图符。在明清人物画中编号18服饰图符所再现的对象是"东坡巾","东坡巾"原名为"乌角巾",因苏轼喜好佩戴而得名,从此这种"巾有四墙,墙外有重墙,比内墙少杀,前后左右各以角相向,著之则角界在两眉间"③ 样式的头巾便被称为"东坡巾"。"东坡巾"的造型特征十分明显,在人物画中一眼便可分辨,仇英的《竹林品古》和史文的《松下老人图》中都有戴"东坡巾"的人物。宋代的理学有洛学、濂学、关学、闽学、蜀学等学术派别,苏轼和苏辙是蜀学的领袖。蜀学包括苏氏之学,但并非只有苏氏之学,苏氏之学乃蜀学中重要的一支,故全祖望补辑《宋元学案》标为"苏氏蜀学"。④ 苏氏蜀学的包容性很强,对儒家的中庸、道家的无为、释家的超脱都有所吸收,提倡解放心灵的文人精神,强调心境的追求,主张思想与文辞并重,认为"书画同源",以书法入画才能尽显文人气质。因此,以苏轼之"号"得名的"东坡巾",便具有"苏氏蜀学"的象征之意,同时也蕴含"三教合一"的思想文化。明清人物画中戴"东坡巾"的人物形象并不是很多,这或许是受理学学派之争的影响。宋代理学大家朱熹认为苏氏蜀学是失儒之学,而非醇儒之学,对其多有贬斥。在程朱理学占主导地位的时期,鲜有画家去表现戴"东坡巾"的人物。即便如此,该服饰图符与苏氏蜀学之间的象征关系,及其所蕴含的"三教合一"之思想文化,始终存在于明清时期的人物画当中,沿袭既往。

① 戴圣,编. 礼记 [M]. 陈澔,注. 金晓东,校点. 上海:上海古籍出版社,2016:652.

② 葛兆光. 古代中国文化讲义 [M]. 北京:人民文学出版社,2020:105.

③ 王圻,王思義,编集. 三才图会 [M]. 上海:上海古籍出版社,1988:1503.

④ 胡昭曦,张茂泽. 宋代蜀学刍论 [J]. 四川大学学报(哲学社会科学版),1993(08):78.

综上所述，儒、释、道三家文化融于一体的服饰图符，或分别蕴含三家精神文化的服饰图符，通过在同一绘画作品中的应用组合使明清时期的画家能够在人物画创作中成功表达出"三教合一"的思想观念和文化现象，是画中三教文化最为重要的显性符号语言。

第三节　人物画的图式再构：服饰图符应用的展望

明清人物画中服饰图符的研究成果大致可以分为三个层面：第一个层面是符号学理论之于人物画中服饰类细节研究的方法构建；第二个层面是形成了明清人物画中服饰图符的检索，其内容包括画中服饰图符的再现对象、所属人物和所在场景及符号阐释，可以借助服饰图符的研究成果辅助该时期人物画的解读；第三个层面是对该时期人物画中服饰图符所蕴含的文化程式的探究，不仅激活了其中多元的优秀传统文化，还引发了我们对程式美学的再思考。目前，关于明清时期人物画中服饰图符的文化研究尚未形成热点，但是这一研究具有重要的现实意义，许多与画中服饰相关的文化程式被悄然唤醒。

一、符号表达与人物画创作的探索

人物画中的意义程式古已有之。古代画家创作人物画，初时重视画中人物的教化功能，是谓"见善足以戒恶，见恶足以思贤"[1]。虽然画中人物本身即是"善者""恶者"或"贤者"的象征，但总归还要有能够指涉"善恶"的东西，例如画中的题字，还有人物的服饰，等等。文人画重视自我表现、聊以自娱，这种自我内在精神的表现落实于人物画之中，同样会以服饰作为载体，借服饰隐喻文人情怀或归隐之心，再或治国之志。受西方美学思想的影响，今天的画家更关注画中人物精神关系的总和，善于将画中人物的内在主体性和外在世界融合为一体，通过一些细节因素赋予画中人物某些习俗、某些时代或某些民族的特征。本书所形成的服饰图符意义程式，虽然只是一个抛砖引玉的初级构建，但对于当代历史题材的人物画创作而言，仍然提供了数量可观的载义的服饰图符，承载着可赋予画中人物的精神品德，供画家用于画中人物之意义与形象的紧密联系，从而使作品具有更深厚的情感、意义，超越摹写的图像。正如贡布里希所言"一幅图像若是旨在揭示某种更高级的宗教或哲学的真实，其形式就将不同于一幅旨在模仿外形的图像"[2]，即便这些服饰图符所承载的意义是程式化的。

① 张彦远. 历代名画记 [M]. 杭州：浙江人民美术出版社，2011：3.

② 贡布里希. 象征的图像 [M]. 杨思梁，范景中，译. 南宁：广西美术出版社，2014：20.

从明清人物画中服饰图符的提取与阐释过程中可以发现服饰图符的程式问题，明清时期人物画中的服饰图符呈现出三个方面的基本程式：第一，服饰图符造型样式的程式化，即画家根据人物的身份而描绘特定的服饰造型，亦即画中特定的人物必须依靠特定的服饰进行塑造；第二，服饰图符表现风格的程式化，不同题材的人物画中具有特定的表现风格；第三，服饰图符文化涵义的程式化，每一个服饰图符都承载了特定的文化意义。对于强调创新的画家或理论家而言，这似乎是一个令人感到无趣的研究，他们会担心服饰图符的研究在历史题材人物画的创作中可能会形成千篇一律的服饰表达，从而束缚了历史题材人物画的自由发展。但是我们认为，关于明清人物画中服饰图符的研究成果所表现出来的程式化特征，非但不是历史题材人物画向前发展的限制因素，反而是助力其向前发展的滋养因素。

传统人物画创作强调"出新意于法度之中"①，传统人物画的发展一直都是在继承中寻求突破，没有法度限定的创新即是空中楼阁，这就要求在传统人物画领域的各个方面都应该建立法度或寻找法度。在传统人物画的学习过程中有一类特殊的教材，那就是"画谱"。受印刷技术的限制，古代画谱多以文字来描述绘画。随着刻板印刷技术的不断进步，画谱中逐渐收录了一定数量的范图，这些文字与范图其实就是人物画创作的法度，其中不乏关于画中服饰的法度，但不够详尽。我们通过对明清人物画中服饰图符的研究，集中再现了中国传统人物画创作中的服饰程式，恰好是对传统人物画领域中服饰方面的法度寻求，是传统人物画初学者和历史题材人物画创作者可参照的服饰规范，是历史题材人物画创作前的必经之路。

通过对明清人物画中服饰图符的研究我们发现，在服饰程式中蕴含了造型、风格、意义等诸多重要的人物画创作因素，确定了程式美学在传统人物画领域的重要性。我们不应该将传统人物画中的服饰程式，或任何其他类项程式再视为创新的限制，而是要将它们作为创新的决定性因素，在法度限定的基础之上寻求创新的解放，才能创作出更优秀的人物画作品，诞生更加优秀的人物画大家。正如张继刚教授在谈论艺术时所提出的观点："有限的空间和时间考验着超常的智慧，狭窄的区域中闪烁出广阔的创作灵感。'放浪'是庸人的演兵场，'限制'是天才的磨刀石。"②

黑格尔曾说过："在艺术里我们所理解的符号就不应该这样与意义漠不相关，因为艺术的要义一般就在于意义与形象的联系和密切吻合。"③ 历史题材人物画

① 叶九如，编著. 人物画谱大观（上）[M]. 济南：山东美术出版社，2018：3.
② 张继刚. 限制是天才的磨刀石：张继刚论艺术 [M]. 北京：生活·读书·新知三联书店，2011：58.
③ 黑格尔. 美学（第二卷）[M]. 朱光潜，译. 北京：商务印书馆，1979：10.

创作中一直存在着比喻的艺术形式，具备自觉的象征表现，在历史题材人物画的创作领域，需要细节符号去承载某些与画中人物相关的意义。以黑格尔的观点来看，符号所承载的意义不只是就它本身而被意识到的，而是明确地看作要和用来表达它的那个外在形式区别开来的东西。"意义与形象之间的关联或多或少是偶然拼凑的结果，这取决于艺术家的主体性，取决于他的精神渗透到一种外在事物里的情况，以及他的聪明和创造才能。"① 同理，历史题材人物画作品中的符号除了其本身的外在形象，还可以关联到某种具体的意义程式，这个意义程式可以是符号以其自身形式所衍生出来的，也可以是由画家赋予的，甚至是理论研究者构建的。即便这个符号所承载的意义程式不是由画家赋予的，但画家在熟悉符号的意义程式之后，也是可以驾驭它去表达自己的创作理念。

刘凌沧先生在谈及中国画的美学法则时提到，我国绘画表现物象，传统的美学法则是"外师造化，中得心源"，采用的办法是"目识心记，以形写神"。经过仔细观察，从形体结构方面找出描写对象的规律，然后用"默写"的手段表达主题，不是对物象做纯客观的描摹，而是把客观物象与作者的艺术思维相融合，作者的思想进入自己所描写的对象，把自然形象变为"艺术的形象"②。若要将思想融入所表现的对象，就必须十分了解对象，了解对象所在的文化系统，清醒地意识到创作对象的意义，以及艺术形象塑造的方向。

通过对明清人物画中服饰图符的深入研究我们发现，画中服饰图符承载了中华优秀传统文化，包括多元化的民族文化和各种哲学思想等。在研究过程中，我们验证了古代文献对明清时期人物画中服饰图符的解读效用，如《礼记》《仪礼》《诗经》《说文解字》《释名》等历史文献，都成为我们解码的重要工具，帮助我们从传统文化的角度成功地阐释明清人物画中的服饰图符。从这一点来看，本书应该能够激发人物画领域对中华优秀传统文化的重视。

《宋史·选举三》中记载："画学之业，曰佛道，曰人物，曰山水，曰鸟兽，曰花竹，曰屋木，以说文、尔雅、方言、释名教授。说文则令书篆字，著音训，余书皆设问答，以所解义观其能通画意与否。"③ 在高度重视书画艺术的宋代，学画之人必须要学习传统文化，比如《说文解字》《尔雅》《方言》《释名》等典籍，这样才能使其画作具有意旨或意境。在宋人看来，画家能否赋予作品意义，其根本就在于画家是否熟稔传统文化。《宋史》提及的学画之人应学习的几部著作，与本书在研究过程中涉及的著作多有重合，证明我们正确地激活了明清时期人物画中服饰图符所蕴含的传统文化。

① 黑格尔. 美学（第二卷）[M]. 朱光潜，译. 北京：商务印书馆，1979：99.
② 刘凌沧. 中国古代人物画线描 [M]. 北京：高等教育出版社，1988：7.
③ 脱脱，等撰. 宋史（第一一册）[M]. 北京：中华书局，1977：3688.

目前学术研究的一个整体发展趋势是跨学科性和理论的复杂性，任何一个学术问题的展开大都会涉及文学、哲学、历史、语言、艺术等诸多人文学科，在理论上也会涉及符号、结构、解构、文本、图像、意义等诸多理论。而理论和方法对于学术研究来讲最重要的是"适合"，不论理论和方法的"旧"或"新"都应该进行创造性的解读，通过筛选与尝试最终重构出适合的理论框架。这个适合的研究方法应该带有批判性，理论和方法既是对前人学术思想的继承，也是对前人学术思想在特殊研究中的辩证与重构。

对于明清人物画中服饰类细节问题的研究，可以采用的研究方法和理论框架很多，我们需要从中挑选出最适合的理论方法进行重新组合。明清人物画中的服饰类细节和服饰元素存在着复杂的外表与内在：

复杂的外表是指同一个服饰式样在不同画家的作品中，会随着艺术表现风格的不同而呈现出不同的画面形态。它们表现的对象是同一个（或说同一类型的）服饰，具有相同的命名、相同的使用对象和相同的使用条件。在这种情况下，我们只需要在诸多人物画作品当中提取出一个最具代表性的服饰图像进行研究即可，而"符号"的概念恰好适合"最具代表性"的类项划定。

复杂的内在是指画中服饰以图像的形式存在，分析图像的内在意义虽然有多种途径，但是我们必须意识到，图像经由视觉系统传递至神经系统后，会因人而异地产生不同的情感解读。我们惯于用已知（或自以为知道）的经验去解读图像，这种主观情感的解读通常无法被经验所检验，不具备普遍的意义认同，极有可能成为不可言说的解读。只有经过逻辑、科学和语言分析证实的解读，才最接近可以言说的真相，而"符号学"的理论框架恰好兼备逻辑、科学和语言这三个重要的概念。

20 世纪以来的符号学历经现代符号学、后结构符号学和当代符号学三个主要阶段，在此过程中诸多学者提出了庞大而复杂的符号学理论概念。索绪尔提出语言学的基本研究方向，以及能指、所指等基础性的语言符号概念；皮尔斯指出符号活动的三个重要途径——再现体、解释项和指称项；罗兰·巴特提出符号学方法中服装的三种存在形式，即意象服装、书写服装和真实服装；洛特曼的文化符号学理论以符号学原理为切入点，指明从语言到语言文本再到文化文本的研究思路；米克·巴尔将静止的图像符号延伸为行为和事件符号，提出"视觉分析""事件符号"和"读者导向"等理论……这些概念对于画中服饰的研究势必产生一定的效用，我们需要将画中的服饰进行符号化，重构一个多元的符号学研究方法，使其可以应对画中服饰的复杂性。最终，我们将研究思路调整为从视觉语言符号到文字语言符号再到文化分析的图文互联关系，将依托于符号学的理论框架重新组合为"图像符号—符号陈述—号称谓—号符码—符号阐释—符号解读—文

化激活"，形成一个将服饰图符的外围研究与内在研究相贯通的、推进式的、扩展式的、升华式的理论程式。

这个重新组合的理论框架虽然存在许多不足，但能够将一个服饰图符的来龙去脉描述清楚。在解读过程中，这一符号学理论框架是开放的，我们从美术作品切入，经过视觉语言符号的转译，扩展至文字语言符号的内涵分析，再升华至传统文化和哲学的意识形态层面，展现了理论对于学科的包容性和宽广的适用性。重新组合之后的理论框架可以应用于绘画作品其他类型细节符号的相关研究，人物画作品（甚至各类绘画作品）中的任何细节都可以被视作细节符号，如建筑、家具、植物、鸟兽、器具等。同一时期人物画作品（各类绘画作品）中完备的细节符号研究，将对人物画作品（各类绘画作品）的解读与创作产生重要的影响。参照这一理论框架完全可以实现对该符号的全新破译，重构后的理论框架将会指引我们发现符号中所隐喻的、过去未曾意识到的某种涵义。我们不必担心画中细节符号的解读会变成千篇一律的审美程式，因为每一位研究者都会选择自己擅长的研究视角，都会从文学、哲学、心理学、经济学等不同学科领域进行研究，其研究结果必然是异彩纷呈的。

二、人物画服饰图符创作的新方向

对于传统人物画中的服饰图符来说，明清人物画中的服饰图符研究只是一个探索的初始阶段，我们只是着重谈及明清人物画中服饰图符的文化与审美内涵，而画中服饰图符势必还存在着其他方面的深刻涵义。这些不同研究视角在切入点上可以是相同的，但是它们的研究路径和理论框架大相径庭，往往需要各说各话，从各自的目标出发寻找自己的答案。从更宽广的范围来看，中国各个历史时期各种类别的传统人物画中的服饰图符，具有更多未明晰的内在涵义等待我们去探索。我们应根据前辈学者对 21 世纪人文社会学科的发展建议，重新审视明清人物画中服饰图符的未来发展，推导出人物画中服饰图符在未来可以不断深化与扩展的几个方向。

本书研究的虽然只是明清人物画中服饰图符的文化内涵，但是其中积淀了中华优秀传统文化，承载着中华民族最深沉的精神追求。1997 年 10 月，季羡林先生受蔡德贵教授邀请，在山东大学做了一场题为《对 21 世纪人文学科建设的几点意见》的报告。在报告中，季羡林先生明确指出了最为关键的一点："21 世纪中国的人文社会科学必须有新的指导思想（指'天人合一'），必须作出中国的特色。"① 季羡林先生对"天人合一"的解释是："'天'指大自然，'人'指人类，'天人合一'就是要处理好人与大自然的关系，'民吾同胞，物吾与也'，以

① 季羡林. 传统文化之美 [M]. 北京：电子工业出版社，2015：208－219.

朋友对待大自然，然后向大自然索取人类衣食住行所需要的一切。"① 我们应该先解决思想问题，而这个思想问题还应该以东方文化或者说是中国文化的特点去解决，具有中国特色的人文社会科学同样要根据中国的实际情况去构建一个新的体系。季羡林先生所说的中国实际情况，就是扬弃西方理论中谬误、糟粕的东西，将其中精华部分植入中国文化理论体系，构建起一个全新的框架。正如季羡林先生所说的那样："研究文学批评、文艺理论，要用中国的做法，因为我们过去有文艺理论，《文心雕龙》、几个《诗品》。"② 21 世纪以来，中国学者开始根据季羡林先生的观点，建构中国本土化、当下化的理论体系。比如：张兰芳的专著《中国古代艺术风格论》，就是"以中国的理论内涵、话语表述及审美视角来阐述中国的艺术问题，倾向于中国本土的艺术实践与理论基础，以刘勰的《文心雕龙》、曹丕的《典论》、陆机的《文赋》、司空图的《二十四诗品》等作为核心理论，充分彰显了研究的'民族特色'"③。本书以谢赫的《古画品录》、张彦远的《历代名画记》、许慎的《说文解字》、刘熙的《释名》等理论文献作为研究支撑，发扬人文社会科学研究的中国特色，从更多的理论视角展开对服饰图符的研究。同时，我们也关注到"天人合一"的思想对服饰图符的影响，将绘画作品中的"服饰图符"在"人"与"自然"的视角下建立关联，并展开中国特色的理论阐述。

2017 年 1 月 25 日，中共中央办公厅、国务院办公厅印发《关于实施中华优秀传统文化传承发展工程的意见》，在重要意义和总体要求当中明确指出："迫切需要深入挖掘中华优秀传统文化价值内涵，进一步激发中华优秀传统文化的生机和活力。"④ 本书以西方符号学理论重新组合理论框架，展开对明清人物画中服饰图符文化内涵的研究，以学术研究实践了"坚持交流互鉴、开放包容。以我为主、为我所用，取长补短、择善而从，既不简单拿来，也不盲目排外，吸收借鉴国外优秀文明成果，积极参与世界文化的对话交流，不断丰富和发展中华文化"⑤。本书从明清时期的人物画作品中提取服饰题材，从西方符号学理论中获取研究方法，从中国古代文献中汲取养分，深入阐释明清时期人物画中服饰图符所蕴含的文化程式。

本书推导出明清人物画中服饰图符所蕴含的华夏文化、满蒙文化、制度文化、地域文化、图腾文化、儒家文化、道家文化、佛家文化、理学思想等诸多优

① 季羡林. 展望 21 世纪的人文社会科学 [J]. 高校社会科学研究和理论教学，1996（04）：17.

② 季羡林. 传统文化之美 [M]. 北京：电子工业出版社，2015：221.

③ 张兰芳. 中国古代艺术风格论 [M]. 太原：山西教育出版社，2017：1.

④ 中国政府网 [EB/OL]. http://www.gov.cn/zhengce/2017-01/25/content_5163472.htm/.

⑤ 中国政府网 [EB/OL]. http://www.gov.cn/zhengce/2017-01/25/content_5163472.htm/.

秀传统文化，这些画中服饰图符承载着点点滴滴的文化程式，构筑起历史题材人物画领域内的服饰文化体系，使古今人物画作品皆可以通过画中服饰图符彰显中华文化内涵和审美范式。同时，文化程式的传播使读者通过本书能够获取崭新的人物画解读视角，从服饰图符的角度讲述明清人物画里的中国故事。

季羡林先生建议："为了能适应 21 世纪人文社会科学发展的需要，劝文科的同学多学习点理科的内容，因为在他看来，21 世纪人文社会科学将由文、理科融合构成是必然发展趋势。"[①] 这也是藤井宏昭、S. 理查森、M. 韦斯、J. 海沃德、卓新平、黄长著等学者对 21 世纪人文社会科学发展方向的看法。他们认为："人文社会科学要紧密联系经济、政治和社会发展的需要深入开展探索研究；要努力扩大社会和决策参与；要大力开展跨学科、多学科研究，不仅在传统的社会科学与人文科学的学科之间，而且在人文社会科学与生命科学、信息科学、自然科学之间，也架起沟通的桥梁，共同去探索新世纪面临挑战的解决之道，寻找以人为本的发展模式。"[②] 概括来说，21 世纪人文社会科学的发展要兼顾自然科学一面，自然科学提供了技术，而人文社会科学提供了支撑和导引。人类社会的发展是人文社会科学与自然科学（甚至其他多门科学）共同作用的结果，既然人文社会科学能够与自然科学共同发生作用，那么人文社会科学的研究对象在自然科学作用下可能会产出更加令人惊喜的研究结果。因此，我们可以从自然科学的角度来看，画中服饰图符可以在改造自然的活动中形成某种实践转化。当然，这只是我们对于画中服饰图符扩展研究的一种设想，是在未来有待解决的问题之一。

三、人物画服饰图符检索系统初建的构想

对人物画中的服饰图符进行数据分析，是学术研究的一种新方法，也是人物画中服饰图符未来发展的历史趋势。正如赫拉利在《未来简史》中认为的那样："数据主义认为，宇宙由数据流组成，任何现象或实体的价值就在于对数据处理的贡献。"[③] 在赫拉利看来："根据数据主义的观点，可以把全人类看作单一的数据处理系统，而每个个人都是里面的一个芯片，如此一来，整部历史的进程就要通过 4 种方式：1. 增加处理器数量；2. 增加处理器种类；3. 增加处理器之间的连接；4. 增加现有连接的流通自由度。"[④] 这是数据主义宏观的系统构架，它对于画中服饰图符来说同样有效。目前，我们对于明清时期人物画中服饰图符的文

① 季羡林. 传统文化之美［M］. 北京：电子工业出版社，2015：222.
② 丁玉灵. 人文社会科学肩负引导明天的社会使命："21 世纪社会科学与人文科学的展望"国际研讨会综述［J］. 社会科学管理与评论，2000（12）：12.
③ 赫拉利. 未来简史［M］. 林俊宏，译. 北京：中信出版社，2017：333.
④ 赫拉利. 未来简史［M］. 林俊宏，译. 北京：中信出版社，2017：342.

化研究只是这个数据系统的最底层信息，是单独的个体存在。随着研究者的不断加入（即处理器数量的增加），不同学科研究者的加入（即处理器种类的增加），不同文化背景的国家和地区之间关于此类问题的交流（即处理器之间连接的增加），确保此类问题在交流过程中的流通顺畅（即对现有连接的流通自由度的增加），最终将会形成画中服饰图符（或是其他符号类项）的全面研究数据，涵盖绘画作品中服饰图符（或其他符号类项）的文化数据、审美数据、心理数据、经济数据等等一切我们能想到和想不到的范畴，甚至未来这种数据的研究结构都将由计算机来实现。

　　本书搜集、提取、考证、分析、激活了明清人物画中具有代表性的 50 个服饰图符，这些服饰图符反复出现于明清人物画作品中，被"穿着"在画中人物的身上，向鉴赏者传递着"物"与"人"的有关信息。当鉴赏者或画家不了解这些服饰图符时，关于人物画的解读和创作就会充满阻隔，于是只能重新审视这些服饰图符，查找与之相关的关键信息。而我们对服饰图符的研究成果，恰好可以形成画中服饰图符类的知识检索，为人们提供方便、可靠的关键信息。

　　人物画中服饰图符关键信息的研究就如同翻译工作，正如我们将 50 个服饰图符的视觉语言符号转译为文字语言符号，使其可视或可读。我们通过严谨的文献考据，准确地告诉读者画中某个服饰细节所生成的图像符号，告诉读者某个专有名词所再现的视觉形象，这里需要注意两点：第一，专有名词所再现的画中服饰图像只能称之为"一般的样子"，因为这会受到绘画表现形式的影响，同一个服饰的图像符号在不同人物画中总是存在些许差异；第二，我们在检索系统里并没有为读者展示专有名词的真实服饰，真实服饰只能存在于现实中，无论是视觉语言符号还是文字语言符号都是真实服饰的再现体。当读者看到视觉语言符号和文字语言符号后，在脑海中会形成一个真实的服饰图像，于是又生成了新的符号关系。

　　人物画中服饰图符关键信息的研究又是一个侦破工作，我们对 50 个明清人物画中服饰图符的研究，主要通过文献研究找出画中人物所隐含的关键信息，比如性别、阶级、职业、信仰、事件等，进而再根据符号陈述、符号称谓以及符号符码所形成的阐释符码，即此中形成的汉字组合，找出服饰图符的意义踪迹，以中国传统文化和哲学为背景，阐释服饰图符的内在涵义。正是这种类似翻译和侦破的工作，使我们得到了这 50 个明清人物画中服饰图符的关键信息，每个服饰图符的图像符号都对应准确的符号称谓（专有名词）、符号符码（指涉人物的相关身份信息）和符号阐释（内在涵义），这些服饰图符在编号且置入表格系统后，便形成了清晰可见的明清人物画中服饰图符的信息检索

程序。

当然，仅通过这些服饰图符去解读明清人物画作品还远远不够，它们只是从一个侧面揭示出画中人物的部分关键信息，而不是全部关键信息，但在图像考证方面它们具备较高的参考价值，在当代美术的研究和创作中，甚至是在服饰史研究领域都具有新的实用价值。该信息检索程序的现实意义主要体现在两个方面。

第一，服饰与文化的图文互现。卡西尔曾说过："符号系统的原理，由于其普遍性、有效性和全面适用性，成了打开特殊的人类世界——人类文化世界大门的开门秘诀！"[①] 我们虽然是以明清人物画中的服饰图符作为研究的切入点，形成了明清人物画中服饰图符的信息检索程序，但这个检索程序具有开放性与普遍性，同样能够适用于中国古代服饰文化的相关研究。

中华民族服饰文化记录了中华民族共同的物质文明和精神文明，同中国古代人民文化生活形态密切相关。这些服饰图符所蕴含的寓意有些是明确的，一目了然，而有些则是带有比喻或隐喻色彩，略显模糊。关于中华服饰图符所隐含的寓意及其历史文化形态，长期以来深受服饰研究者关注。明清时期人物画中服饰图符的研究成果和检索系统的形成，对于中国古代服饰文化（尤其是明清时期的服饰文化）同样具有重要的现实意义，它不但以图文对照的形式实现了服饰研究的"以图证史"，更是通过严谨的文献研究和符号学逻辑揭示了服饰图符背后的文化内涵，为历史题材人物画创作领域的服饰细节研究实证了一条可行之路，也提供了画中古代服饰的检索信息。

第二，为美术史研究提供辅助工具。美术史研究包含对人物画作品的感知与解读，画作里每一个细节都可能成为感知和解读的关键，例如人物的动势、神态、情感、道具，甚至人物的视线方向或肢体指向等，当然也包括画中人物所搭配的服饰。在符号学视角下，这些细节元素在人物画中并不停留在视觉表象的直接所指，而是承载了大大小小、或多或少的意义，即画中人物的动势并不是单纯的动势，人物的服饰也并不是单纯的服饰，而是指示或换喻，被赋予意义的元素。这些元素都是人物画中的符号，是载义的符号。这些微小细节的载义符号，在鉴赏者的正确解读过程中发挥出令人惊讶的象征力量。

在主观的美术史（西方称为"书写的美术史"）研究中，不但要说明绘画发展历程中客观过程的所有细节，更要通过对画家和作品的说明来表现作者对美术发展过程的观点和理解。在此说明过程中，细节载义符号的解读就会辅助观点和理解的生成。当美术研究者不再将人物画中的服饰图符单纯地视作真实效果，也不再将服饰图符理解为画家现实主义的技法表现时，他们就需要分析画中服饰图符所蕴涵的内在信息，并探索由此而发生的文化程式，以此来辅助人物画的总体

① 卡西尔. 人论［M］. 甘阳，译. 上海：上海译文出版社，1985：45.

解读。这需要对传统服饰文化（其他细节亦是如此）具有一定程度的熟悉，或者是研究兴趣，而本书对画中服饰图符检索程序的初建，恰好是从服饰文化的角度助力人物画解读。对于一幅明清时期的人物画来讲，对照着服饰图符的检索程序，一旦正确地找到画中人物所对应的服饰图符，就可以通过它的检索信息快速获知与人物相关的重要信息，掌握画中人物的基本信息，比如阶层、族属和信仰等，甚至还能研判出人物的准确身份，使之成为美术史研究过程中的有效辅助工具。

综上所述，明清人物画中的服饰图符，即便是如此微小的一个研究命题，在未来仍充满持续发展的可能，它将会沿着具有中国特色的理论体系形成方向齐备的学科阐述，也将会通过跨学科界限而产生让人意想不到的中国人物画研究成果，更将会因时代科技和理念的发展而形成完整的数据系统。

本章小结

我们对明清人物画中服饰图符的研究建构起符号学的方法论，且形成了明清人物画中服饰图符的检索系统，用以探究明清人物画中服饰图符所蕴含的文化程式，进而激活明清人物画中的传统文化，引发学界对于绘画程式美学的深度思考。这是一个系统性的研究过程，我们通过对明清时期人物画中服饰图符的提取与阐释，构建起服饰图符的检索系统，再将服饰图符的检索系统应用到明清人物画的研究过程中，而对明清人物画服饰研究的最终目的则落脚于中国传统文化，挖掘服饰图符背后的深层文化内涵。

明清人物画中的服饰图符既是对传统文化的深度反思，更是对传统社会的价值观和道德规范的视觉展现，从而激活了明清人物画中服饰图符的文化内涵。明清人物画中的服饰图符既是历史的积淀也是文化的蜕变，它以独特的视角见证且表现中国传统文化。明清人物画服饰图符隐含着丰富、深厚的传统文化，既包含民族文化也包含宗教（学派）文化，经常用以表现哲学派别或宗教派别的学术思想和文化精神。明清时期人物画中的服饰图符主要源于儒家、道家和释家三家学术思想和文化精神，从而形成独特的文化特征和程式美学。我们通过对明清人物画中服饰图符文化内涵和程式美学的激活与提倡，确定服饰图符所蕴含的文化向度，挖掘中国传统文化的价值观和道德观，努力实现服饰图符的当下化，用以指导当代人物画创作，展望服饰图符在人物画领域的未来发展。

结　语

中国传统人物画不仅是通过笔墨技法在画面中再现人物的形与神，还承载着深刻的思想文化内涵，发挥着"成教化、助人伦"的作用。因此，激发中国人物画蕴藏的中华优秀传统文化和美学思想，对历代人物画中服饰元素展开全面细致的理论和文化研究，深挖历代人物画中画家托"服饰"所言之"志"，是对中国人物画创作的固本溯源，是中国人物画文化精髓的传承，也是中国历史价值观念和人文精神在当代社会的传播。

中国人物画中包含诸多细节，其中服饰类细节的内涵最为丰富，传递出画中人物的身份信息，蕴含着与画中人物或事件相关的某种意义，承载着画中人物内在的多元文化观念。本书在重构的符号学理论框架下，将明清时期人物画中的服饰作为一个单独类型分解出来，按照符号学研究思路逐级递进，观察它所体现出来的品质特征，识别它所再现的现实对象，阐释它在画中所指涉的内在意义，解读它所承载的文化内涵，探讨它在未来的发展价值。具体过程体现为，根据明清时期人物画的分类，从帝后题材、官员题材、文士题材、道释题材、仕女题材和平民题材人物画中，通过比对、提取、考证、阐释，梳理出 50 个具有代表性的明清人物画服饰图符，经由文献对比，分析、判断出服饰图符所代表的事物本身，结合服饰图符分析出画中人物阶级、性别、族裔、年龄等相关信息，提炼出"符号符码"。再借助史学、文学、哲学、文字学、服饰学等文献的考据，对这些符码进行"符号阐释"。通过对这 50 个分属于不同类项服饰图符的阐释，初步建立服饰图符检索系统，帮助人们解读明清人物画，指导"符号实践"，最终实现服饰图符的"文化激活"，增强新时代人物画创作对中华优秀传统文化的表现力。

本书研究的成果集中体现于明清时期人物画中服饰图符检索系统的初建。这些服饰图符反复出现在该时期的人物画中，向读者传递着画中人物的相关信息，为鉴赏者研判人物画和画家创作历史题材的人物画提供参考。为了确保研究成果的可靠性，本书最大限度地保证阐释逻辑的客观性，尽量让每一个符号阐释的逻辑推理都具有明确的文献支撑，摒除个人主观性的分析与阐释。明清时期人物画中服饰图符检索系统的建构虽然具有一定的逻辑性、客观性和科学性，是在考察大量明清人物画的基础上提取出来的符号符码，但是这一服饰图符检索系统需要

被验证，通过具体绘画作品的分析和鉴别去验证系统的准确性、合理性；通过反复的比对和纠偏，不断完善服饰图符的检索系统，以保证服饰图符相关信息能够适用于明清时期人物画的解读，使其能够成为人物画中人物外在身份信息和内在普遍品质的解读参照，从而使相关服饰图符表现出一定的普遍性和客观性。这一服饰图符体系的建立，在解读明清时期人物画的过程中可以发挥客观、有效的辅助作用，能够帮助当代画家的人物画创作。

这 50 个分属于不同类型人物画的服饰图符，就其符号学意义上的对象所指和意义能指，具体总结如下：

（一）帝后人物画中的常见服饰图符及其象征意义

黄色、圆领右衽、龙纹、凤纹、祥云纹、十二章纹、珍珠等，都属于明清时期人物画中帝后题材服饰图符的常见符码。当我们在明清人物画中看到这些服饰方面的信息符码时，就可以将画中的人物身份指向帝后这一类项。从历史题材创作的角度来说，当我们需要创作明清时期的帝后人物时，应该注意到这些信息符码在绘画中的表现。同时，此类项下的服饰图符总体上蕴含了明清时期的君王意志，不论是哪一时期的帝和后，从本质上应该都具有祈盼国泰民安、天下太平的美好宏愿。

（二）官员人物画中的常见服饰图符及其象征意义

红色、蓝色、补子、飞禽图案、走兽图案等，都属于明清时期人物画中官员题材服饰图符的常见符码，它们对于画中明清两代的官员服饰图符皆是有效的信息符码。当研赏者在画中看到此类符码时，就可以将相关人物指向该时期的宗室或官员。但是对于更准确地鉴赏或历史题材人物画创作而言，则需要通过更加细致的符码去厘定人物的时代和身份属性。例如：直脚乌纱、梁冠可以指涉明代官吏，而带有各色宝石的笠式冠帽和披领、马蹄袖等符码可以指涉清代官员。同时，此题材下的服饰图符总体彰显出施行仁政、公正无私、明察谏言等辅政之高尚品德。

（三）文士人物画中的常见服饰图符及其象征意义

黑纱巾冠、服色素雅、交领右衽、宽衣大袖等，都是明清时期人物画中文士题材服饰图符的常见符码，尤其是其中黑纱巾冠一项十分丰富。我们在该时期人物画中看到造型独特的黑色纱冠时，通常可以将画中的相关人物指向文士阶层。同时，此题材服饰图符的内涵阐释，多趋向于彰显画中人物的学识渊博、文采斐然、固穷守节和隐修之志。

（四）道释人物画中的常见服饰图符及其象征意义

金色小冠、莲花造型、月牙造型、大袖飘摇等，都是道教题材服饰图符的常见符码，其中又以莲花、月牙等各种造型样式的小冠为典型，是辨别画中人物属

于道教（甚至可以辨别道教分支）的重要符码。通常情况下，此题材下的服饰图符都蕴含着道法自然、清净身心、逍遥自得的道家思想。

金色璎珞、祖右、袈裟、披挂等，都属于佛教题材服饰图符的常见符码，尤其是祖右的图像符码最具佛教的符号性。当我们在人物画中看到这种祖右的、带有一定外来文化色彩的服饰图像时，便可以将画中人物指向佛教。当然，如果画中人物剃发、无头部装饰，就更能确定其佛教人物的身份。佛教题材的服饰图符通常蕴含了普度众生、断恶行善、无碍解脱的佛教思想。

（五）仕女人物画中的常见服饰图符及其象征意义

花饰、色彩鲜明、造型窄瘦、装饰纹样等，都属于明清时期仕女题材服饰图符的常见符码，特别是花型和花纹在画中服饰上的运用，窈窕的服饰造型突出了女性的性别倾向，使观者很容易通过这些信息符码判断出画中人物的性别特征。画中服饰色彩的浓淡和花纹图案的繁简是判断画中女性地位的重要符码，通常情况下画中平民女子的服饰图符多为素雅无饰。此题材的服饰图符蕴含了古代女子清白、知性、专心、正身、勤俭等高尚女德。

（六）平民人物画中的常见服饰图符及其象征意义

笠、巾、短衣、长裤等，都属于明清时期人物画中平民题材服饰图符的常见符码，特别是短衣和长裤的画中服饰组合，可以明确地将画中人物指向平民阶层。如若此类服饰图符中还出现有补丁等细节符码，则是为了凸显画中贫民的穷苦。这一题材的服饰图符蕴含了当时底层百姓生活艰苦、守行无越、不屈不挠的顽强精神。

通过对上述六类 50 个明清人物画中服饰图符的提取与解读实践及得出的具体认识，本书形成三个核心结论。第一，明清人物画中的服饰图符展现了"艺"。服饰的绘画师古但不泥古，由艺术本心出发，创造出"行云流水描"和"书法笔势绘"等新的人物服饰表现技法，开逸笔与大写意人物画的新风。第二，明清人物画中的服饰图符承载了"意"。各具造型之美与五色之彩的服饰图符，或隐或显地折射出明清社会不同社会阶层人物的生活境遇、社会地位、审美追求与世俗理想，构成了中国传统封建社会晚期生活图景的生动写照。第三，"艺"与"意"的并茂互动充分彰显了明清人物画服饰图像的"符号性"。六类 50 个服饰图符为明清人物画典型服饰图符检索系统的构建提供了可参照的坐标。以艺表意和以意丰艺的服饰图符建构印证了唯物美学及符号学的一个基本原理，即作为艺术想象与美学表达的图像符号深植于时代的历史语境与生活的真实情景之中，抽象的"意义之网"源于实践与行动的本真。

另需坦言，本书对明清人物画中典型服饰图符检索系统的初建，必然存在一定问题和不足，需要在进一步的研究过程中不断提取、凝练、充实和完善这一检

索系统，使其更具科学性和客观性。同时，明清人物画服饰图符检索系统的建构并非本论文研究的最终目的，应该以明清人物画服饰图符检索系统的建构作为起点，努力实现延伸性研究，将这一检索系统延伸到其他历史时期的人物画服饰图符研究中，建构具有历史整体性的人物画服饰图符检索系统，涵盖中国人物画整体历史创作。这是一个相对宏大而又具有重要意义的研究工作，能够以服装作为切入点实现中国人物画的文化研究，同样也需要更多研究者的参与。

本书还期待通过探索符号学的研究框架和研究方法，拓展绘画研究的思路和视野。从人物画作品切入，选取画作中人物服装的细节，经过视觉图像的转译，扩展至语言文本内涵的分析，再升华至传统文化及哲学意识形态的解读，这无疑是对中西理论、古今文化的融会贯通。这一研究路径具有方法论的指导作用，既能够帮助我们建立起人物画服饰图符的检索系统，还可以对人物画中建筑、家具、植物、鸟兽、器具等各类细节符号进行深入研究，实现对画中各种符号的文化译解。

明清人物画中服饰图符文化内涵的研究，实际上是一次"深入挖掘中华优秀传统文化价值内涵，进一步激发中华优秀传统文化的生机和活力"的尝试，是对传统人物画中程式美学的再现与提倡，是对传统人物画中服饰程式所蕴含的表现风格、思想理念、道德规范以及审美思想的继承与发扬，是"坚守中华文化立场、传承中华文化基因、展现中华审美风范"的实践，其最终目的是传承和弘扬中华优秀传统文化和美学精神，让中华文化发扬光大。

参考文献

古籍

[1] 班固撰. 汉书 [M]. 颜师古，注. 北京：中华书局，1964.

[2] 刘熙. 释名：附音序、笔画索引 [M]. 北京：中华书局，2016.

[3] 许慎. 说文解字 [M]. 徐铉，等校. 上海：上海古籍出版社，2007.

[4] 郑玄注，张尔岐句读，朗文行校点，方向东审定. 仪礼 [M]. 上海：上海古籍出版社，2016.

[5] 刘昫等撰. 旧唐书 [M]. 北京：中华书局，1975.

[6] 郭璞注，王世伟校点. 尔雅 [M]. 上海：上海古籍出版社，2015.

[7] 陶渊明. 陶渊明集 [M]. 逯钦立，校注. 北京：中华书局，1979.

[8] 刘勰. 文心雕龙 [M]. 徐正英，罗家湘，注译. 郑州：中州古籍出版社，2017.

[9] 宋濂等撰. 元史 [M]. 北京：中华书局，2011.

[10] 唐寅. 唐伯虎全集 [M]. 杭州：中国美术学院出版社，2001.

[11] 王圻，王思义编集. 三才图会 [M]. 上海：上海古籍出版社，1988.

[12] 谢赫撰，王伯敏标点注释. 古画品录续画品录 [M]. 北京：人民美术出版社，2016.

[13] 刘义庆. 世说新语笺疏 [M]. [南朝梁] 刘孝，标注. 余嘉锡，笺疏. 北京：中华书局，2011.

[14] 陈元龙撰. 格致镜原 [M] // 景印文渊阁四库全书. 台北：台湾商务印书馆.

[15] 胡敬，撰. 胡氏书画考三种 [M]. 刘英，点校. 杭州：浙江人民美术出版社，2015.

[16] 纪昀. 四库全书 [M]. 北京：线装书局，2014.

[17] 姜绍书撰. 无声诗史 [M]. 张裔，校注. 太原：山西教育出版社，2015.

[18] 昆冈，等编撰. 钦定大清会典图 [M]. 清光绪时期刊本.

［19］上官周绘，胡佩衡选订. 晚笑堂画传［M］. 北京：人民美术出版社，2016.

［20］孙承泽，撰. 庚子销夏记［M］. 白云波，古玉清，点校. 杭州：浙江人民美术出版社，2012.

［21］张廷玉，等. 明史［M］. 北京：中华书局，1974.

［22］范晔，撰. 后汉书［M］. 李贤，等注. 北京：中华书局出版社，1965.

［23］郭若虚. 图画见闻志［M］. 北京：人民美术出版社，2016.

［24］徐梦莘，撰. 三朝北盟会编（卷三）［M］. 上海：上海古籍出版社，2008.

［25］宇文懋昭. 二十五别史·大金国志［M］. 济南：齐鲁书社，2000.

［26］朱熹集传. 诗经［M］. 上海：上海古籍出版社，2013.

［27］房玄龄等撰. 晋书［M］. 北京：中华书局，1974.

［28］张彦远. 历代名画记［M］. 杭州：浙江人民美术出版社，2011.

［29］陈澔，注. 金晓东，校点. 礼记［M］. 上海：上海古籍出版社，2016.

［30］脱脱，等撰. 金史［M］. 北京：中华书局，1975.

［31］脱脱，等撰. 宋史［M］. 北京：中华书局，1977.

［32］安平，张传玺，分史主编. 二十四史全译·汉书［M］. 上海：汉语大词典出版社，2004.

［33］陈鼓应，注释. 庄子今注今译［M］. 北京：中华书局，1983.

［34］高明，撰. 帛书老子校注［M］. 北京：中华书局，1996.

［35］赖永海，高永旺，译注. 维摩诘经［M］. 北京：中华书局，2010.

［36］赖永海，主编. 法华经［M］. 王彬，译注. 北京：中华书局，2010.

［37］赖永海，主编. 金刚经·心经［M］. 陈秋评，译注. 北京：中华书局，2010.

［38］赖永海，主编. 坛经［M］. 尚荣译，注. 北京：中华书局，2010.

［39］李志钧，季昌华，柴玉英，彭大华，校点. 阮籍集［M］. 上海：上海古籍出版社，1978.

［40］林尹，注译. 周礼今注今译［M］. 北京：书目文献出版社，1985.

［41］沙少海，徐子宏，译注. 老子全译［M］. 贵阳：贵州人民出版社，1989.

［42］杨伯峻，译注. 孟子注释［M］. 北京：中华书局，1960.

［43］杨伯峻，撰. 列子集释［M］. 北京：中华书局，1979.

［44］章培恒，喻遂生，分史主编. 二十四史全译·明史［M］. 上海：汉语

大词典出版社，2004.

[45] 赵尔巽，等撰. 清史稿 [M]. 北京：中华书局出版社，1976.

中文著作

[1] 崔荣荣，牛犁. 明代以来汉族民间服饰变革与社会变迁：1368－1949 [M]. 武汉：武汉理工大学出版社，2016.

[2] 戴平. 中国民族服饰文化研究 [M]. 上海：上海人民出版社，2000.

[3] 邓锋. 秋风纨扇 [M]. 上海：上海书画出版社，2011.

[4] 丁尔苏. 符号与意义 [M]. 南京：南京大学出版社，2012.

[5] 樊波. 中国人物画史 [M]. 南昌：江西美术出版社，2017.

[6] 范胜利. 砚田百亩 [M]. 上海：上海书画出版社，2011.

[7] 方广锠. 中国佛教文化大观 [M]. 北京：北京大学出版社，2001.

[8] 冯友兰. 中国哲学史 [M]. 重庆：重庆出版社，2009.

[9] 高春明. 中国历代服饰艺术 [M]. 北京：中国青年出版社，2009.

[10] 葛英颖. 汉地佛教造像服饰研究 [M]. 上海：东华大学出版社，2018.

[11] 葛兆光. 古代中国文化讲义 [M]. 北京：人民文学出版社，2020.

[12] 洪再新. 中国美术史 [M]. 杭州：中国美术学院出版社，2000.

[13] 胡易容，赵毅衡，编. 符号学：传媒学词典 [M]. 南京：南京大学出版社，2012.

[14] 胡越. 中国古代卷轴画中的服饰表现 [M]. 上海：东华大学出版社，2014.

[15] 黄能馥，陈娟娟. 中华服饰艺术源流 [M]. 北京：高等教育出版社，1994.

[16] 黄士龙. 中西服饰史 [M]. 上海：东华大学出版社，2014.

[17] 季羡林. 传统文化之美 [M]. 北京：电子工业出版社，2015.

[18] 贾玺增. 中国服饰艺术史 [M]. 天津：天津人民美术出版社，2009.

[19] 翦伯赞. 中国史纲要（增订本）：下 [M]. 北京：北京大学出版社，2006.

[20] 姜维公. 中国东北民族史 [M]. 长春：吉林文史出版社，2014.

[21] 刘凌沧. 中国古代人物画线描 [M]. 北京：高等教育出版社，1988.

[22] 鲁迅. 而已集 [M]. 北京：人民文学出版社，1973.

[23] 陆费逵，欧阳溥存，等编. 中华大字典 [M]. 北京：中华书局，1978.

[24] 罗竹风，主编. 汉语大词典 [M]. 上海：上海辞书出版社，1986.

［25］苗力田，主编. 亚里士多德全集［M］. 北京：中国人民大学出版社，1990.

［26］闵智亭. 道教仪范［M］. 北京：中国道教学院编印，1990.

［27］裴文. 索绪尔：本真状态及其张力［M］. 北京：商务印书馆，2003.

［28］钱志熙. 陶渊明传［M］. 北京：中华书局，2012.

［29］瞿兑之. 杶庐所闻录［M］. 沈阳：辽宁教育出版社，1997.

［30］沈从文. 中国古代服饰研究［M］. 上海：上海书店出版社，2011.

［31］王伯敏，主编. 中国美术通史［M］. 济南：山东教育出版社，1996.

［32］王明珂. 华夏边缘：历史记忆与族群认同［M］. 上海：上海人民出版社，2020.

［33］王群栗，点校. 宣和画谱［M］. 杭州：浙江人民美术出版社，2012.

［34］魏崇武，主编. 图绘宝鉴·元代画塑记·学古编·墨史［M］. 北京：北京师范大学出版社，2016.

［35］吴欣. 中国消失的服饰［M］. 济南：山东画报出版社，2010.

［36］夏征农，陈至立，主编. 辞海：第六版彩图本［M］. 上海：上海辞书出版社，2009.

［37］徐静，主编. 中国服饰史［M］. 上海：东华大学出版社，2010.

［38］许倬云. 中国文化的精神［M］. 北京：九州出版社，2018.

［39］杨建峰，主编. 中国人物画全集［M］. 北京：外文出版社，2011.

［40］叶九如. 人物画谱大观［M］. 济南：山东美术出版社，2018.

［41］张宝玺，主编. 甘肃石窟艺术壁画编［M］. 兰州：甘肃人民美术出版社，1997.

［42］张继刚. 限制是天才的磨刀石：张继刚论艺术［M］. 北京：生活·读书·新知三联书店，2011.

［43］张兰芳. 中国古代艺术风格论［M］. 太原：山西教育出版社，2017.

［44］章炳麟. 驳中国用万国新语说（拼音文字史料丛书）［M］. 北京：文字改革出版社，1957.

［45］赵毅衡. 符号学：原理与推演［M］. 南京：南京大学出版社，2016.

［46］朱光潜. 西方美学史［M］. 北京：人民文学出版社，1979.

中文译著

［1］恩斯特·卡西尔. 人论［M］. 甘阳，译. 上海：上海译文出版社，1985.

［2］黑格尔. 美学（第二卷）［M］. 朱光潜，译. 北京：商务印书馆，2013.

［3］丹纳. 艺术哲学［M］. 傅雷，译. 北京：人民文学出版社，1983.

［4］多斯. 结构主义史［M］. 季广茂，译. 北京：金城出版社，2011.

［5］格雷马斯. 论意义：符号学论文集［M］. 吴泓缈，冯学俊，译. 天津：百花文艺出版社，2011.

［6］罗兰·巴特. 符号学美学［M］. 董学文，王葵，译. 沈阳：辽宁人民出版社，1987.

［7］罗兰·巴特. 流行体系：符号学与服饰图符［M］. 敖军，译. 上海：上海人民出版社，2000.

［8］柏拉图. 柏拉图对话集［M］. 王太庆，译. 北京：商务印书馆，2019.

［9］米克·巴尔. 绘画中的符号叙述：艺术研究与视觉分析［M］. 段炼，编. 成都：四川大学出版社，2017.

［10］皮尔斯. 皮尔斯：论符号李斯卡：皮尔斯符号学导论［M］. 赵星植，译. 成都：四川大学出版社，2014.

［11］苏珊·朗格. 情感与形式［M］. 刘大基，傅志强，周发祥，译. 北京：中国社会科学出版社，1986.

［12］索绪尔. 普通语言学教程［M］. 高名凯，译. 北京：商务印书馆，1980.

［13］尤瓦尔·赫拉利. 未来简史［M］. 林俊宏，译. 北京：中信出版社，2017.

［14］布鲁斯·米特福德，威尔金森，著. 符号与象征［M］. 周继岚，译. 北京：生活·读书·新知三联书店，2014.

［15］贡布里希. 象征的图像［M］. 杨思梁，范景中，译. 南宁：广西美术出版社，2014.

［16］霍尔. 这是什么意思？：符号学的 75 个基本概念［M］. 郭珊珊，译. 北京：中央编译出版社，2010.

［17］柯律格. 谁在看中国画［M］. 梁霄，译. 桂林：广西师范大学出版社，2020.

［18］柯律格. 中国艺术［M］. 刘颖，译. 上海：上海人民出版社，2012.

［19］罗素. 西方哲学史［M］. 何兆武，李约瑟，译. 北京：商务印书馆，1963.

［20］特伦斯·霍克斯. 结构主义和符号学［M］. 瞿铁鹏，译. 刘锋，校. 上海：上海译文出版社，1987.

中文期刊论文

［1］白秀玲. 麦积山石窟北朝菩萨造像的宝冠［J］. 中国民族博览，2016（10）：67－70.

［2］陈娟娟. 清代服饰艺术［J］. 故宫博物院院刊，1994（02）：81－96.

［3］陈硕. 沈度考论［J］. 中国书法，2016，278（06）：191－192.

［4］陈悦新. 佛装概念与汉地佛装类型演变［J］. 文物，2007（04）：60－69.

［5］程波涛."刘海戏金蟾"的文化寓意与民俗功用阐释［J］. 民族艺术研究，2011，24（04）：88－94.

［6］丁俏. 浅析唐寅作品《王蜀宫妓图》［J］. 美术大观，2012，299（11）：54.

［7］丁玉灵. 人文社会科学肩负引导明天的时代使命："21世纪社会科学与人文科学的展望"国际研讨会综述［J］. 社会科学管理与评论，2000（04）：10－12.

［8］樊波. 明清人物画美学思想：中国书画美学思想连载三［J］. 书画艺术，1999（03）：22－23.

［9］方小壮. 曾鲸《葛一龙像》创作年代考［J］. 中国书画，2006，41（05）：39－43.

［10］费孝通. 中华民族的多元一体格局［J］. 北京大学学报（哲学社会科学版），1989（04）：3－21.

［11］傅英仁. 满族狩猎生产对其民俗的影响［J］. 满族研究，1993（03）：26－29.

［12］高明君，孟庆凯. 符号学视角下满蒙服饰文化比较研究［J］. 人民论坛（学术前沿），2019，173（13）：88－91.

［13］高明君，孟庆凯. 丝路宗教艺术的交流融合摩尼教壁画遗存浅析［J］. 中国宗教，2020，245（04）：72－73.

［14］戈声. 国家重大历史题材美术创作工程中国画创作研讨会纪要［J］. 美术观察，2006（08）：28－29.

［15］郭铁军. 中国人物画中的服饰礼仪文化［J］. 国画家，2018，154（04）：75－76.

［16］何振茹. 从班姬《团扇》诗看钟嵘诗评标准之"怨"［J］. 名作欣赏，2017，571（11）：153－154.

［17］何志华. 满清服饰探源［J］. 江苏纺织，1999（04）：45－46.

[18] 胡昭曦，张茂泽. 宋代蜀学刍论 [J]. 四川大学学报（哲学社会科学版），1993（04）：78－87.

[19] 华梅. 中国服饰观念与中国哲学 [J]. 北方美术，2000（01）：5－13.

[20] 黄钊. 道家研究之新进展 [J]. 管子学刊，1991（01）：86－90.

[21] 季羡林. 展望21世纪的人文社会科学 [J]. 高校社会科学研究和理论教学，1996（04）：16－17.

[22] 蒋寅. 文治与风雅：清高宗的个人趣味与乾隆朝文化、文学 [J]. 华南师范大学学报（社会科学版），2018，231（01）：5－12.

[23] 刘宗迪. 华夏名义考 [J]. 民族研究，2000（05）：34－42.

[24] 卢沉. 卢沉谈中国人物画 [J]. 国画家，1995（01）：3－13.

[25] 路伟. 华夏民族起源的多元性新探 [J]. 蒙自师范高等专科学校学报，2003（03）：35－40.

[26] 屈文军. 民族关系史中华夏文化的定位 [J]. 黑龙江民族丛刊，2004（02）：69－72.

[27] 全平. 孙悟空的"紧箍"成因新论 [J]. 运城学院学报，2018，36（05）：63－66.

[28] 任继昉. "华夏"考源 [J]. 传统文化与现代化，1998，34（04）：35－40.

[29] 荣树云. 论中国人物画与传统服饰的关系 [J]. 文学教育（中），2012，233（10）：87.

[30] 邵卉芳. 漫谈老子服饰观 [J]. 大众文艺（理论），2009（21）：167－168.

[31] 苏百钧. 写生：苏百钧中国工笔花鸟画教学纲要1 [J]. 国画家，2018，151（01）：61－62.

[32] 苏者聪. 论唐代女诗人鱼玄机 [J]. 武汉大学学报（社会科学版），1989，93（05）：56－62.

[33] 汤德良. 《西园雅集》：文人画家的理想家园 [J]. 东南文化，2001（08）：34－39.

[34] 田诚阳. 道教的服饰（二）[J]. 中国道教，1994（02）：31－34.

[35] 田壮. 宝石的含义与象征 [J]. 广西市场与价格，1999（09）：34.

[36] 汪玢玲，陶金. 打牲乌拉贡珠与东珠故事 [J]. 社会科学战线，1989（04）：334－340.

[37] 王平. 《西游记》"紧箍儿咒"考论 [J]. 明清小说研究，2013（04）：

66—79.

[38] 王树民. 八仙与道士 [J]. 河北师范大学学报（哲学社会科学版），2004（01）：113—114.

[39] 王秀玲. 清代国家祭祀及其政治寓意 [J]. 前沿，2016，392（06）：103—107.

[40] 王云英. 清代对东珠的使用和采捕制度 [J]. 史学月刊，1985（06）：49—55.

[41] 吴甲丰. 临摹·译解·演奏：略论"传移模写"的衍变 [J]. 中国文化，1990（01）：47—53.

[42] 杨笑天. 关于达摩和慧可的生平 [J]. 法音，2000（05）：22—29.

[43] 杨新. 去伪存真，还原历史：仇英款《西园雅集图》研究 [J]. 中国历史文物，2008，73（02）：4—9.

[44] 俞元桂. 读《魏晋风度及文章与药及酒之关系》：兼谈鲁迅思想的质变 [J]. 福建师大学报（哲学社会科学版），1979（01）：36—42.

[45] 詹鄞鑫. 华夏考 [J]. 华东师范大学学报（哲学社会科学版），2001（05）：3—28.

[46] 张家奇，李楠. 莫高窟初唐时期壁画中的菩萨服饰分析 [J]. 服饰导刊，2019，38（06）：61—67.

[47] 张蔚星. 旧时衣冠笔墨留真（下）：南京博物院藏明清肖像画赏鉴 [J]. 艺术市场，2004（03）：103—105.

[48] 赵启斌. 渊源有自的历史画卷：明清肖像画略论 [J]. 中国书画，2009，75（03）：4—34.

[49] 赵杏根. 话说中国传统文化中的八仙 [J]. 文史杂志，2000（03）：25—27.

[50] 钟必琴. 林逋和他的山林隐逸诗 [J]. 中国典籍与文化，1997（02）：8—11.

[51] 周高德. 道士的服饰 [J]. 中国宗教，1999（02）：48—49.

[52] 周远廉，赵世瑜. 论鳌拜辅政 [J]. 民族研究，1984（06）：27—39.

[53] 朱万章. 从文人画到世俗画：明清人物画的嬗变与演进（上）[J]. 中国书画，2011，107（11）：4—25.

[54] 诸葛铠. 中国服饰文化与儒家道德观 [J]. 苏州丝绸工学院学报，1997（06）：3—9.

中文学位论文

［1］关秀娇. 上古汉语服饰词汇研究 ［D］. 长春：东北师范大学，2016.

［2］束霞平. 清代皇家仪仗研究 ［D］. 苏州：苏州大学，2011.

英文文献

［1］Catalani Anna. Refugee artists and memories of displacement：a visual semiotics analysis ［J］. Visual Communication，2019，20（2）：184—208.

［2］JanStuart，EvelynS. Rawski. Worshiping the ancestors：Chinese commemorative portraits ［M］. Published by the Freer Gallery of Artand the Arthur M. Sackler Gallery. 2001.

［3］Mary Jo Hatch. Methodology by Metaphor：Ways of Seeing in Painting and Research ［J］. Organization Studies，2008，29（1）：23—44.

［4］Sergei Kruk. Semiotics of visual iconicity in Leninist 'monumental' propaganda ［J］. Visual Communication，2008，7（1）：27—56.

附录一 明清人物画典型服饰图符信息简表

序号	图符名称	图像出处	外观样式	所属人物	所在场景	象征意义	对应页码
A类：帝后服饰图符							
1	乌纱折上巾、乌纱折角向上巾、翼善冠	《明孝宗坐像》，台北故宫博物院藏	黑色，高低二阶式圆顶造型，后部有竖起向上的圆角两翼	明代皇帝	祭祀、典礼、常朝视事、日讲、省牲、谒陵、献俘、大阅等礼仪场合所戴的首服	辅助善行的帝王拥有彪炳千古的功绩，是如文王一般圣明的君主	45
2	袍式衮服	《明孝宗坐像》，台北故宫博物院藏	圆领右衽袍服，领上有"亞"形纹样，黄色带祥云底纹，正面可见九个盘龙图案，袖饰鸟纹和云纹，两肩及衣身有日、月、水藻、火等多种纹样	明代皇帝	祭祀、典礼或其他重大国事活动中的次级礼服	彰显明代帝王处理国事能够审时度势，秉承儒家的万物服体之理	47

序号	图符名称	图像出处	外观样式	所属人物	所在场景	象征意义	对应页码
3	九龙四凤冠	《孝贞纯皇后半身像》，台北故宫博物院藏	圆顶冠饰，顶部绘金龙衔珠，冠身左右对称绘饰凤鸟、翠云、花树及各色宝石，后侧有三对嵌珠展翅	明代皇后	永乐三年开始，皇后受册、谒庙、朝会时所戴的礼服冠	明代拥有至高无上权力的女性，庇佑天下之大安宁	49
4	大衫霞帔	《孝端显皇后坐像》，台北故宫博物院藏	对襟大袖连身衣衫，明黄色，两肩至前身绘有深蓝色、饰行龙纹的长帔，内里可见红色饰龙纹的圆领大袖袍服	明代皇后	一般礼仪场合所穿着的服饰	权势至高的女性以尊一之德祈盼国家五谷丰登	51
5	皇帝朝冠	《胤禛朝服像》，故宫博物院藏	冠饰，顶端绘有嵌珠的柱状装饰，上部有较厚一层红缨，下部黑色帽檐上仰	清代皇帝	清代皇帝冬季参加朝祀典礼等活动时所戴的首服	满族至高无上的皇权拥有者祈盼天下大治，无死、丧、寇、戎之事	53

序号	图符名称	图像出处	外观样式	所属人物	所在场景	象征意义	对应页码
6	皇帝朝服	《胤禛朝服像》，故宫博物院藏	圆领右衽袍服，短披肩，挂珠串，黄色袍身，两肩与前胸绘有盘龙纹，石青色马蹄状袖口，袍裙部分绘有大小不等的各类龙纹，边缘皆绘有裘皮	清代皇帝	清代皇帝冬季参加朝祀活动时所穿的礼服	满族最高统治者有班朝治军、莅官行法，祭天地、四方、山川、五祀之权责	55
7	皇后朝冠	《孝仪纯皇后朝服像》，故宫博物院藏	金色顶饰分三层，绘有大小不一的凤鸟、珍珠与猫眼，上部为红缨满缀，下部为黑色裘皮帽檐上翻	清代太皇太后、皇太后、清代皇后	清代太皇太后、皇太后和皇后冬季参加祭祀或朝会等重要典礼活动时所戴的礼冠	拥有至高无上权力的满族女性尊崇皇权、取悦帝心，致使帝后和睦、贤臣辅佐，彰显出国泰民安的祥瑞气象	57

序号	图符名称	图像出处	外观样式	所属人物	所在场景	象征意义	对应页码
8	朝褂和朝袍	《孝仪纯皇后朝服像》，故宫博物院藏	圆领袍服，短披领，饰珠串，蓝色对襟无袖长褂，明黄色袍服，蓝色马蹄形袖口，绘有龙、祥云、火焰、山崖、海水等图案	清代皇太后、清代皇后	清代皇太后、皇后冬季参加祭祀、朝会等重要活动时所穿的礼服套装	满族最高统治者的正配有润泽天下之德，有辅佐帝王班朝、行法、祭祀之责，有使国运飞黄腾达之愿	59
B类：官员服饰图符							
1	乌纱帽	《监察官像》，佛利尔美术馆藏	双阶圆顶黑色纱帽，前低后高，帽后左右两侧有水平展开的圆角翼状造型	明代文武官员	明代文武官员参加常朝视事、锦衣卫堂上官参加祭祀活动所戴首服	为官者以自身之才华辅助君王治理国家，能够明辨是非，遵守规矩准绳，保一方平安	61
2	幞头	《陆昶像》，南京博物院藏	二阶式黑色冠帽，上宽下窄的倒梯形，前低后高，帽后两侧有水平展开的矩形展脚，展脚末端弯曲上翘	明代文武官员	明代文武官员公务场合所戴官帽	官员坚守儒家方圆平直的品德，施行仁爱天下之政	63

序号	图符名称	图像出处	外观样式	所属人物	所在场景	象征意义	对应页码
3	七梁冠加笼巾貂蝉	《杨洪像》，佛利尔美术馆藏	矩形冠饰，横插帽簪，两侧垂护耳，帽身上部有七道垂线，额前绘花纹与四道弯曲支撑的红绒装饰	明代侯爵	明代侯爵之朝服冠和祭服冠，即朝会与祭祀活动时佩戴	担负国家大任的重臣，具有光而不耀、武而不显、高洁正直、谦卑自养的高尚品格	65
4	盘领衣、团领衫	《监察官像》，佛利尔美术馆藏	圆领右衽袍服，红色衣身，正面有中线，前胸绘方形图案组合，腰间束带，敛口大袖，两侧开裾	明代公、侯、驸马、伯	常朝视事所穿公服	明代高官显爵者有明察幽远、进言除恶、平正无私的执政权责	67
5	朝服	《杨洪像》，佛利尔美术馆藏	上衣交领右衽，裙裳有垂直拼接，衣、裳皆红色，蓝色缘边，配红色蔽膝，白色腰带，左右两侧悬玉饰	明代文武官员	明代文武官员朝祀所穿礼服套装	明代文武官员谨守光明磊落、诚信不渝之德，有昭著之功绩，有参朝陪祀之责	68
6	官员夏朝冠	《于成龙像》，佛利尔美术馆藏	三角形笠帽，顶饰红宝石，云纹金底座，嵌珍珠一颗，缀红缨	清代文、武一品官员	清代文、武一品官员夏季参朝或陪祀时所戴礼冠	清代品德高尚的官员能够辅助君王治理天下，有保证天下安宁之责	70

序号	图符名称	图像出处	外观样式	所属人物	所在场景	象征意义	对应页码
7	官员冬吉服冠	《弘明像》，佛利尔美术馆藏	黑色圆顶翻沿帽，顶饰圆形红宝石，缀红缨，裘皮质感	清代亲王、亲王世子、郡王、贝勒等官员	清代亲王、亲王世子、郡王、贝勒等官员冬季嘉礼所戴冠帽	清代品德高尚的宗室成员对百官善言、宽柔，使事事和顺、吉庆喜悦	72
8	补服配朝服	《于成龙像》，佛利尔美术馆藏	官服套装，小披领，挂黄色珠串，外套蓝色、圆领对襟、绣方形仙鹤、袖长至腕、内层蓝色、马蹄形窄袖、绘四爪行莽纹、海水江崖纹	清代一品文官	清代一品文官朝祀所穿礼服套装	清代一品文官有修破损之城池、裨帝王之纰漏、助国礼丧、益于王道、改过缺点、明察谏言之权责	74
9	补服配蟒袍	《弘明像》，佛利尔美术馆藏	官服套装，挂珠串，外层深蓝色、圆领对襟、绣四爪正蟒纹、袖长至腕、衣缘饰裘皮、里层可见马蹄形袖口、饰四爪蟒纹、下摆部位有海水江崖纹	清代宗室王公或文武官员	清代宗室王公或文武官员冬季嘉礼所穿礼仪官服	清代宗室王公和文武官员有裨补帝王之纰漏、益于王道、改过缺点、破开险阻、助国嘉礼之权责	76

序号	图符名称	图像出处	外观样式	所属人物	所在场景	象征意义	对应页码
C类：文士服饰图符							
1	东坡巾、乌角巾	《莫如忠像》，南京博物院藏	黑纱高冠，正中一道棱角折痕，两侧呈上翻折角状	文人士大夫（或苏轼）	文人雅集、庭院幽居、山中访友等场景	博通经史、文采斐然的文人士大夫，为官以爱君为本，忠规谠论，挺挺大节，却萌生隐退之心或已隐退	95
2	诸葛巾	《西园雅集图》，台北故宫博物院藏	黑色纱冠，顶分四陇，侧面呈螺旋造型，底部圈口	东汉末年后的文人士大夫（或诸葛亮）	文人雅集、庭院幽居、山中访友等场景	文人士大夫有达治知变、学识渊博、忠故无私、志气清明、天人和谐的内在品质	97
3	仪巾	《香山九老图》，美国克利夫兰艺术博物馆藏	黑纱高巾，正中一道垂直棱角	文人士大夫或隐士	文人雅集、庭院幽居、山中访友等场景	专注学问的士人或隐修，有公正合宜、善气迎人、德才并美之品质	99
4	幅巾	《太平乐事》，台北故宫博物院藏	布帛包头，束于脑后，余下部分散披至肩胛	文人名士、隐士、平民	文人雅集、庭院幽居、山中访友等场景	佩戴者可正曲枉、人格独立、思想自由，不委曲求全、不依附势力	100

序号	图符名称	图像出处	外观样式	所属人物	所在场景	象征意义	对应页码
5	漉酒巾	《兰亭修禊图》，美国大都会艺术博物馆	黑色透明纱巾，随意盖在头顶	文人、隐士（或陶渊明）	文人雅集、庭院幽居、山中访友等场景	文人隐士辞官归隐、专注诗文、追求自然、拥有固穷守节、正直不阿、淳朴率真的高洁品格	102
6	飘飘巾	《西园雅集图》，台北故宫博物院藏	顶板对折，前后片各自向下倾斜，底部巾子裹头	明代士大夫子弟	文人雅集、庭院幽居、山中访友等场景	明代官吏和士族所荫庇的家族后辈有凌云之志	104
7	儒巾	《太平乐事》，台北故宫博物院藏	黑色纱质，呈前低后高的斜坡状，脑后结两条垂带	士或举人未第者	文人雅集、庭院幽居、山中访友等场景	有知识才艺的儒家弟子，通晓古时典制，能以儒学使制度秩然有序、粲然可观	105
8	直身、长衣、袍、直裰	《香山九老图》，美国克利夫兰艺术博物馆藏	交领右衽连身长衣，前身绘有一道中线，领口与衣襟饰深色缘边，腰间系窄绳带	士庶、生员、道士、僧人	文人雅集、庭院幽居、山中访友等场景	彰显儒释道三家弟子皆心怀高远、中正平和、尽心竭力、循法自然之德行	107

序号	图符名称	图像出处	外观样式	所属人物	所在场景	象征意义	对应页码
9	深衣	《名臣故事》册页，故宫博物院藏	交领右衽长衣，前身无中缝，腰间束细带，领、袖、襟、底摆等部位饰深色缘边	士庶	士以上常服、士之吉服、庶人之祭服、文人雅集、庭院幽居、山中访友等场景	在华夏民族博大精深的传统文化背景下，子民坚守尊容仪、欲无私、直其政、方其义、安志而平心的美德	109
10	褙子	《名臣故事》册页，故宫博物院藏	对襟长衣，袖长略短，衣襟与袖口处作缘边，身前仅固定一点	文人士大夫	文人雅集、庭院幽居、山中访友等场景	文人士大夫萌生隐修之意志，或已经隐修，在行文人之事	111
11	衣裳	《兰亭修禊图》，美国大都会艺术博物馆	上下身分体式服饰，上身交领右衽，衣襟处作缘边，下身绘裙裳，腰间束带	华夏子民	文人雅集、庭院幽居、山中访友等场景	华夏子民仰观于天、俯察于地，与天地自然和谐共生	112
D类：道释服饰图符							
1	道冠	《福禄寿人物轴》，故宫博物院藏	罩于束挽发之上，纵向有多道接缝，其上绘小珍珠，侧面可见卷云造型，横插发簪	高道真人	祝寿、法会、论道等场景	道门高真显现道法庄严、道法自然、道者为公、道含众理的道家哲学思想	114

序号	图符名称	图像出处	外观样式	所属人物	所在场景	象征意义	对应页码
2	纯阳巾、乐天巾	《八仙图轴》，故宫博物院藏	黑色头巾，顶部一片布帛前翻，后面绘有两条垂带	道教高真（或专指吕纯阳）	过海、群仙祝寿、论道等场景	道门高真能够融合儒释道三教之兼济天下、普度众生、逍遥自得的哲学思想	115
3	莲花冠	《群仙祝寿图》，上海美术馆藏。	金黄色小冠，冠身呈莲花瓣状，中间一芯向上探出	道教高功法师	祝寿、法会、论道等场景	指引道门修行者不染恶浊、清净身心、宸心虔洁、秉节持重	117
4	黄冠、月牙冠、偃月冠	《群仙祝寿图》，上海美术馆藏	黄色小冠，侧面呈半个月牙状，底部有孔，穿发簪固定	全真道士（或丘处机）	祝寿、法会、论道等场景	全真教长春真人一派，彰显三教平等、柔弱为常、谦和为德、慈悲为本、方便为门、常要明真、泄理明心之榜规	118
5	道衣	《刘海戏蟾图》，中国美术馆藏	交领右衽长衣，领口、袖口、衣襟、底摆绘深色缘边，大袖敞口，正前方有中缝，腰间束绳带	道士	过海、祝寿、法会、论道等场景	道家弟子自然的举止、神情和风格，追求闲散舒适，不复与外事相关，不欲违其本心的境界	120

序号	图符名称	图像出处	外观样式	所属人物	所在场景	象征意义	对应页码
6	头箍、紧箍、金箍	《十八应真图》，台北故宫博物院藏	金黄色窄环造型，前额处作卷曲装饰	佛教蓄发修行者	讲经、说法、修行等场景	佛教弟子受戒律约束而断恶行善	121
7	宝冠	《五相观音图》，纳尔逊·阿特金斯艺术博物馆藏	金黄色花冠，整体呈叶蔓翻卷状，数朵花饰，正前方竖火焰纹边饰的佛牌	菩萨	讲经、说法、修行等场景	已证成佛果的大乘众，可普度其他一切众生	123
8	僧衣	《尊者图》，收藏不详	衣交领、右衽，外层斜披袈裟，袒右肩，袖宽大	汉地僧人	讲经、说法、修行等场景	汉地出家奉佛的无碍解脱者，法相庄严、功德在身、不起贪心、折伏外道	124
9	佛装	《罗汉图》，故宫博物院藏	袒裸右肩，上衣从右腋下至左肩开始覆体，盖住大部分下衣，多行云流水的褶皱线条	汉地佛陀、罗汉	讲经、说法、修行等场景	证得果位者尊崇根本佛法、礼佛、听经，能觉悟众生	126
10	缦衣	《罗汉图卷》，美国普林斯顿大学艺术博物馆藏	外衣无分割线，整幅从头披挂于身，内衣袒胸，自胸下以绳作缚	汉地佛门出家四众、在家二众	礼忏、讲经、说法、修行等场景	穿着者使佛法世代承继，达无碍解脱之境，以显佛瑞应	127

序号	图符名称	图像出处	外观样式	所属人物	所在场景	象征意义	对应页码
11	璎珞加络腋	《真禅内印顿证虚凝法界金刚智经》，台北故宫博物院藏	佩饰，通肩披描金窄布帛，前胸、上臂、手腕处戴金质精美饰品，饰品细节呈大小环相扣状	菩萨或诸天	飞天、讲经、说法等场景	证成佛果的大乘众庄严自身、令极殊绝，有教化众生、扬善降魔之功德	129
E类：仕女服饰图符							
1	点翠花钿	《王蜀宫妓图》，故宫博物院藏	蓝色花、叶头饰，其余部分为卷云造型	宫中或官宦人家女子	闺阁居所、园林庭院等场景	貌美至令人惊异倾倒的富贵女子情思懵懂、情不自禁	148
2	抹额	《仕女图》，故宫博物院藏	条状头饰，由窄渐宽至正前方呈菱形，镶嵌珠宝，绘于额头部位	女子	闺阁居所、园林庭院等场景	拘泥固执的女子坚守清白，有自我约束之德	150
3	斗篷、披风	《十二金钗图》，故宫博物院藏	披挂于肩部，领口系扣，前短后长，主要遮背，整体呈包裹身体的丘堆状	女子	闺阁居所、园林庭院等场景	心安神泰的女子秀逸有神、纤细柔美、清雅脱俗	151
4	云肩	《千秋绝艳图》，中国历史博物馆藏	圆领，披挂于肩，长度仅至胸，整体呈三角形，缘边作连续卷云纹	汉代之后神祇或五代之后女子	闺阁居所、园林庭院等场景	彰显容貌丰满美好的女子风度翩翩、神采奕奕、财多德大	153

续 表

序号	图符名称	图像出处	外观样式	所属人物	所在场景	象征意义	对应页码
5	帔帛襦裙帕腹	《千秋绝艳图》，中国历史博物馆藏	窄布从后肩向前肩披挂，左右两侧经腋下后自然垂于地面；短衣窄袖，交领右衽，领、襟、袖口等部位饰缘边，腰间系一块布帛，下身着长裙	汉魏后中原女子	闺阁居所、园林庭院等场景	已婚或已订婚的平民女子与本家分离，专心为妇，有勤俭持家之美德	154
6	褙子	《雪艳图》，上海博物馆藏	对襟长身，前身居中位置用花扣固定一点，两侧开裾，领、袖口饰缘边	明代之后各阶层女子	闺阁居所、园林庭院等场景	女子通文知理	156
7	半臂	《华严仕女图》，故宫博物院藏	对襟长身，前身居中位置以绳系结固定一点，两侧开裾，无袖	明代之后士庶阶层女子	闺阁居所、园林庭院等场景	体态相貌不倾倚的士庶女子，以正念、正心之品质立身端正	157
8	衬衣	《三娘子图》，首都博物馆藏	圆领右衽，捻襟，系扣，领口、袖口、大襟及底摆处饰宽缘边，衣长及地	清代满族女子	闺阁居所、园林庭院等场景	满族女子有给予他人恩惠的美德	159

序号	图符名称	图像出处	外观样式	所属人物	所在场景	象征意义	对应页码
F类：平民服饰图符							
1	笠	《耕织图》，故宫博物院藏	圆顶，绘有经纬向编织纹理，底部绘有一圈宽檐	农民及平民	市集、街巷、田间等场景	平民阶层在生活中积极乐观，面对困境保持不屈不挠的顽强精神	160
2	巾	《柏荫试茶图》，故宫博物院藏	黑色布帛裹头，系结于头顶，造型随意	成年平民男子	市集、街巷、田间等场景	成年庶民要时刻提醒自己守行无越、慎行礼法	161
3	襦裤	《观画图》，美国大都会艺术博物馆	上身短衣及腰，腰间束带，下身合裆长裤	庶民	市集、街巷、田间等场景	普通平民生活艰苦，衣着仅达温暖而不糜的基本标准	163

附录二　明清人物画参考

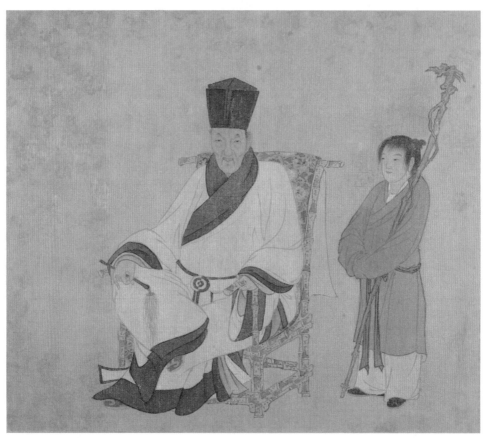

图 1-1　《明陆文定公像》　明代　沈俊　普林斯顿大学艺术博物馆藏

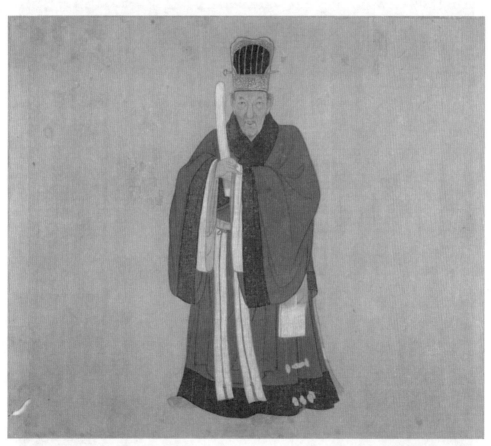

图 1-2　《明陆文定公像》　明代　沈俊　普林斯顿大学艺术博物馆藏

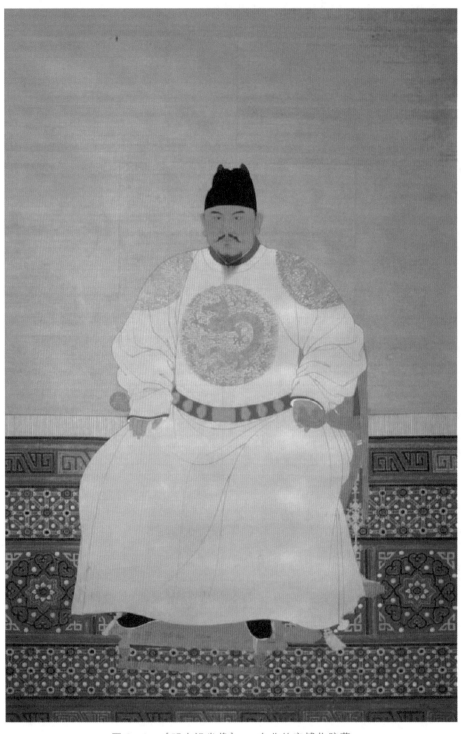

图 2-1 《明太祖坐像》 台北故宫博物院藏

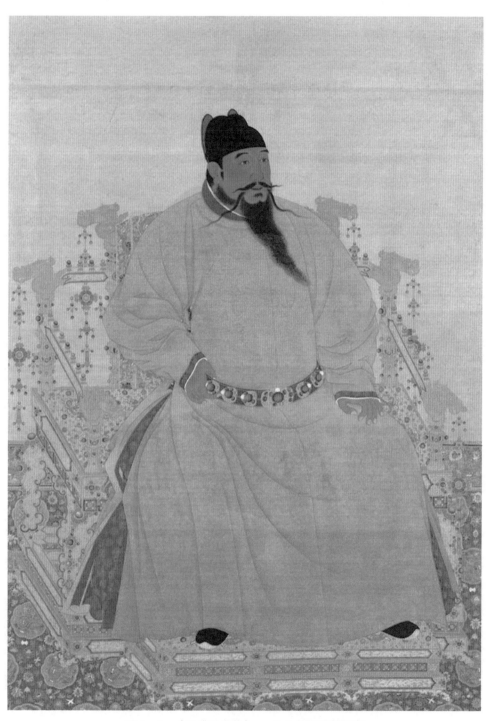

图 2-2　《明成祖坐像》　台北故宫博物院藏

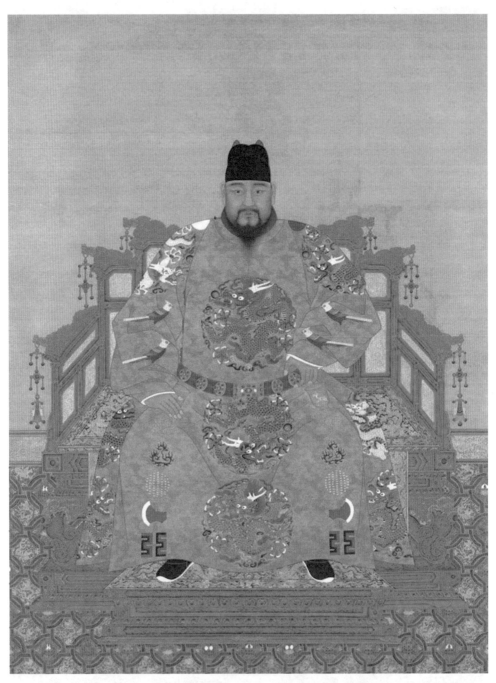

图 2-3 《明英宗坐像》 台北故宫博物院藏

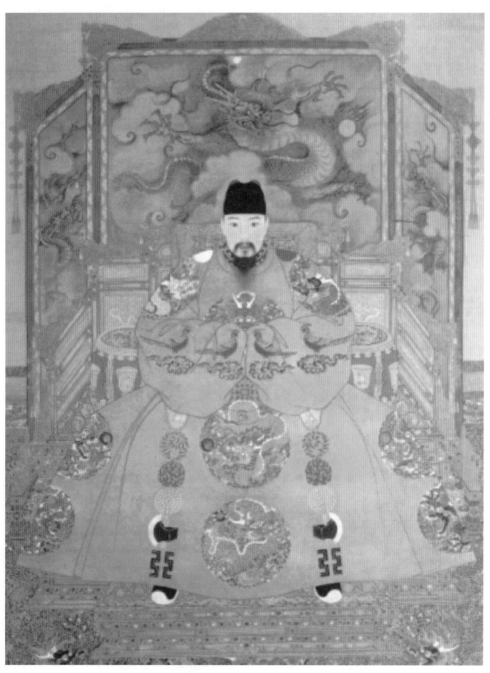

图 2-4　《明孝宗坐像》　台北故宫博物院藏

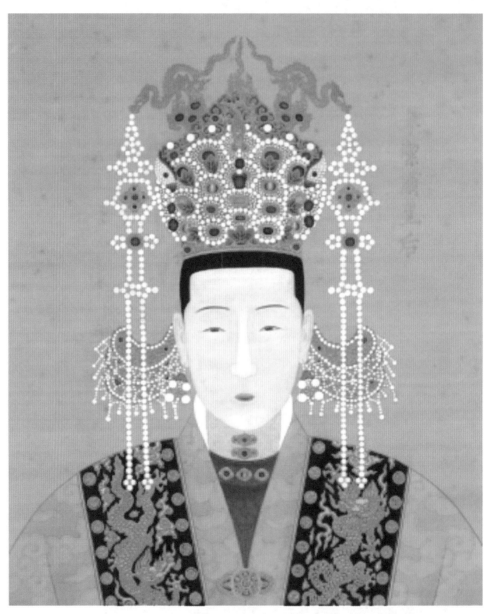

图 2 - 5 《孝洁肃皇后半身像》 台北故宫博物院藏

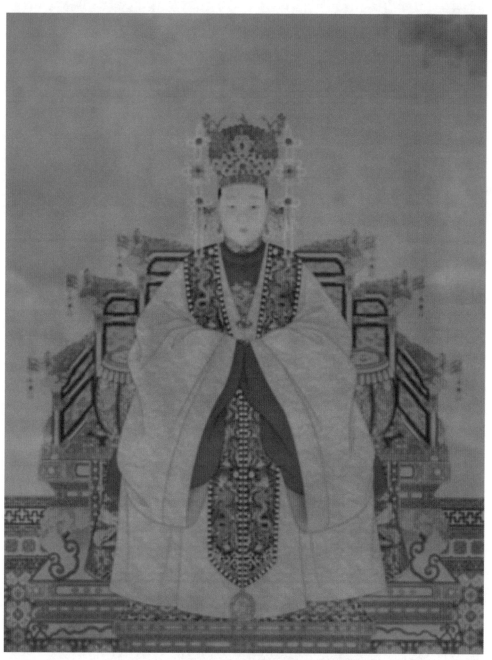

图 2-6 　《孝端显皇后坐像》　　台北故宫博物院藏

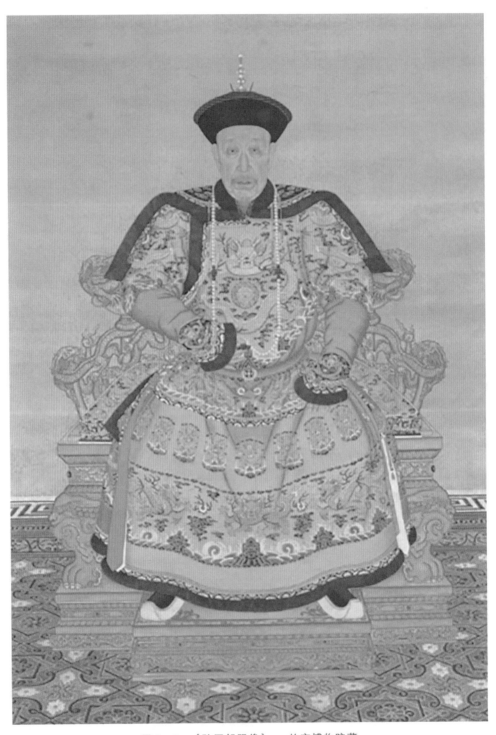

图 2-7 《弘历朝服像》 故宫博物院藏

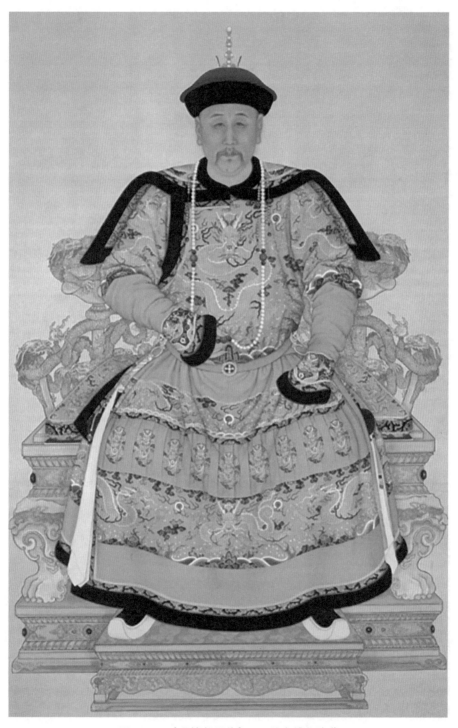

图 2-8　《胤禛朝服像》　故宫博物院藏

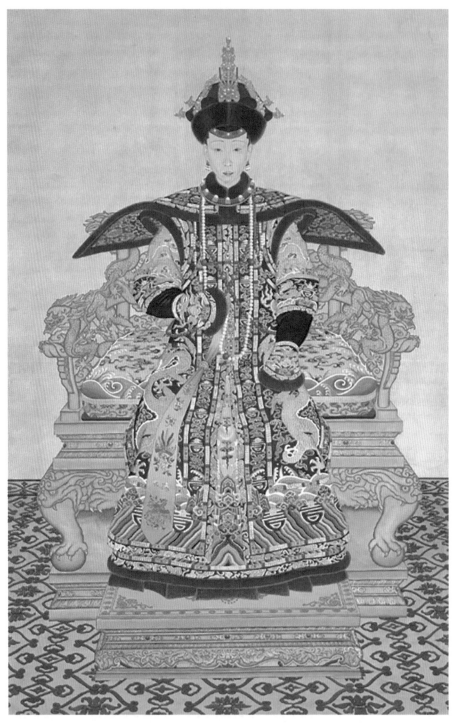

图 2-9 《孝仪纯皇后朝服像》 故宫博物院藏

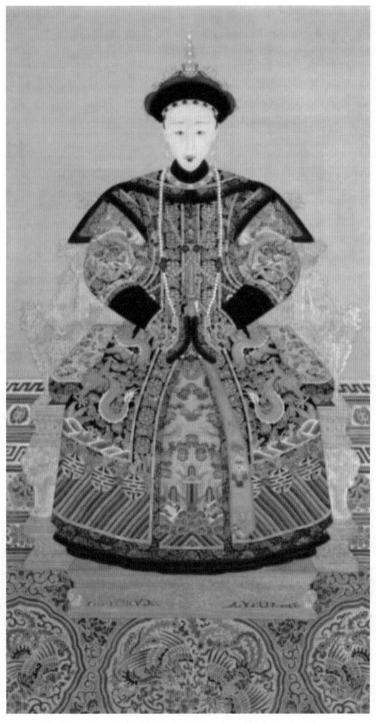

图 2 - 10　《孝全成皇后朝服像》　故宫博物院藏

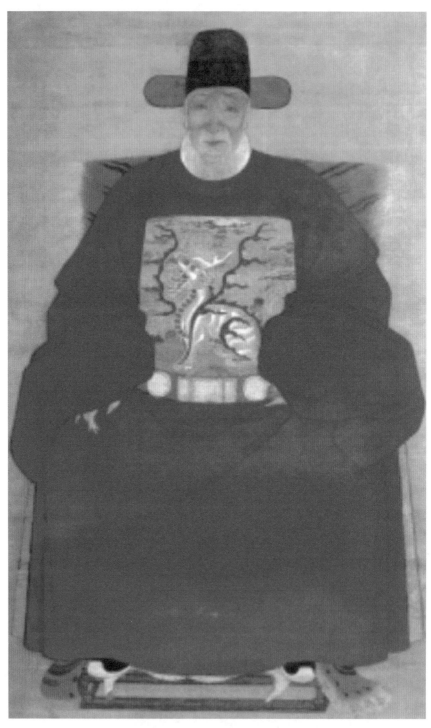

图 2-11 《监察官像》 明代 佚名 佛利尔美术馆藏

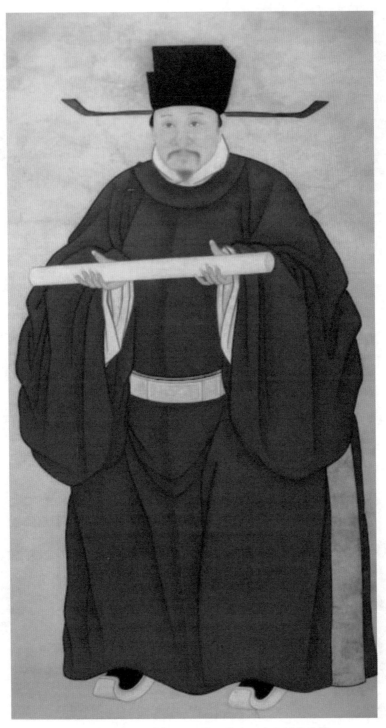

图 2 - 12　《陆昶像》　明代　佚名　南京博物院藏

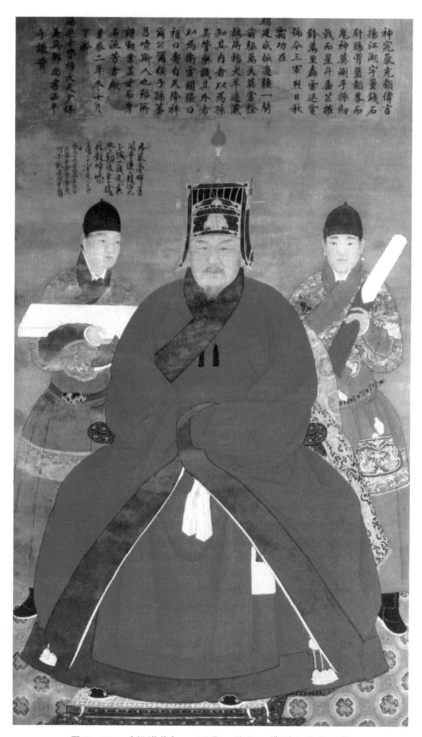

图 2-13 《杨洪像》 明代 佚名 佛利尔美术馆藏

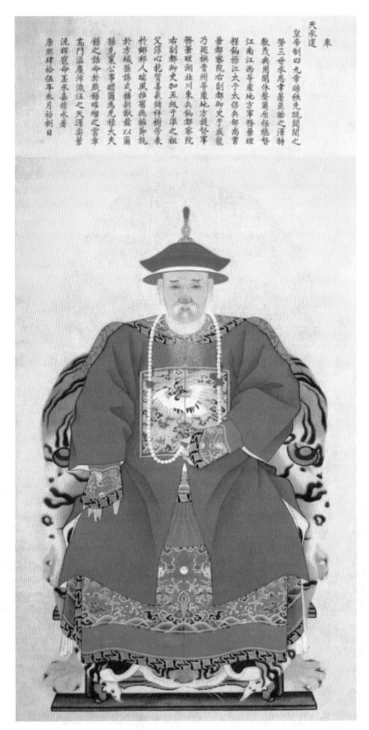

图 2 - 14　《于成龙像》　清代　佚名　佛利尔美术馆藏

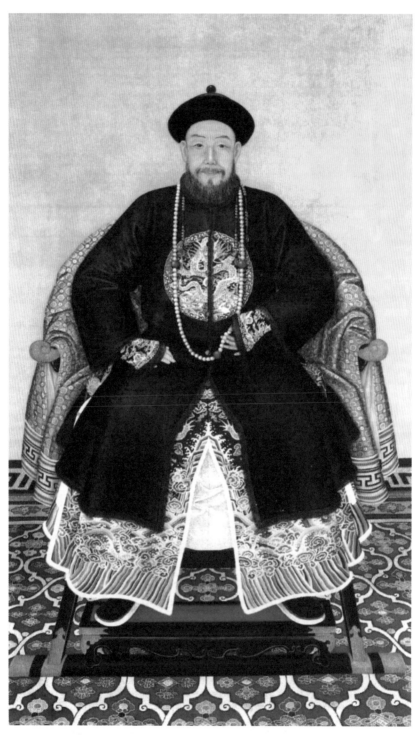

图 2 - 15 《弘明像》 清代 佚名 佛利尔美术馆藏

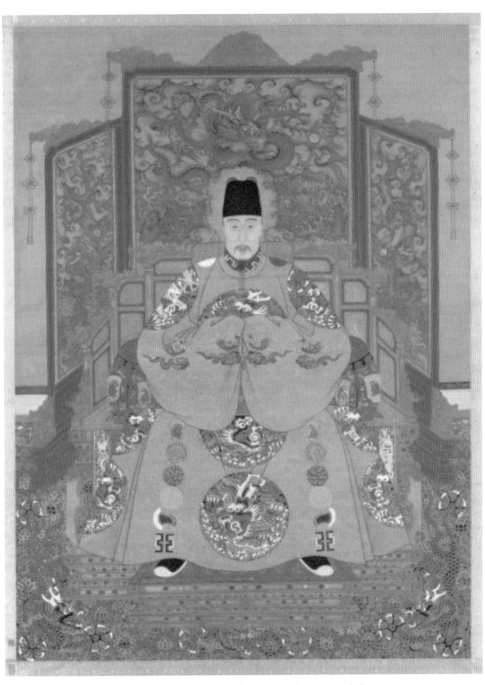

图 2 - 52　《明世宗坐像》　台北故宫博物院藏

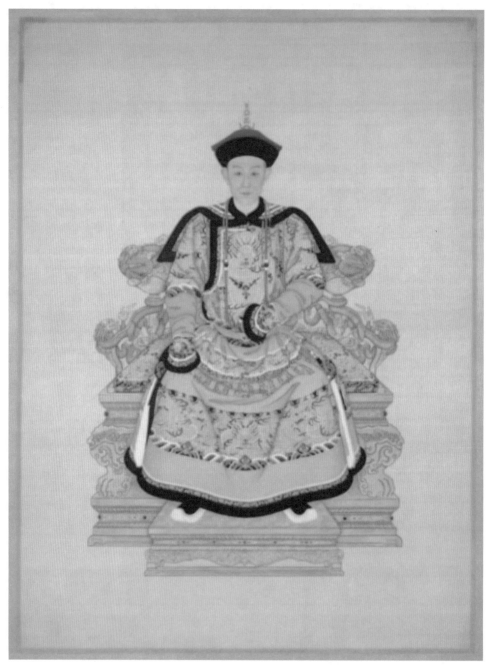

图 2 - 53 《弘历朝服像轴》 故宫博物院藏

图 2 - 54　《弘历观画图》清代 郎世宁 故宫博物院藏

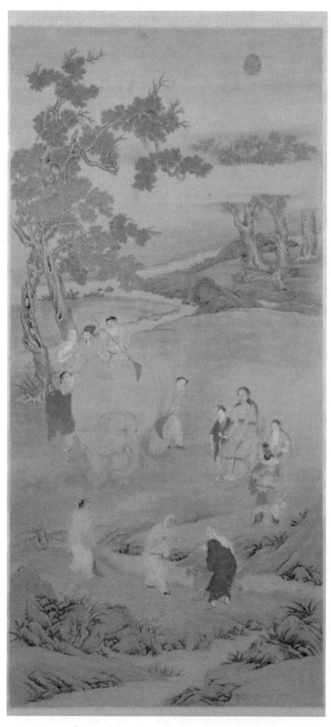

图 2-55 《弘历洗象图》 清代 丁观鹏 故宫博物院藏

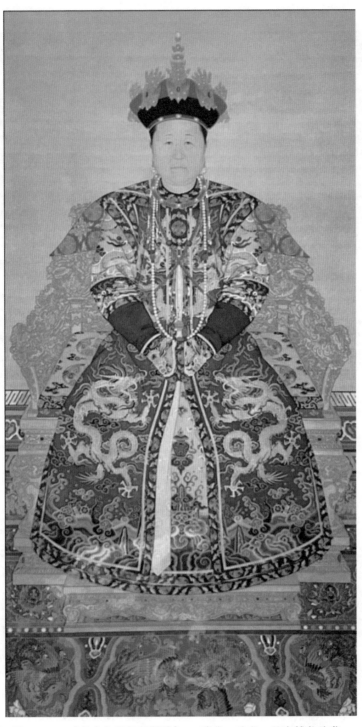

图 2 - 56　《孝庄文皇后朝服像》　清代　佚名　故宫博物院藏

图 2 - 57 《沈度像》 明代 佚名 南京博物院藏

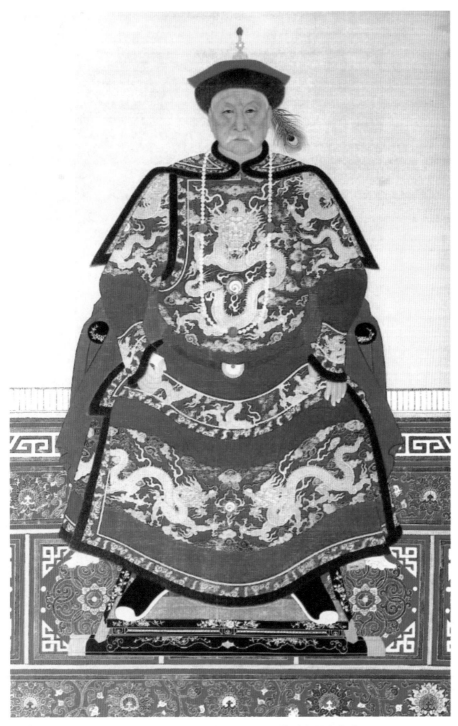

图 2 - 58　《鳌拜坐像》　佚名　佛利尔美术馆藏

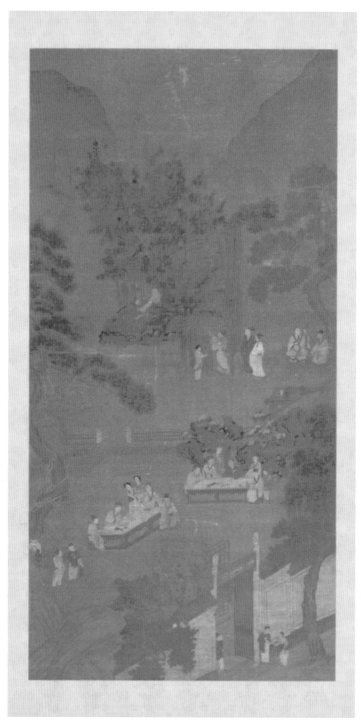

图 3 - 1 《西园雅集图》 明代 仇英款

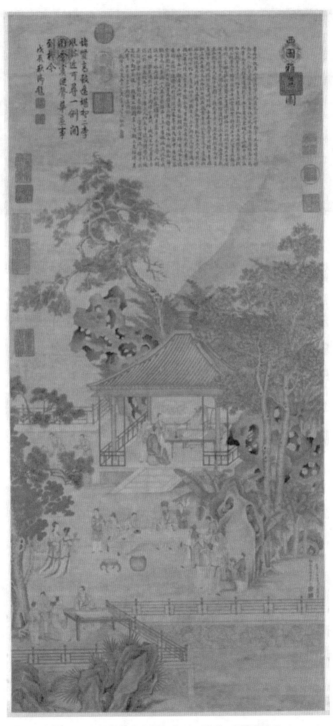

图 3 - 2　《西园雅集图》　清代　丁观鹏款

图 3 - 3 《名臣故事图》 清代 佚名 邓旭题颂

图 3 - 4 《福禄寿人物轴》 清代 庄豫德 故宫博物院藏

图 3 - 5　《刘海戏蟾图》　明代　刘俊　中国美术馆藏

图 3 - 6 《群仙祝寿图》 清代 任熊

图 3 - 7 《真禅内印顿证虚凝法界金刚智经》 明代 沈度、商喜

图 3-8　《五相观音图》　明代　丁云鹏

图 3-9　《十八应真图》　册页　明代　郑重

图 3-10 《罗汉册》 册页 清代 冷枚

图 3-55 《人物故事册》 清代 陈字 故宫博物院藏

图 3 - 56　《问征夫以前路图》　明代　马轼

图 3 - 57　《人物故事图》之《孤山放鹤》　清代　上官周

图 3‑58 《葛震甫像》 明代 曾鲸

图 3 - 59 《汉钟离像》 明代 赵麒 克利夫兰艺术博物馆藏

图 3 - 60 《三仙图轴》 清代 王冈 故宫博物院藏

图 3 - 61 《达摩面壁图》 明代 宋旭 旅顺博物馆藏

图 3 - 62 《钱东像》 清代 改琦 故宫博物院藏

图 3 - 63　《三教图》　明代　丁云鹏　故宫博物院藏

图 3-64　《一团和气图》　明代　朱见深　故宫博物院藏

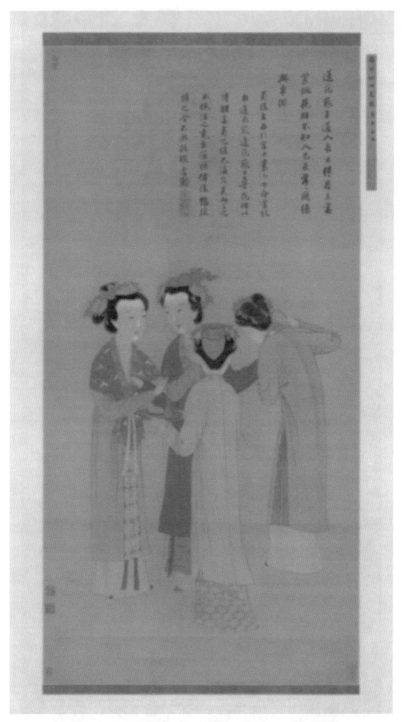

图 4-1　《王蜀宫妓图》　明代　唐寅　故宫博物院藏

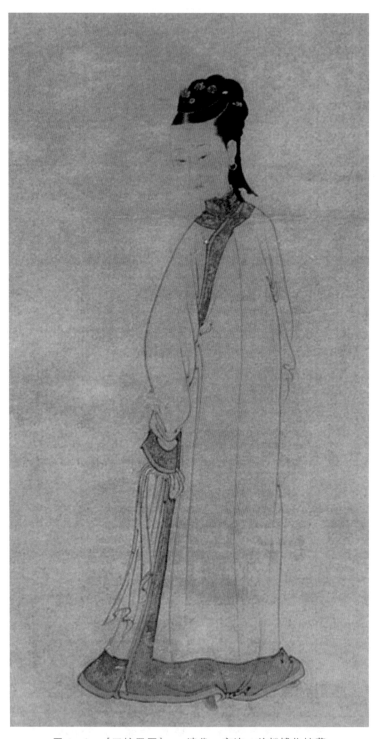

图 4 - 2 《三娘子图》 清代 康涛 首都博物馆藏

图4-3　《十二金钗图》　册页　清代　费丹旭　故宫博物院藏

图 4-4 《观画图》 明代 张路 故宫博物院藏

图 4-5　《端阳故事图》册页　清代　徐杨　故宫博物院藏

图 4 - 15 《雪艳图》 清代 冷枚 上海博物馆藏

松鶴姓邵氏字侍琴年十五亦居永興巷墨陶之再
傳弟子也姿耀霞明韻合蕙潤靜穆之氣溢眉宇間
所居室並修潔絕俗鏡套研柙茗梡香鑪位置精雅
餘則未觀其深箅即其可見者志之玉爪金眸要自
不同凡鳥也乃為之贊曰
佛性澄練法界辟塵言詮未落果證聲聞所得具足
誰來妙因

图 4-17 《华严仕女图》 册页 清代 王素 故宫博物院藏

图 4 - 23 《柏萌试茶图》 清代 钮枢 故宫博物院藏

图 4 - 24　《观画图》　明代　张路　美国大都会艺术博物馆

图 4 - 26 《百美图》之班姬 清代 佚名

图 4 - 27　《元机诗意图》　清代　改琦　故宫博物院藏

替目先生小
說流押官戲
鉢唱街頭村
翁里婦扶攜
聽僮為歡欣
僮為悲

御製題畫一首 戊子新正上

臣子敬書

古香
市

图 4-28 《瞎子说唱图》 清代 金廷标 故宫博物院藏